The Unique World

方 寸

方寸之间，别有天地

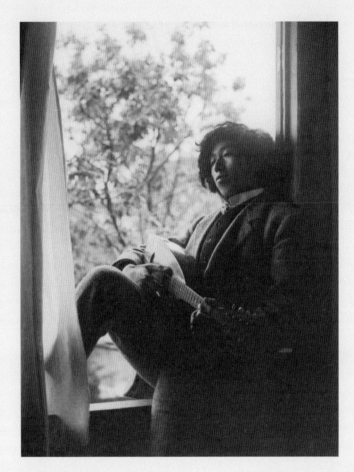

弹奏曼陀林的竹久梦二　　　　　　　　摄于 1910 年

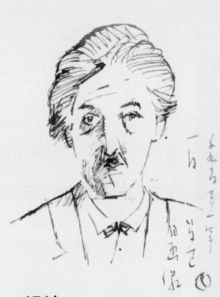

摩登梦二

设计
二十世纪日本的
日常生活

〔日〕直井望
Nozomi Naoi
———
著

罗 媛 蔡慧颖
———
译

YUMEJI
MODERN

Designing
the Everyday
in
Twentieth–Century
Japan

社会科学文献出版社
SOCIAL SCIENCES ACADEMIC PRESS (CHINA)

献给我的母亲和子与父亲胜彦

目 录

致　谢

　　一路走来，我得到了许多人的支持和鼓励。对此，我的感激之情难以言表。我特别感谢导师由纪夫·利皮特（Yukio Lippit）和梅丽莎·麦考密克（Melissa McCormick）多年来对我的慷慨支持和不吝指导。他们在日本艺术的研究方面造诣颇深，探索方法层出不穷，对我在艺术史学方面的研究产生了巨大影响。能够接触到他们的思想洞见，感受到他们的钻研热情，真是无比荣幸的经历。

　　我要感谢一直指导我的哈佛大学教授汪悦进（Eugene Wang），同时也要感谢其他激励我的哈佛大学教职员工：尼尔·莱文、大卫·罗克斯堡、本杰明·布赫洛、伊娃·拉杰尔－伯查斯、雨果·范德维尔登、埃德温·克兰斯顿、西奥多·贝斯特、海伦·哈达克、依田富子、亚历山大·扎尔滕和大卫·豪威尔。特别值得一提的还有迪安娜·达尔林普尔、黛比·西尔斯、托马斯·巴切尔德、南尼·邓（Nanni Deng，音译）、库尼科·麦克维、克兰斯顿·富美子、泰德·吉尔曼、史黛西·松本、凯瑟琳·格洛弗。我也很感激曹美琪、贾亚·雷蒙德、尹慧媛、纳迪亚·马克思、阿纳斯塔西娅·博奇卡列娃、梅里·达纳利、卡拉·蕾切尔、凯瑟琳·吉拉德和约书亚·奥德

里斯科尔给予我的关怀和友情。我的亚洲同胞们也给了我宝贵的支持，正是这些出色的同事和导师们的支持，成就了今天的我。他们是马克·厄德曼、朗子·沃利、金延美、雷切尔·桑德斯以及米歇尔·王。我还要特别感谢若松由理香、任为、基特·布鲁克斯、斯蒂芬妮·贝内特、艾伦·杨、黄冰、艾莉森·米勒、山形亚纪子、迈卡·布拉克斯顿、法比安·海芬伯格、弗莱彻·科尔曼、刘子亮、埃斯拉·戈克切·沙欣、谢伊·英格拉姆。衷心感谢李启乐和卜向荣，因为他们的聪明才智和慷慨相助，才有了本书的问世。

我与艺术史的渊源始于卡尔顿学院（Carleton College），这要感谢赖凯玲。我在波士顿美术博物馆工作的经历也使我对印刷品产生了浓厚的兴趣。我在亚洲、大洋洲和非洲艺术系学习期间还遇到了一群出色的策展人和工作人员：乔·厄尔、安妮·莫尔斯·西村、莎拉·汤普森、郝胜、乔·谢尔-多尔伯格、金塔纳希思曼、亚伯拉罕·施罗德、杰西卡·内姆丘克和安吉西蒙兹。我对他们深怀感激。

我的研究有幸获得了哈佛大学、早稻田大学和赖绍尔研究所（Reischauer Institute）的慷慨资助。衷心感谢丹尾安典和岩切信一郎引导我寻找本书的重要资料，一并感谢奥问政作、增野惠子、白政晶子、石井香绘和佐藤香里的大力支持。在日本，许多学者和艺术馆馆长帮助我进一步研究了艺术家竹久梦二。我无比感激金泽汤涌梦二博物馆馆长太田昌子和日本冈山梦二乡土美术馆馆长小岛博美。此外，我还要感谢竹久梦二伊香保纪念馆，特别要感谢桑原规子和高木博志，他们对于竹久梦二的深刻见解令我受益匪浅。

感谢耶鲁-新加坡国立大学学院（Yale-NUS College）和乔吉特·陈奖学金（Georgette Chen Fellowship）对本书的慷慨支持。感谢耶鲁-新加坡国立大学学院的拉吉夫·帕特克、米拉·徐、斯科特·库克、岛津直子、珍妮特·伊科维奇、乔安妮·罗伯茨、伊曼

纽尔·梅耶、加布里埃尔·科赫、安德鲁·许、马邵龄、纳文·拉贾戈巴尔、罗宾·郑、扎克瑞·豪莱特、尼恩克·波尔、杰伊·加菲尔德、桑德拉·菲尔德、南希·格里森、杰西卡·汉瑟、安朱·玛丽·保罗和伯里克利斯·刘易斯，他们是我的同事和朋友，也对本书的完成给予了大力支持。我特别感谢同事们在"性别和现代性集群研讨会"（the workshop for the Gender and Modernities Clusters）上花时间阅读本书的第一章。感谢艺术与人文专业的同事詹姆斯·杰克、陈彦云、李志庆、罗宾·赫姆利、海蒂·斯塔拉、劳伦斯·伊皮尔、帕塔拉特·奇拉普拉瓦蒂和梅雷迪思·莫尔斯，一直给予我鼓励。我特别要感谢玛丽亚·塔鲁蒂娜。在本书写作期间，她一直给予我慷慨和耐心的支持。我要感谢耶鲁大学的各位客座教授，罗伯特·纳尔逊、玛格丽特·奥林和爱德华·库克，他们都是出色的导师。我还受益于新加坡国立大学日本研究学科的同事，尤其是林明珠和黛博拉·沙蒙。耶鲁－新加坡国立大学学院书籍手稿工作坊出版经费（Yale-NUS Book Manuscript Workshop Grant）的慷慨资助让我有机会与我研究的领域中的领先学者讨论这个主题。我非常感谢詹妮弗·魏森费尔德、艾丽西亚·沃尔克和莎拉·弗雷德里克慷慨地与我分享他们的专业知识。如果没有他们的支持和不菲的奖学金，这本书不可能面世。

　　该领域的其他学者在整个研究和写作过程中都支持、启发和鼓励了我。我非常感谢艾伦·霍克利的慷慨支持。特别感谢梅兰妮·特雷德、肯德奥尔·布朗、艾琳·舍内维尔德、池田安里、吴景欣、村井则子、路易莎－麦克唐纳、爱丽丝·曾、切尔西福·克斯韦尔、卡里·谢泼德森－斯科特、渡边俊夫、劳拉·穆勒（以及 Oni Zazen 收藏）、味冈千晶、约翰克拉克和清水义明。

　　在阿姆斯特丹的日本版画博物馆看到梦二藏品之后，我的研究发

生了重大转向。我参与了藏品管理以及梦二的首次国外个人展"竹久梦二：浪漫与怀旧的艺术家"（2015）并编写了随附的展览目录。这次经历令人惊喜。我很荣幸有机会与导演伊莉丝·韦塞尔斯（Elise Wessels）合作。她于 2019 年获得了旭日重光章，以表彰她在荷兰推广日本艺术。我还要感谢克里斯·乌伦贝克、莫琳·德·弗里斯和英格·克洛普梅克斯。我的合著者、梦二研究员和亲爱的朋友萨宾·申克（Sabine Schenk）一直在鼓励我、激励我。2016 年，当我应邀在竹久梦二研究协会（Takehisa Yumeji Research Society）主办的第一届国际研讨会上发言时，我很荣幸能与高阶秀尔、稻贺繁美、小岛光信、铎木道刚、冈部昌幸、荒木瑞子、竹久南（竹久梦二的孙女）这些出色的学者站在一起。次年，我又喜获第一届竹久梦二研究协会奖，这一荣誉令人喜出望外，也为我推开机遇之门，对此我深表感激。

　　在本书的撰写和出版过程中，非常感谢我的编辑拉林·麦克劳克林给予我的耐心和理解。我还要感谢华盛顿大学出版社的所有工作人员，特别是迈克·巴卡姆、贝丝·福吉特、朱莉·范佩尔特和伊丽莎白·伯格。匿名读者给予的反馈和评论对本书的编写也非常宝贵。最后，我要特别感谢艾米·雷格尔·纽兰，她在编辑我手稿的整个过程中，体现出了充满智慧的洞察力和严谨。我感谢所有为本书慷慨提供图像和使用许可的博物馆和收藏家。

　　对于我在卡尔顿、哈佛和耶鲁－新加坡国立大学学院以及日本、美国和世界其他任何地方的许多同事和朋友，你们为本书和我的人生提供的各种帮助，我真心感激，奈何太多的人，我无法在此一一提及。贝茨·库普在本书出版的第一阶段对它进行了编辑。我还要特别感谢克莱尔·理查森和米歇尔·阿特纳，他们的爱和鼓励一直给我力量。

　　我真的很幸运有家人多年来一直支持我。我的祖父母直井健三

和弓子，以及芹泽充宽和英子给予我太多。我对他们感激不尽。我的丈夫古贺圭一直给我他所有的爱和支持，最近我们最亲爱的儿子翔大也加入了我的支持者行列，他是一个体谅人的蹒跚学步的孩子。我的公婆古贺英司和纪子非常大度和理解我。最后，我要向我的父母胜彦与和子致以最深切的谢意，我将本书献给他们。他们无条件的爱、指导、热情以及对我潜力的坚定信念给了我追求自己梦想的动力。

敬致读者

本书所有日英翻译除非另有说明，都出自我。日本人姓名按照传统的日文顺序排列，姓氏在前，名字在后，除非是英文出版物或个人主要在国外工作。日本人的年龄以西方的历法系统计算。某些艺术家和作者的名字遵循日本惯例，即用艺名 / 笔名而不用姓氏来称呼他们。例如，第一次提到中泽灵泉时用全名，之后再提到他时，则用灵泉而非中泽。在已知或可获得资料的情况下，本书会提供历史人物的生卒年。引言和第一章的部分内容改编自我的论文《寻找一种早期的审美语言：1884~1911》和《"无声之诗"：梦二和图形媒介》，两篇文章均载于《竹久梦二》(*Takehisa Yumeji*) 一书【Nozomi Naoi, Sabine Schenk, and Maureen de Vries, *Takehisa Yumeji*, ed. Amy Reigle Newland（Leiden: Hotei Publishing, 2015），13-26, 41-54】。

序

等待 等待 天黑了 人也不来

——竹久梦二

女歌唱家随着忧郁的小提琴声，发出缓慢而悠长的颤音，她的歌声传遍了展室的每一个角落。这是现代日本艺术家竹久梦二（1884~1934）的作品展，展品有绘画、版画、插图、书籍、诗歌、散文和各种商业物品。歌唱家继续唱着"宵待草的无奈 / 今宵月亮也不出来"，歌词诉说着暗恋者内心的渴望与悲伤。梦二用宵待草的意象表达了一个暗恋中的人等到深夜也没有等来自己爱恋之人的切切盼念之情。歌曲《宵待草》改编自梦二于 1912 年发表在《少女》杂志上的一首同名诗歌。小提琴家多忠亮（1895~1929）为诗歌谱曲，并于 1917 年首次公开演奏了这首曲子。翌年，妹尾音乐出版社（Senow Music Publishers）将这首乐曲收录于《妹尾乐谱》并出版，还请梦二为其进行装帧设计。乐谱封面是一位身姿优雅的女子轻倚树下，星眸微阖（图 I.1）。[1]《宵待草》在 20 世纪初至 20 世纪 20 年代风靡全日本，人们一听到这首耳熟能详的歌曲就想到词作者梦二。[2]

时至今日，这首代表作也经常在展出其作品的博物馆或展室播放，以唤起观众对艺术家世界的全面体验。[3]

《宵待草》揭示了梦二艺术的多样性。他的跨媒介作品在 20 世纪早期的日本文化中大量涌现，其中包括诗歌、歌曲和设计等。歌曲《宵待草》配上梦二描绘大正时代的图像，让我们穿越时空，回到了近代的日本。不仅如此，他的绘画也符合当代审美。正是由于这种时代感和亲近感，他的绘画和设计仍然是日本流行文化的宠儿。当今日本的广告商品上、服装上甚至公交和火车上仍随处可见他的名字和绘画，辨识度极高。以梦二的绘画装饰这些物品是人们在 2014 年纪念艺术家 130 周年诞辰的献礼。日本各地大大小小的文具店都在出售带有梦二图像或设计元素的物品，比如一只可爱的猫或植物图案，这些都是 1914~1916 年，梦二在他的"港屋绘草纸店"出售的物品中使用过的设计元素。日本休闲服装品牌优衣库 2007 年夏季款推出的浴衣系列，其灵感就来自梦二的设计。梦二曾设计服装与和服配饰，如衬领和腰带。梦二名气的自我塑造和梦二品牌的打造，为"梦二牌"赢得日本消费者支持，他的品牌至今仍然生机勃勃。同样，收藏和展出梦二作品的博物馆数量也反映出他的知名度。这样的机构有 6 家，与和他同期及更早时期的其他艺术家相比，数量惊人。[4]它们的存在进一步证明了梦二艺术的持续吸引力以及支持者和收藏家对他的钟爱，他们的藏品构成了这些机构的核心藏品。[5]

梦二极高的知名度赋予了他社会名流的地位。为他带来如此高人气的既有体现其艺术性的"梦二式美人"的标志性美人图像，又不乏他的感情纠葛。人们对他的这种看法源于对他的了解，特别是对他个人生活的私密细节的了解。其中尤以对他的妻子岸他万喜（1882~1945）的了解为甚，她明眸善睐、五官精致，被认为是"梦二式美人"的灵感缪斯，而他与死于肺结核的第二任妻子笠井

005

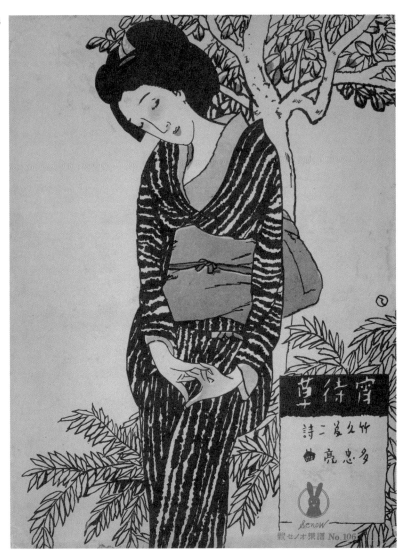

图 I.1 《宵待草》，竹久梦二，
1918 年
《妹尾乐谱》第 106 曲
平版印刷，31.0cm × 22.7cm
金泽汤涌梦二博物馆藏

彦乃（1896~1920）热烈又悲惨的感情，以及他与模特佐佐木兼代（1904~1980）在他自己设计的居家工作室"少年山庄"的同居生活也为人津津乐道。[6] 人们广为谈论《宵待草》，总是将其当作梦二献给一位年轻女子的颂歌，纪念他的一段美好邂逅。1910 年，梦二去房总半岛旅行时邂逅了一位年轻女子，一年后才发现她已经出嫁了。这样的传记显然有助于将他描绘成一个忧郁、浪漫和自学成才的艺术家（这种观点甚至流传至今），并且梦二利用他的"梦二"形象，延续了这种看法。他擅长设计受众对他的反应，并充分意识到这对他的作品和形象的影响。这位艺术家 1910 年的一张摆拍照片就很好地说明了这一点（图 I.2）。照片中，他坐在窗台上，穿着全套西装，目光微微朝下，头偏向一侧，表现出强烈的内省。这幅摄影作品想要展现一位现代又文雅的漂泊艺术家的形象，加强这种形象的是他膝上的一把意大利曼陀林，这是 20 世纪初新引入日本的一种极具异国情调的乐器。梦二堪称一位自我造型大师。即使在今天，当我们试图将对艺术家的理解和对他作品的阐释与他的艺术形象相剥离时，仍然会被他的魔力所吸引，而这些艺术形象因为梦二迷和消费者众多，依然生机勃勃。

竹久梦二的艺术给学者带来了独特的挑战：他的图像无处不在，甚至堪称典范，但在现代日本艺术的官方艺术史话语中却明显缺席。他的题材时而轻浮且世俗，时而严肃又深刻。他关心政治又不关心政治，因而虽然颇具艺术影响力，但仍处于官方艺术范畴之外。梦二是一位挑战艺术史定义的、充满矛盾的艺术家，在官方定义艺术的时代，他在日本视觉文化史上占据了一个截然不同的空间。他的艺术通过诸多方式提供了一个完美的镜头来审视 20 世纪早期，即日本艺术恰逢新型复制技术兴起的这一特殊时期。梦二多产的图像作品以及他对印刷文化和大众媒介的参与经常被孤立看

006

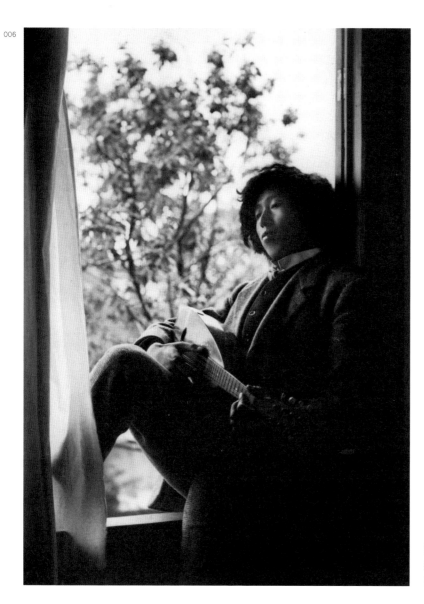

图 I.2　弹奏曼陀林的竹久梦二
摄于堀内宅，1910 年
日本冈山梦二乡土美术馆藏

待，并被框定为似乎与官方艺术不相容的风格。应该注意的是，他的大众媒介作品（插图、装帧设计、诗歌、散文和免费的赠品插页设计）包括在 2200 多份杂志和报纸上的投稿。[7] 民间一直对梦二的作品有零散的研究，这赋予他的绘画形象以生命力和意义，而本书首次对梦二的艺术性进行了整体研究，旨在整合统一这些零散的民间研究，并分析他在 19 世纪末至 20 世纪初的媒介环境中的作用。因此，这项研究超越了严格的艺术史研究的范畴，并审视了梦二的多媒介作品，诸如日记、诗歌、散文和插图本等，以补充他丰富的视觉记录。

梦二的多种表达方式——视觉、文本和听觉——不仅呈现在文学、艺术和音乐出版物的插画中，也呈现在绘画、诗歌、小说、戏剧、译本、书籍设计、服装、舞台布景、商品和广告设计中。[8] 他的作品触动了广大的受众，他们中有青年男女，有艺术家和作家，有满怀抱负的前卫艺术家、业余艺术收藏家，甚至包括社会主义者和无政府主义者。如此广泛的作品和受众都将受益于这项以 20 世纪早期的更为宏大的日本媒介景观为背景进一步展开的重点研究，因为这一研究提出了物质、传播技术和交流方式的重要性，有助于理解梦二艺术传达的意义和意图。[9]

本书中使用的术语"媒介"（media）和"媒介景观"（mediascape）放到此处进行讨论或许具有启发意义。媒介可以理解为艺术家用于创作作品的原材料以及用这些不同材料创作的最终作品的种类，例如绘画、雕塑、版画和插图。媒介还可以理解为这些作品通过不同的媒介形式进行传播的方式，例如杂志、报纸和艺术家的书籍，这些都是观众体验艺术作品的实体渠道。这两个定义对关于梦二的讨论都很重要，因为他在各种媒介上进行艺术创作，而作品通过各种媒介广泛传播。渠道的形式（即媒介）是影响艺术品的效果和受众消费艺术品的

方式的关键因素，也是连接艺术家表达和受众体验的重要媒介，梦二则通过巧妙地驾驭和设计，使媒介本身成为他的创作和受众之间的积极媒介。

媒介景观特指这些媒介网络构成的更大的环境。阿尔君·阿帕杜莱（Arjun Appadurai）创造了这个词来解释"全球文化流动"的各个维度，并以其指代信息传播模式，例如杂志和报纸，以及媒介塑造的形象或内容。[10] 这里应该指出，对于阿帕杜莱而言，后缀 -scape 表示一种存在于依赖特定视角的结构体中的图像景观，它为观众塑造了一种想象的世界，超越了本尼迪克特·安德森（Benedict Anderson）的"想象的共同体"以及这种空间在媒介环境中的流动性。[11]

梦二图像作品的涌现顺应了日本 20 世纪前 20 年的时代发展。这是媒介激增的时代，是新兴的复制媒介为图像传播创造新空间的时代。当时，更大的媒介环境还包括摄影和电影，而梦二的图像作品以类似速写的方式呈现媲美手绘的品质，表现了作品与艺术家的手的直接联系。梦二运用独特的简单轮廓、颜色和表达使他的插图成为容易获得也能及时获得的媒介。不同于江户时代（1603~1868）浮世绘流行的艺术风格及其对版画媒介的依赖，19 世纪后期的现代日本印刷文化尝试了多种绘画复制技术，例如平版印刷、珂罗版印刷、胶版印刷、铜版印刷、木版印刷、照相胶印和木刻印版等。[12] 由于技术多样性加上随之产生的创新，由 20 世纪早期不断扩大的媒介景观产生的图像制作空间（包括报纸插图、同人杂志、明信片、杂志卷首插图、海报和广告等）与梦二艺术实践之间出现了一个复杂的交叉点。这些媒介形式是传播可以融入流行文化的图像的载体，承载着从商业设计和广告到激进的政治新闻和前卫的表达等内容。梦二正是这些媒介发展的关键人物，通过他的图像作品可以从艺术、社会和历史维度审视

这种媒介转型。他利用新兴的媒介环境和可复制艺术不断变化的状态，以日本前所未有的规模和速度接触大众。对媒介景观的解读揭示了新受众形成的原因，尤其是新兴的女性消费者群体，她们在 20 世纪初成为公共视觉信息的容器、创造者和载体。梦二将自己的艺术形象塑造成白手起家的媒介企业家，这恰是他不拘一格的创作宇宙的核心。[13]

梦二与现代日本艺术

梦二给日本留下的艺术遗产影响深远但缺乏严谨的学术研究。梦二广泛的创作以及后来的受众反应阻碍了他被纳入现代日本艺术的标准艺术史叙事。学术界很少关注梦二在 20 世纪早期媒介环境中的作用、他创造的构成年轻女性受众的共享视觉体验的女性形象的重要性，以及他与具有前卫倾向的年轻艺术家的合作。事实上，直到 20 世纪 60 年代，日本（西方更晚）才将注意力转向梦二的作品。[14]在艺术史框架下深入研究其所有作品的日本学者是高桥律子，她将梦二式美人和艺术家的美人作为一种社会现象进行了探讨。[15]在海外，阿姆斯特丹的日本版画博物馆于 2015 年首次举办梦二的个人作品展之后，梦二受到了更多的关注。[16]

梦二的生活和艺术经常被忽视的原因有两个。首先，媒介对他和他不光彩的私生活的描述导致他的作品受到轻视。[17]其次，作为自学成才的艺术家，梦二一直徘徊于学术艺术圈和声名显赫的政府赞助展览及奖项之外。相比之下，从事绘画工作的当代插画家和艺术家一般都受过一定程度的日本画或西洋画的正规培训。[18]尽管缺乏正规培训和官方支持使梦二错失某些机会，但也让他获得了艺术自由，这一点并没有被他的同侪和受众忽视。

例如，日本画艺术家中泽灵泉在梦二于 1912 年 11 月 23 日至 12 月 2 日在京都府立图书馆举办首次个展之际就做出了重要的评论。灵泉概括了梦二多方面的艺术实践、公众接受度和知名度，以及他在艺术制作和展览的官方领域之外的地位。这使得对梦二的研究极具复杂性。他甚至谈到梦二对抒情或感伤的倾向。灵泉认为，这些品质对于理解艺术家至关重要：

010

> 说到梦二——那时他已经出版了他的作品集《梦二画集》，当然还有他发表在社会主义报纸上的插图和各种杂志上的抒情画。这说明了他的知名度。除了他的插图外，人们几乎没有看过他其他的作品。但是当他们在展览中看到包括油画、日本画小画、水彩画、钢笔画等在内的 100 多幅作品时，他们对这些作品都露出了熟悉和敬畏的目光。他的个展期间，观展者每天都络绎不绝。有传言说梦二个展接待的观众人数超过了"文展"。此外，他还在一个展室里将钢笔画挂在黑色的窗帘上，用蜡烛保持光线昏暗，甚至通过焚香来营造一种诗意和生活的无奈感。[19]

灵泉所说的"文展"指的是由文部省主办的年展，俗称"文展"（文部省展览），展览时间与梦二个展大致同步，展览地点在离梦二个展不远的京都市工业展览馆。梦二选择这个展览场地并非巧合。[20] 它代表了他反对政府赞助展览的立场，也证明了他的受众范围与官方艺术圈和展览之间的差异。灵泉的独到见解表明，如何定位梦二和他的作品即使在当时也存在困难。

尽管梦二占据了一个与这些现代艺术机构和艺术体系并存的另类空间，但是此处提及的"文展"对于把握现代日本更大的艺术历史背景具有重要意义。美术和其他边缘艺术——流行文化艺术，如商业艺

术或工艺——的共存是 19 世纪末至 20 世纪初日本艺术发展的重要组成部分，是在这一时期的媒介景观中理解梦二及其艺术的核心。最近关于日本现代艺术史的形成的研究已经从关注国家政策、政府赞助的影响和国家议程转移到有关流行文化、受众、接受度、主观性和材料上来，因此，研究梦二这样的艺术家是及时的。[21]

分析现代日本"美术"一词的表述和概念与讨论明治政府（1868~1912）为体现国家奋力建设的文化表达而实施的艺术政策齐头并进。[22] "美术"一词自日本参加 1873 年的维也纳世界博览会以来一直被使用，但直到 19 世纪 80 年代，随着东京美术学校和 1889 年帝国博物馆等官方艺术机构的成立，它才被正式使用。[23] 一年一度的"文展"的诞生也标志着一个分水岭，"美术"一词开始被用于特指绘画和雕塑，现在被纳入"文展"的语言范畴，区别于更广泛的艺术类别，其中包括手工艺和装饰艺术。[24] "文展"中的美术分类立即将手工艺和版画类可复制艺术归入边缘化的范畴，不属于"美术"，这种区分确认了"美术"的概念及其在国家和社会领域中代表的内容。[25]

对受众和接受度以及"美术"之外的领域的理解，是研究梦二及其艺术实践的关键。[26] 这些边缘化的创作者（或插画家）群体，通常与大众媒介联系在一起，处于不属于但又平行于美术领域的境界。通过这种方式，他们培育了一个包括更广泛的受众的群体，而非仅仅参观和体验博物馆和展览的观众。体验艺术的范围从官方场所（博物馆/展览）转变为公共场所（大众媒介）揭开了现代艺术的序幕，将艺术表达的场所扩展到包括梦二在内的业余艺术家，使他们更接近专业领域并为艺术鉴赏新空间的诞生营造了理想环境。梦二的图像作品及其在各种媒介形式中的传播可以被视为占据了这些艺术创作的替代空间。

梦二式

梦二是媒介企业家，他驾驭了那个时代由各种技术支持而形成的复杂、变革的媒介环境。他的作品在大众媒介上大量传播，并成为以梦二命名的知名品牌。他的成功和受欢迎程度与"梦二式"或"梦二风格"（Yumeji style）等概念密切相关，这是第一章的重点内容。狭义上，"梦二式"可以理解为特指梦二"美人画"的具体图像特征，但广义上，它也投射出一种女性类型，体现和表达着"梦二式"的品质，并独居于梦二艺术世界的一隅。如上所述，高桥律子认为"梦二式"在其艺术创作的内外的使用实际上构成了一种"社会现象"。[27]本研究通过将"梦二式"概念作为梦二自创品牌的一个组成部分扩展了高桥的阐释。梦二利用这个品牌来影响他的艺术的接受度，特别是在大众媒介上的接受度。

还应该指出的是，围绕"梦二式"的大部分讨论都将女性作为主题和受众。梦二式美人很快就独树一帜，受到许多女人和女孩的追捧与崇拜。因此，他的女性形象需要在大正时代（1912~1926）的更大背景下进行（重新）评估，当时日本社会中新兴的女性类型，如新女性和现代女性成为话语和视觉表达的对象。此外，19世纪80年代的自由民权运动和20世纪初社会主义女性的女权运动不断推动民主改革，包括女权主义者的偶像人物平冢雷鸟（1886~1971）和1912~1913年的青鞜社的努力在内，都为这些讨论提供了更大的背景。[28]其中，梦二的美人画为他的女性消费者提供了一个切入点，使之能将自己的身份投射到这些梦二作品关注的普通女孩的形象上。[29]正如莎拉·弗雷德里克（Sarah Frederick）在讨论少女身份时所描述的那样，这培养了一种少女社区或"少女身份"的感觉。[30]女孩是梦

012

二式品牌的狂热消费者，但这并不意味着梦二的美人形象本身就是对女性类型的直接反映或表现。相反，梦二式美人会让人产生一种现实与理想别无二致的错觉。作为艺术家，他有意保持二者模糊的界限，以增强作品熟悉又神秘的感觉。

梦二最具标志性的美人形象之一是 1919 年的画作《黑船屋》(图 I.3)。作品正是通过传达可实现的女性类型和无法实现的女性理想来达到模糊现实与理想的界限这一目的的。这幅画是典型的"梦二式美人"，它单人构图的形式、优美的姿势和空洞而忧郁的面部表情，可以被当时的观众甚至是今天的我们一眼认出。正是描绘的人物以及观众对人物形象的投射形成了"梦二式"的广义定义。

梦二风格和品牌无处不在的性质和快速发展的特点使艺术家可以自己开设一家名叫"港屋"的商店，出售他创作的插图、版画和设计作品。梦二依托其品牌展开多媒介和商业制作，生动地体现了媒介组合的概念，这个术语通常用来描述 20 世纪 80 年代末的日本媒介融合和娱乐商品（尤其是动漫人物）的跨媒介传播这些后期现象。[31] 虽然这里的背景和时期不同，但角色营销的概念（本质上是一个形象或品牌与其跨多个媒介平台的商品化之间的关系）对于解释梦二在其物品品牌化方面的开创性努力具有指导意义。到 20 世纪初，梦二已经涉足了一种跨媒介品牌的创建。本书旨在为媒介研究领域以及艺术史和视觉文化研究方面做出贡献，以供对流行文化、设计史、平面设计和消费文化感兴趣的专家和学者参考。[32]

社会主义平台

虽然"梦二式"的流行以女性形象为中心展开，但梦二对寻常女子及她的主观性和经历的关注是随着他自己的政治立场以及对普

013 通民众的兴趣的变化而变化的。事实上，他的艺术生涯的重要推动力始于为社会主义出版物画插图。第二章研究了他的插图、社会主义简报和大众媒介之间的关系，这为梦二在他早期职业生涯中逐渐发展出他作品的题材和形成其受众奠定了基础。广泛发行的出版物在梦二的创作道路上和让更广泛的受众接受他的作品发挥了关键作用。他富有创造性的视觉语言、他在以他的插图为特色的特定媒介或平台上的把控技巧，以及他对所描绘的主角及其兴趣的共情能力，使他成为一名

014 成功的媒介企业家。梦二广泛参与各种类型的出版活动也推动了他的艺术表现形式的演变，尤其是在他创作政治立场更为明显的插图时。

　　诸如《胜利的悲哀》（图 I.4）等发表在《直言》上的插图，传达了梦二潜在的社会主义意识形态，表达了梦二对那些在战争中失去亲人的人们的痛苦的感同身受。[33] 梦二为支持社会主义的出版商平民社制作插图表明，梦二在日俄战争（1904 年 2 月～1905 年 9 月）直到 1911 年的"大逆事件"期间热切地参与社会主义运动。"大逆事件"中，一些社会主义者被诬告、监禁和处决。梦二发表在各种类型的出版物中的插图表明了他强烈

015 的反战立场和他对普通民众日常生活的认同。

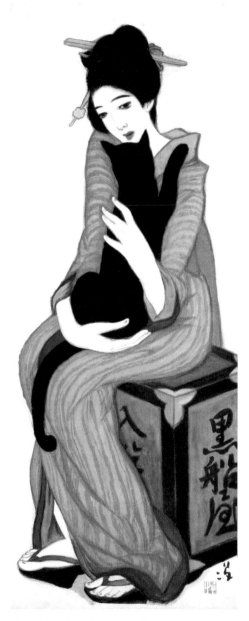

图 I.3 《黑船屋》，竹久梦二，1919 年
绢本着色，130.0cm×50.6cm
竹久梦二伊香保纪念馆藏

这些作品展示了这位艺术家更严肃和更关心政治的一面，对此学者们还很少讨论。他与社会主义出版物的接触凸显了出版这个途径的重要性，为梦二在大众媒介上取得成功奠定了基础。发行的重要性和发行系统的问题随着梦二形象在这一时期的传播而得到进一步研究，这标志着他与大众开始结盟，并在创造共享视觉文化方面产生影响。

梦二与大众媒介

大众媒介上梦二作品曝光率的增加使得他的插图在各种杂志上

图1.4 《胜利的悲哀》，竹久梦二
《直言》第2卷，图20，1905年6月18日
（左）完整的报纸页面和（右）细节。原版木刻，机器复制报纸刊登（锌版凸版印刷），37.6cm×26.6cm。印章：泊
哈佛燕京图书馆藏

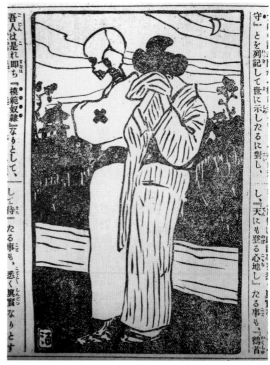

014

大量出现，他也开始更多地参与设计。本书第三章重点介绍了梦二作品发行量和曝光度的提高，这使他声名鹊起。该章还涉及了梦二在这一时期参与的关于插图在视觉文化和艺术中的地位和作用的讨论，其中一个重点是通过研究梦二自己和 20 世纪早期如木村庄八（1893~1958）等其他主要插画家的文章来重新评估插图媒介作为一种艺术形式的可行性。为了解决插图影响力的短暂性问题并提升其地位，梦二于 1909 年出版了他的第一套插图、诗歌和散文集——《梦二画集：春之卷》（图 I.5）。这套书是他以前发表在大众发行出版物上的众多插图的一次汇编，这些作品以画集的形式组合起来，创造了更持久的地位，也改变了它们的目的。

以梦二的插画为特色的杂志和消费它们的读者构成了梦二及其艺术接受度的关键。他创作的女性形象，无论是作为插图还是装帧设计，在面向年轻女性读者的出版物中尤其成功。这些形象邀请读者成为插画美人的主体和观众，参与视觉体验。女性杂志中的女性形象通过表现现代生活方式、消费社会和大众文化成为讨论现代的场所。弗雷德里克将梦二式美人吸引这些读者的方式描述为，女性杂志既引发了女性作为读者的意识，也引发了公众对新的性别类别的意识。[34] 然而，大众文化与女性的联系也存在问题，因为两者都被置于高雅文化的正统领域之外，安德里亚斯·惠森（Andreas Huyssen）和丽塔·费尔斯基（Rita Felski）等学者也提到了这一点。[35] 在大众文化中使用女性形象是一个限制性因素，此类主题被正统的高雅艺术拒之门外，尽管反映其存在的公开性和大众舞台确实允许观众参与。

梦二的杂志封面和插图培养了一个新的女性读者群体，这反映了大正时期更大的文学背景、杂志和流行小说的发展，以及现代日本女性教育水平的提高。梦二的插画通过女性杂志流传开来，这与读者的积极参与不无关系。这反过来又成就了她们的创作。年轻女性读者的

017

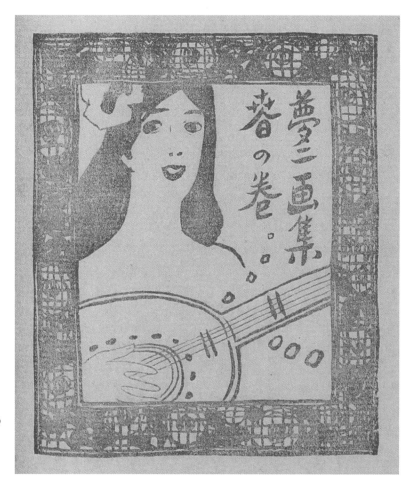

016

图I.5 《梦二画集：春之卷》
（东京：洛阳堂，1909）扉页，
竹久梦二
日本冈山梦二乡土美术馆藏

来信和投稿是创作过程、出版物性质及其可复制性质量的组成部分，这无疑培养了这类公众的参与。通过可复制媒介创造集体视觉体验的想法在这些出版物的读者参与 / 提交过程中表现得极为明显，并且与第二章研究的关于梦二的社会主义插图中的主题和受众一致。

梦二学校和月映艺术家

梦二对于大众媒介和商业领域的涉足，将他排除在新建立的艺术学院和美术领域之外。梦二反而将自己的替代空间打造成了一个另类之地。这个空间是官方艺术学院和政府赞助的展览发布美术种类目录后出现的众多空间之一，正统艺术机构将其他形式的艺术制作和参与降级为一种体制外轨道。梦二不仅在这些复杂的外部空间中运作，而且还将自己的工作室和"港屋"作为一种类似沙龙的地方和展览场所，举办志同道合的艺术家和作家的聚会活动，从而形成了自己的影响范围。它很快成为东京前卫艺术家和作家的纽带，他们来到这个空间在正统艺术领域之外寻找灵感。第四章特别关注这个空间。年轻艺术家将梦二视为导师，并在他的工作室集会探讨艺术，他们称之为"梦二学校"。这个称呼有点讽刺意味，因为梦二是一位自学成才的艺术家，而这些年轻艺术家中有许多人实际上就读于著名的东京美术学校。这些协会中最具影响力的是恩地孝四郎（1891~1955）、田中恭吉（1892~1915）和藤森静雄（1891~1943），这三位有抱负的艺术家后来组建了文艺团体月映派。他们渴望探索包括立体主义、未来主义和表现主义等当代西方的不同艺术表达途径，这也影响了梦二的作品。[36] 梦二不拘一格的艺术兴趣对这些艺术家影响巨大，他们在梦二的工作室一起阅读国内外出版的有助于他们了解新的西方艺术趋势的同人杂志。梦二在出版自

019

己的作品集方面取得的成功，以及他在大众媒介上与绘画作品的接触鼓励了月映艺术家们将木刻作为他们的创作媒介，而且这也是他们的同人杂志《月映》获得出版渠道的关键。

梦二与这些艺术家的联系涉及梦二艺术实践的一个方面，可迄今为止这个方面很少受到关注。他对以更前卫的视觉模式工作的年轻艺术家的影响看似出人意料，但在某种程度上，它其实象征着 20 世纪早期日本艺术和梦二占据并提供给这些艺术家的体制外 / 替代空间的艺术影响与表达的一种混乱、不拘一格的本质。梦二与这些艺术家的合作构建了正统美术的体制外 / 替代空间，揭示了他在艺术风格上拥抱西方前卫潮流的一面。其中最引人注目的是恩地为《月映》杂志创作的木刻版画中的某些设计和人物元素。这些对梦二的作品产生了深远的影响，例如，从为《妹尾乐谱》中罗伯特·舒曼的歌曲《我无怨无悔》（图 I.6）所进行的装帧设计可以看出，梦二采用了在恩地的版画中常见到的高度抽象的单眼图案和对角线，表明梦二将这种视觉风格纳入了他的视觉词典。

《东京灾难画信》

最后一章重新审视了艺术家梦二，将他视为一个矛盾的人物，他不仅在艺术实践中时而折中、时而离经叛道，而且在他的主题和政治立场上也矛盾重重。毋庸置疑，梦二式美人的流行使梦二在有生之年和今天都享有极高的人气。然而，他对普通男女和儿童日常生活的同情和密切观察都具有一个共同点，这在他职业生涯的早期就出现在他的社会主义插图中。从本质上讲，这种手法影响了他的女性人物刻画，他将人们的注意力从政府官员和重建政策上转移开，让社会中的无声者发声。

018

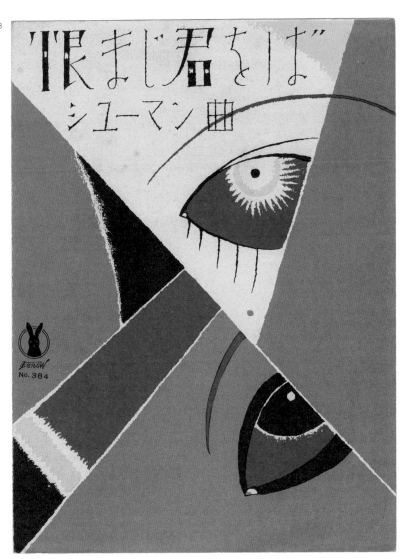

图I.6 《我无怨无悔》，竹久
梦二，1925 年
《妹尾乐谱》第 384 首，作曲
家：罗伯特·舒曼
阿姆斯特丹日本版画美术馆馆藏

在他创作第一幅社会主义插图之后大约 18 年，梦二反对日本政
府和与民众结盟的政治立场清晰地呈现在了他对 1923 年 9 月 1 日关 020
东大地震的反应中。他在地震发生 13 天后发表《东京灾难画信》，展
示了梦二与他的东京同胞的战友情谊以及幸存者试图接受事实并从这
一事件中复原所面临的挣扎。例如，该系列的第 14 幅插画《不该看
到的东西》（图 I.7）中，梦二用带着同情的目光描绘了一位母亲，她
带着她的一双儿女在无助地等待着，而她们身后一个不知所措的男人
正在抽着烟。

这套由 21 幅速写组成的插图和随附文字在《都新闻》上连续刊
登了 21 天。除了关注普通民众的经历，这套插图也反映了梦二对日
本政府的应对措施的批判，以及他对政府日趋激进的政治和军事立场 021

图 I.7 《不该看到的东西》，
竹久梦二
《东京灾难画信》，《都新闻》
1923 年 9 月 27 日
原版木刻的机器复制
图片取自竹久南编《"东京灾难
画信"展集》（东京：梦二画
廊，2011）

020

的认识。《东京灾难画信》标志着梦二职业生涯第一阶段的结束，这一时期是他不断探索自己的个人表达方式的时期，也是他在大众媒介上最多产的时期。梦二在这部作品中将许多不同的内容融于一炉：他的政治表达、更为轻松的女性形象，以及他对普通人及其关系（特别是母子关系）的兴趣。梦二的视觉表达和他媒介企业家的角色已经成熟，而他近乎手绘的插画品质直接展现了艺术家的情感历程。报纸平台，尤其是以娱乐价值著称的《都新闻》，进一步概括了他的政治与非政治、严肃与轻浮的矛盾，但又以某种方式将这些线索汇聚一处，突出了 20 世纪初日本媒介景观中的这一特殊时刻。

梦二的今与昔

透过梦二的图像作品和他与大众媒介的接触可以一窥现代日本媒介环境的复杂性。本书结语部分探讨了梦二艺术生涯后期的情况以及他的艺术影响。1931 年，梦二游历欧美，实现了他出国旅行的毕生梦想。不幸的是，这次旅行的过度劳累导致他 1934 年英年早逝，年仅 50 岁。然而，他的英年早逝更塑造了一个郁郁不得志的艺术家的形象。我们在认识梦二在当代日本的形象时大多受到了他受众极广的女性群像以及艺术家与生俱来的浪漫的影响。

梦二的艺术影响力和他今天依旧存在的狂热的追随者证明了他的品牌知名度和他作为媒介企业家的精明。它们通过艺术和商业领域的整合以及印刷媒介在现代日本艺术和视觉文化中的地位，进一步说明了他的作品所产生的更广泛的影响。理解他的影响和他在 20 世纪初媒介景观中的角色有助于我们正确看待一个广泛传播的、与多种交流模式和观赏体验相关联的媒介。

现代美人与梦二式

梦二美人画很快流行起来，受到广泛推崇，这使他的人气也随之高涨。虽然梦二式美人一直备受关注，甚至使人忽略了对他其他作品的分析，但它们确实是了解梦二如何营造他的艺术形象，以及理解梦二品牌的知名度和成功秘诀的重要切入点。他在大众媒介出版物上的成功以及他对新女性受众的培养是梦二式美人创作中不可或缺的一部分。虽然美人像独特的视觉特征经常与梦二式联系在一起，但这个词的含义远不止他作品中的人物，其更广泛、更概念化的定义表明梦二及其作品的影响超越了视觉文化和艺术的界限，涵盖社会、文化甚至政治层面的内容。分析梦二美人画的影响至关重要，这是因为其为梦二其他类型的艺术创作以及日本近代的跨媒介互联在本国和全球的发展奠定了基础。

梦二式的形成

　　"梦二式"一词首次出现于 1907 年，当时《读卖新闻》编辑部报道了梦二从千叶县旅行回来的消息。是年，梦二受俸入社，社里派他到房总半岛，用插图创作一篇连载 19 回的游记。[1] 编辑记录道："竹久君旅行结束后回社里，肩挎一个大大的不同寻常的'梦二式'抽绳布袋，里面装满了速写画具。"[2]

　　虽然此处的"梦二式"指的是布袋，但它后来在女性受众间流行开来，成为都市文化流行语，特指这位艺术家用来表现女性形象的手法。这使得他笔下的女性被描述为"梦二式美人"，这一说法颇受他的受众青睐。了解这一表达对他的作品接受度的影响有助于深刻理解这位 20 世纪早期艺术家的地位。

　　"梦二式"在文化语境中无处不在，甚至被日本最权威的词典之一《广辞苑》收录词条，其定义如下："该术语源自竹久梦二作品，特指以长睫大眼和精致却莫名忧伤的表情描绘美人图像的方式。"[3]

　　因此，"梦二式"的概念超越了图像描述，在描绘现实女性类型方面承担了更广泛的社会角色。高桥分析到，梦二的美人是一种"社会现象"，并指出"梦二式"一词有三个含义：其一，梦二绘画作品中的女性；其二，20 世纪初日本真实的现代女性；其三，消费梦二品牌及其商品的个人。[4] 由此可见，"梦二式"一词承载了视觉特征和概念类型，无疑是一种社会现象。在此，我想以高桥的分析为基础，将"梦二式"作为艺术家在受众（尤其是在大众媒介）中进行自我造型的一种手段，进一步探讨"梦二式"概念的使用和传播。我也打算将媒介视为一种积极的动因，因为梦二的作品通过特定的媒介平台进行传播而被赋予生命并产生新的意义，进而在他的作品和受众之间形成

了一种新的关系。

在他的艺术作品之外的领域，"梦二式"也常被提及。那是 1911 年左右，梦二在富士见高原疗养所接受治疗并度过他生命中的最后时光，他的主治医生描述了有关他妹妹的情节：

> 在第一高中的纪念活动上，学校对女性采取了严厉的政策……当然，这些政策对 60 多岁的洗衣女工没有要求……即便校规严厉如斯，南宿舍的一个学生还是会从他二楼的窗户里张望外面的情景，喃喃自语："嘿，路过一个'梦二式'的女孩耶。"
>
> 事实上，在那个年代，据说只有麻雀或小鸟对梦二式美人不屑一顾。女学生们都争先恐后地想成为"梦二式美女"。今年快 40 岁的妹妹从竹早町的学校回来，高兴地说："哥哥，街上有人叫我'梦二式美人'。"[5]

许多类似的记录始于 20 世纪初，让人们得以一瞥这些东京街头乃至全国街头的"梦二式美人"的芳容。梦二对女性形象独特、个性化的诠释使年轻女性渴望成为的"梦二式美人"的形象变得清晰。

但"梦二式"到底包含了什么呢？ 1936 年，梦二去世两年后，散文家兼编剧德川梦声（1894~1971）对这位艺术家的标志性的女性形象进行了研究，他的描述与上文提到的在其作品发表之后才问世的词典《广辞苑》的定义相契合：

> "梦二式"美人的双目最让人过目不忘——瞳孔如黛，使得双目黑白分明，睫毛浓密纤长。
>
> "哦，她生得一双'梦二式美人'的美目。"这种话甚至成为流行的口头禅。自那时起，我们都为更曼妙的身段而着迷，对当

今女性健美的体型不屑一顾。[6]

梦声将双眼视为"梦二式"女性的一个典型特征，但在这位艺术家的一生中，这种面部特征早已演变为"梦二式美人"的标志。这一标志早有暗示，1907 年 1 月 24 日，社会主义报纸《平民新闻》日报就梦二与岸他万喜的婚姻发表了声明：

竹久梦二先生喜结良缘：
他将迎娶一位明眸美人。[7]

《平民新闻》的文章继续写到，爱神维纳斯也为其诚心所感动，遂把他画中明眸貌美的可人儿嫁给了他，他们在东京的牛込共筑爱巢。文章解释说梦二婚后的绘画作品中的亲人双眸更见增大，皆因这些美人是以岸他万喜的明眸为原型的。我们再次见证了梦二绘画中的美人特征是如何与艺术家的生平和形象交织在一起的。

026

1919 年的画作《黑船屋》象征着梦二风格的演变。这幅画是典型的"梦二式美人"，其特点是单一人物占据了视觉空间的中央，而背景细节极简。《黑船屋》展示了梦二此后直到 20 世纪 20 年代中期创作的美人画的特点，当时他将美人进一步描绘为鹅蛋脸、尖下巴、鼻梁挺直、双眼大而圆、下唇丰满。《黑船屋》中的美人占据了 3/4 的画面，她坐着，脸庞微微向下，身形被她颀长的颈和薄窄的肩衬托得尤为纤细。将面部、领口、手和脚等裸露的区域涂上亮白色颜料，并处理成亚光效果，为画面增加了身体和情感的质感。她的头发梳成高卷的发髻，上面装饰着两个金色发饰，进一步突出了这幅画的垂直构图，并为其增添了几分老式的江户时代的风韵。她坐姿微微前倾，穿着一件引人注目的丝绸和服，底色是鲜艳的黄色，上

面点缀略粗的黑色条纹和略细的红色条纹，细致地顺着她身体的曲线勾勒出来。[8]

这幅画最独特的元素是大黑猫，整体运用单色颜料，它的形状几乎遮住了美女的上半身。它尖尖的耳朵挡住了她的脸部轮廓，伸出的右腿与她肩膀的曲线相呼应，长长的尾巴盘绕在她的膝盖和小腿上部形成的斜面上。女人怀抱黑猫的主题似乎对梦二有特别的吸引力，因为这成为他后来作品中反复出现的主题。它还展示了梦二为作此画所汲取的不拘一格的图像和灵感来源。黑猫的位置和女人的拥抱姿势类似于荷兰艺术家基斯·范·东恩（Kees van Dongen，1877~1968）于 1908 年创作的画作《抱猫的女人》（图 1.1），这幅画的印刷品于 1917 年 9 月首次刊登在日本出版的杂志《美术》上。梦二的剪贴簿中有这幅小印刷画（见高阶秀尔的"梦二的剪贴簿"）。范·东恩的画从腰部开始展示女性形象，而梦二的画则描绘了女人的全身，画面中的女人坐在一个用于固定构图的红箱子上。

梦二重构了范·东恩的构图，添加了他自己独特的文化视觉元素，如和服和红箱子，这为日本观众提供了文化代入点。他为杂志 027《印刷品：花之卷》（图 1.2）以及其他印刷品所做的装帧设计也采用了相同的表达手法，只是女性和服的颜色有所不同。[9]川濑千寻认为当代作家泉镜花（1873~1939）讲述女主人公和她肥胖的黑猫之间的密切关系的小说《黑猫》也可能对梦二的绘画产生一定的文学影响。[10]值得注意的是，梦二既受西方艺术的影响，也受日本文学的影响。

梦二式美人的面部特征道出了这些美人日后能够主宰人们关于超越视觉形象的讨论的原委。就此而言，《黑船屋》中的女人是梦二式美人的代表：鹅蛋脸，低鼻梁，小而圆润的鼻尖，微撅的嘴唇，长长的眼线凸显出上下睫毛，雾黑色瞳孔靠近眼角，目光茫然或是看向画面之外，还有略微下垂的细长眉毛。女子神色空洞，目光漫不经心，

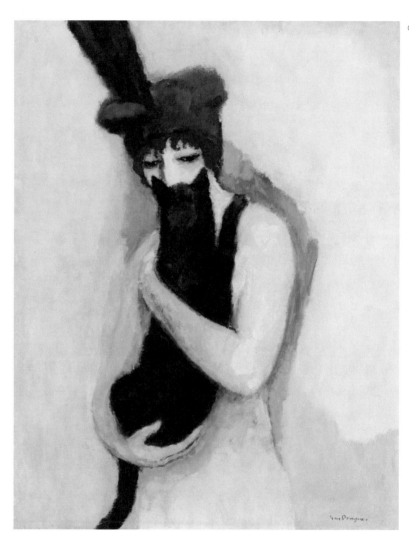

027

图 1.1 《抱猫的女人》,
基斯·范·东恩, 1908 年
布面油画, 91.76cm×73.66cm
密尔沃基艺术博物馆藏

浮现出一种沉思的恍惚感。她弯曲的肩膀和慵懒的四肢传达出一种娴静、被动的特征。这些同样的特征也暗示了一种对自我的专注，使人物摆脱了观看者的直接凝视。女人模棱两可的表达暗示着复杂、多面的内心世界，解读起来很困难，这可能吸引了女性观众。实际上，它把人物变成了主观性的载体，并允许将对现代化的视觉和概念的讨论投射到她的形象上。这种特征使得当代观众，尤其是（但不限于）女性观众，主动投射自己的身份，甚至将自己置于大正时代更广泛的文化氛围中。

梦二与几位女性广为人知的绯闻为媒体增加了不少炒作噱头，这不可避免地会影响到他作品的认知度和接受度。这与他的"美人画"尤其相关，画中美人的原型经常成为人们谈论的话题，也许是岸他万喜，也许是与他有过恋爱关系的其他女性。美人身体特征的细微变化通常会被归因于梦二的三个主要爱人——岸他万喜、笠井彦乃和佐佐木兼代——并且有助于形成与他的桃色新闻相关的梦二美人画的总体特征。然而，梦二的"美人"超越了他的生平叙事，创造了一种视觉和概念上的身份，这种身份将梦二风格假设为自己的生活。梦二利用这些谣言和观众对他个人感情生活的兴趣又为自己塑造了一重身份。他坚称自己的"恋人不是'梦二式美人'。（而且）当时有许多所谓的梦二式美人就在我们周围，和我们擦肩而过，但（他）并没有将某个特定的女性塑造为（他的）美人。相反，这些美人是［他］自己幻想的产物"。[11]

尽管如此，这些女性有生活原型的信念（或错觉）还是让梦二的受众着迷。"梦二式"女性的存在提供了一种亲近感，与梦二同时代的受众可以将这种亲近感投射到他们那个时代的女性身上。可以推测，梦二对这种效果的理解可能使他将自己的灵感来源定位为理想女性而非现实中的女性。这将进一步延续可触摸到的现实人物与理想化

图 1.2 《抱黑猫的女人》，
竹久梦二，1920 年
《印刷品：花之卷》杂志封面，
西文堂目录，彩色木刻
金泽汤涌梦二博物馆藏

人物之间的分隔符。当时的现代女孩最流行的打扮是穿时髦的连衣裙和剪短发，与此相反，梦二式美人通常穿着富有现代气息的传统和服，或者就算她们穿着流行的洋装，神态依旧娴静端庄。这可能使普通日本女性更容易理解这些形象，她们或许可以将自己和亲密的女性朋友或熟人想象成梦二式美人。著名诗人和小说家室生星犀（1889~1962）的一篇文章描述了梦二极高的人气以及他的美人所传达出来的"现在"和"现代"：

> 那时，竹久梦二已经大名鼎鼎了。据说，看到他笔下的人物，所有的少女都会立刻爱到无法自拔。有传言说梦二有十几个情人，而且不可否认的是，以他明星画家般如此之高的人气，这些传闻可能是真的。梦二式美人的大眼明眸不仅能让男人着迷，还能使少女们一见到就觉得她们的心都融化了。这让我有点受不了，我会对朋友们郑重地说，梦二的图像就是春宫图——穿着衣服的色情画，不过尔尔。然而，不知为何，少女们开始接受梦二式美人的脸庞。明治末期残留的热情突然转向了，年轻女性都开始睁大双眼，她们的脸为新时代的到来做好了准备。她们开始做梦，双眸如萤火虫般闪耀，在日本女性的历史上唱起了新的革命之歌，成为日本传统女性和新现代女性的纽带，例如"克拉拉·鲍"和"摩登女郎"。她们有着梦二式美人的皮肤和脸庞，是人气极高的真人版的梦二式美人。[12]

室生甚至将梦二的"美人"形象归功于鼓舞人心的女性自我表达浪潮，而"梦二式美人""克拉拉·鲍""摩登女郎"等术语是用于描述 20 世纪初叶的女性的新兴社会类型的一体多面的几个例子。虽然女性梦二迷的具体人数不得而知，但像上文这样的当代记载数不胜

029

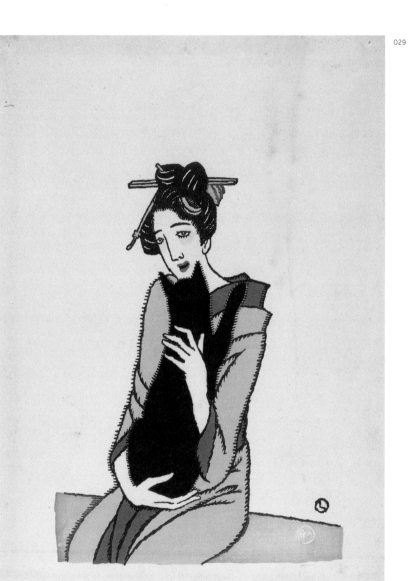

图 1.3 《抱黑猫的女人》，
竹久梦二，20 世纪 20 年代
彩色木刻，由柳屋出售
金泽汤涌梦二博物馆藏

数，让人觉得女性梦二迷人数众多。此外，她们表明了在讨论现代日本女性身份时，梦二图像是不可或缺的部分。

031　现代日本女性及其表现物

到了大正时代，有关现代女性的词语除了广为人知的新女性和现代女孩之外，还包括诸如女学生、主妇和女服务员等术语。这些术语既没有明确定义，也没有相互排斥。相反，它们是从当时现代日本女性开放的活动、社会空间和就业中产生的基本分类。因此，女性身体——在形象和概念上——成为讨论现代化的核心问题。[13] 大正时代早期，职业女性人数缓慢攀升，尤其是在城市，这种现象源于"经济需要、觉醒的女性意识和工作机会"。[14]

这些新女性不仅以图像形式出现，而且还成为这些图像的支持者，这些图像反过来又影响了她们的创作。在女性角色及女性形象的社会性和文化性变化中，"梦二式美人"既是对现代日本女性身体塑造的反映，也是一种催化剂。然而，这并不是说这些女性类型的构建应该直接用于审视梦二的"美人画"。重要的是要澄清，"梦二式美人"不能简单地理解为新出现的女性类型与影响梦二和他的艺术消费者的现代化进程之间的一对一的关联。虽然现代女孩形象出现在媒介中可以被视为更大的全球现象的一部分，但梦二生活于近代日本的直接背景说明了其特定的局部影响。

"梦二式美人"在他那个时代的女性受众中引起了共鸣，但这些图像也因为没有反映真正的日本女性而受到批评。作家秋田雨雀（1883~1962）评论道："梦二在他的早期职业生涯中，一直用那些几乎弱不禁风的线条描绘妇女和儿童的日常生活。这些作品固然是伟大的成就，但我认为它们根本没有传达那个时期的朝气和活力——我认

为这些方面需要批判性地评估。"[15]（附录一）

　　值得注意的是，当时日本正在展开这样的讨论，这反映出"梦二式美人"无处不在和易于获得的本质，她们直接与他的受众交谈。同时，也揭示了现代日本女性无法用任何单一（视觉）类型来概括的复杂本质和意识。梦二并不反对他的"美人"所具有的现代特征，反倒是完全赞同这一点，正如他在 1909 年出版的《梦二画集：春之卷》[032]的广告中说："少年不识'梦二式美人'？少女不知'梦二式'双眸？则君定要读览《梦二画集》，君定会为图中少女之浓郁现代气息所震撼，定当为其明眸与魅力而倾心。"[16]

　　这种现实与理想浑然一体的错觉，超越了对现实的简单反映，塑造了女性受众渴望成为的类型。正是这种非常容易理解的"近代色彩"及其营销使梦二美人画与 20 世纪初的其他女性绘画截然不同——塑造真实生活中的"美人"形象，既描绘现实中的女性又赋予其艺术家对理想女性的幻想。

　　虽然许多展示女性美和女性身体的形象都以男性受众为目标，以吸引他们带有性意味的凝视，但梦二艺术中的美人形象所带来的却是其精心策划的一种不同的体验。此外，梦二（男性艺术家）和女主角（既是模特又是受关注的对象）之间的关系，使女性受众对其产生了另一个层次的接受感。[17]对梦二生活的了解确实有助于洞察他与女模特之间的关系以及他们情感纠葛的本质，而且男性艺术家既是创作者又是生产者的这种张力同样重要。玛莎·梅斯基蒙（Marsha Meskimmon）等学者考虑了艺术家与女性主体之间的互动，以及艺术—主体关系中性经济和权力结构的潜在不平等。[18]梦二式美人不仅在讨论 20 世纪初日本的现代化、西化和女性性别角色新概念时被作为现代容器和传统主题，他用以塑造女主角的视觉语言也为他的女性受众创造了一个参与创作女主角形象的空间。与男性凝视物化和疏离

所描绘的对象不同，梦二的女性受众将他画中的人物视作自己身份的投射和现代情感的体现。然而，我无意暗示梦二式美人与其女性受众之间的关系类似于女性受众与女性艺术家的作品之间的关系。[19]

就梦二所描绘的女性形象而言，梦二式美人难以捉摸的角色使其成为一个现代的场所而非一个特定的性别模式。她也可以被解释为品牌的面孔、现代性和替代身体概念的场所，就像 T.J. 克拉克（T. J. Clark）将现代性场所视为与休闲、消费、景观和金钱相关的领域一样。[20] 梦二式美人试图在男性艺术家的特权观和消费她的女性受众的强烈愿望之间进行调解。通过狂热的女性梦二迷和梦二式的确立，他的图像表现出一种女性观，而这种诠释正是由"美人"这一形象的词语所呈现的。笨拙渲染的大手和大脚、披着和服、腰肢柔软，以及看似漫不经心的大眼睛，无不营造出女性受众希望将身份投射到其身上的一种既虚无又包容的主体感。这些视觉标志使当代女性受众能够在更广泛的大正时代文化背景下投射自己的身份。

梦二品牌

很明显，"梦二式美人"创造了一个中心，围绕它形成了关于现代日本女性的定义的联想。梦二所创造的美人形象与他的名字联系在一起，从而建立了一种对他所认同的美人风格的崇拜。不仅如此，梦二的名字也变成了梦二品牌：

> 从明治后期、大正到昭和初期，很多人都对梦二的图画很熟悉。大正早期是他的黄金时期——那是我在街上看到梦二式美人的时期。梦二图画和诗歌中的那种感伤，勾起了当时青年人的梦想和抱负。他似乎特别受女学生和年轻女性的欢迎。梦二设计的腰带、

衣领、手帕、夏季和服（浴衣），甚至人偶等商品都实行商业化销售，因此他的人气席卷全国，"梦二式"一词开始使用。[21]

实际上，正如米亚·利皮特（Miya Lippit）在讨论"美人"对于近代日本的作用时所描述的那样，"梦二式美人"变成了一种"元人物或偶像"。[22] 就"梦二式"而言，它已经超越了思想上构建的作者，或者具体而言，超越了艺术家本人。[23]

"梦二式"一词及其所代表的含义不仅适用于画中描绘的大正时代的真实女性，而且超出了他作品所属的艺术领域，进入了品牌领域。到 1910 年代早期，"梦二式"的流行为梦二设计的物品创造了一个商业市场。梦二对此潮流了如指掌，并于 1914 年 10 月在日本桥吴服街附近开设了"港屋绘草纸店"。"绘草纸店"一词据称是向江户时代的出版商茑屋重三郎致敬，茑屋重三郎出版了著名艺术家喜多川歌麿（1753~1806）和东洲斋写乐（活跃于 1794~1795）的木版画。[24] 梦二的商店通常被称为"港屋"，意为接收抵达日本的外国船只装载的进口货物和商品的港口商店。他的印刷品可追溯到这一时期，上面盖有"港屋"印章（图 1.4），右上角甚至还有一艘黑色船只的图像。黑船与 16 世纪和 19 世纪从葡萄牙和美国抵达日本的大型黑色西洋船只有关，并暗示了一种异国情调。[25]

正如刻在红色箱子一侧的"黑船屋"三个大字所表明的那样，作品《黑船屋》也与这些商店及其异国特色有关。箱子另一侧的字符只能识别一部分，其中包括字符"入"，这可能是"入船屋"三个字之一，因此指的是梦二的"港屋"。《黑船屋》暗指外国船只，并被引申为外国文化。梦二将他的日本桥小店称为"港屋"，但在他的自传体绘画小说《出帆》中，这家商店也被称为"黑船屋"。[26]《出帆》于 1927 年在《都新闻》上连载，标题让人联想到一艘即将从港口起航

035

图 1.4 《港屋绘草纸店》，
竹久梦二，1914~1915 年
彩色木刻，由"港屋"出售
千代田区教育委员会藏

的船的形象，十分契合梦二作品中的出发主题和他对异国的兴趣。

梦二作品中的异国情怀十分明显，这不仅体现在他的"港屋"里，而且还体现在他意识到并融入不同的西方艺术影响和全球现代美学的浪潮中，其中包括新艺术运动（Art Nouveau），以亨利·德·图卢兹-劳特累克（Henri de Toulouse-Lautrec，1864~1901）等现代平面艺术家的作品最为典型，还有德国表现主义（German Expressionism）等前卫风格、威廉·莫里斯（William Morris，1834~1896）和约翰·罗斯金（John Ruskin，1819~1900）领导的工艺美术运动（the Arts and Crafts movements），甚至包豪斯风格（the Bauhaus）。1931 年 5 月，47 岁的梦二终于实现了去西方旅行的梦想，先到夏威夷，然后游览加利福尼亚，再到欧洲，1933 年 9 月才回到日本。返日后不久，他前往台湾岛举办展览。1934 年 9 月 1 日，即从台湾岛返回日本后一年左右，梦二去世。他职业生涯后期的情况将在结语中讨论。

"港屋"店面完美地传达了梦二不拘一格的兴趣和审美风格，并散发着这种异国情调。1914 年拍摄的照片（图 1.5）显示，店门口有一个巨大的日式挂灯，上面写有店名"港屋绘草纸店"，装饰着荷兰船只、波浪和鸟的图案。店门门楣处悬挂着一面厚红布，上面是用金线绣成的店招"港屋绘草纸店"，橱窗里还展示着装饰有蘑菇和小鸟图案的横幅状物品。靠在插画和版画书架上的女人是岸他万喜，梦二的前妻。[27]

在开业启事（图 1.6）中，岸他万喜写到，这家商店出售各种各样的优雅物品：

港屋的商品
美丽的物品，

可爱的物品，

和稀奇的物品

比如衬领

羽毛球拍，人偶，

和插画故事书。

（吴服桥东）

图 1.5 （左）港屋门前的岸他万喜，1914 年

竹久梦二伊香保纪念馆藏

图 1.6 （右）竹久梦二与岸他万喜，"港屋"广告，1914 年

彩色木刻

千代田市教育局藏

　　"港屋"还出售卡片、诗集、装饰伞、纸、扇子和围巾等物品，所有这些都出自梦二的设计。[28] 他的植物图案印刷品具有装饰纸的感

037

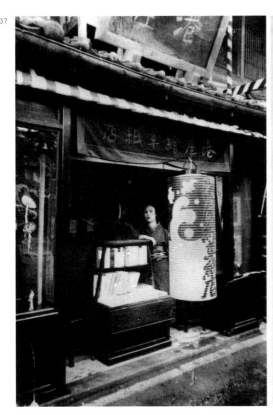

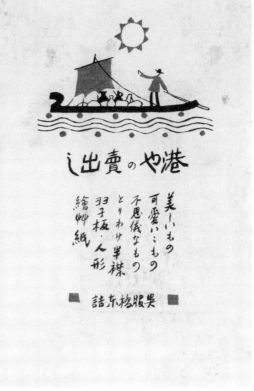

觉，例如可爱的图案《草莓》（图 1.7）。相同的草莓图案也出现在他的服装上，例如"腰带，草莓"（图 1.8）。这家店很快就吸引了许多年轻的女学生。事实上，女子学习院的校长曾说过，他所有的女学生都拥有梦二设计的东西。[29] 梦二设计的服饰物品非常受欢迎，甚至出现了仿制品。[30] 在"港屋"购买梦二商品，使得这位艺术家主要的女性客户能够栖居于"梦二式美人"的幻境中，进而想象成为其中的一员。

　　社会科学和消费者研究领域的学者讨论了消费品的文化意义以及将其意义转移到消费者自身（从而成为自我和身份建构的一部分）的问题。[31] 格兰特·麦克拉肯（Grant McCraken）将这些"人—物关系"解释为起到了广告和产品设计的作用，即将"文化构建的世界"的价值和意义转移到物品上，然后描述了消费或他所谓的"占有仪式" 037 将这种意义从物品转移到个体消费者的方式。[32] 我们可以将梦二作为艺术家和品牌形象的角色视为社会建构，在这种建构中，最初的象征意义由他的"港屋"商品所承载。然后，梦二的消费者——这里指"港屋"的女性客户——进行下一步转移。她们的消费行为完成了从物品到自身的意义转移，进而促进了"自我定义和社会交流的行为"。[33] 麦克拉肯将转移到个人的意义描述为一种"集体主义"，从而为消费者（个人）提供了一个共享此行为和主体形成方式的公共身份。[34]

　　"港屋"商品的社会影响说明了梦二品牌如何为他的客户提供共同体验和共享身份。梦二的商品可以通过提供拥有商品并欣赏其艺 039 术价值的乐趣，将意义转移到它们自己的主体性上。与阿尔君·阿帕杜莱对奢侈品的开创性讨论类似，它阐明了我们对物品（或商品）及其社会生活的理解，其中包括归属感和友情，从而允许"消费者的转变"，由此"港屋"产品可以被解释为既可使用又具有"修辞和社

038

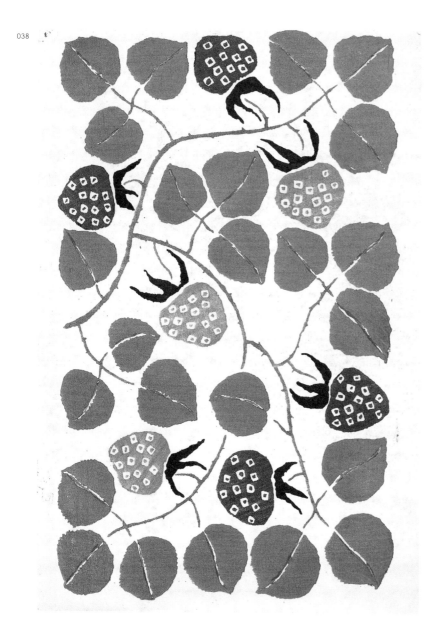

图 1.7 《草莓》，竹久梦二，
1914~1915 年
彩色木刻
日本冈山梦二乡土美术馆藏

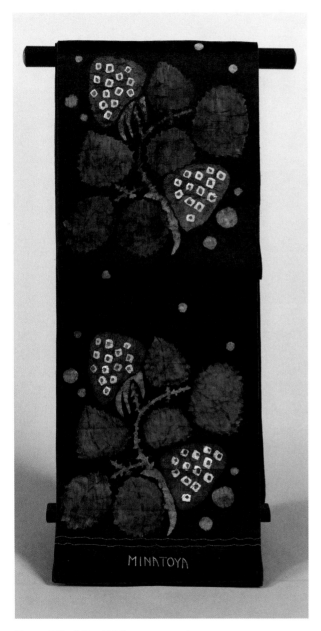

图 1.8 "腰带，草莓"，竹久梦二，1914~1915 年
手工着色丝绸腰带，374cm × 31cm
日本冈山梦二乡土美术馆藏

会"价值的商品。[35] 通过这些物品构建共享身份和主体性成为物品的一项基本功能。[36] 此外，梦二的"港屋"和他将艺术创作作为品牌产品的创业方法引导了后辈艺术家，尤其是那些制作美人画或描绘少女形象的艺术家，他们也开设商店或设计出售类似物品，中原淳一（1913~1983）就是其中之一。[37]

作为这种创业方法的一部分，"港屋"的宣传是通过其他现代艺术渠道呈现的。"港屋"广告主要出现在《白桦》之类的文艺杂志上。例如，1914 年 10 月号《白桦》刊登的一则广告的内容是一家门帘店的窗帘，右侧是地址吴服桥，左侧是店名"港屋绘草纸店"。1914 年 11 月号的广告中有一段由岸他万喜撰写的广告词，内容如下：

傍晚的风拂过市中心的铃挂树的树梢，妻子们不安地点亮了她们的灯笼——这就是这个季节的明显迹象。

在这一季，我们"港屋"的新品上架了，有"炬燧之纸

治"和"小春治兵卫"的面具、具有秋日风情的木版画，还有梦
二新设计的衬领，灵感来自他的作品《初雪来临时》《虎雀》《落
叶》《季雨残痕》。到本月中旬，我们从京都和大阪预订的货物
也将到店。我们还设计了新的装饰千代纸、黏土人偶和插画书。
此外，我们希望每个月都定期举办各种聚会。11月，我们将举
办一场衬领和木版画展览。12月，我们计划举办一场羽毛球拍
展览。[38]

　　"炬燧之纸治"和"小春治兵卫"这两个标题是指著名剧作家近
松门左卫门（1653~1725）创作的净瑠璃剧《天网岛情死》中的主
要人物纸屋治兵卫和小春。[39]木版画《小春治兵卫》（图1.9）描绘
了两位主人公的爱情悲剧。它们展示了梦二对江户时代浮世绘技术
的兴趣，以及这种流行艺术形式的美学和主题对其实践的影响。[40]
　　"港屋"广告特别提到的每月聚会，其实是一种商业活动，既出
售梦二设计的商品，也以会议和艺术展览的形式成为艺术互动中心。
最值得注意的是，有艺术抱负的月映派木刻版画艺术家曾多次在"港
屋"展出作品（见第四章）。这种双重功能实现了艺术领域和商业领
域的无缝接轨，在这里，"港屋"的客户促成了设计概念与流行文化
的融合。它还进一步说明梦二如何将自己置身于官方艺术圈之外的空
间，并为他自己和他的作品创造了明确的身份。
　　大正时代的日本女性不仅是梦二产品的热心消费者，而且代表了
一种新的客户群体，为"梦二式"注入活力，使其超越了绘画作品中
的风格元素，成为一种社会领域的概念实体和可识别的品牌。正如小
说家和洋画家有岛生马（1882~1974）所述：

　　　所谓梦二式美人，正是奥斯卡·王尔德所说的"生活即艺

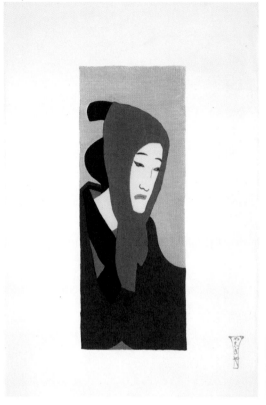 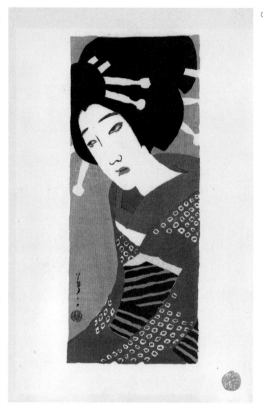

图 1.9 《小春治兵卫》，竹久
梦二,1914~1916 年
木刻版画，港屋和柳屋出售
阿姆斯特丹日本版画博物馆藏

术"的一个理想例子。梦二的许多情人似乎真的是从他的画中走出来的。不仅仅发型和妆容一样，连她们的举止和气质都惊人地相似。那时候，在街上随处可见梦二风格的年轻女子，但他常说撞到穿着他设计的"港屋"服饰的人令他感到奇怪。[41]

　　"梦二式"的消费使这些新消费者可以参与到既不完全是商业也不完全是艺术的领域。梦二针对这些消费者设计了他的商品，从而使她们能够通过参与来改变这些领域。正如麦克拉肯解释的那样，设计

师"依靠消费者提供最终的联想行为，并实现意义从世界到物品的转移"。[42] 因此，梦二在"港屋"出售的物品是创造共享视觉文化的先驱和动力，它们代表了将产品和受众体验融为一体并赋予梦二作品以生命的一个多媒介语境。

社会主义平台
作为插画家的梦二

　　如今，梦二以其多元化的艺术和文学实践而闻名，但他的职业生涯始于为社会主义报纸和刊物画插图。他下笔精雕细琢"梦二式美人"，同时大胆绘制反战和反政府的抒情画，二者看似矛盾却也使我们看到了他作品的另一面。事实上，梦二在 20 世纪前 10 年参与社会主义活动以及为社会主义报刊画插图为自己提供了一个建立艺术话语权的平台，特别是对他关注的人物进行描绘的话语权。此类出版物所采用的插图媒介与他不断发展的艺术表达方式极为契合。梦二的铅笔、钢笔或水彩速写，以朴素、极简的线条与单色、色块排列和明暗区域的运用，形成了手绘效果的插图，旨在用于大众媒介的复制。这些插图证明了他的图像不仅在媒介上易于获取，而且表达直接易懂。

　　社会主义对福利的重视为梦二提供了一个可以对庶民阶层及其生活投以同情目光的机会。例如，梦二对女性形象的兴趣与社会主义报纸中更大的人道主义主题相吻合，从而形成了梦二与人民的深切共

情，并通过描绘日俄战争期间个人苦难和死亡的插图彰显出来。社会主义出版物中文章的意识形态和内容，加上他在广泛传播的媒介上发表作品的经验，使梦二成为一名插画师，并在大众媒介中占据了一席之地。

　　研究梦二在社会主义出版物中的插图有助于了解他为了提供特定的读者体验是如何不断改变他极富创意的表达、风格以及主题的。梦二的插图不仅与其所配的文字相得益彰，而且结合报纸的多种表现模式（或参考这些模式）给读者带来了新的意义和体验。[1] 尽管多模态社会符号学的研究可能不以视觉表现或艺术史分析为中心，但它们有助于我们这里的讨论，因为它们通过由物质性和交流方法决定的互动方式（或体验成分）创造新的意义和意图，进而突出了观众整体体验的重要性。[2] 正如语言学家韩礼德（Michael Halliday）所提出的，一种模式在观众及其互动之间建立特定关系的能力，即"人际功能"，与梦二的作品及其在媒介景观中的定位尤为相关。[3] 梦二的图像被纳入易于获得的、广泛传播的大众媒介形式，这使它们融入人们的日常生活，而不是被视为官方的纯美术作品。梦二的插图既有政治意味，也有商业本性，它们渗透到日常生活中，既不作为艺术品，也不作为商品，而是作为为广大受众所体验的一种媒介传播模式。[4]

　　本章重点介绍梦二在社会主义报刊中的插图，然而，应该指出的是，他在大众媒介上的整体创作是多产和多样化的。他为儿童杂志、少年和少女杂志、年轻女性以及文艺杂志创作插图。这种风格迥异的作品表明了梦二不同的审美风格和主题的共存，这正体现了大正时代媒介环境的折中主义特征。梦二的图像通过此类商业出版物传播，证明了他的艺术表达范围以及他在大正初期培育独特公众形象或公众辨识度的成功。梦二从插画家起家，并继续在大众商业领域创作作品，这与其他以画插图起家，后来转入绘画学校或新成立的艺术学院的艺

术家不同。无论出版的主题和类型如何，梦二的插图作品都会为他提供稳定的收入来源和重要的艺术表达平台，直至他去世。

插画师梦二：播下艺术表达的种子

1901 年，18 岁的梦二离开位于日本西部的家乡前往东京，并于次年按照父亲的意愿进入早稻田实业学校（Waseda Business School）学习。在早稻田，梦二遇到了现代文学和新戏剧运动的领军人物岛村抱月（1871~1918）。他像梦二的其他导师和朋友一样，鼓励梦二考虑为商业出版物绘制插图，这既是一种艺术渠道，也是一项收入来源，因为他正在努力摸索自己的艺术家之路。[5] 抱月的一名学生回忆说，"竹久经常拜访抱月老师……这大约是 1907 年或 1908 年，当时教授接受了《东京日日新闻》文学专栏的委托"。[6] 抱月评论梦二的早期作品说："他的图像还有些业余，速写仍显青涩，但他的笔触颇为有趣。……我告诉他我会考虑在报纸上使用他的插画，并让他参与一些实验性的设计。"（附录二）[7]

对梦二影响更大的是社会主义者荒畑寒村（1887~1981），在他的大力帮助下，梦二开始为社会主义报纸配插图。寒村还向平民社的创始人之一堺利彦（1870~1933）推荐梦二的画作。幸德秋水（1871~1911）和堺于 1903 年 11 月创立了平民社，发行社会主义周刊。[8] 因此，梦二的早期社会主义插图《胜利的悲哀》（图 I.4）于 1905 年 6 月 18 日刊登在了平民社的刊物《直言》上。

《胜利的悲哀》是一幅引人注目的作品，它描绘了两个站立的人物：一位穿着和服的年轻女人以袖掩面而泣，而她旁边站着的是一个穿着男人和服的骷髅，左袖上有一个红十字。在他们身后是一条小溪，可能暗指神话中将人界与冥界分开的三途河。天空中的波浪线和

右上角的小月亮营造出一种不祥的氛围，并引起人们对人物头部和上半身的注意。梦二借这位因在战争中失去爱人而心碎的女性形象直斥平民社坚决反对的日俄战争。他画的插图表达了《直言》的社会主义宗旨，也表明了自己简单而大胆的态度。寒村认为这张照片是"梦二公开展示的早期作品之一"。[9] 插画署名"沔"，这是梦二的第一个笔名，在"梦二"一名出现之前。[10]

这种描述战争恐怖的尖锐评论与梦二发表在 1905 年《中学世界》夏季刊中的获奖插图形成鲜明对比。这幅图名为《筒井筒》（图 2.1），展示了梦二的文学鉴赏力。1905 年 6 月 20 日，也就是《胜利的悲哀》发表仅两天后，这幅插图就荣获一等奖。这幅作品是他第一次使用笔名梦二，他以此名向自己极为仰慕的著名西洋画家藤岛武二（1867~1943）致敬。在他的职业生涯后期，梦二评论说，他"对藤岛武二 1897 年的油画《湖畔纳凉》印象深刻，而且对藤岛充满崇敬之情，认为他是日本真正能够画美人画的艺术家之一"。[11]《筒井筒》的标题和图像取自平安时代（794~1185）文学经典《伊势物语》第二十三章，一对儿时在水井边嬉戏的青梅竹马后来喜结良缘。[12] 梦二的插图不仅展示了他进行艺术创作的来源丰富，而且还表明他能够将精英文化的方方面面转化成大众所喜闻乐见的内容。

梦二在回应 1905 年被《中学世界》冬季刊采纳的另一份投稿时回忆道：

　　有一天，我的朋友买了一本《中学世界》杂志，其中有邀请读者为秋季特刊投稿的启事。投稿的类别还包括小插画，于是我想寄点什么去，最后我决定寄我的画去投稿。当时在杂志上看到的插图往往是从日本画传统中提取的主题，都是麻雀、雪和狗一

047

046

5　　　　論　文　　　中學世界定期增刊

筒井筒

筒井

井

筒

（第一賞）

時に皇后山背の筒木の宮に坐す、勅使帝の宣詞

帝の皇室は皆歌人系を有し給へり、父帝の斯道
の妙をも極め

帝の愛は温平たり、從て歌の内容は春風の如く温雅の詩美を
以て充たさる。而して其詩形は如何、急媛度に適
給ふ也。

平たり、從て歌
の、帝の愛は温
は愚のみ。帝
るべからず、帝の愛
を知らざる
解と云はざ
淺薄なる見
を疑ふは、
らざりしや
庭の良好な
往々帝の家
也。史家、

の歌に抒情
詩の多き即
ち此表現
となる。帝
對しては仁惠となり、
に對しては同情の人なり、
に愛の人なり、戀の人となり、
に愛の人なり、其愛や同情や皇妃
詩歌に現れ、庶民に、土木工事
課役免除

图2.1 《筒井筒》，竹久梦二
《中学世界》第8卷，1905年6月
原版木刻版画，机器复制报纸出版（锌版凸版印刷），
22.6cm×15.0cm。印章：梦二
日本冈山梦二乡土美术馆藏

类的陈词滥调，但我不想画这些事物。我不考虑主题，只是从我周围的世界中汲取灵感来作画。因此，我的画变得比那个时代的插图更自由、更无拘无束。可是，获奖作品公布时，我的一幅以亥之子丸子为题材的作品却出人意料地获得了一等奖。[13]

从梦二的讲述中可以看出，一位业余艺术家首次参赛，并在这个可能令人兴奋又有回报的比赛中努力向更广泛的观众展示他的作品的过程，还可以看出他想为插图创作带来一些新意的愿望。即使梦二此时还是插画界新秀，他也清楚地意识到这些插画的质量和作用，明确地表达出他对插图质量及其作为独立艺术作品的地位的关注，并且将继续通过他为社会主义报纸及其他大众媒介所作的插图把这种关注表现出来。

报纸插图和其他图纸媒介为梦二提供了视觉表达的最初渠道。而且，《筒井筒》的奖金是 3 日元，对于梦二这个贫穷的早稻田学生来说可不是一笔小数目，他当时的房租大约是每月 4 日元。《中学世界》是最早开始征集插图的杂志之一，从 1906 年开始征稿，并且经常为杂志采用的插图稿件颁发奖项。[14] 于是，向杂志投稿插图变得非常流行。一项统计数据显示，1906 年，《中学世界》收到了超过 500 幅插图投稿。其中，只有 15 幅被选中出版。[15] 看到自己的作品被选中，这位有抱负的艺术家必然感到光荣和自豪。也许作为插画家的初露锋芒和额外奖金让梦二有了信心去追求他的艺术梦想，因为那年他从早稻田退学了。

同一时期，他在东京遇到了许多主要的社会主义者，包括他的早稻田大学朋友，社会主义者冈荣次郎（1890~1966）。梦二写道，冈荣次郎向他介绍了社会主义意识形态："在那些日子里，我是一个靠自己养活自己的穷学生，每月的学费和伙食费都捉襟见肘。我的同学冈

荣次郎（原文如此）借给了我 1.2 元钱。他虽然手头不算太紧，但为了赚钱，也要送报纸之类的。他是向我传授马克思主义和恩格斯主义的人，也是教导我了解贫困之苦的人。"[16]

048　　　作为一名贫困学生的经历使梦二对那些不幸之人的处境和挣扎深感同情，这种个人立场非常适合社会主义出版物，并且他的这种立场通过参与此类刊物出版得到了进一步培养。

平民社和梦二的社会主义形象

梦二加入平民社标志着他插画家生涯的开端。将梦二介绍给社会主义刊物的寒村，最初是通过冈荣认识梦二的，他甚至与冈荣和梦二一同暂时在杂司谷地区附近居住过。寒村描述了此时梦二与社会主义者的交往以及他的艺术抱负：

> 如果说竹久梦二早年是社会主义青年的话，肯定有人会感到吃惊。不仅如此，他还让刚回东京的我在他的住处安顿了一段时间。当时梦二和冈荣次郎从小石川杂司谷地区鬼子母神社附近的一个农家租了一间陋室落脚。冈荣是早稻田大学的学生，竹久是早稻田实业学校的学生。他们志同道合，经常出入平民社。我们三个人毫不介意每天的食物只有面包和水，并沉迷于实现社会主义的空想，谈论坦诚热烈。竹久原本志在西洋画，但迫于父命只能就读于早稻田实业学校，他几乎每天都奔波于白马会的西洋画研究所，最终考试不及格，失去了家中资助。[17]

寒村的文字为我们窥见梦二在东京的学生时代提供了一些细节佐证。虽然一些学者认为梦二的社会主义活动相对短暂，但实际

上，他向平民社刊物的投稿以及从事社会主义活动一直持续到 1911 年。那一年发生的"大逆事件"致使一些社会主义者被逮捕、起诉和处决，镇压行动对社会主义者产生了寒蝉效应。[18] 梦二似乎也参与其他社会主义者及其组织的聚会。如 1906 年的集体照片"户山原运动会"中便可见梦二与社会主义评论家和演歌歌手添田哑蝉坊（1872~1944）、社会主义作家福田英子（1865~1927）、堺利彦、[049]幸德秋水的妻子千代子等。[19] 知识分子和艺术家常常为社会主义思想崇高的有时甚至是浪漫的品质所吸引，这种现象在世界各地都可以看到，这也构成了对梦二的吸引力。社会主义意识形态在 20 世纪初反对国家军国主义转向的知识分子中开始流行，对于这种趋势，社会主义《平民新闻周报》（后来改名为《平民新闻》周报）中也有所描述：

> 社会主义成为热门话题
> ……无论如何，社会主义被认为是现代文明中最新、最先进的思想。因此，谈论社会主义已成为进步人士的时尚。[20]

在日俄战争之后的几年里，日本政府越来越怀疑不断壮大的社会主义团体及其成员。最初是对出版物进行审查并禁止集会，后来升级为对 1911 年"大逆事件"的镇压。应该指出的是，社会主义活动已经超越了浪漫化的和平主义理想，这使活动的风险增大，而梦二这样热衷于左翼政治活动会造成可怕的后果。

平民社出现于日本社会主义运动期间，梳理其历史和地位有助于了解其刊物的文字和图画的宗旨，然后才能更好地讨论梦二为平民社所作的插图。平民社的主要作家都是积极的社会主义者，他们深受反战与和平主义意识形态的影响，其投稿也反映了这种反战与和平主

义思想，针对日俄战争后日本政府日益军事化的政策的作品尤甚。日本的社会主义思想源自西学东渐，是日本一系列历史事件的结果，例如历次农民武装起义和知识分子反对江户时代德川幕府的统治。随着1868 年明治维新的开始，日本人开始接触西方思想，这些事件的影响也随之浮出水面。这导致旧武士阶级成员的经济状况日益恶化。[21]不满新明治政府政策的人组建自由民权运动左翼，社会主义一词也随之开始流行。[22]活跃于日俄战争末期的日本社会主义者借鉴了俄国民粹主义、德国社会民主党（SDP）、美国社会福音派和英国费边主义的意识形态，他们主要关注议会决策、反政府立场和支持和平主义等问题。[23]

　　平民社在明治后期出版了几份社会主义刊物，都刊登了梦二的插图，但都很快停刊了，究其原因，或是迫于政府压力，或是自我审查以免被起诉。与全国性日报和其他商业出版物相比，它们的数量和发行量都很小，但对梦二等作家和艺术家的影响至关重要。平民社于1903 年 11 月 15 日推出《平民新闻》周报创刊号，将其描述为"社会主义宣传周刊"。[24]创刊号上刊登了日英双语的平民社宣言，以及其创始成员在秋水位于东京麴町区有乐町的住宅前拍摄的合照，平民社的社址也在该区域（图 2.2）。

　　平民社成员熟悉世界各地的社会主义活动，《平民新闻》周报甚至有一个英文专栏，刊登其成员的译介作品，包括翻译日本重要文章、介绍新思想或发表声明。创刊号的英文专栏着重阐述了日本社会主义运动的目标：

　　　我们政治社会的腐败状态也在逐渐将那些统治阶级与对实际秩序越来越不满的人民分开，从而催生了我国的社会主义运动，而今这些运动正向全国各地蔓延（原文如此）。虽然如此，

051

图 2.2　平民社，东京麴町区
有乐町，1903 年 11 月 15 日
《平民新闻》(周报)，创刊号
机器复制报纸出版
哈佛燕京图书馆藏

国内却还没有一份代表我们社会主义思想的报纸，这自然导致
很多人认为有这样一份报纸是十分必要的。为了实现这个夙愿，
并在我们的社区中传播我们的社会主义思想，我们决定发行这
份报纸，目前每周出版，但我们希望在不久的将来根据需要每
天出版。[25]

　　平民社认为《平民新闻》周报的发行为日本社会主义意识形态
的建立提供了日常平台。英文专栏尽管语言不够纯熟，但表明平民
社致力于推动社会主义的全球理解，并愿意与海外（主要是美国、

英国和俄国）的社会主义运动遥相呼应。虽然日文文章中包含反映平民社信仰的大胆声明，但似乎《平民新闻》周报中最坚定的反政府声明经常出现在英文专栏中。也许报纸的编辑们相信（或希望）英文专栏的内容不太可能受到政府审查。创刊宣言阐述了他们"自由、平等和博爱"[26]（社会主义文章中经常使用的关键词以及法国大革命的口号）的理想，为构建日本社会主义运动的大众传播平台铺平了道路。

　　《平民新闻》周报在抗议战争时非常直接，表达了它对日本渴望与俄罗斯开战的失望和厌恶之情。它还抗议日本向其他亚洲国家扩张。《对朝鲜的剥削》（原文如此）一文指出，"最后是日本还是俄国赢得战争的胜利，对朝鲜（原文如此）没有任何区别：她的屈服似乎是不可避免的。日本人此时此刻在朝鲜的所作所为证实了我们的悲观看法"。[27]虽然对我们今天来说，这些抗议似乎是一种自然的反应，但《平民新闻》周报当时发表针对国家外交事务和战争政策的这种煽动性评论却是一种冒险的举动。

　　到 1904 年秋，政府通过加强审查和逮捕社会主义组织成员，试图遏制潜在的反政府活动，加剧了报纸日益严峻的经济困境。《平民新闻》周报上的一些文章被禁止，平民社的一些成员被监禁。1904年 8 月 7 日的一期报道称，报纸的两篇文章被禁，一名编辑被监禁两个月。[28]《平民新闻》周报不仅面临政府的严厉审查，而且激怒了许多被日本战胜西方国家（俄国）的战果冲昏头脑的日本人。周报在1904 年的年终刊中宣布："1904 年对社会主义运动的公开指控共有9 起，其中 3 起是针对《平民新闻》的。"[29]《平民新闻》周报一直持续办刊到次年，停刊号（第 64 期）于 1905 年 1 月 29 日出版。在这一期中，该报表达了对日本社会的深切失望，但指出它将通过另一个平台《直言》继续努力。

《直言》与梦二

　　虽然平民社成员对报纸的停刊感到沮丧，但他们通过《直言》继续他们的活动，《直言》也是第一份刊登了梦二插图的平民社刊物。[30]《直言》即"坦率地说"，其规模较小，内容也不那么激进，由平民社的主要成员加藤时次郎（1858~1930）和白柳秀湖（1884~1950）等创立。《直言》最初是一份月刊，由消费合作社小规模发行，发行一期后便与平民社合并了。

　　与平民社合并后的《直言》在第一期就将其新职责描述为"日本社会主义者的唯一组织"。[31]看来《平民新闻》周报和《直言》进行了意识形态、成员甚至公司基础的顺利转移。例如，它将外媒和日媒的文章合为一版。1905年8月27日出版的一期（第2卷第30期）《直言》，其头版专栏的标题是"社会主义和爱国主义"，而英文专栏刊登了作家列夫·托尔斯泰的来信（1828~1910）。托尔斯泰反对军国主义的立场使他在日本社会主义者中备受敬仰，他的文章早在《平民新闻》周报（第40卷，1904年8月14日）上就被引介过了。[32]平民社曾寄信给托尔斯泰解释他们在报纸上如何翻译他撰写的文章，但在托尔斯泰的回应中，他消极地将社会主义视为一种反战情绪。尽管这个回信可能令平民社成员始料未及，但他们仍然很高兴能与这位受人尊敬的俄国作家通信。[33]

　　梦二参与平民社和社会主义运动为他形成自己的艺术表达方式和将注意力转移到以人物为核心的主题打下了基础。在日常生活中为小人物发声不仅会引起人们对社会主义报纸政治意识形态更大的反响，而且让梦二的艺术性得以传达并使他与人民建立起深厚联系。他发表在《直言》上的插图，尤其是那些反映战争的插图，经常使用暗示死

亡率、死亡以及个人痛苦的图案和意象。

　　一个典型的例子是梦二为《直言》画的第一幅插图《胜利的悲哀》，采用骷髅形象来强调战争的破坏性；它与《直言》及其前身《平民新闻》周报的反战立场产生了共鸣。这幅插图被插入国内和国际新闻的报道中，例如国内政治和日俄战争。在读者看来，梦二的插图与周围文本衔接自然；然而，信息的快速转变常常使插画师很难确定他们的图像可能放在什么地方，这使得插图和文本之间的一一对应关系显得不那么明确。因此，图像不是为了补充特定的文本，而是帮助完善读者对出版物的整体体验，并在此过程中强化其潜在的意识形态信息。梦二的插图应该出现在这种语境中——不仅包括图像，还包括对重大事件的评论和报道，以及对社会主义运动和平民社成员所倡导的普遍意识形态的宣传。

　　为了充分理解此类出版物中文本和图像的读者体验，厘清"小插画"的创作背景和媒介非常重要。梦二于 1905 年明治末期开始设计他的"小插画"。"小插画"（字面意思是"画框图片"）是放置在正文中的木版画插页；每个插页必须在被文本填充的页面中占据一个画框位置（或空白处）。这些木版印刷的"小插画"被直接插入金属活字版中进行印刷，用于填充金属活字版上文本段落之间的空白框。因此，它们是与周围的文本分开委托创作的。虽然许多"小插画"的设计与出版物的一般主题相关，但它们的构图可能独立于周围的文本。"小插画"在明治末期特别受欢迎，在当时大众出版物中数量呈上升趋势。日本学者五十殿利治指出，许多给杂志和期刊投稿的都是有抱负的业余艺术家以及艺术学校的学生。[34] 他还指出，许多著名的东洋画家和西洋画家都是通过设计"小插画"而开启他们的艺术生涯的。五十殿总结道，虽然成为正统艺术家通常需要出身于艺术学校、艺术圈和其他提供艺术培训的组织，但读者专栏代表了青年人才实现艺

图 2.3 《无题》，竹久梦二

《直言》第 2 卷第 21 图，1905 年 6 月 20 日

原版木刻版画，机器复制报纸出版（锌版凸版印刷），37.6cm×26.6cm

哈佛燕京图书馆藏

家梦想的另一条途径。[35] 虽然梦二不 054 隶属于官方艺术学院，但他涉足了这个既非官方纯艺术也非完全独立于官方纯艺术的体制外空间，这将决定他在现代日本的地位。

梦二的插图有助于传达社会主 054 义出版物的一些潜在意识形态。他借助头骨图像，将社会主义者对平民与社会上层阶级差距悬殊的基本批判形象化。反复出现的头骨图案和带有他签名的头骨印章使一些学者将这一阶段标记为艺术家的"骷髅时代"，但骷髅图像似乎是梦二用社会主义插图将围绕战争和苦难的复杂主题形象化的多种方式之一，同时也带有死亡象征的感觉。[36]《直言》中有一幅插图，画面上半部分是一座天守阁，下半部分是一副骷髅头（图 2.3）。整幅插图展现了耸立于骷髅地之上的城堡，周围是空旷的田野和树木，仿佛在暗示为资本主义的阴谋卖命的工人阶级的苦难和艰辛。这座城堡代表了剥削制度的形象，体现了社会主义运动对日俄战争的态度。这场战争正如社会主义者向国际社会主义大会发出

的呼吁所表明的那样，是"由两国资本主义政府进行的，给日俄两国的工人阶级带来了深重的苦难"。³⁷ 城堡的意象中还包含许多社会主义知识分子对德川幕府早期封建制度的不满和隐晦批评。

另一个带有梦二骷髅印章的插图描绘的是一个瘦弱的、满头大汗的男人拉着板车，车上坐着一个小女孩，而另一个男人试图搭便车（图 2.4）。一只瘦弱的狗专心地跟在后面，也许期望车上会掉下些食物残渣来。这两个男性人物的面部被画成骷髅一般。板车上的女孩戴着一顶缀有孔雀翎的漂亮帽子；她手握前面男人身上的套绳，凝视着观众。右侧背景中一条小溪旁矗立着两块墓碑，就像在《胜利的悲哀》中一样，这似乎暗示了"三途河"。富家女与贫穷男并置的现象，即使在生死之间的幽冥界中也普遍存在。插图左上角是一方梦二的骷髅印，落款是他的笔名，梦二（幽冥路，字面意思是"通往另一个世界的路"），指的是幽冥界。

正如梦二此时的签名所暗示的那样，这一时期他的许多插图都与《平民新闻》周报上充斥各版的描绘"另一个世界"的大胆视觉主题有关。例如，《血池地狱》（图 2.5）描绘了一个苦恼的女人咬着她

图 2.4 《无题》，竹久梦二
《平民新闻》（日报）第 52 期，
1907 年 3 月 19 日
原版木刻版画，机器复制报纸
出版（锌版凸版印刷）。印章：
骷髅印章和梦二（幽冥路）
哈佛燕京图书馆藏

055

的左袖，而一个四肢有毛、鼻子尖尖的黑色恶魔般的人物似乎在讨好
她。这个主题来自佛教传统，认为女性因分娩和月经期间流血而不
洁，要与犯下特别血腥的罪行的男性一起进入血池地狱。[38] 长着骇人
大眼的黑色人物和背景中仅有的一小片草地和几棵枯萎的树木形成了
鲜明反差，突出了诡异冥间的效果。

　　社会主义出版物积极反战，刊物中的骷髅头意象可能被视为 056
战争及其暴力的悲惨的、普遍的象征。《平民新闻》周报尽管发行
时间很短，但刊印了大量带有骷髅头意象的插图，也传达了一种梦
二插图的超凡脱俗之感。《平民新闻》周报的主要插画家小川芋钱
（1868~1938）的插图也使用了骷髅头意象。[39] 芋钱的一幅插图中，
一匹战马穿过云雾，抖落背负的步枪和剑，画面左下角有一副骷髅

图 2.5 《血池地狱》，竹久梦二
《平民新闻》（日报）第 56 期，
1907 年 3 月 23 日
原版木刻版画，机器复制报纸
出版（锌版凸版印刷）。印章：
骷髅印章
哈佛燕京图书馆藏

头，它冷酷地盯着观看者，嘴里吐出一缕烟雾（图2.6）。这幅插图
可以被理解为一匹前往另一个世界的战马，或者可能是天启四骑士之
一。旁边正对观看者的图像是鲜花环绕的一位母亲和她的两个孩子，
右侧的文字是"人马皆作战——唯我等冷静"。左下角的骷髅头和烟
雾似乎表明战争中无人幸免——动物、妇女、儿童——所有参与其中
的有情众生都将走向死亡。

　　梦二的其他插图更加直接地描绘了士兵及其家人的艰辛。《归去
来兮，田园将芜胡不归》（图2.7）展现了一个家庭因战争的蹂躏而遭
遇不幸的命运。图像并置了过去和现在的场景。在右边的场景中，有
一对年轻情侣，一个眼镜、鞋子和头发都很现代的女生，她拽着男孩
的手臂，似乎要阻止他离开。而男生穿着时髦，西服洋帽，戴着眼
镜，悠闲地抽着烟。在左边的场景中，有一个看起来年老色衰的女
人，穿着破旧，脚上只有一只草鞋，怀里抱着一个衣衫褴褛的正在哭
泣的男孩。一个男人在女人和孩子身边，他瘦骨嶙峋，长着一张骷髅

图2.6 《无题》，小川芋钱
《平民新闻》（周报）第26期，
1904年5月8日
原版木刻版画，机器复制报纸
出版（锌版凸版印刷）。插图
配文：人马皆作战——唯我等
冷静。印章：芋钱（芋）
哈佛燕京图书馆藏

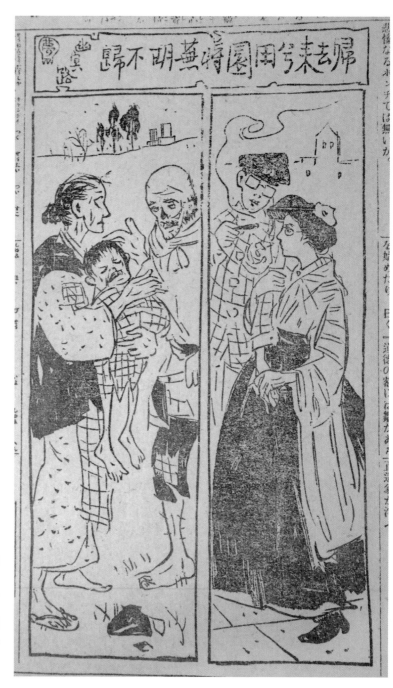

图 2.7 《归去来兮，田园将芜
胡不归》，竹久梦二
《平民新闻》（日报）第 58 期，
1907 年 3 月 26 日
原版木刻版画，机器复制报纸
出版（锌板凸版印刷）。印章：
骷髅印章和梦二（幽冥路）
哈佛燕京图书馆藏

一样的脸，秃顶，穿着破烂的裤子，打着赤脚。他似乎想要拥抱她们

058　并宣布他终于回家了。这两个场景对比鲜明，配上了中国士大夫陶渊明
（潜）（365~427）描写他告老还乡的名句。[40] 陶渊明本为借诗表达他因
归隐南山而欢欣鼓舞，并颂扬简单、无拘无束的生活方式，但梦二的插
图重塑了主题，将告老还乡的士大夫改为解甲归田的日本士兵。从孩子
的年龄来看，第一幕和第二幕之间似乎只隔了仅仅几年的时间，但男女
二人因为前线作战艰苦和家里度日艰辛而倍显苍老。引用中国诗词为插
图增添了庄严感，并展示了梦二跨越媒介和文化的创作来源。

　　日本在日俄战争期间资源匮乏，影响了许多日本家庭的生计，等
待男人回家的妇幼生活条件每况愈下，甚至无法获得食物果腹。平
民社刊物除了发表反战文章外，还刊登了许多反映这类问题的文章。
《平民新闻》周报及其成员对人民福祉的关注使人们注意到日俄战争
对普通民众的直接影响。例如，一篇关于战争和军属的文章列出了具
体的赔偿金额，并指出政府对军人和军属的支持不足，质疑"一想到
在这样的制度下远赴前线作战，自己的死会让家人挨饿，谁人心里能
不感到难以言表的悲戚？"[41] 军人和军属的严酷生活条件成为《平民
新闻》的文字和插图持续讨论的话题。

059　　　在此期间，梦二表达反战情绪的插图并非仅见于平民社刊物。
1906 年，日本在日俄战争中取得胜利，又恰逢国庆时期，梦二为《夷
曲俱乐部》*杂志设计了封面，展示了一个女人和一个穿着军装的男人
半卧在山坡上，画框底部是三个并列的骷髅头（图 2.8）。[42] 女人紧箍
着男人的脖子，似乎要把他拖向三个骷髅头。画面呈现一种不祥之兆，

* 插图 2.8 所示的杂志名为『ヘナブリ倶楽部』，出版发行于 1904~1905 年。杂志名中的"ヘ
ナブリ"一词，采用片假名和汉字混用的方式，日文音为"Henaburi"。一般认为是由日语词
"ひなぶり（夷曲）"改造而成。"ひなぶり（夷曲）"的日文音为"Hinaburi"，通常指日本上古
时期的歌谣或狂歌。"ヘナブリ"用于指代曾经流行于 1904~1905 年，将当时的流行语融入
"ひなぶり（夷曲）"中创造出的新式狂歌。中文文献中通常将"ひなぶり"直译为夷曲，但同
样作为专有名词的"ヘナブリ"则没有与之对应的固定译法。从帮助读者更直接地了解该杂志
内容的角度出发，本书暂将这本杂志译为《夷曲俱乐部》。——译注

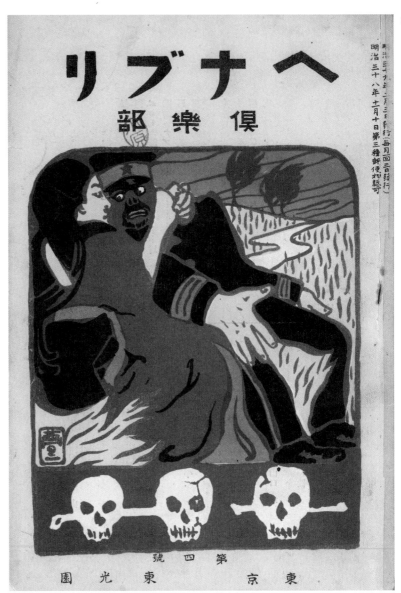

图 2.8 《无题》，竹久梦二
《夷曲俱乐部》第 4 期封面，
1906 年 2 月 3 日
原版木刻版画，机器复制报
纸出版（锌板凸版印刷），
22.0cm × 15.3cm。印章：梦二
竹久梦二伊香保纪念馆藏

仿佛预示着这个男人的死亡，或者是这场无谓战争的更大隐喻。梦二通过插图大胆表达了战争造成无谓的伤亡的立场，也顺应了社会主义者此时反对日本军国主义的倾向以及为普通民众谋福利的强烈愿望。

社会主义平台的延续：梦二的愿景

《直言》只办了 7 个月，共发行了 34 期：在 1905 年 9 月 5 日"日比谷烧打事件"之后颁布的戒严令下被审查和取缔。"日比谷烧打事件"是由聚集在东京日比谷公园的不满日俄战争赔偿的示威民众发动的。[43]《直言》被取缔后，一些作为日本社会主义运动的喉舌的小型报社继续开展工作，但他们更加谨慎，保持低调，以避免被取缔。其中之一就是双月刊《光》，梦二继续为其创作插图，许多参与《平民新闻》周报和《直言》的平民社成员也成了《光》的骨干力量，所以《光》被视为《平民新闻》周报的延续。

尽管《光》将自己宣传为继《直言》之后唯一的社会主义写作平台，但它明白戒严令之下言论自由受限，正如其在 1905 年 11 月 20 日的首刊中所述："虽然我们目前受戒严令之限，不能直抒胸臆，但我们坚信，'光'是社会主义新希望之星，将永远在笼罩这个国家的黑暗中闪耀。"[44]文章虽然没有直接点名事件，但显然是指"日比谷烧打事件"及其对《直言》的影响。实施戒严令并暂停《直言》发行显然是一种警示；然而，《光》实际上发表了许多关于反战、反军国主义和反政府等争议话题的文章。

梦二发表在《光》上的一幅插图描绘了这样一个场景，一名警察押着一个戴着手铐的貌似农民的人（图 2.9）。警察身穿黑色警服，脚蹬一双锃亮的黑色皮鞋，手脚巨大，手握状似阳具的利剑手柄，人物高耸占据整个构图。形成反差的是，戴手铐的男子头裹一条毛巾，腿

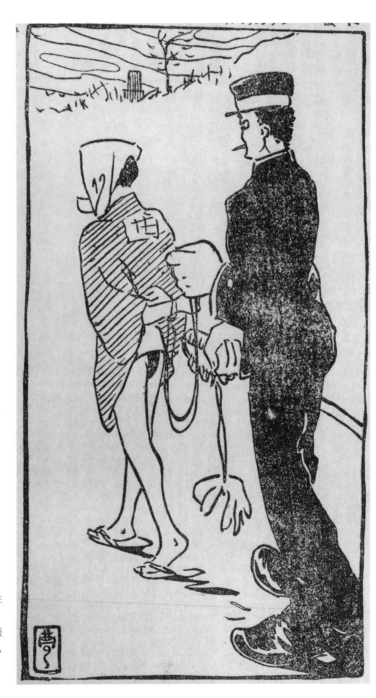

图2.9 《无题》，竹久梦二
《光》第1卷第6图，1906年
2月5日
原版木刻版画，机器复制报
纸出版（锌板凸版印刷），
39cm×29cm。印章：梦二
哈佛燕京图书馆藏

无片缕。警察巨大的手脚暗示着法律的威权，与瘦弱的男子形成鲜明对比，这无疑是在提醒读者最近发生在日比谷公园的事件。

　　日俄战争开始后的几年里，日本虽然伤亡惨重，民生恶化，但全国人民仍情绪高涨。平民社刊物曾呼吁对日俄之间即将发生的冲突采取更和平的手段。不仅如此，当日本举国上下沉浸在辽阳大战胜利的喜悦中时，平民社依然批评日本政府的行为。《平民新闻》周报在《辽阳大战日本击败俄国，日本举国欢庆》一文中宣布了日本的胜利。文中提道："与欢庆如影随形的是诸多丑闻和邪恶，但（他们）不能忽视的一个事实是对人民这种不切实际的态度进行指责的恰恰是前线的士兵。" 45 在这种情况下，我们可以理解为何梦二对几次游行的描述都带有愤世嫉俗的倾向。此时，全国各地都发生了这样的游行和庆祝活动。梦二有一幅插图画了 5 个人物（图 2.10）：领队的两人手执大鼓，身着军装；第三个人拄着拐杖，胳膊和腿已被截肢；跟在他后面的是一个掩面而泣的女人；第五个人是一个光头的村长，穿着袴，手摇扇子，脸上笑逐颜开，喊着"凯旋游行"。欢腾的气氛与残废的老兵和哭泣的女人的形象形成鲜明对比，表达了战争的破坏性。其另一幅作品展示了来自各行各业的 5 个人物：一个背着婴儿的女人；一个拄着拐杖的截肢者；一个年轻的女人，目光向下，双手合十抵在胸前；一个拿着书的青年精英；一个手拿一本小说的青年女学生。他们排成一列向死亡行进而非庆祝游行，领头的是一个和尚，手里拿着念珠，头呈骷髅状。这里再次生动地传达了其对人民支持战争的一种讽刺（图 2.11）。

　　描述战后社会的文章和插图表达了社会主义刊物《光》对从战场受伤归来的士兵的关注。例如，一篇文章描述了退伍军人的情况："10 万人因战争而需要照顾，这皆因公众支持战争（原文如此）！此外，还有 3.1 万人在战争后期受伤或致残，'据报道，在战争后期，战死沙场或死于战争的人数足有 10 万人之多'。" 46

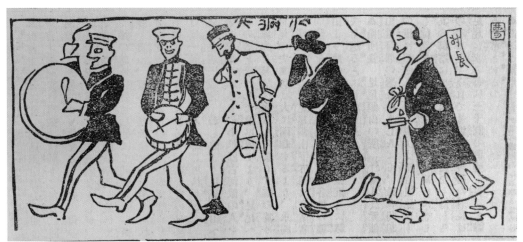

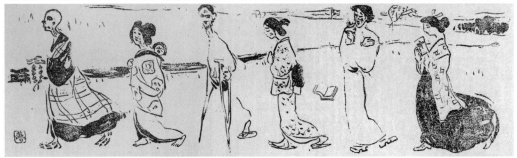

图2.10（上）《无题》，竹久梦二
《光》第1卷第7图，1906年2
月20日
原版木刻版画，机器复制报
纸出版（锌版凸版印刷），
39cm×29cm。印章：梦
哈佛燕京图书馆藏

图2.11（下）《无题》，竹久梦二
《光》第1卷第30图，1906年
12月15日
原版木刻版画，机器复制报
纸出版（锌版凸版印刷），
39cm×29cm。印章：梦
哈佛燕京图书馆藏

　　除了抗议日俄战争及其后果外，《光》还宣布反对日益高涨的军国主义，称日本是"热血沸腾的军国主义的日本"。[47] 如此强烈的声明无疑影响了梦二对此时更广泛的政局的看法。 062

　　梦二对更大的社会问题的解释也体现在他的政治漫画中。《资本主》（图2.12）凸显了资本家和劳动者之间的关系，一个穿和服戴礼帽的男人站在一只手掌中。插图右上角写着标题《资本主》，画面左边出现的左手臂章上写着"劳动者"，右手臂章上写着"社会党"。紧握的拳头威胁着资本家，但却被资本家手中闪亮的资本所挫败。 063

　　在较早一期的《光》中，一篇关于普选的文章批评了只有富人才

063

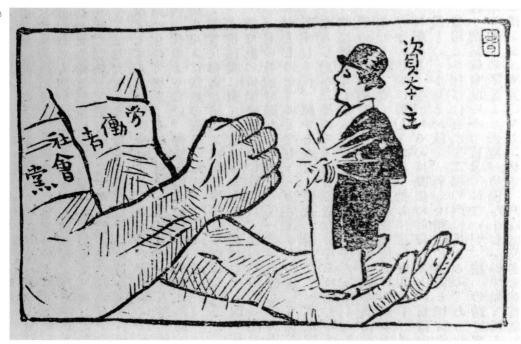

有投票权的现实。例如，《普选运动》一文呼吁进一步变革："选举法规定，日本男性国民年满二十五岁，缴纳十日元的直接税，即有权选举国会议员。日本大约有一百万人能达到这个要求，仅占总人口的四十分之一。因此，国会议员（原文如此）是资本家和地主的代表。"[48]

　　梦二的直接政治形象（包括此例）利用漫画的吸引力，通过粗俗和原始的形象在视觉上放大了经济不平等等问题。[49]梦二自己体验过贫困之苦，显然对贫富悬殊感到如芒在背。

　　梦二试图描绘生活困苦所导致的个人痛苦，他的这类作品同样引人注目。一幅插图展示了雨中一个患有麻风病的流浪汉，他坐在石墙脚下，脸瘦得像骷髅，疾病使他失去了左腿，他的右腿似乎也受到了影响，他双手合十正在祈祷。标题写着《即便如此，自杀也是一种罪

064

图 2.12 《资本主》，竹久梦二
《光》第 1 卷第 7 图，1906 年
2 月 20 日
原版木刻版画，机器复制报纸出
版（锌版凸版印刷）。印章：梦
哈佛燕京图书馆藏

过》(图 2.13)。这一人物形象地表达了在战争中获胜的日本，个人
可能会被遗忘的残酷现实。战争造成的经济困难使家庭成员难以照顾
病人，加之国家在军事上野心勃勃，那些患有慢性病的人就被认为是
无用的社会成员。[50] 在经济困难、军国主义政策日益高涨和政府严厉
审查的现实背景下，《即便如此，自杀也是一种罪过》揭示了一个于
无声处听惊雷的时刻。

尽管《光》的撰稿者们采取了谨慎的态度，但政府审查的威胁在
1906 年底开始影响到刊物的出版，进而引发一种自我审查制度，这
样一来《光》的编辑团队有意删除了一篇预计会受到政府打压的文章
的部分内容：

> 贫富之战
>
> 在上月 25 号晚上，我们大约有 15 名同志游行穿过东京市，
> 每个人都提着红灯笼，并分发了传单，内容如下：
>
> —————————————————————————————
> —————————————————————————————
> —————————————————————————————
>
> 我们被迫删掉了上述几句话，因为传单的销售或散发被警方
> 禁止，其发布者被以违反社会秩序的罪名起诉。对于此事，我们
> 无话可说。[51]

随后出版的一期刊物中明确指出，这份传单导致一些《光》的成
员受到审判：

> 我们的报纸受审了
>
> 24 日，我们报纸的增刊发行的题为"贫富之战"的传单违反

065

064

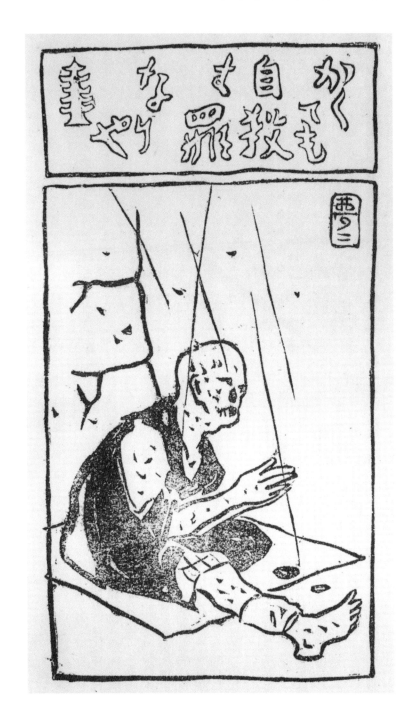

图 2.13 《即便如此, 自杀也
是一种罪过》, 竹久梦二
《光》第 1 卷第 13 图, 1906
年 5 月 20 日
原版木刻版画, 机器复制报
纸出版 (锌板凸版印刷),
39cm×29cm。印章: 梦二
哈佛燕京图书馆藏

　　新闻法案件，于 5 日上午 9 点 40 分在东京地方法院的第 2 审判
室进行了公开审判。

　　　　11 日上午 9 点，法院宣判本案被告人山口义三先生无罪……
然而，检察官立即提起上诉。[52]

　　面对日益严格的审查和政府打压，《光》决定停刊。最后一期即
第 31 期宣布以《平民新闻》日报的形式继续发行，该报于 1907 年 1 月
15 日发行，即《直言》停刊两年后。[53] 发行日报对平民社成员来说
是一项成就，这个日本社会主义团体为他们所做的努力感到高兴。日
报在其以新面目出现的创刊号中自豪地宣称："日本的社会主义运动终
于取得了新发展，我们有日报了。《平民新闻》意为'无产阶级的报
纸'，本期是创刊号。"[54]

　　平民社旨在通过《平民新闻》日报重振他们在 1904 年《平
民新闻》周报中确立的社会主义目标。这一宗旨在石川三四郎
（1876~1956）、西川光二郎（1876~1940）、竹内兼七（生卒年不
详）、幸德秋水和堺利彦这五位创始成员的行动中也有所体现。日报
第二页出现了《平民新闻》日报新落成的报社大楼及日报成员的照
片，它被称为"办公室的正面全身照，房屋上方的横匾上写着'平民
新闻'几个大字。编辑室和排版室在楼上（原文如此），而行政办公
室和印刷室在楼下（原文如此）。楼上窗户里看到的是排字工人，坐
在前排的则是编辑和行政人员"。[55]

　　到《平民新闻》成为日报时，它已经经历了从周报到刊物《直
言》和《光》的几次转变。到 1907 年，来自社会主义意识形态不
同学派的成员都参与了它的出版。学者长谷川浩（音，Hasegana
Hiroshi）认为，除了经济困难和政治挫折之外，参与平民社的社会主
义者的多样化和时而两极分化的派别导致该报纸仅存在了 3 个月，发

行了 75 期后停刊。[56]

　　《平民新闻》日报一开始是一个向所有思想流派开放的、不受单一意识形态束缚的自由主义论坛，其成功地通过文章和外国社会主义著作的译介，以不同的、对比鲜明的社会主义意识形态启蒙读者。日报社的一个重要特征是存在社会主义运动的内部分歧和分裂。成员田添铁二（1875~1908）关注合法性并呼吁采取法律允许的社会主义方法，而堺利彦等则持有理事会或托管人会议形式的中立态度。片山潜（1859~1933）专注于劳工权利和人民福利，并关注倾向于极端意识形态手段的社会主义者。[57] 例如，领导人物幸德秋水 1905~1906 年访问美国后，彻底改变了看法，开始倾向于采用无政府主义的方法，提倡直接行动并背离了日本早期的大部分社会主义思想体系。[58] 日俄战争结束后，日本社会主义者采取了更倾向于无政府主义的方法和更加激进的态度，平民社刊物也开始刊登更具批判性的文章。到 20世纪第二个十年，任何具有潜在社会主义倾向的社团都会让政府担忧。[59] 除了传播社会主义意识形态的目标外，《平民新闻》日报还发表了与社会主义长期并存的文章，例如反军事化、反宗派主义（主要反对天主教神职人员）和反殖民化的文章，以及讨论国内工会和罢工运动的情况和结果的文章。

　　梦二的大部分社会主义插图都刊登在了《平民新闻》日报上，一周里有两天、三天甚至四天都能见到他的作品，日报中至少有 34 幅插图带有他的签名。此外，梦二按照自己的文学风格采用川柳（一种短小幽默的诗体）的形式创作了 17 首诗，在社会主义刊物上发表时他使用了同一个绰号"梦二"（幽冥路）。正如之前在《直言》和《光》等刊物中所见，梦二的插图暗示了战后时期民众的艰辛。其中一幅展示了一位身着竖条纹和服的年轻女子的背影，她带着鲜花和一桶水来到了墓地（图 2.14）。我们只能想象她可能在战争中失去了丈夫、父亲

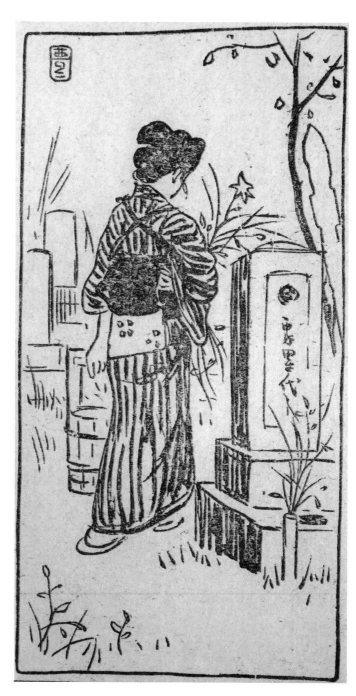

图 2.14 《无题》，竹久梦二
《平民新闻》（日报）第 24 期，
1907 年 2 月 14 日
原版木刻版画，机器复制报
纸出版（锌板凸版印刷）。
印章：梦二
哈佛燕京图书馆藏

或兄弟。另一幅作品描绘了一位年轻的母亲，她背着一个婴儿，晚上
068　在灯光下写信（图 2.15）。或许她正在写信给孩子的父亲。画面如此生
动，我们几乎可以听到婴儿不安地哭泣时年轻女子的一声叹息。

　　除了这些展现死亡、贫困和苦难的鲜明形象外，梦二还创作了表现
人们日常生活的平凡而幽默的插图。在《见神论之梗概》（图 2.16）中，
一位愤怒的妻子正准备用她丈夫的烟斗打他。梦二为人物巧妙地添加了
一些神灵的名字：妻子被设定为山神，而丈夫则被描绘为右上角的祭坛
所供奉的贫穷之神的信徒。丈夫衣衫褴褛，向贫穷之神祈求，象征着懒
惰，而唠叨的妻子则被委婉地称为山神，正在斥责丈夫。归根结底，神
的国度和人类家庭中发生的事情似乎别无二致。在政府收紧审查制度之

图 2.15（左）《无题》，竹久梦二
《平民新闻》（日报）第 25 期，
1907 年 2 月 15 日
原版木刻版画，机器复制报纸出
版（锌版凸版印刷）。印章：梦二
哈佛燕京图书馆藏

图 2.16 （右）《见神论之梗
概》，竹久梦二
《平民新闻》（日报）第 16 期，
1907 年 2 月 5 日
原版木刻版画，机器复制报纸出
版（锌版凸版印刷）。印章：梦二
哈佛燕京图书馆藏

068

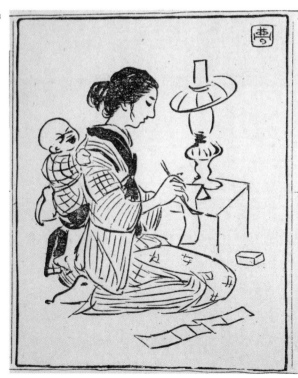
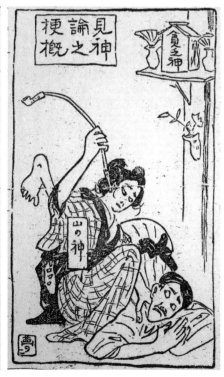

后，这些插图可以被视为一种缓和紧张局势的方式，同时也显现出梦二 ₀₆₉ 对普通人的日常生活和挣扎的关注与同情甚至超越了报纸的社会主义议题。梦二自己可能也理解这些艰辛，因为他被迫兼职赚取生活费，送过报纸和牛奶，在早稻田的学生时代甚至还干过人力车夫的活儿。[60]

梦二笔下的日常生活场景和他对人物形象的关注表明了他对笔下主题人物的同情。这也影响了他对女性形象的表现。尽管梦二的图像后来与女性（特别是"梦二式美人"）的描绘密切相关，但他早期为社会主义刊物画插图的举动为他的兴趣提供了一个试验和发展的平台，这种兴趣在他随后的作品中有所体现。

平民社刊物也表现出对女性的关注，因为它们经常刊登关于女性运动的文章。例如，《直言》就像之前的《平民新闻》周报一样继续刊登关于妇女权利的文章。它的首页甚至出现了一小段这样的文字：

> 争取妇女政治自由的请愿书
>
> 正如《平民新闻》报道的那样，包括一些社会主义者在内的东京最进步的女士们最近发布了一份通知，邀请国会支持妇女的政治自由。结果令人备受鼓舞，于是她们撰写了请愿书，要求修改《治安警察法》第 5 条，并请求给予妇女加入政党和参加政治集会的自由。请愿书由 500 多位有地位的女性签名，并于 27 日提交众议院，由众议院议员江原和嶋田先生撰写。我们相信这个请愿书会被视为诅咒（原文如此），但反动法律将被适时废除。这确实是迈向妇女解放的第一步。[61]

社会主义报纸的作家所表达的对普选权的担忧，以及他们对妇女政治自由的关注，形象地再现了那个时期的政治局势。在日本，国家通过《治安警察法》第 5 条禁止妇女成为政党的正式成员，而恰恰是

这种对妇女参政的管制导致妇女与社会主义政党之间越走越近。[62] 这篇文章在社会主义妇女还没有阐明关于妇女运动的思想体系的时期展示了对 1905 年妇女政治自由取得进步的乐观看法。在 20 世纪 20 年代后期和 30 年代实现妇女运动的诸多目标的复杂性和困难性值得注意。由于军国主义日盛和政府日益压迫社会主义运动的政治格局的演变，直到 1945 年，日本的选举权立法才再次受到讨论。[63]

要理解梦二对女性个体及其个人经历的关注，尤其是他对女性的刻画，可以从以下角度入手。例如，《你在教铁游泳》（图 2.17），描绘了一个坐在母亲腿上的年幼的女孩，母亲深情地看着她。读者可能想知道标题是在表达对于女童的教导是徒劳的这样的字面意思，还是以戏谑的方式暗示因为社会对妇女参政的立场不够进步，所以将这些想法告诉女童是徒劳的。从读者的角度来看，在有关妇女权利的文章中插入此类插图可能指向后一种解释。此外，母女服装的细节表现出梦二对女性举止，以及这些举止（和她们的外表）如何暗示情绪和思想的兴趣。这些细节预示了他后来的美人画的风格。

像《人世间》（图 2.18）这样的插图见证了梦二对创造女性人物的主体感或亲和力的兴趣。《人世间》从背影展示了一个富有的女人。她穿着时尚的带有扎染图案的和服，肩上披着披肩，手拿小提琴和琴弓，也许她正结束了音乐课回家，她的右脚抬起，似乎要迈出一步。正是这些细节将女性观众吸引到画面中，引导她们将自己想象为画中人。这幅插图还涉及社会阶层的主题。在其他类型的女性形象中，梦二也描绘了年轻、衣着优雅的富有女性以及衣着朴素的工人阶级女性。文学学者芭芭拉·哈特利（Barbara Hartley）将梦二的插图比作无产阶级女作家佐多稻子（1904~1998）的小说《奶糖厂的女童工》，认为梦二的作品中蕴含着对工人阶级女性的同情，并给人以"帝国主义日本社会的裂痕"的感受。[64]

070

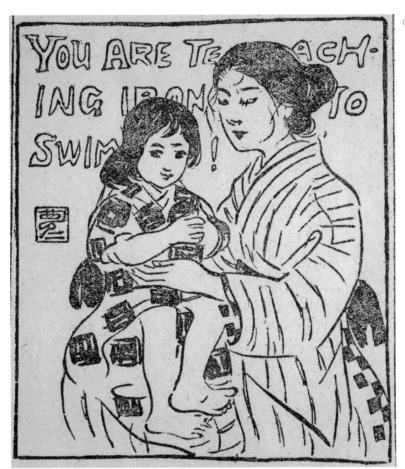

图 2.17 《你在教铁游泳》，
竹久梦二
《平民新闻》（日报）第 71 期，
1907 年 4 月 10 日
原版木刻版画，机器复制报
纸出版（锌版凸版印刷）。
印章：梦二
哈佛燕京图书馆藏

　　梦二经常在插图中反映社会阶层问题。他为针对女性读者的刊物
创作的插图亦是如此，他描绘了富家女和贫穷女的形象，受到上层和
下层社会的女性欢迎。历史学家芭芭拉·佐藤（Barbara Sato）解释
说，大量发行的女性杂志成为将"弱势女性与中产阶级进而与消费主
义文化联系起来"的重要来源和渠道，从而为女性读者提供了一种共
同体验。[65] 例如，一幅无题的插画描绘了一位拿着一只破旧的木屐站
在街边的年轻女孩，她身着残旧的衣服，咬着指尖，脸上流露出担忧

的神情（图 2.19）。

　　相比之下，《曾经十三又有七》（图 2.20）则描绘了一位穿着精致的带有樱花图案的和服和格子内衬的年轻女子，她手里拿着一个人偶，也许是在为人偶节做准备。人物服装的处理对于报纸插图来说相对复杂。标题《曾经十三又有七》，取自民谣《明月明月年几何》，展示了梦二将广大读者所熟悉的流行文化模式纷然杂糅于插图的能力。歌词大意是数日子，是保姆唱给孩子听的，唱的是保姆和月亮的交谈："月亮先生，人生几何？十三年又七年。你还年轻，和宝贝一起。哦，这个宝贝呵，谁来抱抱？你来抱。"梦二还在他的插图书《猫的摇篮》的正文中收录了这首民谣。从民谣到文本和形象，多媒介符号的混合将赋予插图不同层次的意义，当代观众将立即在流行文化中的这些不同模式之间建立联系。[66]

切断与社会主义的联系

　　《平民新闻》日报是社会主义者活动的主要平台，但严格的政府审查制度，加上读者数量下降导致的经济困难，慢慢地使之不堪重负。到 1907 年 4 月，日报的

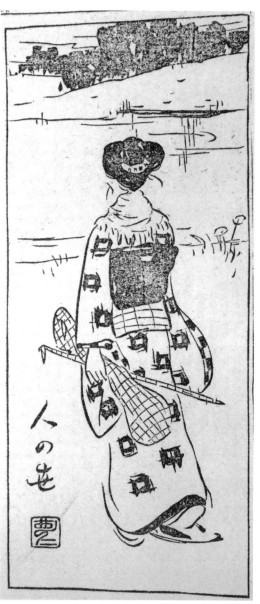

图 2.18 《人世间》，竹久梦二
《平民新闻》（日报）第 63 期，1907 年 3 月 31 日
原版木刻版画，机器复制报纸出版（锌板凸版印刷）。印章：梦二
哈佛燕京图书馆藏

图 2.19 《无题》，竹久梦二
《平民新闻》（日报）第 37 期，
1907 年 3 月 1 日
原版木刻版画，机器复制报
纸出版（锌版凸版印刷）。
印章：梦二
哈佛燕京图书馆藏

073

图 2.20 《曾经十三又有七》，
竹久梦二
《平民新闻》（日报）第 32 期，
1907 年 2 月 23 日
原版木刻版画，机器复制报
纸出版（锌版凸版印刷）。
印章：梦二
哈佛燕京图书馆藏

一名成员被监禁了 6 个月，另一名成员被监禁了 3 个月。4 月 14 日，该报纸被禁。政府没收了平民社的印刷机，迫使该团体停刊。最后一期日报于 1907 年 4 月 14 日发行，当时日报的 4 名成员正在等待审判。这期日报上，平民社在解释自身情况的同时，也表达了绝望和希望："现在我们已经失去了我们的政治组织。我们失去了主要机关。我们的运动将暂时受到破坏。但是革命精神现在已深入人心。我们可以肯定，有一天我们可以再次大声疾呼，我们的声音会响彻全国，可能会让统治阶级在我们的脚下颤抖。"[67]

　　到 1910 年代之初，政府不断加强对社会主义者和无政府主义者以及参与运动者的审查。即使梦二主要通过他发表在平民社的刊物上的插图参与社会主义活动，也曾多次受到警察的跟踪。他将这些都记在了日记中，如 1910 年 9 月 20 日的一篇日记写道："我听说一位警官在我不在的时候来我家拜访。他们认为我是社会主义者，这实在可笑。我的心不属于日本这个微不足道的国家，而是属于艺术界。"[68] 在一个月后的另一篇日记中，梦二还表示"有两个自称高级警察的人来（与我）交谈"。[69]

　　如此看来，当时参与任何形式的社会主义活动都是危险的，因此梦二如其他许多人一样，在 1911 年的"大逆事件"后便停止参与左翼运动。为了镇压当时在普通民众中越来越受欢迎的社会主义运动，政府利用一起涉及 4 名被指控密谋暗杀天皇的信州社会主义团体成员的事件杀鸡儆猴。政府构陷幸德秋水和东京的其他社会主义者密谋反对天皇，逮捕了 26 人，并判处 24 人死刑。[70]1911 年 1 月 24 日，包括幸德秋水在内的 11 名被告被判死刑并处决；第二天，一名女性被告被处决。[71]这是自 1908 年新《日本刑法典》修订以来的第一起起诉，这一事件在全日本引起了轰动。[72]梦二曾与许多被捕和被处决的成员关系密切，这必定让他震惊不已。出于对死亡的恐惧，他没有

进一步参与社会主义运动，这并不奇怪。即使对于热忱的社会主义者来说，这一事件也使他们难以继续开展政治活动。鉴于当时的日本政治局势，许多人对社会民主能够提供何种解决方案不抱希望，这个时代也被称为"左翼运动的寒冬"。[73] 这一事件表明了日益威权的国家对所有民主反对派做出的反应。许多学者已经讨论了它在涉及"无政府主义、殖民主义、性别和政府性"等问题时对日本社会的更广泛影响。[74]

与梦二过从甚密的政治家，神近市子（1888~1981）记得她将这一事件告诉梦二的那一刻：

> 那天，我记得恩地孝四郎和我们平时的两三个成员都在那里（梦二的住所）。然后号外来了：与"大逆事件"有关的12人已被处决！看到死刑的消息，我真的很愤懑，立即上楼（到工作室）给他们看。梦二恼怒地仰天长叹，然后沉默了。不知道梦二等人在那之后聊了什么，因为我把号外给了他，很快就下楼了。梦二似乎很不安，告诉我秋水君和被处决的12个人中的许多人都是他的老朋友。
>
> "我经常去平民社，甚至和与谢野先生等人一起参加了示威活动。"虽然他的话很少，但我可以想象这对他来说是多么的震惊。
>
> "让我们为他们守灵。你去买点香和蜡烛！"[75]

梦二与社会主义刊物的密切接触以及不时参加抗议活动标志着他艺术发展的一个重要阶段。然而，苏珊·斯特朗·麦克唐纳（Susan Strong McDonald）写道，梦二的密友、艺术家恩地孝四郎相信梦二之所以对社会主义感兴趣，只是因为他同情穷人，因为他自己也是一

076

个怀才不遇的艺术家，并且"他不是对社会主义理论感兴趣，而是对'新时代情感的唯灵论的热爱'感兴趣"。[76] 我们不能完全责怪恩地认为梦二受到这种流行趋势的影响，但我们可以从梦二这一时期的插图中清楚地看到他对社会主义刊物的深度参与以及对民众福祉的深切关注。也许在他职业生涯的这个阶段，这种意识形态与他自己的兴趣产生了共鸣。将他职业生涯中的这个阶段定义为"狂热"所支配的阶段过于简单化了。尽管与社会主义联系已经产生重大风险，尽管警察多次来访，他仍然继续参与其中。

"大逆事件"的戏剧性向梦二发出了严厉的警告，很可能也吓坏了许多参与社会主义活动的人。在提交给《社会主义诗歌集》杂志的一首短诗中，他写道："[我的]手臂太瘦弱了，既无法毁掉我的画笔，也握不住高尔基的手。"[77] 梦二借用因信仰而被流放的苏联作家、政治活动家马克西姆·高尔基（1868~1936）来表达他宁愿放弃政治活动也不愿放弃追求艺术和写作的理想。这并不意味着政治从他的视觉词典中消失了，因为这些将在他后来的作品中再次出现。

梦二参与平民社刊物和社会主义平台，在赋予他创造性的风格方面发挥了关键作用，还坚定了他对个体的奉献和关注，使他通过苦难和死亡的更大主题传达个人经历。随着社会主义运动的文字作品和意识形态被传播给读者，梦二的图像也被传播给了读者。特别是报纸媒介，为发展集体认同感和体验感提供了令人信服的论据。它甚至被称为一种"群众仪式"，将不同的读者聚集在一起，这是本尼迪克特·安德森在他的想象的共同体理论中提出的想法：

> 每个圣餐者都清楚地意识到，他所执行的仪式正在被成千上万（或数百万）其他人同时重复，他确信他们的存在，但他对他们的身份没有丝毫概念。此外，这个仪式不间断地在整个日历中

每天或每半天就重复一次……与此同时，报纸读者通过观察他自己那份报纸的精确复制品被他在地铁上的同车乘客、在理发店一同理发的顾客或住宅邻居消费，而不断地确信想象的世界明显植根于日常生活中。[78]

　　梦二在报纸上的插图因被视为阅读和观察社会主义思想的整体体验的一部分而获得了新的意义。他的图像虽然独立于报纸的文本部分，但与报纸的文章一起被消费，从而反映了更大的社会主义理想。梦二的插图以及它们通过平民社刊物产生影响的方式与这种媒介一起发展，这使他成为有共同体验的读者群中可见和可识别的人。[79]这种体验反过来又将读者在消费方面联系起来。事实上，在报纸页面上欣赏这些图像的共同体验与 20 世纪日本语境中印刷文本语言的标准化一样重要，是形成读者以及艺术家梦二的现代身份的关键组成部分。

复制可复制品

梦二与大众媒介

　　梦二在其职业生涯早期曾为社会主义报刊画插图，此时也是他为面向女性读者的小说和杂志创作美人画的高产期。这样一来，梦二的插图通过流行杂志广泛传播，进一步提高了他的图像的可识别性，尤其是"梦二式美人"最为引人注目。他的"美人画"风靡一时，这反过来又在女性读者参与他的作品创作方面发挥了重要作用。梦二在商业设计和大众发行出版物方面的工作意味着他在纯美术领域之外进行创作，他的作品存在于超越这些艺术体制的体制外空间。梦二在这些空间中的地位以及他与越来越多的女性读者的联系从某种程度上解释了为什么他在大众媒介上的作品常常不被作为推进视觉文化及其共同体验的关键组成部分之一纳入关于现代日本艺术的正统艺术史进行讨论。

　　梦二参与大众媒介在很大程度上得益于 20 世纪初的技术进步以及艺术和文学不断演变的审美期望和审美发展。在此期间，速度更快、效率更高的轮转印刷机被引入日本。到 1913 年，日本人开始制

造自己的轮转胶印机，这使得印刷价格变得更加实惠。[1] 随着外国印刷技术进入日本，明治和大正时期的日本印刷公司一方面仍然受到早期浮世绘木版印刷惯例的推动，通过浮世绘的美人画题材及其相应的美学引起大家对充满浪漫情怀的过去的回忆；另一方面在生产方法上采用了平版印刷术这一新的、先进的复印技术。新技术手段和浮世绘的怀旧美学是现代性的象征，塑造和反映了当代日常生活的潮流。随着官方艺术学校和展览空间的建立以及面向女性读者的新兴文学形式和杂志的出现，千变万化的艺术圈促进了梦二的艺术发展，令其声名鹊起。他在商业领域的插图和设计给新兴女性受众带来了一种共同体验，极大地推动了他的事业发展，也确保了他的成功。在西方背景下，诸如劳伦斯·阿洛维（Lawrence Alloway）等学者重新定义了新大众媒介，他们坚持认为需要在 20 世纪初的大众受众时代重新定义文化。然而，在现代日本语境中，文化和大众媒介并非对立的实体，二者是促进彼此的传播实体。[2] 此外，尽管高雅艺术和通俗艺术之间的区别日益明显，但就涉及的受众而言，二者并无社会阶层之别。

　　新平台在技术、艺术和文学发展的推动下出现并促进了梦二在大众媒介领域的职业发展。正如约翰·克拉克（John Clark）所指出的，技术本身并没有推动艺术创作或观众体验的转变，真正推动其转变的是梦二这类艺术家所利用的在艺术表达和大众传播中新创建的论坛。[3]在梦二驾驭媒介景观以适应他自己作为艺术家的艺术表达和自我造型的同时，大众媒介平台也允许这种图像制作的发生和传播。而梦二正是以大众媒介的插图为媒介，并力图提升这一媒介的地位。他通过插图、诗歌、散文等方式创作了自己的独立作品（文本和图像），将它们重新构建和包装成诸如《梦二画集》之类的选集，以努力提高插图的地位并为其寻求一种可行的艺术形式的认可。

日趋独立：《梦二画集》

梦二参与构建 20 世纪初新兴的媒介景观并由此取得的商业成功，最终在他的《梦二画集：春之卷》中达到巅峰。1909 年 12 月 15 日，"春之卷"由东京出版商洛阳堂发行，这本画集收录了 178 张棕褐色图像并配以 45 篇短文、6 首诗、9 首歌词和 46 首词，文本均以绿色印制。[4]画集体现了梦二的一番心血，他收集了由他创作并在报纸和杂志上发行的所有木刻版画，其中大多数画作来自东京博文馆公司出版的《女学世界》杂志。在"春之卷"的序言中，他感谢了允许他重复使用这些图像的各种杂志，包括《女学世界》《中学世界》《太阳》《少女世界》《秀才文坛》《女子文坛》《少女》《笑》《无名通讯》《家庭》。[5]

无论是在多媒介表现方面还是在对其他模式（例如流行歌曲）的引用方面，"春之卷"的页面都为读者提供了一种多模式体验。该书的扉页（图 I.5）是一位女士，长发披肩，发际别着花，笑意盈盈地弹着曼陀林。曼陀林是一种意大利乐器，也曾被用作体现异国情调的现代道具出现在精心摄制的梦二坐在窗台上的照片中（图 I.2）。也许梦二希望通过使用同一件物品，以类似于塑造他自己的艺术家形象的方式呈现这本书。接着，梦二通过文章描述了他的艺术家之旅，随后，梦二使用大量插图，着重描绘了寻常女性的日常生活。这本书中的插图、诗歌和散文，带有梦二作品特有的浪漫感和现代感。此外，它有助于表现梦二自我塑造的形象，让读者一瞥艺术家的世界。

将近一个月后，也就是 1910 年 1 月 10 日，梦二在日记中写道："《梦二画集》1000 本售罄。"[6]"春之卷"大受欢迎，共印了 9 次，估计售出 9000 本，这促使《梦二画集》成为系列画集。[7]汇集他的木刻插图和文本的系列画卷在 1910 年之后迅速发行，"夏之卷"、"花之

卷"、"旅之卷"、"秋之卷"、"冬之卷"及"野·山"。并非每卷都
采用"春之卷"的形式。例如，"野·山"收录了 20 多幅原为油画和
水彩画的图像复制品，而"旅之卷"则以散文和游记代替图像。

洛阳堂主人河本龟之助（1867~1920）的一位相识之士回忆河本
对梦二因"春之卷"的出版而改变命运的经历说：

> 　　我听河本龟之助说梦二带了许多自己的木刻版画给他看。他
> （梦二）的努力和图片都打动了他。起初，河本认为他们即使只
> 能勉强卖出，也不会是一个可怕的损失，便出版了这些图片。但
> 画集却出乎意料地大卖，因此他在"春之卷"之后立即出版了
> "夏之卷"，这套画集越来越受欢迎并广为人知。河本说，如果梦
> 二画卷继续大卖，这将使（他的出版公司）足以在经济上支持连
> 载杂志《白桦》。梦二的书出人意料的畅销，这对大正文学来说
> 是一件真正值得庆祝的事情。[8]

082

《梦二画集》受欢迎的程度超出了出版商的预期，也可能超出了
梦二本人的预期。梦二在"春之卷"上取得的商业成功有助于为《白
桦》的出版提供资金，这证明了这些出版物之间错综复杂的关系。作
为梦二和这个时代许多日本现代艺术家的重要资源，文艺同人杂志
《白桦》主要介绍国外（尤其是欧洲）的最新艺术动态，其于 1910 年
4 月，即"春之卷"发行后大约 4 个月，开始出版。因此，《白桦》在
杂志封底为《梦二画集》刊登广告也就不足为奇了。

梦二从 1905 年开始就与河本建立了工作关系。当时，河本还没
有创建洛阳堂，只是负责《夷曲俱乐部》杂志的印刷业务，梦二则为
之撰写短文并配插图。正是与梦二的这种工作交往，使河本后来大胆
承印"春之卷"。梦二托付给河本的木刻图像都是"小插画"，需要

将原版草图直接贴在木版上进行雕刻，然后将雕刻好的木版插入整页的金属活字版的插槽中进行印刷，这意味着原始草图在印刷过程中就被破坏了，而雕版也经常在初次使用后就被出版商丢弃了，使得小插画成为一种一次性物品。因此，梦二的过人之处在于，他拜访了他的出版商，收集了废弃的木版画，并将其重新用于自己的出版物的印刷。这种重印的先例确实存在，例如西洋画艺术家小杉未醒（后来的放庵，1881~1964）在1907年出版自己的书《漫画一年》时就采用过重印手法。收集用过的木版画是出版作品的一种经济的方式。[9]梦二似乎并不关心成本，这从他在原件损坏时委托重新雕刻木版的情况就可以看出。对梦二而言，将这些图像从原先的大众媒介语境中提取出来是为这些独立的、永久的艺术作品注入新生命的一种方式，这是图形作品创作方法的一个关键转变。《梦二画集》不仅仅是效仿当时许多其他艺术家所做的简单的艺术家作品的汇编；它标志着在大众媒介中创作的作品的新地位，它们不再被视为昙花一现的作品。这表明梦二对于插图在那个时期的更大的艺术语境中的作用的立场。

梦二和其他当代插画家都强烈主张将插图重新评估为艺术。20世纪初的主要插画家之一木村庄八对于插画的看法站位更高。他在自己的著作中阐述了他对插图的看法以及他认为插图应具备的社会责任和品质。木村强调，插图应该被视为一种独立的表达形式，而非文本的附属物。应该指出的是，插画家承认插图可以根据它们的功能和它们在出版物中的位置进行分类，并且这些是评估它们所处的语境的重要因素。就功能而言，可以识别两种类型的插图：第一种是"插画"（字面意思是"插入的图片"），它是它所配文本的视觉补充，并且依赖于文本进行理解；第二种则与周围的文本相关联，但本质上是一个单个的、独立的作品。虽然在某些情况下插图与文本的关系可能

会显得模棱两可，但这两种类型的插图的制作和委托创作过程却大相径庭。

"插画"充当文本的补充信息，提供视觉吸引力，以及对文本一定程度的解释。木村、梦二和其他当代插画家曾为这些插入文本中的插画寻求更大的独立性。在制作插画时，艺术家在起草图像之前就被告知周围文本的内容。[10] 日本学者尾崎秀树对英文翻译"插图"（illustration）提出异议，因为在西方语境中这个词涵盖各种制作方法和形式，例如蒙太奇照片、拼贴、书籍装帧和海报。而"插画"这一术语是在明治时期由于大量印刷的出版物的发展而创造的。该命名法将其与其他江户时代图像的早期形式区分开来。该术语的出现也是明治时期利用日语中已知字符的新术语发明（或再发明）的一部分。例如，早期的明治报纸，如《明治画报》，将插入的图像称为"有插图"（插入的图片）而不是"插画"。[11]

第二类包括上文提到的"小插图"和其他类型的插图，例如"卷首画"（字面意思是"开篇图片"或"卷首插画"）。"小插图"和"卷首画"都独立于文本，也就被委托给插画师。"卷首画"的情况尤其如此，因为它们作为折叠插页出现在出版物的开头，被称为"折叠并包含页"。它们可以当插页观赏，也可以在阅读时向后翻折；因此，"卷首画"不仅在主题和内容方面与文本分开，而且在空间上也与出版物的其他部分不同。[12] 版画艺术家、"卷首画"的多产设计师梶田半古（1870~1917）认为从具体形式和与文本内容的关系来看它们是独立的。[13] 虽然像梶田这样的艺术家承认"卷首画"与文本截然不同，但插图和文本的分离也有一个实际原因，由于时间紧迫，插画师没有足够的时间来消化文字内容。[14] 此外，艺术家创作每个"卷首画"获得的报酬相对较少，导致艺术家们得兼顾多个任务，这阻碍了他们成为全职插画师，也最终使此类作品被边缘化。[15] 然而，这并不意味着

084

创作此类插图的艺术家不属于正统艺术领域。

木村庄八认为由于大正中期有大量精英艺术家，尤其是隶属于官方艺术学校的画家，开始参与大众出版，因此插图创作也进入了鼎盛时期。木村用隐喻的手法写道，"'山'上的人们来到了'插画'的天地。"[16]这里的"山"指的是东京的上野，国立艺术学校的所在地，从而表明官方精英艺术家参与了插图的制作。这也暗示了当时的艺术精英们鄙视有"插图的书"，认为其是低级文化，并觉得创作商业艺术是自贬身份。与木村同样欣赏和支持插图艺术的还有画家兼书法家中村不折（1866~1943）。他看好插图的潜力："与纯粹的画家相比，插画师，呼吸着更自由的空气……并且能恰到好处地表达他们内心的渴望。"他又补充说，插画家能"创作出更有趣的图像，在这件事上，纯粹的画家相形见绌"。[17]即使他对插图地位的态度如此乐观，但他将插画家与"纯粹的画家"进行比较而看出二者的明显区别，实际上暴露了插画家的较低地位。

同为艺术创作者，插画家却不被重视，其部分原因归咎于插图的制作过程。将插图和插画家与美术或"纯"艺术家区分开来的一个方面是他们与专业木刻师和印刷商的关系。对于许多插画家来说，与这些工匠的合作是图像制作过程中不可或缺的一部分。然而，在艺术创作制度化的更大背景下，对自主艺术家的狭隘定义将这种合作视为工艺过程的一部分，而不是美术创作的一部分。梦二与雕刻家和印刷商密切合作，其中最著名的有雕刻家伊上凡骨（1877~1933）和大仓半兵卫以及印刷商平井孝一。梦二和各种工匠来往以协助他处理作品的各个环节，但设计中的每个元素仍然由他把关以明确体现自己的想法。印刷商平井描述了"梦二最初只使用植物和矿物颜料，但他逐渐拓宽颜料来源，后来甚至包括法国和英国的水彩。他带来了旧织物，要求印刷商制作类似的褪色或微妙色调的颜色。"[18]梦二密切参与雕

刻和印刷过程，对出版过程充满热忱。他结识的作家兼编辑滨本浩
（1891~1959）在参观了他的住所后，评论道：

> 1909年11月，我第一次拜访了梦二先生在饭田町的住所……
> 那段时间梦二先生刚刚与他的第一任妻子岸他万喜分居，并全神
> 贯注于为他的作品集编辑图像。他会一张一张地把它们绘在薄质
> 和纸上，然后交给木刻师手工雕刻。梦二一听说某位工匠技艺高
> 超却收费不高，就会不辞辛劳去登门拜访。立冬之际，"春之卷"
> 即将出版，为了方便校对和编辑，他临时搬到了麹町印刷厂旁边
> 的一个住处。[19]

梦二的创作自主权是显而易见的。对纯艺术的构成以及因工匠参
与制作过程就将这类作品从美术中排除的狭隘观点让此类图像作品及
其制作者陷入了一个既自由又被束缚的边缘地带。这种观点当然需要
重新构建。

梦二与插图：无声诗

木村庄八和梶田半古的话说出了许多捍卫插图媒介的作家的心
声，他们觉得有必要解释文本与图像之间的关联，也有必要证明图
像与文本可以分而视之。然而，梦二认为他的插图是他的文字的延
伸，因此文本和图像具有同等重要的表现价值。梦二的文字也不拘
一格，从散文、小说、杂文到诗歌，各种类型都有。他在"春之卷"
的序言中讲述了他在16岁时来到大城市东京并寻找艺术家之路的
经历：

16 岁那年的春天，我离开家乡来到这座城市。

那时我并没有打算当一个画匠……

…………

我想成为一名诗人。

然而，写诗并不能让我维持生计。

有一次，我用图画代替文字作诗，却意外地被选登在了杂志上，胆怯的我无比惊喜。

从那以后，我不得不以"画"散文为职业。但我不想去美术学校或者向绘画老师学习。[20]（附录三）

087　　　梦二认为他的诗歌（文本）和插图（图像）应该被视为一个统一的整体——也就是说，他的绘画如同他的诗歌一样，是想法被剥离外壳并被提炼本质后的简化表达。这种创作方法源于梦二对城市日常生活片段的观察。除了这些日常写照外，他的插图和诗歌还充满浪漫和抒情的悲情愁绪，其中许多图像都描绘了肝肠寸断的心情和对爱人的渴望。在梦二的一幅插图（图 3.1）中，一名身穿条纹和服的女子趴跪在地上，以袖掩面而泣。拆开的信和插图的配文"破碎的心与撕毁的信"暗示着女子的爱人仅用一封分手信就结束了这段关系，这份打击是毁灭性的。人物和标题处在一个圆框内；下面是梦二的诗，配合上面圆框的形状进行了排版。诗中写着"这不过一场漫长的梦 / 请忘记（我）/ 挚友敬启"。图像、标题和诗歌置于一页，共同记录着这个令人动容的时刻。

088　　　"春之卷"88 幅图像中，63 幅为女性人物，其余为男性人物和风景。这些女性人物彰显了梦二美人画的美学特征，即关注时尚服饰（图 3.2）和描绘进行诸如购物和茶道等日常活动的女性（图 3.3）；而对两位男性人物购买美人画的描绘（图 3.4）可以视为一

图 3.1 《梦二画集：春之卷》，
第 35 图，竹久梦二
日本冈山梦二乡土美术馆藏

087

图 3.2 《梦二画集：春之卷》，
第 69 图，竹久梦二
日本冈山梦二乡土美术馆藏

种巧妙的对自我参照的认同，也证明梦二已经意识到他的美人画的
畅销。

　　1910 年 4 月，梦二出版了他的第二部作品集《梦二画集：夏之
卷》（图 3.5）。"夏之卷"类似于"春之卷"，也收录了他之前出版物
中的插图，在结尾处还附上了"梦二画集：'春之卷'评论"，列出了
大量来自报纸和杂志的书评，如《教育实验界》《名古屋新闻》《早稻
田文学》《东京朝日新闻》《妇人世界》《美术新报》《都新闻》等。刊
登书评的意义不仅在于展示它们的多样性，还在于它们可以展示梦二
作品的受众范围。[21]

图 3.3 《梦二画集：春之卷》，
第 61 图，竹久梦二
日本冈山梦二乡土美术馆藏

图 3.4 《梦二画集：春之卷》，
第 38 图，竹久梦二
日本冈山梦二乡土美术馆藏

089

书评中还包括梦二的同侪和相识之士的评论，以及年轻的支持者
恩地孝四郎等的个人来信。他在来信中表达了对拥有"春之卷"的兴
奋："对我来说，您的画有些旧日情怀。拥有这本作品集，我喜不自
胜。"²² 通过这些我们可以窥见梦二抒情画的魅力，以及他图像中呼之
欲出的浪漫与怀旧情怀。恩地按标题列出了一些他特别喜欢或不喜欢
090 的插图，并详细写明了原因。虽然恩地在赞美梦二的艺术时是充满敬
意的，但他在批评梦二的作品时也很严厉，这些作品似乎偏离了他为
《平民新闻》画插图的骷髅时代：

图3.5 《梦二画集：夏之卷》
封面，竹久梦二
原版木刻版画，机器复制出版
日本冈山梦二美术馆藏

我从在书店的玻璃陈列柜上看到这本书的那一刻起，便觉得这是一本好书。看了那张广告上的善睐明眸后，我是多么想看这本书啊！在店里看到之后，我真的欣喜若狂。可在这一系列作品中，让我最不安的也是眼睛。没错，就是眼睛。在我看来，眼睛里缺少了一些热情。当然，希望您回归到骷髅时代的想法是愚蠢的。但和那个时候相比，我不知道您画笔的热情是否减少了。我很担心您的画笔熟练之后便不再奔放。[23]（附录四）

有趣的是，尽管梦二所绘的人物身上具有广泛公众吸引力的是眼睛，而这却是令恩地失望的地方。虽然，恩地直言不讳地批评了梦二的画作，但他真诚的来信一定打动了梦二，因为梦二亲自回信道："我想和您面谈。可否来寒舍一见？"[24]这一书信往来开启了梦二和恩地的友谊；本书第四章将讲述他们所进行的进一步的艺术合作。

"春之卷"的成功及其对恩地等年轻艺术家的影响鼓励了梦二。在"夏之卷"中，这位艺术家就插图发表了一篇足足三页的文章，其中他不仅回应了评论者的疑问，而且还就插图这一媒介的作用及其在带有文本和图像的出版物中的重要性阐述了他的想法。他坚信插图的重要性以及将其视为独立艺术形式的必要性：

我想补充一些我对书籍"插图"（或准确地说"插画"）的看法。

我认为插图在日本杂志中占据了过多空间。……这些画陈腐且无用。我认为这些应该是作者速写本里的练习，不应该玷污杂志的页面。一些杂志用插画填补多余的空间，或者隔离文本。在我看来，日本的插画从一开始就偏离正道了。正如我向您解释过的那样，插图分为两类：发乎于情的插图和受命于外的插图。发

乎于情的插图是关于一个人的内心生活和情感回忆的陈述；而
受命于外的插图是小说或诗歌的补充，或作为艺术杂志研究的
素描。

如果我们分开来看的话，就能够为杂志选择出必要且有效的
插图，这样，插图的立场也能变得更加清晰。

我愿意画发乎于情的插图。

到目前为止，我为杂志所画的插图都属于这一类。当然，我
当时并没有意识到这一点，所以自然没有得到公众的认可。从今
以后，我愿意等待，等待我们的"无声诗"出现在杂志页面上的
那一天。[25]（附录五）

梦二坚信插图是他的写作和诗歌的延伸，并称其为"无声诗"，
又将诗歌称为"有声画"。声音和视觉之间的这种关联并不新鲜。甚
至希腊诗人西蒙尼德斯（Simonides of Keos，前 556~ 前 468）也曾
说过"画是无声之诗，诗是有声之画"，罗马诗人贺拉斯（Horace，
前 65~8）的名言则是"诗如画"。[26] 此外，梦二认为插图"发乎于情"
的观点同样与当时日本文学的发展趋势产生了共鸣，二者都强调深思
熟虑的表达，正如唐纳德·基恩（Donald Keene）所说的"心境小
说"。[27] 作家久米正雄（1891~1952）阐明了"心境小说"与"私小说"
的不同之处在于它不仅仅是个人经历，而且展示了作者的思考，一些
内容只能围绕自己的理解来写。[28]

从艺术上来看，文字与图像的关系并不一定是新的，它的概念化
在东亚文人墨客的绘画传统中已经很明显，例如"诗画合一"的概念，
其追随者试图让绘画的地位向书法的地位看齐。东方有诗画合一的传
统，西方有威廉·布莱克（William Blake，1757~1827）诗歌配插图
等先例，梦二则融东方传统与西方先例于一炉，这表明了他的创作思

路有着不拘一格的艺术来源。[29] 梦二在他的文章中表达了他对杂志上
出现的形形色色的插图的不满，希望自己的作品卓尔不群。他在《梦
二画集》系列中复制了自己的绘画作品，以传达他的观点，即不仅应
该更多地关注他的插图，而且还应该更多地关注插图艺术。

梦二对于图文表达合一的看法并不仅见于他的《梦二画集》系
列，在他自己负责文章和图像的"著作"（有时也被译作"艺术家之
书"）中同样可见。梦二一生创作了 57 本"著作"，实属高产。[30] 与
《梦二画集》系列中提到的多种制作模式类似，梦二通过"著作"策
划了一种涉及多感官参与的读者整体体验，这是一种新的销售模式。
这些书也展示了他的插图如何既能作为文章的配图又能作为独立的
作品。

"著作"这一媒介似乎与梦二更加亲密，因为他经常在上面发表
半自传或个人反思类的文章，这可能与大正时代小说的文学趋势保持
一致，例如上面讨论的"心理推理小说"和"自传体小说"，都侧重
于自我表达。例如，梦二的"著作"《樱花绽放的国度：陌生的世界》
于 1912 年 4 月 24 日出版，是一部配有木版印刷插图的 7 篇短篇小说
的合集。这是《樱花绽放的国度》系列的第二本，书中提到了日本和
梦二个人的成长历程。这个系列的两部作品都以女性形象为载体，通
过文字和图像使读者产生一种视觉亲密感，从而邀请读者踏上借鉴东
洋和西洋传统的艺术之旅。这本书的亲切感和半自传性质从梦二为该
系列的第一本书《春之拂晓》创作的广告词中就可以清楚地看到，该
书于两个月前，即 2 月 24 日出版：

　　　樱花岛是我的故里，我的国度。岛上的摇篮曲和织布歌伴
随着我的成长……领悟了旅途的悲情之后，我为了憧憬，跨越
了"广重的海洋"，为了"歌麿的女人"放弃前程，游荡于陌生

的山川中……当我看到凡·高的太阳时，觉得那好像是不动明王
的追随者在进行一种走火仪式；当我看到马蒂斯的舞者时，就像
隔着栅栏看到一扇彩色玻璃窗；还有塞尚的方苹果，这些令我
怵哭。[31]

093　　　梦二在解释他的艺术之旅时，假定他自己是一个内省日本历史传
统影响兼外察西方艺术传统影响的人。通过这种方式，梦二将自己定
位为日本和世界真正的现代艺术家。

　　稍微留意一下，你就会注意到我们看到的除了梦二的插画之外，
还有他的广告以及《梦二画集》系列中的评论、批评和支持者来信。[32]
从某种意义上说，梦二插画周围的文字可以被视为一种副文本，这个
术语是热拉尔·热内特（Gérard Genette）创造的。[33] 文学语境中的
副文本是指伴随作品正文的元素，例如标题、序言、插图和访谈，以
及这些副文本元素围绕和拓展正文的意义和体验的方式。虽然对与梦
二作品相关的副文本的广泛分析不在本研究的范围内，但与讨论梦二
作品最相关的因素就是副文本与其配文作品之间的关系。这种关系将
公众（或其受众）引入接受作品的共同责任中。[34] 这种作品和公众的
共同责任是梦二作品及其潜在人气的重要因素。

　　《樱花绽放的国度：陌生的世界》用整整两页卷首插图表达了这
种对梦二作品与其读者之间关系的认识，因为它描绘了一个穿着和
服的女孩正在仔细阅读一本打开的书，她似乎十分期待书中的内容
（图 3.6）。背景中立着一副折叠的两扇屏风，上面饰有一对鸭子（婚
姻忠诚的象征）和优雅的花卉图案，屏风被放置在一个大纸灯笼后
面。这幅卷首画不仅展示了梦二对其女性读者群的了解，而且还通
过视觉将读者与打开一本书的行为联系起来，诱使她们在文本和图
像之间建立视觉和语境的联系。

094

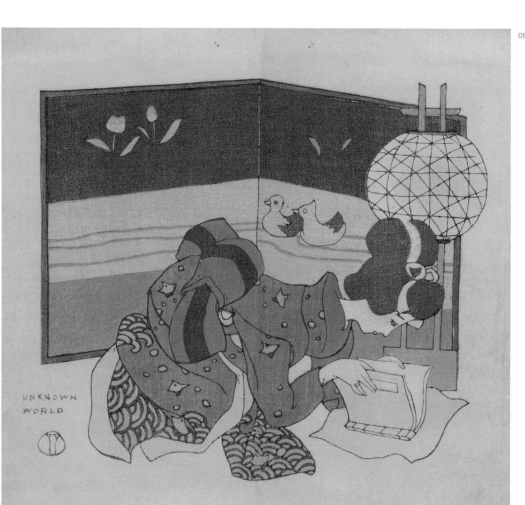

图 3.6 《樱花绽放的国度: 陌生的世界》卷首画 (东京: 洛阳堂, 1912)，竹久梦二日本冈山梦二乡土美术馆藏

《樱花绽放的国度：陌生的世界》中的每个故事都讲述了小男孩对死亡的惊人发现，并对给予他安慰的母亲和姐姐等女性角色进行了特写。第二个故事之后，紧接着两页都是地狱场景（图 3.7）。右边一页描绘了一个小山丘，上面布满了针尖状的物体，而画中人则试图越过山丘去河对岸。左边一页描绘了饿鬼界的景象，饿鬼们正

在吞噬着赤裸的尸体。在第四个故事里有一张双页插图，展现了岸边的地藏菩萨，而附近两个赤身裸体的孩子正在玩像积木一样的东西（图3.8）。第三个孩子走到地藏菩萨身前并向菩萨伸出手。这两幅图唤起了读者心中那位使亡魂离苦得乐的地藏菩萨，他被视为未出世的婴儿和婴灵的守护神，广受崇敬。梦二在此处对地藏菩萨下阴间拯救亡灵的描绘并不令人惊讶，这位广受喜爱的佛教神灵是他的读者所熟悉的文化符号。

096

　　7个故事都发生在同一个小男孩身上。他遭遇了许多未知的恐惧，有了更多的感受，例如死亡、发现他真正的母亲和爱情。通过阅读7

图3.7 《地狱场景》，竹久梦二《樱花绽放的国度：陌生的世界》，第10图
日本冈山梦二乡土美术馆藏

095

095

图 3.8　第四个故事的插图，
竹久梦二
《樱花绽放的国度：陌生的世
界》，第 15 图
日本冈山梦二乡土美术馆藏

个故事，我们完整地参与了他的旅程。书中的主要形象是小男孩、小
女孩以及妇女。男孩既是主角又是故事叙述者的化身，因此，小女孩
和妇女的形象被定位为载体，小男孩通过她们投射了充满不确定性、
短暂性和崇高的浪漫情感的感性体验。《樱花绽放的国度：陌生的世
界》中的女性形象是踏上受西方影响的现代化日本之旅的载体，梦二
通过插图传递出一种旧日情怀，传达了一种想要回到故里樱花岛的渴
望。虽然女性的身体自明治时代以来就被用作塑造现代性图像的空
间，但梦二也利用身体探索出了一种新的个人表达的方式。[35]

插图媒介与女性受众的培育

梦二尝试了各种文本和视觉风格，最终找到了自己的独特风格。他的《梦二画集》系列和"著作"仅代表了他的艺术实践的两个方面。他的作品跨界甚广，有插图、装帧设计、诗歌和散文，且出现在各种大众发行的出版物中，有儿童杂志、少男或少女杂志、女性杂志以及文艺杂志。[36]

正如本书开头所指出的，20 世纪 20 年代，印刷、出版和发行方法的创新使出版物得以批量印刷。技术进步创造了新的生产领域，培养了更多的受众，从而导致了集体流行文化的兴起。[37]尤其是针对女性读者的杂志的出现证明 19 世纪末和 20 世纪初产生了新的文学客户，迎合这一性别群体的各种视觉和文字素材是现代日本女性新兴社会类型的重要反映。莎拉·弗雷德里克指出："到 20 世纪 20 年代初，女性杂志已成为一种独特的出版物类别，众多文化评论家对此进行了讨论，定义了如家庭主妇、新女性或少女等女性角色。"[38]对女性的描绘，尤其是梦二对女性的描绘，是新媒介景观不可或缺的一部分，回应了这些新兴的女性社会类型。这些新兴女性代表使得女性读者将自己想象成现代体验的一部分。这些形象变成了一个可以在其中讨论"现代"的视觉场所。它们描绘了一种现代生活方式，如跳舞和喝酒等最新的时尚和消遣以及随着百货商店的兴起而产生的新兴消费习惯。梦二利用他的插图和装帧设计，以及新的大规模生产模式来为他的作品建立品牌，吸引了新的女性受众。

到明治末期，由于政府努力建立女子学校，出版商开始对受过教育的年轻女性群体表现出兴趣，他们策划了一系列针对这一新顾客群的主题。1890~1911 年，明治政府正式定义了女性在日本工业化和现

代化中所扮演的角色，认为培育家庭体系是女性的国家责任，因此将女性教育纳入了政治和社会改革。1899 年制定的一项法律要求每个县至少有一所女子高等教育学校，到 1910 年，男女义务教育已延长至 6 年。[39] 因此，大正初期妇女和女孩的文学文化活动更为活跃，尤见于杂志和小说的消费增长。[40] 20 世纪 20 年代，针对女性读者的期刊和杂志逐渐兴起，这也是由于中产阶级的建立、妇女教育水平和文学普及程度的提高。[41]

　　梦二对女性杂志最为人津津乐道的贡献是他从 1924 年到 1926年为杂志《妇人画册》所作的装帧设计和插图。复印技术的发展使《妇人画册》成为一本高质量的出版物，同时这本视觉效果极佳的图片杂志的销量也不断攀升。[42] 装帧图像和插图是机械印刷在页面上的木刻版画，称为"插页"。这些作品经常被从杂志上取下来单独出售，这证明了它们作为独立艺术品的价值。这些插图也被他的女性读者收集并汇集成册。《妇人画册》只发行了 5 年共 55 期，内容涵盖版画、散文和连载小说。梦二绘制的女性形象（读者会理解为梦二式美人）极大地提升了杂志的整体吸引力。出现在封面和内页上的美人为出版物增添了奢华的视觉体验，是梦二知名度和极高人气的象征。可能封面图片《烟花》（图 3.9）就是一个极好的例子，它展示了一位穿着优雅的女人的侧面，她修长的手臂伸出去触摸虚幻的烟花。画面采用对角线分割构图，右上方的蓝色区域与女性的视线对齐，将一种充满活力的元素引入主体原本平静的情绪中。另一个例子是发表于《妇人画册》的一幅题为《爱情故事三则》（图 3.10）的插图，图中一位裸体女人倚在粉红色沙发上，舒展着修长的玉臂。她的配饰（手镯和项链）凸显了她的优雅身姿，她的脸部轮廓吸引了读者的目光，而她的双臂则一只伸出，另一只枕在脑后。她的身姿和背后粉红色的沙发形成了不对称的构图效果，有助于戏剧性地表现这一瞬间。

099

图 3.9 《烟花》，竹久梦二
《妇人画册》封面，1924 年 8 月
彩色木刻
阿姆斯特丹日本版画博物馆藏

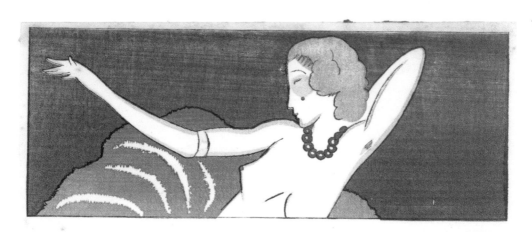

100

图 3.10 《爱情故事三则》，
竹久梦二
《妇人画册》插图，1924 年 8 月
彩色木刻
阿姆斯特丹日本版画博物馆藏

这些杂志不仅反映出这个时代加强了女性文化教育，而且还培养她们对于难读汉字的拼读能力，帮助她们增强了阅读能力。[43] 最初，这些杂志针对的是少数精英读者，到 20 世纪 20 年代，女性杂志迅速增加，因此出版商不得不想出新的方法来参与竞争并维护其读者群。

大正时期出现的新文学运动也极大地促进了女性读者的崛起。直到 19 世纪 70 年代，许多文学作品都还是用普通大众无法阅读的特定文学语言写成的。然而，这种情况在 1885 年发生了变化。当时，二叶亭四迷（1864~1909）和坪内逍遥（1859~1935）发起了"言文一致"运动，试图在文学中引入通用语言。这场运动使小说的艺术性得到了承认，也使现代文学作品接受了通俗语言的使用，为文学语言迎来了通俗易懂的新时代。杂志上的连载小说和语言标准化，在弗雷德里克看来"意味着它们（期刊）参与了国家形象的构建"。[44] 报纸也是一个重要的参与力量。《读卖新闻》等报纸也发起了文学运动，报纸上的连载小说现在以更通俗易懂的语言撰写，使得包括女性在内的更广泛的读者可以享受阅读的乐趣。[45] 伴随这些新小说形式出现的插

图则极大地唤起和表现了新文学潮流的理想，例如强调亲密和个人情感、自由并关注个人的浪漫主义和以形式简洁明了，意在揭示人类生存的内在真理的散文为主的自然主义。[46]

　　"梦二式美人画"关注热门题材又拥有抢眼的受众市场，与这些杂志和报纸有着密切的联系，他们为女性受众创造了一种识别度极高的"少女"美学和女孩文化。黛博拉·沙蒙（Deborah Shamoon）在谈论 20 世纪初的少女美学领域的先驱艺术家时，提到了三位男性：梦二、高畠华霄（1888~1966）和中原淳一（1913~1983）。[47] 梦二是第一个创建自己的商店，并将他的风格塑造成一种商品品牌的艺术家。华霄和淳一也为杂志创作了类似的作品，后来也制作了插图的周边物品（中原很可能受到梦二"港屋"商店的影响）。[48] 然而，这两位艺术家与梦二的不同之处在于，他们在官办艺术学院接受过东洋画和西洋画的正统训练。[49] 而梦二则是一位独立的、自学成才的纯艺术体制外的艺术家，这激发了梦二的创业精神，他努力创办"港屋"商店，开发了很多艺术商品。

　　女性杂志的大量发行培养了新的受众群体，同样也创造了一种女性读者以"读者兼作家"身份参与的共同观赏文化，影响了这些杂志的文学和视觉潮流。她们施展影响力的途径是向《女学世界》和《少女世界》等杂志的读者专栏投稿——文章和插图。实际上，她们既是作家又是插画家，跨越了专业与业余、艺术家与支持者的界限，并在此过程中培养了一种共同的情感，学者嵯峨景子将其称为"少女共同体"。[50] 弗雷德里克指出年轻女性撰稿人参与该杂志的意愿与该杂志诱人的视觉美学密切相关。[51] 弗雷德里克举了著名的女小说家吉屋信子（1896~1973）的例子，她说自己曾是一位女性杂志的狂热读者，后来她将自己的文章寄给杂志社，成了一名严肃的作家。吉屋甚至记录了她与梦二的相遇，以及她如何在这些杂志的

页面中发现他的图像和与这种观赏体验相关的美好回忆。[52] 现代日本的年轻女性既是消费者又是生产者，能够积极参与到塑造她们身份表达的活动中去。

这些常见的图像也包含在女性小说的广泛主题中，诸如探讨女性传统行为准则、现代化和西化的反应和后果，以及浪漫、疾病和死亡等。[53] 这些主题体现了现代化的生活与现代化对传统行为准则的影响之间的接轨和对抗。

出版商在 20 世纪 20 年代女性杂志插图方面采用了美人画设计的营销手段，连载小说也深谙此道，目的都是吸引女性读者。虽然连载形式也用于被视为高级文学的作品，但与纯文学和高雅艺术相比，这种类型的通俗小说通常与大众文化和低俗艺术联系在一起。这种区别与纯艺术家和插画家之间的区别大同小异，是日本现代文学发展的关键因素。它为男性作家提供了一个探索艺术创造力和评论社会的自由论坛，最终创作出这样的作品，如谷崎润一郎（1886~1965）的《痴人之爱》和《细雪》、川端康成（1899~1972）的《伊豆舞女》等。[54]

女性杂志中的流行小说因其质量不高和败坏了纯文学而受到批评。文学评论家大宅壮一（1900~1970）于 1926 年撰文《文坛行帮的解体期》指出，女性读者的增加导致文学普及，从而导致了"堕落的作品"大量产生。[55] 他在 1923 年曾撰文《女性杂志的异军突起》，指出最畅销的五种大正时代的女性杂志有六位数的发行量。读者人数的增加也可能是中产阶级崛起的结果，到 1925 年，日本在"一战"后经济蓬勃发展，中产阶级占人口总数的 11.5%。[56] 中产阶级的发展见证了根据高等标准化教育署的章程成立于 1918~1919 年的初中或高中入学人数的增长。[57] 受教育女性人数的上升推动了女性杂志行业的发展。

虽然当时的文学描绘了女性不断变化的性别角色，但囫囵吞枣

不求甚解会将这种变化等同于女性地位的提高，而实际上这些文学作品并没有立即改变女性的性别角色或她们在日本社会中的地位。[58] 妇女杂志上的各类文章揭示了妇女的传统角色定位与妇女解放之间的矛盾。例如，1920 年，《妇人公论》发表了诸如《如果允许女性参与政治会怎样？》《避孕药具免无可免和我们的国家》《悍妇愚母》（取"贤妻良母"的反义）等文章。同年，《主妇之友》发表了《少女对婚姻的憧憬》《给父母的忠告：确保您的孩子进入最好的中学或女子学校的秘诀》《重办婚礼和宴会》等文章。虽然女权运动在 20 世纪的前几十年变得活跃，但上述文章表明了弗雷德里克在这些出版物中发现的矛盾内容："它们以新的限制方式定义了女性的角色——家庭主妇、女学生、母亲，但它们也为不同的身份创造了新的可能性。"[59]

　　女性形象还占据了连接纯艺术和流行艺术的有趣位置。"美人"的形象在纯艺术和更大的媒介景观中激增。从 1910 年代后期开始，"美人画"在著名的官方展览中作为合法流派和主题受到欢迎和接受，这从"文展"沙龙上美人画的数量和占据的展示空间可见一斑。例如，从 1915 年开始，"文展"增加了第三个展室，"美人画"展室，专门用于展示美人画，甚至前所未有地展出女性艺术家的作品。[60] 在"文展"及其后来的"帝展"和"日展"中，此类画作依然盛行。然而，艺术家和评论家对将美人画纳入绘画和雕塑等崇高行列的价值存在一定的怀疑，特别是考虑到该主题在商业和流行领域的媒介上广泛流通，包括明信片、海报、杂志封面和插图。画家和版画艺术家石井柏亭（1882~1958）对日本艺术家北野恒富（1880~1947）参加"文展"的"美人画"的质量深恶痛绝，甚至称其为"梦二式"："第三展室的问题在于北野恒富的题为《温暖》的'美人画'。梦二式和与平式的脸庞酷似海报美女（百货公司出售的印刷画）的风格，红色内衣

极具挑逗性。隔扇上的传统图像与现代迷人女性的并置是一种常见的手法，恒富运用丰富色彩的能力也令人印象深刻。但作为艺术品，我不得不说它是粗俗的。"[61]

虽然柏亭对恒富在《温暖》（图 3.11）中表现出来的极强的色彩感大为赞赏，但他仍然对这幅画的美人主题不屑一顾，评论说它看起来与大众流行的梦二式美人或图形艺术家渡边与平（1888~1912）式美人如出一辙。柏亭的话很有见地，认为这一时期的美人表达与可复制的媒介有关，因此有些不适合在"文展"这类极富名望的展览平台上展出。然而，这并没有削弱美人形象在更广泛的公众中受欢迎的程度。梦二不仅在流行媒介领域声名大噪，即使在参与此类著名展览的艺术家之中也占有一席之地。

梦二的设计和商业活动

梦二对设计和商业领域的贡献绝不止于他为女性杂志创作的"美人"形象。例如，作为插画师，他在职业生涯的早期曾于 1905 年凭借明信片设计获得一等奖。[62] 他在怀才不遇的学生时代制作和销售的明信片可以看作他后来在"港屋"商店提供的物品以及为各种商店提供其他定制设计的预演。社会主义者荒畑寒村与梦二相识于其为社会主义出版物制作插图之时，他评价了梦二早期的创业精神："他非常不知所措，他似乎（由于经济拮据）已经江郎才尽。但就在那时，他想到了制作当时流行的手绘明信片。他买了明信片大小的纸，在上面画了水彩画。他在鹤卷町和目白地区附近的明信片商店里转悠，向店家寄卖他的明信片。第二天，他会四处收集明信片销售所得的款项，然后将其用于生活开支。"[63]

设计在梦二艺术实践中举足轻重，以至于恩地后来将其描述为梦

103

图 3.11 《温暖》，北野恒富，
1915 年
绢本着色，185.6cm × 112cm
在第 9 届"文展"中展出
滋贺现代美术馆藏

二生涯的"第二阶段"："就他的艺术贡献而言，第二阶段是他的设计才华得以彰显的时期。'港屋'的诞生正是他才华横溢的产物，设计的物品有可拆卸的衬领、浴衣、包袱皮和千代纸。这些物件，连同他晚年制作的《若草》杂志的装帧设计，都令人惊叹不已。我记得冈田三郎助在当时的一本杂志上写过一篇文章，表达了对梦二驾驭色彩的能力和设计才华的无比钦佩之情。"[64]

梦二继续参与商业设计，他为《妹尾乐谱》甚至三越百货公司的宣传杂志绘制了装帧插图。

妹尾音乐发行公司由妹尾幸阳（1891~1961）于 1915 年创立，是该时期领先的音乐出版商之一，在 20 世纪 20 年代中期关闭之前制作了大约 480 首乐谱。它的音乐目录包括国内外音乐的乐谱。与极其昂贵的留声机不同，这些乐谱让更广泛的公众能够欣赏当代音乐。乐谱的装帧插图具有一种现代视觉感，而且使用了欧洲五线谱系统，这种曲谱系统在明治时期首先被用于军（海军）乐中，接着很快被用于日本作曲中。[65]《妹尾乐谱》的"Senow"字样和圆形涡旋纹中的兔子标志极易识别，让人过目不忘。妹尾公司招募了包括杉浦非水（1876~1965）和斋藤佳三（1887~1955）等许多艺术家为其乐谱绘制装帧插图。其中，梦二是最受欢迎的，设计了 270 多幅。他的第一个作品是为一首流行的日本民歌《大江户日本桥》（第 12 号乐谱，1915）设计的乐谱装帧画；此外，他还为乐谱《睁开你深蓝色的眼睛》（图 3.12）设计了装帧插图。[66] 插图描绘了一位侧卧的女人，星眸轻阖，身披光芒，耳枕鸟语而眠。光芒和小鸟代表这是一首旋律舒缓的歌曲，为受众营造了一种视听一体的综合体验。梦二在装帧设计中加入这种听觉模式不仅为插画增添了新意，而且再次表明他对来自更广泛的文化领域的受众的关注。

106

105

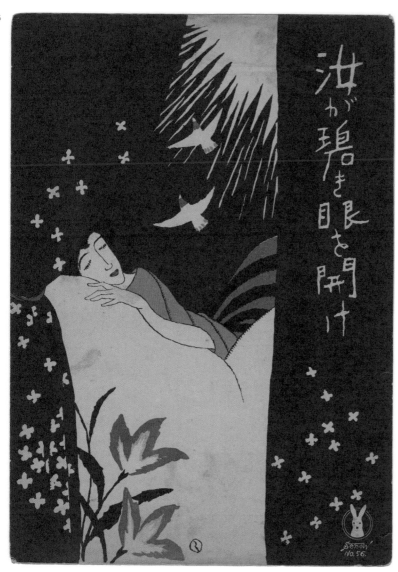

图3.12 《睁开你深蓝色的眼睛》，
竹久梦二，1925年
《妹尾乐谱》的装帧画，第56号
乐谱，由朱尔斯·马斯奈
（Jules Massenet）作曲
石版画，31cm×23cm
阿姆斯特丹日本版画艺术馆藏

梦二的商业作品中经常被忽视的一部分是他为三越百货公司的宣传杂志所做的装帧设计和插图。20 世纪初期，日渐兴起的百货店或百货公司为日本都市人提供了新的社交和消费空间，这被视为现代化的风向标。现代日本百货公司的先驱之一是创建于 17 世纪的吴服商店的三越百货。[67] 1904 年 1 月 2 日，它在各大报纸上刊登广告，宣布以三越吴服店股份公司为名开业。[68] 它后来承认效仿了美国的马歇尔菲尔兹百货和英国的哈罗德百货等百货公司展开营销、产品布局、商店布局和管理的活动。作为这一新系统的一分子，百货公司一改早期迎合富人的绸布店的模式，将不断壮大的城市中产阶级视为其更广泛的客户。[69] 三越著名的广告标语，"今天去帝国剧场，明天来三越"，说明大型百货公司也将营造高雅文化氛围列入其主要的商业议程之中。[70] 百货公司，尤其是像三越这样的大公司，它们拥有自己的艺术工作室，愈加模糊了商业和美术（高雅文化）的界限。例如，三越于 1895 年在其总店开设了设计工作室，聘请了东京美术学校日本画系的学生和毕业生来设计新的和服图案。[71] 三越聘请的艺术家，除了海报设计师外，多为新版画艺术家、梦二这样的插画家、纯艺术画家等。梦二不是三越艺术工作室的正式成员，但像他这样的艺术家参与百货公司的设计工作代表着美术和平面艺术领域的融合，是日本美术和艺术家的概念刚刚开始成形的时代的特征。

梦二为三越创作的作品应该这样来看：三越的宣传杂志上的插图传播了"将现代思想与私人生活的日常实践合二为一"的理念，这是三越用来吸引消费者的一种策略。[72] 此类出版物普及了现代西方生活观念并通过将新兴的、令人兴奋的大众消费实践产生的理想生活方式视觉化来积极倡导现代消费文化。三越于 1908 年开始出版杂志《三越时代》月刊。杂志从 1911 年到 1935 年一直被简称为《三越》。

　　梦二为《三越》杂志设计了多个装帧和插图，创造了一个与购物体验相关的整体设计概念。一些插图旨在宣传流行配饰和时尚单品，例如《清凉装扮》（图 3.13）和《郊游》（图 3.14）。《清凉装扮》并没有描绘购物者追捧的特定消费品，而是创造了一个诱人的场景：三个女人穿着最新的时装，在一个装饰有现代印花墙纸和时尚的粉红色家具的房间里聚餐。同样，《郊游》为美丽的母亲和她同样俊俏的一对儿女描绘了一个无可挑剔的野餐环境气氛，他们都穿着别致的西式服装，悠闲地享受郊游。这些图像表达了现代消费者与时俱进的愿望。

图 3.13《清凉装扮》，竹久梦二
《三越》杂志的插图，第 15 期
第 6 图，1925 年
伊势丹三越股份有限会社藏

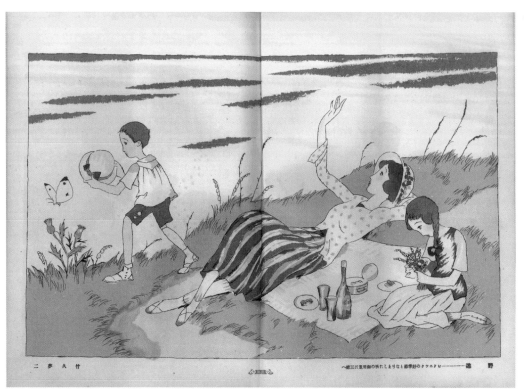

二 夢 久 竹

野 遊……………

图 3.14 《郊游》，竹久梦二
《三越》杂志的插图，第 15 期
第 10 图，1925 年
伊势丹三越股份有限会社藏

图 3.15（右页上图）《秋之
花》，竹久梦二
《三越》杂志的封面和封底，第
18 期第 9 图，1928 年
伊势丹三越股份有限会社藏

图 3.16（右页下图）《春风》，
竹久梦二
《三越》杂志的封面和封底，第
19 期第 3 图，1929 年
伊势丹三越股份有限会社藏

　　其他的设计只是以梦二式美人呈现的参与当代休闲活动的当代女性形象。还有一些是抽象设计，例如《秋之花》（图 3.15），或受植物图案或动物主题的启发的设计，例如《春风》（图 3.16）。每一件都体现了梦二对运用色彩和优雅图案的兴趣，以及"新艺术运动"和"装饰艺术运动"等国际艺术趋势的影响。

　　这些设计与 1910 年三越的室内设计师兼设计部负责人杉浦非水为商店杂志所做的众多设计一脉相承。非水为杂志所做的许多设计都借鉴了自然界，例如《蝶》（图 3.17）中构思精美的蝴蝶设计，反映了 20 世纪 20 年代非水游学巴黎期间对装饰艺术的研究。[73] 梦二与《三越》杂志的合作将他的女性形象的吸引力与可能和梦二式美人品牌相关的时尚和消费品的细微元素融于一体。

110

图 3.17 《蝶》，杉浦非水
《三越》杂志的封面和封底，第
15 期第 5 图，1925 年
伊势丹三越股份有限会社藏

梦二与大众媒介

　　版画艺术家小野忠重（1909~1990）将梦二的作品描述为城市艺术。[74]无独有偶，学者原田平作认为梦二的艺术展示了"平民的情绪"，因为梦二的插图经常描绘日常生活中的场景，而他"非主流艺术家"[111]的情感使他的作品很容易为观众所接受。[75]学者酒井哲郎则将梦二的作品称为"小艺术"，而非"主流艺术"或"美术"。[76]尽管"小艺术"一词意味着梦二的作品仍被置于次要地位，但应该承认，梦二通过对平面艺术的积极参与影响了其他艺术家，从而使平面艺术牢牢地植根于流行文化和主流艺术领域。

　　由于体制内艺术家同样参与了包括大众媒介在内的不同的艺术推广渠道，由艺术学院和"文展"所定义的官方美术概念变得越来越普及化。[77]这有助于增加体制外艺术家的艺术表达机会。由于"文展"系统的建立，这种可复制的艺术已被正式贬谪到纯艺术领域之外，正因如此，可复制媒介成为艺术家们试图摆脱学院派限制的出口。这些媒介也为体制外艺术家提供了进入纯艺术领域的途径。

　　梦二培养女性读者群，这反过来又促进了女性参与塑造她们阅读的出版物。同时，他通过《梦二画集》系列将插图的地位提升为官方艺术形式，证明了他身为媒介企业家的影响力。虽然，日本近代早期是绘画学校拥有成熟的精英客户群的时代，但同时也是如浮世绘等大规模生产的艺术形式为全社会民众所喜爱的时代。直至 19 世纪末至 20 世纪初，美术概念方在日本形成。这一时期大众媒介中出现的美术和平面作品的新兴概念在受众看来并没有明确的界限。此外，前卫视觉风格的艺术家往往与新学院和沙龙系统的小圈子联系在一起。最值得注意的是，与梦二来往的年轻艺术家受到大众媒介平台的影响，也开始通过这一渠道进行表达。这种官方（学院派）艺术、前卫艺术和媒介景观中可复制艺术的交叉点为梦二提供了开展他的艺术实践的舞台。放到更广阔的背景下来看，这种交叉点是现代主义的一个方面：诸如强调自我，作品与观众（或艺术家与观众）之间即时、密切的关系，将媒介作为一种自我表达的方式，以及生活即艺术的思想，这些元素都体现了定义现代主义的社会变革。[78]与此同时，技术进步也掀起浪潮，促进了梦二的艺术传播到广大受众中。20 世纪早期，万事已备，舞台搭就，梦二将登场开辟一条融自己生活与艺术理念于一体的艺术之路。

为印刷媒介创造一个替代空间
梦二学校和月映派艺术家

> 那时，梦二学校没有向上野靠拢，而是处于"现代"风潮的中心。

——恩地孝四郎

现代版画艺术家恩地孝四郎将梦二学校描述为"那时"，"处于'现代'风潮的中心"，这深刻反映了年轻有志的艺术家对"梦二学校"的崇拜程度。"梦二学校"是年轻艺术家们对梦二工作室和"港屋"以及他们的自发聚会的玩笑似的称呼。恩地将其视为传统和现代之间的纽带，是著名的上野东京美术学校的一个替代空间。[1]

恩地进一步评论说，他"从梦二学校学到的比在学院里学到的要多"。[2]此话颇为耐人寻味，梦二是一位无缘官方艺术学院和绘画学校的自学成才的艺术家，却被许多东京美术学校的学生奉为他们的体制外老师，正如恩地在提到该机构所在地上野时所暗示的那样。事实上，"学校"这个词在某种程度上是对官方艺术学校的戏谑。梦二的

艺术创作不拘一格，其艺术灵感来源于江户时代传统的版画技巧，也来源于当代西方前卫的艺术趋势，还来源于作为 20 世纪初媒介景观一部分的图形作品，吸引了新一代的艺术家和作家寻找学院系统之外的创意催化剂。梦二的"港屋"同样吸引了一批成熟的东京进步艺术家和作家，他们通过梦二工作室的同人杂志上的介绍了解当代西方艺术运动并从中汲取灵感。[114]

　　梦二涉足大众媒介以及成为媒介企业家的经历使他身处官方美术之外的边缘空间。这个空间纳入了梦二学校和许多其他与官方艺术学院和官办展览共存的个人艺术家和团体，极其复杂，是日本现代艺术诞生的征兆。20 世纪早期，学院派领域与流行艺术和平面艺术之间产生了区分，梦二的定位象征了这个时代特有的文化阶段。梦二的影响范围——梦二学校正是探索这些领域之间相互联系的一个恰当例子。

　　艺术家和作家在梦二学校的聚会使梦二在艺术实践中产生了新的努力和进步。当时就读于东京美术学校的恩地及其同学田中恭吉和藤森静雄三人尤其受到梦二参与可复制媒介和版画的影响。1914 年，他们创立了"月映派"及其相关杂志，以期通过木版画艺术展示他们的创意表达。梦二学校为从事印刷媒介工作的艺术家提供了一个替代空间，专攻绘画的官方学院和沙龙仅视其为业余爱好或手工艺。正是与业余主义概念相关联的印刷工艺的性质，以及艺术家手迹的直接转移而非独一无二的绘画赋予了这些版画以真实性和即时性。[3] 此外，也正是梦二素描式的大众媒介插图中固有的手绘品质，吸引了广大受众。印刷品易于体验和拥有的特征增加了它们的可获取程度，这使得年轻的月映派成员格外青睐图形媒介。

　　大正时期，随着新印刷技术的出现，木刻媒介逐渐衰落，但创意版画运动的艺术家将木刻作为一种富有表现力的媒介加以颂扬，为木刻媒介注入了新生命。月映艺术家的活动源于他们直接参与梦二的

艺术实践，以及此类印刷运动所利用的木刻媒介的更大背景。月映派
成员在他们的同名同人杂志上发表了他们的作品，恩地和藤森后来分
别为创意版画的发展做出了贡献，而这一运动始于他们涉足木刻媒介
之前大约 10 年。在正式发行《月映》杂志之前，该团体制作了非公
开发行杂志，仅供内部分发。该团体还举办了四次展览，并在梦二的
"港屋"商店出售了他们的木刻版画。[4] 月映团体的艺术努力应更多地
归功于梦二对创意的愿景，而非对"港屋"或梦二学校提供聚会空间
的感激之情。梦二的第一部作品集，1909 年的《梦二画集：春之卷》
的成功，为年轻的月映派艺术家提供了渠道（出版商），使他们掌握
了运用不断发展的媒介景观的能力，他们开始吸引纯艺术界以外的更
广泛的受众并努力做出超越"画坛"或"文展"的艺术表现。梦二的
图形作品也是大众媒介和书籍制作的产物，其商业可行性有助于使月
映派成员将目光转向书籍设计的概念以及图像和文本（此处指诗歌）
之间的关系。

　　乍一看，月映派艺术家颇具表现主义风格的作品与梦二的印刷品
和他设计的流行物品一起摆上"港屋"的货架似乎有些格格不入，但
这有其内在原因。《月映》杂志上的木刻版画原本更多地受到立体主
义、未来主义、表现主义等西方当代艺术风格的影响，也是从这些角
度来讨论的。然而，正是木刻媒介及其源于江户时代的传统雕刻和印
刷技术，以及重新学习这些技术的过程，让这些个人能够发出近代日
本艺术家的新的声音。[5] 而梦二学校营造的环境和梦二的图形媒介实
践同样促进了双方的联系。反过来，月映派艺术家采用的风格又成为
梦二的灵感来源。这些艺术家都试图将可复制的印刷媒介作为自我表
达的手段，并在某种程度上将其提升到官方艺术形式的地位。梦二和
月映派的个人和艺术互动为他多元化艺术语言的发展增添了另一个维
度，这些艺术语言从西方前卫视觉趋势中汲取灵感。

认识梦二和这些艺术家之间的相互联系极为重要，因为梦二的媒介形象和图形作品对月映派的艺术创作产生了一定的影响。虽然月映派艺术家的活动和版画被视为一场集体运动（近代日本版画史上相对较短的时刻）已经受到讨论，但就梦二和梦二学校的实体空间和支持网络如何体现了 20 世纪初日本艺术领域的复杂性尚未展开讨论。恩地和藤森后来参与创意版画运动正是受到这些综合空间的影响，这种参与与下一代日本艺术家的木刻媒介的发展轨迹息息相关。梦二创造的是 20 世纪初日本的美术、艺术家和其他艺术形式（尤其是可复制的媒介）的概念形成之际的众多替代空间之一。

梦二学校及其学生

梦二进行艺术创作的领域（即为大量发行的出版物绘制插图）如上所述并不属于官方艺术圈，其被排除在"文展"对美术的定义之外，就像当代被边缘化的进步艺术家的创作领域。[6] 在梦二学校，艺术家们将同人杂志和大众媒介作为获取灵感和当前艺术趋势信息的途径。大众媒介出版物也是向更广泛的受众介绍艺术家作品的渠道。虽然梦二通过梦二学校形成的空间类型是日本近代历史上这一特定时刻产生的众多替代空间之一，但该团体的不同寻常之处在于它吸引了许多不同媒介、流派和学科的艺术家。除了月映派的成员外，还包括久本 DON（1889~1923）、宫武辰夫（1892~1960）和东乡青儿（1897~1978）等艺术家、作家和学者，他们都定期与梦二会面。尽管其中一些艺术家是反学院派，但我特意将梦二学校这个空间描述为学院的替代者而非对立者，因为它旨在与官方艺术领域共存而非完全摒弃。

"文展"创设于 1907 年，几年之内就与其附属的官方艺术机构东京美术学校等一起成为一个著名的、保守的沙龙。虽然这种保守的制

度迫使各种艺术家群体分裂并创建自己的艺术社团，但它也成为艺术家可以团结起来反对的权威。例如，20 世纪第二个十年恰逢反学院主义吹响反对根深蒂固的建制的号角之际，许多艺术家希望超越"文展"和学院派的保守风格，这种风格以黑田清辉（1866~1924）于1884 年至 1893 年在法国学习后引入日本的印象派和外光派绘画为主流。他们与之背道而行，转向了包括表现主义、野兽派、未来主义和立体主义在内的后印象派等前卫艺术运动以及反自然主义风格和主观主义风格。

　　这些艺术家着眼于更符合西方前卫艺术的风格，强调个人主义和自我表达，以抗衡明治时代将个人成功与家族和国家繁荣联系起来的专横风格，这种风格在"文展"和学院里都有某种程度上的体现。为了应对这种国家关注与艺术创作的融合，这些艺术家强调自我主宰及探索心理内在性、主观性和自我表达。[7] 理论家和文艺团体白桦派的成员高村光太郎（1883~1956）在他颇具影响力的宣言《绿色的太阳》中颇为推崇这种自我崇拜和艺术的自我表达，并表示"我在艺术中寻求绝对的自由。我承认艺术家人格的无限权威"。[8] 高村的宣言代表了对隶属于官方沙龙和艺术学院的保守派油画家的背离，以及向表达的新形式的转变。对于恩地这样的艺术家来说，这是一个"一阵新风掀起风暴的时代"。[9]

　　此处探讨前卫概念以及它如何在日本现代艺术的背景下运作可能会对读者有所启发。日语中"前卫"一词是"zen'ei bijutsu"，直接翻译自法语军事术语"先锋"，并在大正时代首次使用。前卫的定义经常被过度简化，以暗示对学院和官方沙龙的反建制情绪，而没有充分考虑日本语境的特殊性，并未体现前卫概念和欧洲学院之间的关系。[10] 艾丽西亚·沃尔克（Alicia Volk）指出，所谓大正早期的前卫艺术家并没有推进社会或政治议程，直到 20 世纪二三十年代无产阶

级运动出现时，艺术家才确立了某种政治立场。此时，艺术家们希望
能够在改变社会中发挥更积极的作用，事实上，他们投身于一场更大
的国际政治艺术运动中，回应了诸如战争、帝国主义和经济不平等等
社会政治语境。[11] 日本学者稻贺繁美阐明了定义西方前卫艺术的标准不
适用于日本，他认为日本艺术的前卫与西方的前卫形似而神不似。[12] 西
方语境下的前卫概念及其议题主要源于与传统学术规则的分离，而日本
语境下的前卫概念则意味着日本前卫艺术家不仅要拒绝他们刚刚引入的
西洋艺术还要拒绝他们自己的学术传统，这将波及更广泛的领域。

　　月映派艺术家们将另一种传统的视觉表达形式——木刻——作
为他们新的表达语言。他们与梦二来往并参与其商业活动，其中尤
以"港屋"的活动最为突出，实际上他们在使用新技术和媒介方面类 118
似于欧洲先锋派。安德烈亚斯·惠森（Andreas Huyssen）等学者认
为，西方的先锋派利用现代技术手段产生了新的可复制媒介，以推进
他们的政治和美学议程。[13] 然而，正如约翰·克拉克所主张的那样，
日本的前卫艺术发展不同于西方艺术史话语中前卫艺术的发展。在西
方，从与学院主义对立的现代主义运动到前卫主义运动，都先于大众
媒介的扩散和大众商业艺术和设计的使用。在日本，这个过程却是同
步而不是相继出现的。[14] 尽管月映派艺术家确实在学院之外寻求替代
风格和表达形式，但仅凭这一点并不能使他们的运动成为反学院主义
或前卫主义的代表，即使他们的大部分视觉审美可能是受到了与前卫
艺术相关的当代西方艺术风格的启发。尽管如此，《月映》杂志无疑
代表了 20 世纪第二个十年的艺术对立。要探讨梦二的艺术实践，前
卫艺术和替代空间的问题不得不谈。

　　梦二作品的方方面面，例如他为社会主义出版物绘制的反战、反
政府插图，确实表现出与前卫宣言类似的反抗和反建制情绪。但他为
女性杂志、商业设计和商品制作的插图却在流行文化中根深蒂固。物质

性以及艺术家／艺术品与受众之间的直接关联在这些不同领域之间创造了相互关系，这对于理解 20 世纪初的印刷媒介至关重要。如上所述，印刷品的直接表现力、物质性和受众可及性是艺术创作的现代元素，产生于创意十足的替代空间，可以与大正时代的前卫议题一起理解。[15]

　　梦二学校成为学院外的学院，但梦二本人其实曾考虑申请就读东京美术学校，他于 1908 年向油画家冈田三郎助（1869~1939）征询意见，以决定是否应该入学。冈田对梦二坦言，传统的学术训练对他来说可能不是最好的选择，反而可以学习写生和素描的更自由的学校对他更有益。梦二听从了冈田的建议，选择进入原町的白马会西洋画研究所学习。该研究所于 1896 年由一群西洋画家创立，是东京美术学校的预科学校。即使如此，这所学校也不适合梦二，他在那里待了很短的时间就退学了。[16] 恩地于 1909 年就读于白马会设在赤坂的一所类似的预科学校。与梦二的来往似乎鼓励了恩地继续从事艺术创作："梦二是我认识的第一个艺术家……是梦二启发了我，他是一个从未考虑过成为艺术家的人，却让我对明年春天申请艺术学校充满热情。当然，梦二绝对不会直接提出这样的建议，因为以他的性格而言，他从不打扰别人的生活。"[17]

　　恩地于 1910 年报了东京美术学校的西洋画课程，但后来转到了雕塑系。他于次年退学，于 1912 年重新入学，但此后不久被要求离开。恩地后来解释说，这是因为他在梦二学校待的时间和学的东西比在东京美术学校还要多。[18]

　　梦二学校的年轻艺术家平均比梦二年轻 7 岁，梦二与他们的关系与传统的师生关系并无多少相似之处，他的工作室聚会是非正式的，既没有时间表也没有授课。相反，梦二的工作室为同事和朋友之间开放、创造性的交流提供了一个令人感到惬意的环境。梦二的前妻岸他万喜回忆说，当时梦二二楼的工作室可以从玄关直接上去，所以年轻

的学生经常悄无声息地上来，有时他们甚至随手抄走画具，为此，梦二没少责骂她。[19]

年轻艺术家们以梦二学校为聚会场所，因为他们可以在那里阅览各种同人杂志并了解国际艺术趋势。也许最引人注目的是德国艺术杂志《青春》，它展示了新艺术运动的美学和以青年、自然、英雄主义和民族主义的力量为中心的现代德国的"青年风格"运动。恩地回忆阅读这些出版物的时刻说："我在梦二的工作室里没有搞太多创作或讨论艺术。梦二大部分时间都是沉默的。他坐在那里阅读德国艺术杂志《青春》。我们俩都这样。有时崇拜梦二的年轻人也会加入我们。"[20]

《青春》的艺术插图让日本艺术家得以一睹此时欧洲出现并成为工业平面设计典范的现代美学。植物图案和女性形象与梦二的风格和题材选择尤为匹配。

另一个创作灵感来源是艺术和文学同人杂志《白桦》，它由东京学习院高中部的毕业生和白桦派的创始人创办。这个协会同样构建了包含各种艺术家和风格的替代空间，与梦二学校创造的空间如出一辙。《白桦》是一本同人杂志，发行时间很长，从 1910 年创刊号发行一直持续到 1923 年 9 月 1 日关东大地震。[21]《白桦》融合了图像和文本的方方面面，包括连载小说、散文、诗歌、评论、插图、艺术复制品以及西方意识形态、哲学和艺术史的翻译。杂志由白桦派在日本制作，是引介国外最新艺术趋势的核心刊物，尤其是印象派、德国表现主义和新艺术运动等。梦二和梦二学校的成员都阅读了《白桦》和《青春》两本艺术杂志。[22]梦二对西方艺术趋势的熟悉程度从他众多幸存的剪贴簿中可见一斑，这些剪贴簿的内容来自各种杂志，包括《白桦》中的页面。这些剪贴簿揭示了梦二作品风格形成的视觉趣味。

《白桦》的封面复制了保罗·塞尚（Paul Cézanne）、威廉·布莱克（William Blake）和弗朗西斯科·戈雅（Francisco Goya）的作

品，以及米开朗基罗和列奥纳多·达·芬奇的经典作品。杂志还展示了日本艺术家南薰造（1883~1950）和有岛生马（1882~1974）等的版画作品以及他们的装帧设计。《白桦》的编辑并未划分杂志中包含的各种风格。相反，他们强调各种艺术潮流的集体传播。[23] 除了特定艺术家的插图和艺术作品的复制品外，《白桦》还刊登白桦派成员撰写的文章和评论。例如，威廉·布莱克专刊中有一篇由艺术理论家和编辑柳宗悦（1889~1961）撰写的关于这位英国艺术家的长达 137 页的文章，介绍了布莱克的至少 5 首诗和 13 首长诗。

　　白桦派还大力赞助了许多展览。1911 年 10 月 11~20 日在赤坂举行的欧洲版画展展出了海因里希·沃格勒（Heinrich Vogeler，14幅）、费利克斯·瓦洛顿（Félix Vallotton，16 幅）、爱德华·马奈（Édouard Manet，2 幅）、保罗·塞尚（1 幅）、皮埃尔－奥古斯特·雷诺阿（Pierre-Auguste Renoir，3 幅）、卡米尔·毕沙罗（Camille Pissarro，1 幅）、爱德华·蒙克（Edvard Munch，3 幅）和马克斯·克林格（Max Klinger，13 幅）的作品。[24] 这是日本公众和艺术家第一次看到这些版画（包括原版和复制版），而且正如当时记载，许多观众对这种媒介的表现力感到惊讶。[25] 虽然欧洲版画在技术上与江户时代的商业木版印刷传统有所不同，但这次展览仍然是一场木刻媒介的重新发现之旅。这次展览大受欢迎，每天接待 124 名左右的参观者。梦二自豪地说，他在展览开幕日提前 20 分钟就到了展厅，这使他成为展览的第一位正式参观者。[26] 这次展览和《白桦》对作品的复制对梦二和月映派产生了深远的影响。如第三章所述，由于《梦二画集》系列的成功，与梦二有着长期合作关系的出版商洛阳堂得以资助《白桦》的出版，这是对当时日本陷入困境的艺术环境的一个写照。

　　梦二学校的艺术家圈子也参加了梦二举办的艺术活动，无论是出版物还是展览，例如 1921 年 11 月 23 日至 12 月 2 日在京都府立

图 4.1 "第一回梦二作品展览会"的手绘海报，竹久梦二、田中恭吉和恩地孝四郎
京都府立图书馆，1912 年 11 月 23 日至 12 月 2 日
日本冈山梦二乡土美术馆藏

图书馆举办的"第一回梦二作品展览会"。月映派成员恩地、田中和藤森陪同梦二到京都并帮助安装整理作品；他们甚至在门口卖票。[27] 田中和恩地两位艺术家正是因为这次旅行关系日益密切。田中写道："我陪梦大人（梦二）到京都，第一次与孝（孝四郎）走得很近。"[28] 展览海报显然是梦二、恩地和田中三人联手手绘的（图 4.1）。

这次展览大获成功，梦二后来回忆起自己一介学院体制外的艺术家和"文展"同期举办展览的情景："在那个年代，一个私人展览每天接待数千名参观者，是闻所未闻的。对于前来参观我的作品的人，我感到不知所措，也感到非常兴奋。我从办公室的窗户里望着蓝天。恩地君和田中君也在我身旁，我们握着对方的手，泪水从我的眼眶里滚落。"[29]

尽管梦二在官方"文展"

沙龙中处于局外地位，但他首次个展的成功，一定深深影响了年轻的
月映派艺术家。除了协助京都展览之外，月映派成员还与梦二一起参

122　与了出版活动，例如《都会速写》（图 4.2）。[30] 东京出版商洛阳堂于
1911 年 6 月发行的该出版物中的图片说明了梦二的图形作品对这些
新兴艺术家的影响。这种影响可以从恩地的《三月和浅红色的鸟》（图
4.3）一书中体现出来，恩地绘制的女性形象颇有梦二风格。1911 年
10 月，月映派艺术家们对梦二的著作《樱花绽放的国度：白风之卷》
及其 1912 年 3 月的续集《樱花绽放的国度：红桃之卷》都有所贡献。
恩地为"红桃之卷"绘制了插图并配以诗歌。[31]

图 4.2 （左）《都会速写》的
封面（东京：洛阳堂，1911），
竹久梦二等
木刻
日本冈山梦二乡土美术馆藏

图 4.3 （右）《三月和浅红色
的鸟》，恩地孝四郎
出自《都会速写》
木刻
桑原规子收藏

122

从梦二学校到独立团体：月映派

　　梦二的多元化艺术实践向月映艺术家发出了清晰的信号：插图是当下新兴媒介景观的一个组成部分和一种独立的艺术形式，值得尝试。月映派的形成与梦二的工作室以及 1910 年代初期艺术家对木刻版画的兴趣增加密切相关。到 1911 年，白桦派成员富本宪吉（1886~1963）和雕刻木刻版画的南薰造等艺术家们也开始在《白桦》杂志上发表他们的作品和欧洲木刻版画的复制品。[32] 1913 年左右，田中制作了他的第一幅木刻版画。自此，对西洋绘画感兴趣的艺术家也开始纷纷转而关注木刻媒介的创作潜力。[33]

　　恩地是第一个与梦二接触的月映派成员，他们的友谊与合作对梦二的艺术发展影响极大。如第三章所述，他们最初是在《梦二画集：春之卷》发行后通过书信认识的。两人相识的前 5 年，即 1909~1914 年，是恩地艺术发展的形成期，这 5 年的合作对二人至关重要，尤其是对越来越远离学术圈的年轻的恩地而言。

　　梦二参与书籍等出版领域的艺术创作为恩地提供了机会，后来书籍设计工作成为他艺术生涯中不可或缺的一部分。恩地能为洛阳堂进行书籍设计，梦二绝对是他的重要引荐人。例如，1911 年 7 月，恩地就曾为西川光二郎的书《恶棍研究》做书籍设计。[34] 不仅梦二指导恩地进行书籍设计，恩地也参与了梦二的书籍设计，例如 1913 年的作品《星期日》（图 4.4）。后来，恩地将他在《书窗》杂志发表的谈设计哲学的文章汇编成一本文集《书籍的美术》（1952）以表达他对梦二的敬意："我将这本书献给已故的竹久梦二，是他引领我进入书籍设计的天地。"[35]

　　在三位月映派艺术家中，恩地作为现代版画家，以及他在平面

和书籍设计方面的努力受到了学术界最多的关注。然而，在他们合作创办《月映》杂志之前，其实是田中真正参与了版画创作。[36] 田中最初学习的是西洋画，但后来进入了东京美术学校的东洋画系。他参加了 Fusain 会（炭笔素描协会，1912~1913）的首次展览，并支持该团体的反学术、反"文展"立场。田中、藤森和作家大槻宪二（1891~1977）合作制作了同人杂志《密室》（1913~1914），刊登诗歌、版画、插图和散文。后来，他们于 1913 年 10 月成立了一个木刻版画爱好者社团，称为"微笑派三人"，恩地于 1913 年加入。田中与香山小鸟（1892~1913）相识于东京美术学校，当时香山是东

124

图 4.4　竹久梦二《星期日》（东京：洛阳堂，1913，1914）作品的封面，恩地孝四郎设计木刻版画，17.2cm × 11.5cm 日本冈山梦二乡土美术馆藏

京美术学校的预备生，也认识梦二。二人的交往进一步加深了月映派对木刻媒介的兴趣。香山对传统木雕技术的热情对月映派成员重新发现这种媒介起到了关键作用。他曾考虑申请东京美术学校，但他与梦二的熟识很可能使他最终转而师从伊上凡骨（1877~1933）。伊上是明治和大正时期知名的专业木刻师，他通过为艺术出版物上的油画进行木刻复制加强了他对江户时代浮世绘遗产木版雕刻技术的掌握。20世纪第二个十年的技术进步使机器能够自动分离色块以进行复制，但在伊上生活的时代，手工雕刻木版的技术备受追捧。他的工作包括为《明星》（1900~1908）等同人杂志中的西洋画复制品切割色块。

　　这一时期的新兴艺术家在木刻制作方面相对缺乏经验，月映派成员和香山拜访了专业的雕刻家和印刷商，接受技术指导，就像江户时代浮世绘的合作工艺一样，创造了图像的艺术家（设计师）、雕刻师和印刷商缺一不可。[37] 这种互动使他们有机会与专业工匠合作。虽然创意版画运动主张艺术家在没有这些工匠参与的情况下自己完成整个创作过程，通过"自绘、自刻、自印"的"自负"来表达自我，但对这场运动应该重新理解，因为许多创意版画艺术家依靠专业的雕刻师和印刷商来制作他们的作品。事实上，根据海伦·梅里特（Helen Merritt）所描述，"创意版画运动之父"山本鼎（1882~1946）本身就是一名受过木刻培训的专业工匠。[38] 梦二经常与专业雕刻师和印刷商合作创作版画。但是这种合作被排除在以绘画为中心的"文展"世界所定义的自主艺术家的概念之外。这些艺术家们试图疏远专业工匠，却又依赖他们的技术技能，显示了他们对近代早期浮世绘传统的兴趣。这也表明，很难为20世纪早期日本的创意版画运动和版画的地位下一个有凝聚力、统一的定义。这个难题也表明了在木刻媒介中工作的艺术家所面临的挑战。

恩地和藤森积极支持的创意版画运动经常被拿来与另一个大致同时发生的新版画运动进行对比。出于方便，过去的学术界已经将新版画运动定位为一种与创意版画运动对立的趋势，因为它坚持设计师、雕刻师和印刷商三者缺一不可的传统体系。今天，我们明白有必要对创意版画运动进行更细致、更全面的理解。[39] 恩地本人在他的职业生涯后期被视为一位有影响力的创意版画艺术家，他强调自刻和自印，海伦·梅里特甚至将其描述为这一运动的"培育之父"。[40] 然而，在他职业生涯的早期，专业雕刻师协助他接受了版画家的培训，在他整个职业生涯中，专业印刷师协助他进行了更多的工作。还应该指出的是，因作品《渔夫》被誉为"创意版画开山之人"的山本鼎既是一位受过专业训练的工匠，又运用这些技能来塑造他的创意作品，可见工匠和艺术家之间的这种区分是模糊的。[41]

梦二相信他的版画的生命力。他高度重视专业印刷商和雕刻师的技能，并与他们密切合作，以呈现他的艺术视野和个性表达。这种立场影响了月映派艺术家，尤其是恩地。梦二可能为恩地树立了榜样，因为他经常聘请专业雕刻师和印刷商来协助他完成自己的出版物。

《月映》：私人出版和公共出版

恩地、田中和藤森三人由梦二引荐认识了洛阳堂的主人河本龟之助，后者最终同意出版同人杂志《月映》。河本的回应一直为人津津乐道，"它的损失最多 30 钱左右，那我们就出版吧"。[42]《梦二画集》系列和梦二其他出版物的成功为这些艺术家提供了在印刷媒介中工作的机会，以确保他们的作品有一个出版渠道。《月映》展示了三位艺术家的作品。[43] 他们在 1914 年的宣传单中描述了他们努力：

　　木刻版画是日本独一无二的艺术作品。

　　我们真的很喜欢这种用刻刀在木头上刻画内容的美丽小巧的艺术形式。因为这种媒介的特性，我们的灵魂活跃起来的方式也变得有了一些非凡之处。在我们看来，木刻版画美得不能仅存在于业余爱好的领域。我们决定将我们的作品以月刊形式汇集一小部分，我们也希望能雕刻出我们内心真正渴望的东西，并遇到我们艺术的知音。我们欢迎所有热爱木刻及与我们有共同兴趣的人对这项虽处于起步阶段但真诚的努力给予支持。

<div align="right">大正三年（1914）八月</div>

<div align="right">田中恭吉</div>

<div align="right">藤森静雄</div>

<div align="right">恩地孝四郎 [44]</div>

　　田中、藤森和恩地想要将他们的作品与版画艺术协会区分开来的愿望是显而易见的。在《月映公司政策宣言》(《月映》第 2 期）和宣传单中，他们强调自己的作品是"自雕木刻版画"。

　　《月映》和那个时期的其他同人杂志一样，为版画艺术家提供了分享他们作品的机会，还在版画中加入了诗歌。然而，与早期以木刻版画为特色的同人杂志不同，《月映》不刊登评论、随笔、论文和新闻。[45] 相反，它专注于艺术品，从而发挥的作用更像是展示参与者的视觉和文学作品的作品集，而不是信息共享的论坛。

　　年仅 22 岁的恩地和藤森以及比他小 1 岁的田中最初决定《月映》为私人出版月刊，仅在他们内部发行。这 6 期《月映》内刊于 1914 年 3~7 月发行，旨在为迎接 6 个月后洛阳堂的正式出版做准备。[46] 每期杂志包含 3 位艺术家的 5~9 幅版画，一半是彩色的，一半是黑白的。虽然这些早期的《月映》木刻版画的风格和技术明显是实验性和业余

128 的，表明他们在努力适应木刻媒介，但仍然显示了艺术家们试图找到一种脱离官方学术圈的新创意表达的热情。这些版画被描述为"自绘、自刻、自印"，这一座右铭来自创意版画运动。这些版画中的大多数图像是手工印刷的，有些是原木刻版机器印刷的。[47]

从 1914 年 9 月 18 日到 1915 年 11 月，月映社共发行了 7 期杂志，每期发行 200 份。[48] 第 1 期和第 2 期售价 30 钱，第 4 期售价 40 钱，第 7 期售价 35 钱，其余均为 30 钱。杂志价格非常亲民：当时，一碗普通的鳗鱼饭大约需要 40 钱，一个成人理发大约需要 20 钱，一盒香烟大约需要 5 钱。[49] 成员们还制作了木刻版印刷海报来宣传他们的出版物，例如恩地为《月映》第 4 期制作的海报（图 4.5）。三位艺术家中，恩地承担了大部分工作，包括将出版物的副本运送到书店，并安排配送、广告和售后事宜。[50] 他甚至挨家挨户推销杂志和收款。此外，恩地还将月映派的办公室搬到家里，并承担了大部分行政和编辑工作。可今天只有少数《月映》副本幸存下来，这实在令人扼腕叹息。[51]

图 4.5 《月映》第 4 期的海报，恩地孝四郎，1915 年
纸本木版，22.4cm×19.0cm
和歌山近代美术馆藏

"港屋"店：展览空间

　　梦二的介入是促进月映派与出版商洛阳堂合作的关键，但月映派和梦二也相互支持、密切联系，也许更重要的是，他们在创作上相互影响。例如，《月映》在第 2 期的结尾，为梦二的"港屋"商店专门投放了一页广告（图 4.6），上面有一幅可能由恩地或藤森雕刻的帆船图像。这是由于帆船图案经常出现在"港屋"出售的印刷品中，比如"港屋"为 1914 年 10 月 26~27 日首届展览所绘的海报里就有这一图案（图 4.7）。[52]

　　恩地和藤森从一开始就非常关心梦二的"港屋"，他们积极参与了"港屋"1914 年 10 月 1 日在日本桥吴服町开店的筹备工作，导致《月映》第 2 期的出版都推迟了。[53] 虽然"港屋"不大，但它的橱窗展示令藤森印象深刻："店面虽小，但感觉很好，店面装饰体现出了梦君（梦二）和恩地君的不凡品位。梦二也不忘在店前街道旁的树上挂上一只鸟笼。岸他万喜女士仿佛置身于一家老字号的店铺，她修整了眉毛，坐在店里，整个情景美如图画。"[54] 这个空间也为艺术家们提供了一个出售作品的地方："我们自己印刷的两三种类型的木刻版画也将在吴服町附近的'港屋'出售。这家商店就位于火车站前面。我们希望您能借此机会见到它们。这家优雅的商店从本月 1 号开始销售图画书和人偶等商品（商店每周都会发售竹久的江户画新作）。"[55]

　　梦二的海报宣传的"港屋"首届展览展出了梦二、恩地、藤森和久本 DON 等艺术家的油画、版画、水彩画和黏土人偶等一系列作品。有岛生马、谷崎润一郎、北原白秋（1885~1942）和萩原朔太郎（1886~1942）等许多知名艺术家和作家出席了开幕式，体现了这个时代文化界与艺术界的融合。[56]

129

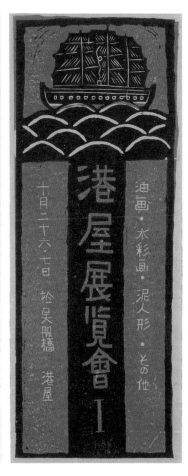

130 　　　月映派在"港屋"举办了他们的个展"月映派月度作品小聚"（图 4.8）。虽然展品清单已不复存在，然而，他们确实在《美术新报》等杂志上刊登了他们在 1915 年举办的四场展览的广告。好像每次展览都持续了几天，分别于 5 月 15 日、6 月 15 日、7 月 15 日开幕。最后一场的展期从 10 月 22 日持续到 10 月 24 日，总共展出了 18 幅版画，其中 6 幅是田中和恩地的作品，5 幅是藤森的作品，以及 1 幅当时已故的香山的作品。[57]

图 4.6（左）《月映》第 2 期中的"港屋"广告，恩地孝四郎或藤森静雄，1914 年
木刻
金泽汤涌梦二博物馆藏

图 4.7（右）"港屋"首届展览海报，竹久梦二，1914 年
10 月 26~27 日
木刻（后由机器复制）
竹久梦二伊香保纪念馆藏

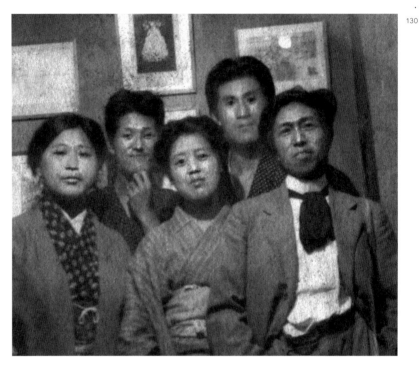

图 4.8 "月映派月度作品小
聚"，梦二的"港屋"，东京日
本桥，1915 年
后排左起：藤森静雄，恩地孝
四郎；前派左起：不详，小林
信，竹久梦二
福冈美术馆藏

　　月映派在"港屋"的这些展览不仅强调了月映派成员与梦二之间的
密切往来，而且揭示了这一时期版画艺术家面临的最大困难之一：缺乏
公开展示其作品的机会和空间。官制展览（"文展"、创办于 1919 年的
"帝展"、创办于 1937 年的"新文展"、创办于 1946 年的"日展"）或
其他主流展览，如"院展"（再兴日本美术院），主要邀请东京美术学校
的精英艺术家，不承认创意版画运动等活动中出现的印刷品。[58] 因此，梦
二的"港屋"连同他的工作室和梦二学校，都是这些艺术家急需的场所。

月映之声：与梦二表达的关联

　　梦二和月映派之间有一种相互关系。正如我们所见，梦二学校为

年轻艺术家提供了平台，但月映派的作品，尤其是恩地的作品，也影响了梦二。虽然梦二的替代空间和他对媒介景观的把握为年轻的月映艺术家创造了展示作品的途径（和方向），但他们的审美发展对梦二的风格演变也同样重要。虽然深入分析恩地、田中和藤森各自的职业生涯超出了本研究的范围，但概述他们在梦二学校期间参与的艺术活动和他们与梦二的艺术联系可能有助于对梦二进行更广泛的讨论，因为无论是他的作品还是活动范围都对媒介领域产生了长期影响。

　　梦二的作品、梦二学校、他与出版商洛阳堂的联系，以及作为展览空间的"港屋"商店，都培养了月映派成员的个人和集体审美。恩地描述了月映派成员的各种艺术表现形式：田中的抒情象征主义、藤森的人文象征主义，以及他自己的表现主义风格。[59] 虽然他们在作品中表现出的兴趣和影响是个人的，但他们的风格都源于对木刻媒介的发现、掌握和实践，当代西方艺术运动和风格的影响，以及他们对疾病和死亡等主题的关注。例如，过去对月映派的学术研究通常集中在他们家人和朋友的悲惨结局以及田中的疾病的影响上。[60] 虽然这些主题对于艺术群体的创作来说至关重要，但印刷媒介的重要性以及他们在梦二学校获得的不拘一格的灵感来源也不容忽视。

　　梦二在杂志上发表的插图和塑造的女性形象影响了月映派成员的早期作品。例如，在恩地的早期木刻版画中，梦二式的痕迹很明显，如 1914 年《月映》内部发行的第 2 期上刊登的《春逝》（图 4.9）和 1914 年创刊号内部发行之前制作的版画（图 4.10）。第二幅作品中的女性形象呈现出梦二式美人的风格，她穿着条纹和服，眼睛和睫毛是构图的重点。

　　另一个相似之处是背景中缀满了生机勃勃的山茶花，让人想起梦二的版画。梦二在冈山县的家附近有一株山茶花，他经常将这种花用于他的女性形象塑造中，例如《山茶花》（图 4.11）。《春逝》中的女

图 4.9 《春逝》，1914 年
《月映》第 2 期内部刊物
纸本木刻，13.0cm × 11.0cm
和歌山近代美术馆藏

主回首望向观者，以袖掩面而泣。纤细的五官和含泪的姿势让人想起
梦二美人画的抒情意境。然而，背景中雕刻的锯齿状线条和构图左下
角凿子凿刻的图案利用了木刻媒介，彰显了恩地自己的风格。根据艺
术史学家桑原规子的说法，这些版画属于恩地艺术表达的第一阶段，
主要以《月映》内部发行期刊中的人物图案为渠道。[61]

　　正如梦二重视其图像和文本（诗歌和散文）的平等表达一样，月

132

图 4.10 《无题》，恩地孝四郎，
约 1914 年
纸本木刻，11.9cm × 11.7cm
和歌山近代美术馆藏

映派成员也在诗歌中找到了他们的表达方式。田中用月映派三名成员
各自创作的诗意图案制作了月映派的社标（图 4.12）：花蕾象征生命
133　和能量，由恩地创作；宁静大地上的夜晚寂静无声，由藤森创作；在
月下发光的美丽事物，由田中创作。[62] 这个标志的中心是一个花蕾，
底部的半圆代表地球，顶部的半圆代表一弯新月。一如梦二渴望创作
"诗意画"或"诗意图画"，恩地、藤森和田中将诗歌视为一种有意义
的形式，既是他们版画的延伸又可以与他们的版画互换。[63] 田中尤其
如此，1914 年后，他由于身体状况不佳，已无法制作大量版画。

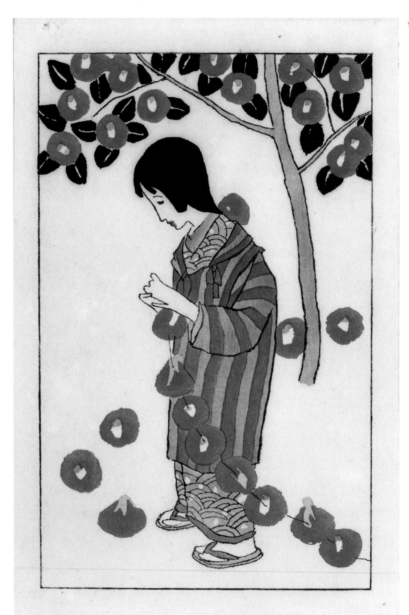

图4.11 《山茶花》，竹久梦二，
1941 年
《梦二诗画集》
加藤版画研究所重印，原版为
木刻版画，复制为石版画
阿姆斯特丹日本版画博物馆藏

133

図 4.12　月映派标志，田中恭吉
（绘画）和恩地孝四郎（雕刻），
1915 年
《月映》第 6 期
纸本木刻，4.3cm×4.3cm
和歌山近代美术馆藏

恩地在后来的《月映》中刊登的版画使用了多重的颜色和形状，变得越来越抽象。他的《抒情》系列中的作品《心心相印》（图4.13）呈现了各种几何形状并利用色块将形状分层，同时使用了木版印刷工艺。[64] 事实上，恩地的《抒情》系列的标题也可能与梦二的作品有关，这也许是梦二抒情（jojō-teki）艺术家的声誉对恩地产生的影响。[65] 人们认为恩地的艺术还受到爱德华·蒙克（Edvard Munch，1863~1944）和奥布里·比尔兹利（Aubrey Beardsley，1872~1898）作品影响。然而，抽象形状和色彩的使用暗示了其创作受到瓦西里·康定斯基（Wassily Kandinsky，1866~1944）作品的影响。他的《无题》（《身穿红、蓝、黑的两个骑士》）转载于1914年2月出版的杂志《现代西洋画》，这可能就是恩地创作灵感的来源。[66] 抽象和对形象表现的背离是可以与后印象派和前卫西方艺术运动相关联的风格元素。需要记住的是，就日本而言，图片制作中的现实主义和自然主义问题是较新的西学东渐。具有抽象形状和图案的大面积平坦、未调制的颜色并非完全来自西方，这些艺术家应该知道浮世绘印刷的平面和线性特点。这种日本传统技术与西方艺术影响的独特融合为梦二和月映派艺术家的创作奠定了基础。后者受益于文艺同人杂志，如梦二学校里常看到的日本《白桦》和德国《青春》这些杂志。从中吸收的西方风格元素无疑是这些年轻艺术家重要但并非唯一的灵感来源。这一解释并没有考虑到日本艺术家接触外国杂志（和其他印刷材料）或者这些资源被整合到当时日本不断发展的美学中来这一更大背景。

134

梦二在1914年4月的著作《草画》中评论到，梦二学校的学生对他产生了影响，他在作品中融入了他们在创意版画方面的风格倾向。他承认这些艺术家朋友对他的支持和对他艺术的影响："这些小木刻意识到了它（木刻）对多种表达的影响，这绝对令人高兴。我也很高兴能借此机会感谢我的朋友恩地孝四郎和久本DON，正因为他们，《草

画》一书才最终得以出版。"[67]《草画》中《病愈》（图 4.14）一图的雕刻从构图的整体色调到深凿痕的力度都可以看到恩地、田中和藤森的版画风格。

田中和藤森的作品充分利用了木刻媒介的表现力，强调了媒介的物质性，这对梦二的风格产生了深远的影响。[68] 田中的《病暮》（图 4.15）就能很好地证明这一点。图中，田中利用木刻痕迹创造了随风起伏的草浪，又以三棵日本柏树将观者的视线引到左上角的两个形状怪异的影像上，它们盘旋在一片宁静的、洒满落日余晖的天空中。起伏的线条在作品原本沉寂的气氛中搅起一丝焦虑不安。画面印有两种颜色——黄色

图 4.13 《抒情：心心相印》，恩地孝四郎，1915 年
《月映》第 6 期
纸上木刻，机器印刷，
13.8cm × 10.0cm
和歌山近代美术馆藏

图 4.14 《病愈》，竹久梦二
（《草画》东京：冈村书店，
1914）第 24 图
木刻
日本冈山梦二乡土美术馆藏

134
135

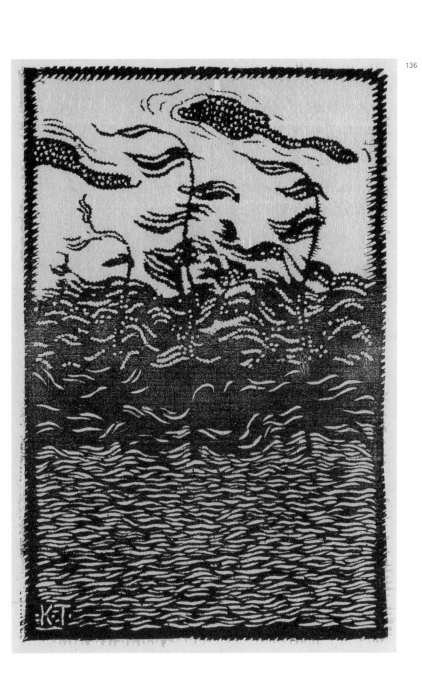

136

图 4.15 《病暮》，田中恭吉
1913 年《月映》第 1 期及
1914 年公开版《月映》第 1 期
木刻（印刷）纸本
和歌山现代美术馆藏

为地面，黑色为植物图案——图像用虚线勾勒出来，构图的下半部分用短而细的雕刻线条来描绘地面。线条的柔和特质营造出一种形状的闪烁感，这是田中版画的典型特征。正如艺术家所解释的那样，"这是冬日傍晚寒冷的天空和一棵正在抗争的年轻扁柏，它在黄色中（或者更确切地说是在寒冷的风中）颤抖。我已经将我病态的想法（因我的病痛而起）嵌入了这幅风景画中。敌对和难以忍受的感觉通过刀刃刻画出来。这幅版画是我在池袋期间创作的最喜欢的作品之一"。[69]

136　　　田中的版画经常以自己与肺结核的斗争及死亡和绝望为主题。这种病对他来说并不陌生，因为他的母亲在他 11 岁时就死于这种疾病，而在他去东京之前，他的兄弟也死于肺结核。然而，尽管《病暮》有狂热的线条，但也用温暖的黄色背景营造了一种柔和的效果，并展示出草木随风摆动的无助本性。

　　　相比之下，《月映》第 2 期内部刊物上刊登的田中的版画《焦心》（图 4.16）所呈现的情绪更沉重。与《病暮》一样，《焦心》也充分利用了木版画上的凿痕。画面由三种颜色构成，绿色的人物头部、深橙色的植物以及黑色的线性元素，应用巧妙，引人注目。狭窄的垂直构图扭曲了苍白消瘦的男人赤裸的背部。人物以黑色着墨；细线勾勒出他的背部、手臂和腿部轮廓。重复使用的图案和纹理呈现他被装饰性的地面所吞噬的效果。地面的图案由凿子宽阔、充满活力的凿痕塑造而成，似乎代表了虞美人，这种植物对田中特别有吸引力，也曾出现在他的诗歌中。[70] 田中的版画风格与爱德华·蒙克和威廉·布莱克近似。他应该在 1914 年 4 月的《白桦》杂志上见过布莱克的艺术作品。田中作品中始终存在的强烈情感对梦二的创作也产生了影响（图 4.14）。

　　　藤森以其强有力的雕刻风格而闻名。他不用刀刻，转用圆凿，使他能够利用雕刻木版的纹理刻画有力的线条。[71]《夜之钢琴》（图 4.17）137　是刊登在《月映》第 2 期（1914 年 11 月 10 日）上的作品，其对角

图4.16 《焦心》，田中恭吉
1914年私人版《月映》第2期
纸本木刻，20.9cm×10.1cm
和歌山近代美术馆藏

线的张力十分引人注目，体现了他的作品与生俱来的活力。画面展示了一个手指纤长的男人在弹奏钢琴，他的影子出现在白色的背景中，圆凿雕刻出形似他身体的轮廓并呈现给观众。背景较暗的区域是木材的粗略雕刻区域，以唤起人们对人物心理状态的感知。藤森许多版画中的简化形式和夸张表达展现了他对印刷区域和留白区域之间对比的兴趣。他经常用人物来代表一种情感或内心深处的感受，他的作品（和诗歌）多以永恒、黑暗和生命为主题。[72] 人们常常将他的版画与象征主义艺术的风格趋势联系在一起，因为它们都关注情感、主观性和病态的主题，尽管藤森并未直接与象征主义运动产生联系。凿痕所具有的动感增强了藤森版画的情感冲击力，这也在梦二后期的作品中有所体现。

单眼图案在恩地的抒情系列中很有代表性，是梦二从恩地版画中提取的最可识别的元素。眼睛图案的发展表现了恩地从人物整体构图向描绘眼手等身体单一部位的转

137

图 4.17 《夜之钢琴》，藤森静雄
《月映》1914 年第 2 期
纸本木刻，14.8cm×15.0cm
和歌山近代美术馆藏

变。恩地的版画《希望与恐惧》和《眼泪》（图 4.18）表明他对眼睛
图案的兴趣，这是他寻求真理和内在品质的一种工具。诗歌和印刷品
（文本和图像）之间的紧密联系在这幅作品中同样明显，因为恩地在
1914 年 5 月的一首诗中写到了一只眼睛，它的凝视具有穿透力，它
靠毅力得出真相。[73] 在《眼泪》中，瞳孔的雕刻清晰而有力，笔直、
锐利的线条勾勒出睫毛，眼睛发出光线，酷似浓密的黑色眉毛形成的
锐利对角线。画面由通过对角线分区形成的三个三角形（原文如此）
构成，使图像充满锐利感，这巧妙地展示了恩地最初的抽象实验。

139　　　经过这一段时期与月映成员的频繁交流之后，梦二开始在作品中

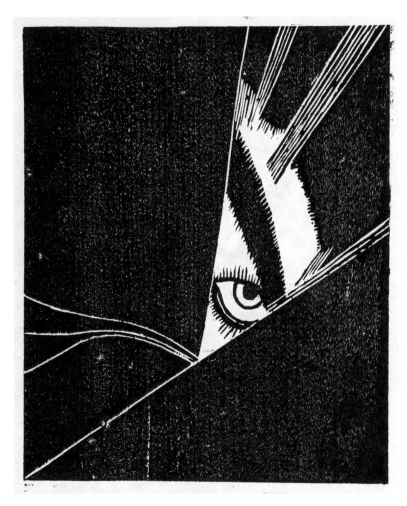

图 4.18 《眼泪》，恩地孝四郎
私人版《映月》1914 年第 3
期，另以《抒情 I》为名登载于
1914 年《月映》第 1 期
纸本木刻（印刷），13.5cm × 11.0cm
和歌山近代美术馆藏

反复使用单眼图案，《妹尾乐谱》、杂志插图和书籍装帧设计中都多次
出现了这一设计元素。[74] 梦二在为《妹尾乐谱》设计罗伯特·舒曼的
歌曲《我无怨无悔》（图 I.6）的装帧时，就结合了恩地版画《眼泪》
和《抒情：阳光洒满我额头》（图 4.19）中的单眼图案。梦二构图中的
对角线以及对眼睛和眉毛部分的高度抽象描绘与恩地的手法有异曲同
工之妙。图中使用明亮的橙色、蓝色和黄色形成鲜明的对比，突出了

双眼洞悉一切的凝视。高桥律子认为，恩地的单眼图案最大可能是来
自对奥迪隆·雷东（Odilon Redon，1840~1916）的眼睛图像的一种
诠释，并且雷东的眼睛图像出现在《白桦》杂志上的时间大致与恩地
开始使用单眼图案的时间吻合。[75] 然而，梦二使用的单眼图案很可能
是来自恩地而非直接来自雷东。[76]

　　随着梦二的艺术技巧日趋成熟，他的单眼构图也日趋成熟。梦
二后来的代表作，1919 年出版的《寄山集》（图 4.20）的封面展示

140

139

图 4.19 《抒情：阳光洒满我
额头》，恩地孝四郎
《月映》1915 年第 5 期
纸本木刻（印刷），14.4cm ×
12.5cm
和歌山近代美术馆藏

140

图4.20 《寄山集》（东京：新潮
社，1919）的封面，竹久梦二
木刻版画，15.9cm×11.2cm
千代田区教育委员会藏

了浮于空中的泪眼发出光芒，其下方是紧握的一双手，仿佛在祈祷。《寄山集》是梦二为纪念逝去的情人笠井彦乃（1896~1920）而写的。单眼图案可以解释为梦二强烈的个人情感的一种抽象表达。[77] 梦二也采用了单手图案。这也经常出现在恩地的版画中，当时他正在从非具象表达过渡到抽象表达。虽然梦二已经对传入日本的各种西方艺术运动表现出浓厚的兴趣，但他与月映派成员的交往——特别是与恩地的交往，使他将与西方前卫趋势结合的视觉元素纳入其创作之中。

对月映派运动的反思

即使《月映》杂志在"港屋"出售，它的销量也还是低于人气极高的梦二设计的商品和印刷品。恩地回忆说，《月映》的实际销量并不多："甚至有些只卖出了 11 份。"[78] 或许《月映》作品的视觉语言是超前的，但田中、恩地和藤森的努力为后来创意版画的发展铺平了道路。田中在位于和歌山的家中治病疗养时，表达了他对《月映》杂志宗旨的坚定信念："我们都非常清楚，这本杂志可能卖不出去，但我们不受公众左右，会坚持出版。只要沿着我们认为正确的方向前进，即使只是小小的努力，最终都会引领我们走向胜利。然而，这样自画自刻并带有象征主义倾向的木刻版画作品集在日本前所未有，这话听来有些夸张，但事实如此。而且，我们的杂志售价相当便宜，我听说我们的出版物还受到了一些东京人士的好评。"[79]

田中、恩地和藤森坚信他们的努力，坚信他们的艺术和《月映》代表了撇开惯例，另辟蹊径。著名诗人北原白秋等文化界人士极为欣赏《月映》并认为木刻版画是"新兴美术"，月映派在 20 世纪 1910 年代的报纸和杂志上也引起了一些关注。[80] 南薰造记录下了他尝试制

作版画的经历，并指出"我的创作态度与在画布上作画时没有任何不同。唯一的区别是我用刀片代替了油画笔，用樱桃木代替了调色板"。[81]南薰造强调了一个事实，即绘画和创意版画都是具有创造性的艺术作品。然而，这种对版画的积极态度并没有得到普遍认同，并且总体而言，《月映》没有获得多少赞誉。[82]插画的倡导者木村庄八对此提出了出人意料的严厉批评："我对称为木刻版画的东西没有兴趣。木刻版画令人难以忍受，或许蚀刻版画更好。木刻版画有一个劳动密集型的制作过程，对于一个积极的艺术家来说算不上是任何类型的作品。"[83]

《月映》杂志将版画的创造性和可复制性作为 20 世纪早期媒介景观的一部分，这种媒介景观中充斥着文艺同人杂志和出版物。恩地积极参与杂志和书籍装帧设计的插图制作，后来将此类融合了文本、图像和书籍装帧设计的出版物的多媒介形式称为"出版的创作"。他进一步解释说"出版的创作"是一个新术语，它表明某些作品以自己的出版和发行模式为创作前提，并在创作时考虑到了媒介景观。[84]这种整体的受众体验对梦二的作品及其受欢迎程度至关重要，而恩地通过梦二接触并参与书籍装帧设计，与此类似。

桑原规子认为恩地清楚木刻版画媒介的作用，并将其视为一种适当的"近代艺术"形式。他认识到，印刷与原作不同，代表了一个不同的、更广泛的表达场所。[85]恩地看到了可复制媒介的巨大潜力，并将其作为一种新的当代艺术创作形式来追求。在恩地和其他年轻艺术家越来越怀疑艺术学术界及其展览所奉行的保守制度的时候，木刻为许多艺术家打开了另一扇大门。

与梦二更广泛地接触印刷品和媒介（海报、杂志插图、商业设计）不同，恩地将版画的定义牢牢地植根于创意概念，并不打算纳入发行梦二作品的更广泛的媒介环境。这在很大程度上是因为恩地努力将创意版画提升为一种艺术形式；他希望官方承认这种与大众媒介中

142

的其他作品不同的媒介。尽管梦二和创意版画并未产生直接联系，梦二在大众媒介中的地位和他媒介企业家的身份也促使恩地和藤森继续参与木刻艺术，促进了创意版画运动的发展以及木刻媒介地位的提升，或者至少在这些方面起到了作用。他们为争取官方承认木刻版画所付出的努力与梦二为争取插图作为艺术被接受所付出的努力在本质上没有什么不同。

最后一期《月映》于 1915 年 11 月 1 日发行，时值田中去世后不久，恩地和藤森于 12 月在日比谷大厅举办了田中作品的纪念展。[86] 虽然田中短暂的艺术生涯因他参与《月映》的出版而画下浓墨重彩的一笔，但杂志只是恩地和藤森艺术生涯的起点。藤森是月映成员中唯一一位从东京美术学校毕业的艺术家。后来他在福冈和中国台湾的中学执教，然后返回东京继续版画创作，并成为日本创意版画协会（成立于 1918 年）的创始成员。恩地则继续致力于发展创意版画并为将其正名为现代艺术表现形式而努力，他在 20 世纪 50 年代颇具艺术影响力。继《月映》之后，他也一直从事同人杂志的工作。[87] 他于 1919 年从山本鼎手中接任日本创意版画合作社的领导职位，而他经常对创意版画的待遇表示失望。1927 年，"文展"的改良形式"帝展"终于在他们创建手工艺展览部门的同一年接受了版画。[88]

1931 年，日本创意版画合作社和西式版画会解散，更具包容性的版画协会日本版画协会成立，以寻求更大的国际认可和更多的外展机会。[89] 然而，直到第二次世界大战后，由于国外收藏家和博物馆对创意版画的极大兴趣，其艺术地位才真正得到认可。[90] 这一发展在恩地身上体现得最为明显。1955 年恩地去世后，他的作品成为日本主流艺术，9 年后，也就是 1964 年，旧金山的阿亨巴赫基金会（the Achenbach Foundation）组织了他的作品回顾展。战后几十年，创意版画和印刷媒介终于获得了国内和国际的认可。[91]

143

　　梦二学校为月映派艺术家提供的相互联系的空间是当时存在的众多替代空间之一，体现了这一时期日本近代艺术史的复杂性。梦二学校后来成为将印刷媒介提升为一种获得艺术学界认可的艺术表现形式的一股力量。梦二以官方艺术圈外的在野艺术家身份及其图像的商业可行性，证明了图形媒介不仅是一种创造性的生产形式，也是一种大众消费的对象。印刷媒介的物质性和可及性对于 20 世纪早期日本印刷文化的发展至关重要，它塑造了梦二的艺术创作、艺术品牌，并形成了他对梦二学校的参与者的影响。反过来，从月映派成员那里，尤其是从恩地的创作中获得的风格元素在梦二自己的审美演变过程中也发挥了重要作用。他们的来往进一步揭示了艺术创作中相互联系的领域。这些领域将视觉语言与西方前卫运动、对木刻媒介的探索以及印刷出版物中的物质性和受众的重要性联系起来。

天翻地覆的世界

梦二与关东大地震

　　"1923 年 9 月 1 日对所有人来说都是毁灭性的一天，而它无疑对梦二个人产生了深远的影响。关于这一点，可以从他大量关于地震的素描和著作中找到证据。在东京的街道上，连电车都停开了，可梦二不分昼夜穿行于废墟之中，不知疲倦地在速写本上描画震灾，这令人印象深刻。当时，整个世界已经天翻地覆，这件事对他的影响有多大我也只能想象而已。"[1]梦二的好友、画家有岛生马在他的悼词中提到了关东大地震（1923 年 9 月 1 日）对梦二的影响。就在两个月前，即 1923 年 7 月上旬，梦二在东京帝国饭店举行了一次新闻发布会，宣布了他的新公司周日设计公司的一系列计划。公司是由梦二和恩地孝四郎共同创办的，并聘请久本 DON、藤岛武二和冈田三郎助担任顾问。遗憾的是，这些计划就此搁置，因为出版商 Kanaya 在地震中损失了大部分资产。地震和随之而来的大火大面积摧毁了东京和周边地区，这标志着不仅梦二的生活发生了变化，而且日本整个历史景观也发生了变化，引导着日本走向太平洋战争。[2]震后，梦二将他的 21 幅

速写和随附的文本制作成《东京灾难画信》，在《都新闻》上连载。[3]
梦二的《东京灾难画信》以文本和图像的形式记录了他对灾难及其后
果的感受。他以视觉和文学的细致观察表达了对民众的同情和对灾难
的震惊，以及对日本政府不作为的失望。

　　《东京灾难画信》对于讨论梦二及其艺术实践具有重要意义，因 146
为它使人们能够深入了解艺术家超越按时间记录特定事件的方法。
这部作品反映了他对自然灾难中的个人经历的关注，以及他对政府
不作为的看法。该系列源自梦二最初为社会主义新闻简报创作的插
图，并从个人角度展示了他在日益加剧的政府压迫和军国主义气氛
中对无声者的关注。这样的表达、主题和关注不仅与梦二的社会主
义插图有关，而且与他对单一人物及其内心世界的敏锐观察有关。
这些都直接影响了他对女性形象的描绘，这些女性形象从他为女性
出版物所创作的大量美人画图像演变而来。虽然他的作品和他的意
识形态具有连续性，但正是这些社会决裂时刻——先有他在社会主
义插图中描绘的日俄战争，后有关东大地震——令梦二的反政府情
绪浮出水面。尤其是《东京灾难画信》，代表了他政治抗争的成熟。
同时，他以社会上无名者的经历为创作的中心也体现了他对其投射
个人关注的成熟。

　　报纸连载是梦二叙述事件的重要环节。他的插图快速、富有表现
力，有手绘般的质感，创造了一种即时感，而报纸等大众传播媒介平
台快速运转的性质又增加了这种即时感。在报纸上连载文字和插图是
一种直接与大众交流并让他与受众建立联系的方式。连载也让梦二将
自己对地震的感受在三周内每天都能传达给广大读者，该系列成为一
个自我扩展和自我建立的平台，使艺术家和他的受众一起经历了一场
记忆之旅。[4] 其结果就是该系列引发了更广泛的讨论，因为它既反映
了人们如何应对灾难又反映了他们如何开始与之和解。

《东京灾难画信》

　　1923 年 9 月 1 日上午 11 点 58 分，关东大地震袭击了东京，彻底改变了东京的城市面貌。地震在里氏 7.9 级到 8.3 级之间，震中距离小田原和相模湾海岸仅 60 公里；它不仅影响了东京，还影响了附近的埼玉县、静冈县、山梨县、千叶县和茨城县。最初的地震和多次余震造成了相当大的破坏，但更糟糕的是毁灭性的大火。大火由准备午餐的炉具以及工厂的设备引起，整整燃烧了三天三夜，将整个城市都吞噬了。[5] 虽然统计数据有出入，但据估计，约有 14 万人死于这场大火。[6] 火势稍一平息，梦二和有岛生马就穿行于东京的废墟之间，进入城市各个地区，在速写本上记录自己的观察，梦二的这些速写和文字记录成为他后来为报纸和杂志制作的许多插图和文章的蓝本。[7]

　　梦二似乎受到一股无形力量的驱使，为这些出版物记录和评论地震的情况。《东京灾难画信》在地震发生仅 13 天后就走入了公众视野，从 9 月 14 日开始在《都新闻》上连载直至 10 月 4 日，向公众展示了灾难早期的画面和人们的反应。前三幅图没有单独的文字标题，只有数字名称（附录六，第 1~21 图）。《东京灾难画信》连载包含梦二对地震的最初反应、他的艺术和文学表达以及政治评论。然而，最重要的是，连载让我们更真切地看到梦二以一个感同身受的观察者的身份与他幸存的同胞密切接触的事实。他的字里行间和每幅图像都饱含对民众的同情，反映了他自己的原则。这与《都新闻》（《东京新闻》的前身）为民众进行直接和简单的报道的办报宗旨非常契合。《都新闻》以报道娱乐（歌舞伎、流行文学甚至时尚）和其他新闻而成为明治、大正和昭和初期颇受欢迎的报纸。地震前，梦二与《都新闻》有过接触，当时他正在为该报写连载小说《岬》。由于地

震，梦二推迟了他的小说创作，转向《东京灾难画信》的创作工作。在受众如此广泛的日报上以连载形式刊登作品，不仅增强了梦二与读者之间的即时交流，也帮助梦二展开了自己理解和接受灾难性事件的情感旅程。

在 9 月 14 日刊登的第一篇连载文章中，梦二记录了他对眼前发生的一切的怀疑：

> 我甚至无法确定头颅是否还长在自己的脖子上。似乎化学、宗教，甚至政治都戛然而止，这实在令人倍感讶异。
>
> 谁会知道大自然意欲何为？大自然的巨大力量摧毁了文明，使我们一夜之间退回到史前时代。[8]（附录六，第 1 图）

第 1 图的文字集中在艺术家对地震的情感反应上，随附的插图则传达了震前东京的繁华盛景与震后废墟的严酷现实之间的鲜明视觉对比（图 5.1）。以前的高档银座地区如今处处可见歪斜的电杆、倒塌的楼房，以及在废墟中不停翻找的人们。连载中，梦二用文字表达他对灾难的虚幻感，用图画记录东京一些著名地区的灾后惨象，以投射人们流离失所和与至亲天人永隔的痛苦。

在《东京灾难画信》连载开始时，梦二似乎还无法准确反映事件全貌，他仔细观察着这座城市的人们面对灾难时的困惑以及受到的创伤。在 9 月 15 日发表的第二篇文章中，梦二描述了东京的城市地标，著名的浅草观音寺的情况。

> 我参观了浅草观音寺。这么多人在这里虔诚礼拜的景象，我还是第一次看到。
>
> ．．．．．．．．．．．

148

148

……神官们在出售"家内安全"符和"身代隆盛"符，但买的人不多。这些人或许已经失去了家庭和财产。我看到他们现在只能依靠神签来占卜自己明日是否还活着。（附录六，第2图）

图5.1《第1图》，竹久梦二《东京灾难画信》，《都新闻》1923年9月14日 原版木刻版画的机器复制 图片取自竹久南编《"东京灾难画信"展集》

149　　　梦二的描述体现出他既在现场观察着灾难后的情况又对东京同胞深怀同情。作为幸存者和观察者，梦二的回应有时会表明他的矛盾立场。在9月16日出版的该连载的第三篇文章中，梦二写道："当我举起相机用镜头对准两行队伍时，看到一个年轻人对着镜头露出责备的

严厉表情，而另一个人似乎面露羞愧……我有点同情他们，不忍心再待在那里。"（图 5.2；另见附录六，第 3 图）他的话是对人们手里拿着盘子，排队等待当时市政办公室的一名骑自行车的官员来分发食物的回应。这段文字表明梦二在观察余震时带上了他的速写本和相机。有趣的是，他选择用笔和文字来描述和诠释这样的场景而非依靠摄影来记录。一方面，他的文字为受灾民众记录了事态的真相；另一方面，它揭示了梦二对人们不得不排队吃饭而感到羞耻和无助的仁善与

图 5.2 《第 3 图》，竹久梦二
《东京灾难画信》，《都新闻》
1923 年 9 月 16 日
原版木刻版画的机器复制
图片取自竹久南编《"东京灾难
画信"展集》

149

理解。这也让读者深入了解梦二此时仍然在调整他作为地震中的艺术家的定位这一事实。

在整个连载中，梦二试图接受他对事件的理解，并在此过程中寻找一种与地震这一超现实体验契合的表达方式。9 月 18 日的连载第 5 图《表现主义的绘画》（图 5.3）的文字，突出了这种不同寻常的自然现象：

150

　　"说到地震的声音：这不仅仅是普通的爆炸声或巨响。这是一种比想象中的曲调更美妙的声音。那声音响起的同时，玻璃窗就像用云母颜料描画的三角派的画一样折射出璀璨的光芒，榻榻米地板如大波浪一样起伏，天花板在我腿部上方咧着大嘴。整个世界一片混沌，事物的形色都化为虚无，令人恍如身处诸神时代的自凝岛，一片混沌，永无天日。但即使身在此时，人类也能本能地保持方向感，这令人百思不得其解。我不知何故从墙上破裂的一个洞里逃离了那伸手不见五指的黑暗。当我从墙洞里探出头来的时候，正午的天空是那么的明亮，仿佛鸿蒙初开。我环顾四周，只见一片瓦砾。这也难怪，因为整个田町区受到了地震的强烈冲击，在震动中崩塌了。我无法行走，因为山王森林就像小剧场表演中那浅葱色的主幕一样飘动，我只得顺着起伏的屋顶匍匐前行。我终于理解了德国表现主义绘画"，一位艺术家说。[9]（附录六，第 5 图）

随附的插图和文字本身与德国表现主义的版画相似。小小的抽象人物在瓦砾中爬行；起伏的形状是通过对木块的有力切割以及雕刻和未雕刻区域的黑白二色的夸张运用来呈现的。在描绘与灾难相关的裂痕和情绪变化时，德国表现主义风格的强度可能是一个恰当的选择。

图 5.3 《表现主义的绘画》，
竹久梦二
《东京灾难画信》，《都新闻》
1923 年 9 月 18 日
原版木刻版画的机器复制
图片取自竹久南编《"东京灾难
画信"展集》

艺术史学家詹妮弗·魏森费尔德（Gennifer Weisenfeld）认为，现代
艺术的表达变成了一种对创伤概念的审美，现代主义的新视觉趋势提
供了不同的表达方式，可用于重现地震中令人震惊的经历。[10] 这种风
格不仅表明梦二对此时进入日本的外国现代主义艺术趋势的兴趣，而
且表明这种表达方式是他向大众传递创作思想的途径，这也是他与日
本 20 世纪第二个十年初期的月映派艺术家及其生与死的创作主题密
切接触的结果。月映派艺术家强烈的情感表达特别适合表现自然灾害
破坏性的感官体验。月映派成员恩地孝四郎尤其提到表现主义木刻是
他印刷美学的直接来源，这反过来又会影响梦二的审美语言。[11] 例如，
《表现主义的绘画》中刻意的凿痕让人想起恩地和其他月映派成员创
作的版画类型，其中以藤森静雄尤为著名。

在该系列的作品中，梦二从单纯用文字描述地震过渡到了图文并
茂展现震后的惨烈景象，尤其是大量尸体的处理场景。在 9 月 20 日
刊登的第 7 图《被服厂遗迹》的配文中，梦二描述了一个可怕的场景：

152

　　　　地震后的第二天，被服厂已经变成了一片尸海。就算是战场
上的尸体，恐怕也没有这般骇人。刚刚还活着的人被无缘无故或
毫无预兆地夺去生命。层层相叠的尸体显示了他们在痛苦和绝望
中一直挣扎到最后一刻的样子。有一具尸体可能是相扑选手，他
看起来仍然像在擂台上与一个看不见的敌人搏斗。一个抱着孩子
死去的女人看起来很悲伤，可面容依然美丽。但面对一具血淋淋
的、用最后一口气苦苦挣扎的男性尸体时，我已无法描绘出这令
人心碎的画面。（附录六，第 7 图）

地震发生后，许多人立即逃到旧军衣库周围的大片空地以躲避火
灾。但巨大的热气旋和大火吞噬了他们，现场有 3.5 万多人烧伤和窒
息。[12] 被服厂区是死亡人数特别多的地区之一，成为这座灾难之城集
体记忆中的悲剧之地。在另一个同样惨烈的灾难文章中，梦二更直接
地展现了他对逝去生命的个人情感。在 9 月 21 日的第 8 图《拾骸骨》
（图 5.4）中，他描述了幸存者寻找亲人尸骨的人间惨剧，以及他自
己，即使作为旁观者，也不禁感受到这场灾难的巨大压力：

　　　　一堆堆枯骨前都立有指示牌。上面写着"绿町地区的遇难
者"或"横纲地区的遇难者"。近亲或幸存的家庭成员从骨堆中
收集亲人的骸骨……
　　　　即使如我，可能也有几个熟人或朋友在这一堆堆骸骨之中。我
有一种想脱下帽子，在这个祭坛前鞠躬的冲动。（附录六，第 8 图）

153

图 5.4 第 8 图,《拾骸骨》,
竹久梦二
《东京灾难画信》,《都新闻》
1923 年 9 月 21 日
原版木刻版画的机器复制
图片取自竹久南编《"东京灾难
画信"展集》

　　这些地区存放的尸体如此之多，最后它们被集体火化，形成了一堆难以区分的枯骨。幸存者们试图找到他们家人的遗骸，梦二也将这些身份不明的骸骨想象成了需要哀悼和纪念的朋友或熟人。尽管成堆的遗骸代表着悲惨的无名氏，但梦二希望保留的是个体的记忆。随附的插图中，梦二强调了前景中的遗骸和周围的矮小身影，而远处升起一缕缕浓烟，则生动地提醒着读者正在进行大规模的火葬。

　　梦二对影响普通人及其处境的细节的关注同样是他评论更大的政治问题的一种机制。在 9 月 19 日的第 6 图《扮演自警团》（图 5.5）153中，他描绘了 6 个在玩游戏的孩子：男孩们拿着长棍子指向中间的男孩。这指的是震后立即成立的保护民众的自警团。然而，在这个完全混乱的时期，一些团体滥用了这种权力。梦二在描绘儿童扮演自警团

时，间接地强调了这一点。

随附的文字讲述了这种在震后不久流行起来的儿童游戏，他们会
模仿成人自警队员，假扮成警察和民兵。这隐晦地反映了当时日本对
韩国国民和其他外国人不分青红皂白的暴力行为，因为当时有人散布
谣言指控这些外国人从事犯罪活动和破坏活动。[13] 孩子们的对话令人
不寒而栗。

154

　　"小万，你的脸怎么看起来不太像日本人，"一个孩子一把抓
　　住了豆腐店家的男孩小万问道。郊区的孩子们开始玩起扮演自警
　　团的游戏。
　　"让小万当敌人吧。"
　　"我不要。你们是不是要拿竹枪捅我？"小万退缩了。

154

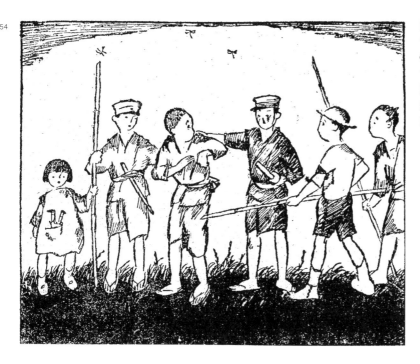

图 5.5 《扮演自警团》，
竹久梦二
《东京灾难画信》，《都新闻》
1923 年 9 月 19 日
原版木刻版画的机器复制
图片取自竹久南编《"东京灾难
画信"展集》

　　"我们不会那样做。我们只是假装一下。"可是小万还是不肯答应，于是俄鬼大将来了。

　　"万公！你不当敌人，我就打死你！"他威胁着小万非要让他当敌人，追着小万跑时真的把他打哭了。

　　孩子是喜欢战争游戏的，但现在连成年人都模仿巡警和军人，气势十足地挥舞着短棍，让路过的"小万"们一脸困惑。

　　我想在这里使用一个非常陈词滥调的宣传口号：

　　"孩子们，我们不要再到处乱扔棍棒了，也不要再玩假扮自警团的游戏了。"[14]（附录六，第6图）155

　　梦二的立场显而易见。他用儿童游戏的比喻来评论青少年模仿成人的恶意的行为。一方面，梦二的立场可以被解释为超然的观察者；另一方面，他凸显了普通人的不安和恐惧感，并表明这种情况很容易失控。

　　大规模屠杀朝鲜人后，媒体立即被禁言，因而这些残暴的谋杀案都未被官方承认，直至两个月后，即1923年10月20日，媒体才被解禁。[15]此外，政府审查制度也收紧了，法律禁止媒体上出现尸体和其他令人不安的图像。因此，梦二在禁令解除之前的9月19日，发布这个记录，是冒险而大胆的举动。梦二这种大胆的政治评论早在日俄战争结束后的国家庆典期间，其为社会主义出版物创作的大胆的反战、反政府插图中就可见一斑。

　　梦二在为平民社刊物创作的文章和插图中发展了他的意识形态立场，而这种抵抗由于政府对地震采取的政策和反应被重新点燃了。他在第16图，《海报2》（图5.6）中公开表达了他的反政府情绪，这是梦二对这一时期政府海报进行评论的文章中情绪最强烈的一份政治声明：

"请把你的衣服捐赠给有需要的受灾者。食物供给已经到位，临时收容所也已基本完工。现在需要的是衣服。这些可能会有志愿者慷慨捐赠。说话的功夫，早晚都变得越来越冷了。没有换洗衣物的受灾者正亟须援助，他们只能等着衣服尽快分发。可要等到何时呢？"

　　这是贴在须田町（Suda-chō）的一座铜像底座上的一幅海报。这一定是一位年轻的艺术生创作的。图片和文字都很笨拙，但它表现出的对他人的热情和爱心令人着迷。而军方制作的其他海报，一张名为《极端主义者的命运》，描绘了一对正在争吵的父子，另一张名为《难以消化的食物》，描绘了一个孩子喝着标有"克鲁泡特金"和虚无主义的酒，吃着标有"马克思"的馅饼。这些海报上的信息是如此露骨和粗暴。如果这些海报能唤起人们的思考和情感，那就更有力量了。（附录六，第 16 图）

156

156

图 5.6　第 16 图，《海报 2》，竹久梦二
《东京灾难画信》，《都新闻》
1923 年 9 月 29 日
原版木刻版画的机器复制
图片取自竹久南编《东京灾难画信》展集》

　　这篇 9 月 29 日刊登的文字谈到了日本政府对无政府主义者和社会主义者起义的恐惧。军方发布的海报旨在控制公民并阻止任何形式的无政府主义活动。海报提到了如德国的卡尔·马克思（1818~1883）和俄罗斯的彼得·阿列克谢耶维奇·克鲁泡特金（1842~1921）等社会主义者和活动家，这让人回想起梦二在其职业生涯早期参与平民社社会主义出版物的经历以及令人震惊的 1911 年"大逆事件"中对日本社会主义者的迫害。

　　梦二在批评政府海报时使用了"粗暴"一词，表明了他在太平洋战争前，对日本进入军国主义阶段的态度。《海报 2》插图展现了一个获救的三口之家——一位父亲和他的两个儿子，他们都身处阴影中，憔悴的脸庞和破旧的衣服让我们毫不怀疑他们迫切需要衣服和住所。梦二的文字所传达出来的更多的是厌恶而非警告，再加上阴郁的意象，这几乎是对 20 世纪 20 年代后期，在随处可见的政府镇压之下，日本产生政治和军事道路转变的一种预见。历史书上的解释是政府的被迫转变是对从大正时代更自由的环境到昭和时代更压迫的环境的一种应对，可事实并非如此。

　　虽然梦二的《东京灾难画信》着眼于震后重建这一更大的社会政治背景，但他对个人困境的关注使这一作品与众不同。关于地震的其他图像，描绘了从日本民间传统中被认为能够引起地震的巨型鲇鱼，到城市景观和恢复场景等内容。[16] 例如，1931 年，陪伴梦二在地震后奔走于城市之中的有岛生马创作了具有纪念意义的油画《大震纪念》（图 5.7），今天还在东京都复兴纪念馆（关东大地震纪念馆）展出。有岛的画面集中在城市重建这个更宏大的问题上，而不是他与梦二在地震后奔走于城市时可能遇到的任何个人遭遇。这幅作品是东京震后重建各阶段的象征性蒙太奇，有岛的绘画从左到右大致按时间顺序展开，引导观众经历从破坏到恢复的过程，在这

个过程中他引用了国家政策、政治人物、与他来往密切的人物。[17] 生
马甚至将自己描绘成骑着白马的人物，放在距离图画中心较远处的
地方。他将梦二与著名画家藤岛武二放在一起，置于背景中央一群
穿着西装的男人之中。

158　　　生马描述了将两位艺术家纳入作品构图的想法："十年后，在
创作《大震纪念》时，我描绘了梦二手拿速写本的哀伤形象和伟大
的艺术家藤岛老师的形象，因为他也穿着便装奔走于震后城市进行
写生。"[18]

　　　虽然生马和梦二在地震后一起观察了这座城市，但生马对地震
的纪念性图像揭示了两位艺术家在表现灾难时对媒介和规模的不同选
择。它进一步突出了梦二对要在灾后重建中活下去的城市居民的人文
关怀，与生马的"大场面"形成鲜明对比。

　　　在第 17 图，《子夜吴歌》（图 5.8）中，我们可以明确地看到，

图 5.7 《大震纪念》，有岛生马，
1931 年
布面油画
关东大地震纪念馆藏

157

梦二十分关注人们在地区重建期间的日常生活。梦二将目光聚焦于单身女性，刻画了一位等待她担任志愿守夜人的丈夫夜巡归来的妻子形象。一方面，梦二对霸凌他人的自卫队团体感到愤怒，这为他提供了一种表达方式来描绘集体对灾难情况的反应，例如 9 月 30 日的《扮演自警团》（图 5.5）。另一方面，他也看到一些勇敢的自警团员，他们开始守夜，努力确保社区的安全，他们许多人仍在露天睡觉，以确保能够为混乱的环境带来某种程度的正常状态。梦二在随附的文字中记录了这些志愿者在夜巡时遇到的恶劣情况。

　　"佐佐木，你值夜班的时间到了。"自警团的士官每晚都像这样叫醒负责夜班的人。

　　"是，我马上来。"值夜班时，你几乎无法入睡。即使你因白天的工作疲惫不堪，也只能在轮班时保持清醒。男人披上雨衣，

图 5.8 《子夜吴歌》，竹久梦二《东京灾难画信》，《都新闻》1923 年 9 月 30 日
原版木刻版画的机器复制
图片取自竹久南编《"东京灾难画信"展集》

159

拿着棍子走了出去。

　　"啊，好冷啊。"外面就像长安的月夜。"你为什么不多穿一件？"妻子关心地说。

　　"不用，我没事。男人一旦走出家门，就是勇敢的武士。"

　　丈夫外出"打仗"，妻子不敢安睡。于是她在炭炉里生起火来为他准备一些热可可。

　　终于，传来木梆子的声音，也许是她那没守夜经验的丈夫敲打发出的，声音穿过附近的小街道，消失在远处。

159

　　秋风吹不尽，

　　总是玉关情。

　　何日平胡虏，

　　良人罢远征？ [19]（附录六，第 17 图）

　　夫妻之间看似平凡的对话提醒着读者，地震的余波仍然在影响居民个人的日常生活。梦二还收录了中国诗人李白（701~762）的《子
160 夜吴歌》节选，使这幅小插图突出了妻子忧郁的情绪，也为整个系列增加了古诗词的意境。梦二没有将这首诗的前两句"长安一片月，万户捣衣声"写在文字中，中文原诗指的是清秋时节，妇女们用木槌为戍边亲人赶制征衣。诗中的玉关是指中国唐朝防范"蛮夷"部落袭击中国西北部的战略军事关隘。[20] 插图进一步强调了严肃的氛围，画面焦点是一位疲惫的妻子坐在地板上，她的肩膀和脸垂下，耐心地等待丈夫的归来。梦二通过关注这个人物，从视觉和文字角度表现了在这样一场大灾难之后亲密的个人互动，聚焦夫妻之间的关系，以及他们面对困难时的坚持。

　　梦二将匿名人物推到构图的前景，从而让观者将注意力集中在他或她的个人反应上。此时梦二仍在继续设计专注于女性形象的作品，

这展示了他在另一种背景下与美人画创作的联系。然而，在东京灾难的许多话题中，女性形象不仅仅是一个美人，她还是一个与孩子们有着深厚感情的母亲，就像第 14 图《不该看到的东西》（图 I.7）所展现的那样。这样的女性形象依旧保持着修长的身材和专注于自己的思考的安静优雅的感觉，仍带着一种美感，但已不是梦二式美人那种容易辨认的比喻中所描绘的美。梦二对美人的描绘中虽然体现了对女性形象的关注和她邀请观众进入她的个人体验的方式，但这里的母亲形象通过与年幼的孩子的亲密接触而散发出温暖，即使在匿名的情况下也容易使人产生一种亲密感。

在 9 月 25 日的另一幅插图，第 12 图《中秋名月》（图 5.9）中，梦二描绘了一位母亲和她的两个孩子在夜幕降临后所面临的情景。文字记录到，由于缺乏避难所，人们不得不幕天席地度过许多夜晚。他首先描述了一位母亲：

> 我看到一个女人在青山的田地里拔蒲苇草。我无意中路过，才发现今晚是中秋名月之夜。即使在住临时棚屋的贫困时期，有些人也不会忘记准备满月的供品。
>
> 今夜一定有人从铁皮屋顶的屋檐上仰望明月，感恩他们在灾难中幸存下来。就像远古时代的人一样，也一定有人正在享受明月清辉下田野的奇妙景象。
>
> 在这一切骚乱中，大多数人都会在没有任何避难所的情况下待上两三个晚上，凝望广阔的苍穹。这几天，我们确实学会了如何与他人相处，获得了创造力和关于生活得更简单的提示。我们生活在大自然中，也体验了受大自然摆布的生活。这场悲剧很有意义，因为它让我们意识到我们的生活方式和文化已经变得多么缺乏创意和充满矛盾。（附录六，第 12 图）

161

图 5.9 《中秋名月》，竹久梦二
《东京灾难画信》，《都新闻》
1923 年 9 月 25 日
原版木刻版画的机器复制
图片取自竹久南编《"东京灾难
画信"展集》

　　梦二通过观察一位妇女即使在灾难发生之后仍努力保留与孩子赏月的传统，传达了他认为社会已经过度发达的观念。他以浪漫化的形象呈现了一种较为简单的生活方式，这或许符合日本民众普遍认为地震是因生活方式全盘现代化（西化）而降下的一种天罚的看法。日本民间历来相信地震是上苍对衰败社会的一种惩罚。上文提到，人们认为日本群岛下生活着一条巨大的鲇鱼，每当它觉得社会应该恢复平衡时就会引发震动。例如，在 1855 年安政江户地震之后，人们制作了许多这样的鲇鱼图像。许多人仍然认为关东大地震体现了上苍对人类社会运作的一种干预。[21] 梦二在第 7 图《被服厂遗迹》文字中，对满是工厂排放物的城市景观流露出悲哀情绪，并继续写道："但如果像柳桥这样的地方真的有很多柳树，或者要是绿町名副其实有很多绿色，也许我们可以不必遭受这样的灾难。"梦二和其他许多人一样，认为这次地震是在提醒日

本人不应该放弃他们的传统生活方式——这种看法现在看来具有一定的政治意义。

　　梦二对户外场景的理想化诠释可能也与他在宇田川的家幸免于难，因而他不必露宿街头的事实有关。赏月图像描绘了宁静的夜晚，一位母亲和她的两个孩子坐在田野里仰望月亮的背影。这情景令人感伤，梦二对女人栩栩如生的描绘尤其如是。即使在一个以破坏为主题的作品系列中，这个自然环境与母亲和孩子的浪漫意象也传达了片刻的美好。

　　虽然梦二将《东京灾难画信》定调为传达人物的内在特征，但他也利用了城市的著名景点和地标，如银座、浅草、不忍湖、两国及其周边地区、日比谷公园、丸之内和井之头等，令人们更有代入感。这种手法或许会让人联想到江户时代的浮世绘木版画中经常出现的"名所"或"名胜"等艺术和文学比喻，这些城市中家喻户晓又备受喜爱的地区为他的读者提供了直接与插图互动的接入点，使其能够从他们自己对地震前城市景观的记忆中汲取灵感。

　　梦二似乎特别喜欢浅草，这是梦二时代一个历史悠久的娱乐区，有电影院和舞厅等令人兴奋的现代消遣，也有浅草观音寺这样更传统的地标。插图和随附的文字中经常出现对于浅草的一些处所的描绘。整个系列提到了金比罗神社、增上寺、浅草桥、凌云阁和日比谷公园等遗址（附录六，第 2、8、10、15、18 图）。在第 10 图《浅草的鸽子》（图 5.10）中，梦二描述了他是如何观赏 12 层楼高的凌云阁周围的鸽子的。凌云阁，东京人称为"浅草十二阶"，是一个人气景点，拥有日本第一台电梯，以及琳琅满目的商店，而位于塔楼顶层的西式咖啡馆则是最有名气的，许多艺术家和作家都是这里的座上宾。凌云阁因地震损毁而被拆除，成为震后城市景观中象征失去的醒目标志。

163

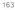

163

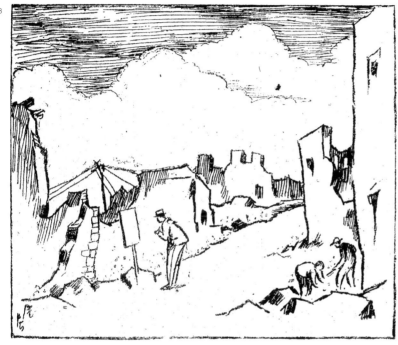

图 5.10 《浅草的鸽子》，
竹久梦二
《东京灾难画信 》，《都新闻》
1923 年 9 月 23 日
原版木刻版画的机器复制
图片取自竹久南编《"东京灾难
画信"展集》

　　《浅草的鸽子》一图的前景中，一位衣着考究的绅士正在阅读贴在艺伎屋废墟前的招牌，并在笔记本上记下它的新址。背景中，凌云阁曾经耸立之处，现在已经空空如也。将被毁的凌云阁加入这一系列中似乎是梦二刻意的选择，他对这座建筑的喜爱已经从他在地震前的速写《从小巷深处看十二阶》（图 5.11 ）、《浅草速写帖》，[22]甚至地震后的速写《震灾场景：浅草公园》（图 5.12 ）中表现出来。《从小巷深处看十二阶》所描绘的高耸入云的凌云阁，曾经是现代的灯塔，可震后的凌云阁已经轰然倒下，成为一片瓦砾焦土，这是多么强烈的反差！

164　　许多其他地震图像（尤其是印刷品）的奇思妙想源自传统的"名所"体裁和对名胜古迹遗址的描绘。二者的差别在于，梦二的系列以

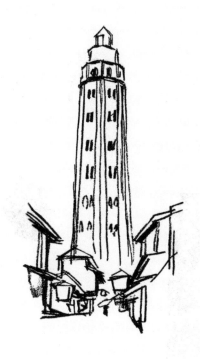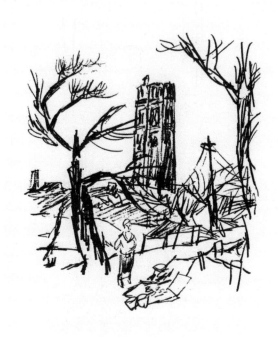

图 5.11 （左）《从小巷深处看十二阶》，竹久梦二，1911 年 11 月《浅草速写帖》
铅笔素描原图（期刊出版的机器复制）
图片取自浅草会编《浅草双纸第 200 回纪念特集》（东京：未央社，1978）私人收藏

图 5.12 （右）《震灾场景：浅草公园》，竹久梦二，1923 年 9 月《浅草速写帖》
铅笔素描原图（期刊出版的机器复制）
图片取自浅草会编《浅草双纸第 200 回纪念特集》，私人收藏

著名景点作为个人回应地震的方式，而"名所"体裁的许多图像以近乎美化的手法描绘被毁坏的城市景观，从而唤起一种灾难和悲剧之美。1924 年，梦二在涩谷道玄坂附近的一条街道上看到一位年轻的艺术家在出售他以自己的东京震后速写为蓝本制作的木刻版画。据记载，梦二当时说了一句"这太妙了"，却不知道这位艺术家实际上是后来成为著名版画家的平塚运一（1895~1997）。[23] 这些木刻版画来自平塚的《东京震灾之痕》系列，其中包括筑地（图 5.13）和尼古拉堂等著名景点。[24] 平塚的东京震灾系列也从此成为震后视觉素材的重要来源。他还与人共同创作了东京城市景观重建系列《新东京百景》（1928~1932）。参与创作该系列的八位艺术家中有恩

地孝四郎和藤森静雄，这两位艺术家在探索木刻媒介之初曾与梦二
密切合作。其他参与者分别是深泽索一（1896~1947）、川上澄生
（1895~1972）、前川千帆（1888~1960）、逸见亨（1895~1944）
和诹访兼纪（1897~1932），他们后来都成了受人尊敬的木刻版画
艺术家。

　　梦二系列后期的插图和文字记录了东京震灾后，虽然满目疮痍，
但娱乐休闲等正常生活秩序逐渐得以恢复的过程。当地民俗节日的场
所——浅草也出现在梦二的系列作品中。梦二从 10 月 1 日起在第 18
图《漫长的星期日》的附文中写道：

166

图 5.13　《筑地》，平塚运一
《东京震灾之痕》1923 年
木刻，26.4cm × 34.9cm
阿姆斯特丹日本版画收藏馆藏

165

浅草和日比谷公园的临时避难所外还会举行常见的民俗节日。门口挂着红白相间的门帘和红纸灯笼，还有卖旧衣服和家居用品的摊档……人们在街上闲逛，却焦躁不安。没有上学的孩子们正在享受一个漫长的星期日。一切是如此欢乐……（附录六，第 18 图）

梦二用《东京灾难画信》引导我们了解整个事件的发展，以及他从灾难最初的震惊，到他努力表达自己在灾难中的经历、困惑和愤怒及灾后的情况，再到与灾难和解并最终迈步向前的整个情感旅程。《漫长的星期日》让读者瞥见震后月余，灾难带来的痛苦依然如此真实的时刻，东京人仍然拥有那份对于享受都市生活的渴望。

浅草也出现在 10 月 4 日的《东京灾难画信》的最后一幅作品，第 21 图《巴比伦的昔日》（图 5.14）中，但其形象更加愤世嫉俗和暴力。梦二将东京比作美索不达米亚古城巴比伦，让人联想到有关这座古城及其文明消亡的圣经故事。配文描述了街头的暴力冲突和不法商家出售赃物的情形：

有人在帝国剧院前以 5 分钱一条的价格出售菊五郎格子手巾和非法贩卖带有残忍图画的明信片。[25]

有些商人利用人们的炫耀心理，出售来历不明的物品，比如，看起来像是从尸体的手指上取下的或从烧焦的遗骸中挖出来的戒指。

在鬼门关闯过两三次都死里逃生的人，已经不怕死了。浅草公园里，每晚四五场暴力打斗已经见惯不惊。

167

图 5.14 《巴比伦的昔日》，
竹久梦二
《东京灾难画信》，《都新闻》
1923 年 10 月 4 日
原版木刻版画的机器复制
图片取自竹久南编《"东京灾难
画信"展集》

　　酒精，女人，谁知道我们什么时候会死。只有无所不能的观
音大士知道。哦，还有打斗知道。
　　东京又回到了古巴比伦时代。（附录六，第 21 图）

167　　　文字集中描写了浅草区及附近的寺庙等东京的著名景点，但插图
显示了一个城市的荒凉景象，背景是坍塌的楼房，前景中马车旁是两
棵烧焦的树。木棍般的人物与背景中光秃秃的黑色树枝互相呼应。这
一系列最后的这张图像既突出了梦二对人类的同情又突出了他对画中
人强烈的绝望，这两种矛盾的情感相互纠葛。例如，梦二在写于地震
那天的日记中，清楚地表达了他对人类的绝望："大自然收回了对人类
的所有承诺，但人类仍然无法放手。"[26] 他还批评人们对灾难的反应：
"人类只能理解眼前的事物。"[27] 虽然梦二在整个系列中传达出对人们

个人经历和情感的强烈关注，但他似乎也不禁感到绝望。

　　作为梦二的震后个人观察和反应的观众，我们能够体验这段旅程，它将充满震惊、恐惧和愤怒的沉痛时刻嵌入了更大的社会政治背景中。换句话说，梦二创作的《东京灾难画信》不仅有艺术家的视角，而且有关注事件的市民的视角。但是，关东大地震波及整个国家。重建工作花了将近 7 年时间才正式完成，1930 年国家举行了纪念城市"复兴"的仪式。梦二幸运地在地震和随后的大火中逃过一劫，不仅人平安无事，住所也安然无恙。和其他亲身经历过这些事件的艺术家和作家一样，他也深受这场灾难的影响，并通过自己的作品参与视觉史和文学史的构建以及集体记忆的构建。通过对地震中自己和他人经历的关注、对日常生活细节的观察，以及对城市公共场所的刻画，他为观众提供了一幅幅不仅与他们的亲身经历息息相关而且反映他们情感的系列作品，体现了梦二希望利用艺术来抚慰人们创伤的想法。此外，我们在这个系列中目睹梦二更加大胆地重申了政治立场，这在他艺术生涯初期与社会主义出版物合作时曾经非常明显。《东京灾难画信》无疑表达了梦二对普通民众的感情和对社会个体的关怀，最重要的是，它代表了梦二与观众交流和分享的表达方式老练成熟了。

结　语

　　梦二 1923 年的《东京灾难画信》系列标志着其早期艺术阶段的终结，在此期间，他寻求自己个人的艺术表达，并且成为大众媒介上最多产的艺术家。关东大地震前的岁月与恩地孝四郎描述的梦二的艺术生涯的第一阶段是相互呼应的。1936 年，梦二去世两年后，恩地在他的论文《梦二的艺术与个性》中将梦二的艺术生涯分为三个阶段："梦二的艺术创作可以分为三个阶段……第一阶段，所谓的梦二时代，他强调的是感性，作品传达了他的活力和渴望；第二阶段，梦二被迫不断模仿自己的风格；最后阶段，他摆脱了那种风格的束缚，开始追求自由创作。"[1]

　　恩地深情地回忆了梦二艺术生涯的第一阶段，因为此时他与梦二的往来对他自己的艺术发展来说至关重要（第四章）。这个"梦二时代"正是梦二与大众媒介接触最多的时期，即从他 1905 年左右发表第一幅插图开始到 1915 年左右与月映派的艺术家来往的这段时间。恩地对梦二的插图的变革性特质进行了极为详尽的描述，将它们单独评价为"独立、有创造力，并且经常达到某种领悟与洞察的状态"，尤其在与他同时代艺术家的古板和沉闷的插图相比时，高下立见。[2]

恩地甚至认为，梦二早期阶段的经历对于其艺术在 20 世纪早期媒介景观中的演变至关重要，因为他塑造了自己媒介企业家的形象。本书重点介绍了梦二及其在艺术生涯早期阶段参与媒介环境的情况，这与他参与流行、商业和政治等各个领域的情况一致。

　　地震发生后的一年内，即 1924 年 12 月，梦二离开了他在涩谷 ¹⁷⁰ 的家，搬进了他自行设计的位于品川的工作室"少年山庄"。他与儿子虹之助（1908~1971）和不二彦（1911~1994）以及他的模特兼情人叶子在那里住了一段时间。几年后，也就是 1927 年，他创作了一本自传体绘画小说《出帆》，并在刊登他的《东京灾难画信》系列的报纸《都新闻》上连载。《出帆》包含 134 幅插图，真实地描述了梦二在 1914~1925 年的生活。他的相识人士和后来的学者都注意到，他的许多生活细节都与小说中的场景相符。[3] 梦二甚至在书中提及他与女作家山田顺子（1901~1961）的丑闻，这曾对他的名声产生负面影响，并使他饱受同时代人的非难。当恩地以梦二之友和艺术家的双重身份被要求反思他与梦二的经历时，他描述了自己眼中梦二的开放和成功为其设置的陷阱："敞开心扉，裸露灵魂来创作的艺术家，需要自觉保护自己的身份；否则他们将无法抵御来自公众的无数非难。他（梦二）经常说，当他经常在街上看到自己的作品时，他会变得疲惫。他背负着将自己暴露太多的十字架。他几乎立刻赢得了全社会的爱，但正是这个社会将他的生命力吸干了。"[4]

　　恩地就梦二的名气对其创作表达的影响做出了自己的观察，并强调梦二一生的商业成功累及了他的作品，这决定了他后来的艺术实践的轨迹。梦二在恩地的职业生涯开始时扮演了重要的导师角色。恩地经常称赞梦二早期的作品，但对他后来的作品则极为挑剔。

　　标题《出帆》让人联想到一艘即将从港口起航的船的形象，这个

系列以梦二考虑海外旅行结束，"也许，"他写道，"是当不二彦上中学时。"⁵ 回想起来，这可能是承认他的人气——"梦二时代"——已经达到顶峰。自然，他不可能知道自己会在《出帆》出版 7 年后死去，但是这本迟来的自省作品是否可以被视为艺术家在试图创建自己的遗产？梦二在离世前四个月创作的《自画像》（图 E.1）展示了这位艺术家截然不同的形象。小钢笔画描绘了这位艺术家 46 岁时的样子，头发邋遢，眼睛深陷，脸颊黑瘦，脸上的阴影用清晰的线条勾勒出来，传达了梦二此刻的老态和疲惫，与他在 1910 年 26 岁正处于创作能力巅峰时摆拍的照片（图 I.2）形成鲜明对比。

从 20 世纪 20 年代后期到 30 年代，梦二的人气明显下降，这可能是媒介炒作他的私生活造成的，更全面来看，可能是全球政治舞台和日本角色的转变导致社会氛围发生变化造成的。梦二此时想要寻求新鲜的艺术声音，因此他再次表达了海外旅行的夙愿。从他出埠外游前不久在群马县伊香保成立产业美术学校榛名山美术研究所就可以看出，他想要踏上创造性的追求之旅的愿望显然有增无减。⁶ 梦二深受威廉·莫里斯（William Morris，1834~1896）和约翰·罗斯金（John Ruskin，1819~1900）关于在乡村艺术群体中创造社会主义乌托邦思想的影响，他想在榛名山重建这样一个社区。1931 年，梦二怀着新的信念和成为国际艺术家的希望，启程前往欧美。1933 年，返回日本，稍事休整后奔赴中国台湾。虽然这次长途旅行摧毁了梦二的健康，成为他早逝的一个因素，但在旅途中，甚至在回家之后，梦二仍然继续为大众媒介创作插图和进行装帧设计。

随着日本从 20 世纪 30 年代开始进入全球的黑暗篇章，代表"梦二时代"的抒情感和旧日情怀很快就黯然失色。20 世纪三四十年代见证了日本民族主义和法西斯主义的兴起，部分原因是一种现代化和西化的范式转移。这种新兴的意识形态浪潮对许多热衷于向西方寻求

171

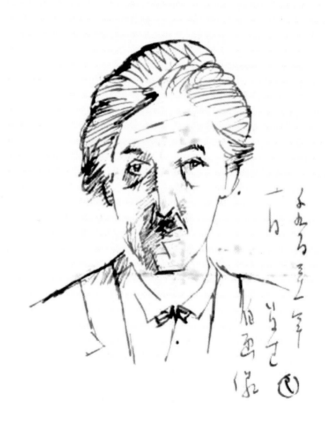

图 E.1 《自画像》，竹久梦二，
1931 年
纸本钢笔，18.0cm×14.0cm
千代田区教育委员会收藏

艺术灵感的艺术家和作家，以及大正时期开放的、现代的社会产生了
负面影响（但正如《东京灾难画信》系列所表明的那样，这些暗流在
1923 年地震后不久就已经开始酝酿）。日本政府谴责个人主义、自由
主义和消费主义等现代性元素，主张回归它所维护的日本的传统习俗
和价值观。事实上，这些观念持续了更长的时间，1942 年关于"近
代的超克"的讨论就是基于"战争是摆脱西化并恢复真实日本性的机
会"的观点而展开的。[7] 艺术家的梦二式美人及其作为大正的现代性
化身的定位不再适合这种政治和文化环境。梦二自早年参与社会主义
出版物以来就表现出明显的左翼倾向，这也许促使他做出了此时离开
日本的决定。

173　　　　就在梦二海外旅行之际，全球舞台上演了戏剧性的事件。最重
大事件莫过于 1932 年他在美国逗留期间，日本帝国军队进军满洲并
建立了伪满洲国。此举铺就了日本的战争道路，也是日本 1933 年 3
月退出国际联盟的催化剂。[8] 梦二本人反对日本日益高涨的军国主义，
他虽然身在异邦，但仍对这些事件感到震惊，当他看到加利福尼亚
的日本社区似乎非常支持日本的政治目标时，尤为心痛。[9] 1932 年
5 月 14 日，梦二在加利福尼亚艺术俱乐部西部女画家协会发表演
讲，重申了他的和平主义立场，称"艺术家在异国传播他们的影响
时不会杀死一兵一卒"。[10] 梦二的演讲令人又感受到了他在《东京
灾难画信》中对人性的残酷和弱点的观察和批评，他强调了自己反
对日本的政策并强调相信艺术不仅为日本而且为世界创造了一种能
够应对即将到来的战争的通用语言。这些感受也通过他在加州报纸
上刊登的系列作品表露无遗，比如《我来了我看到了》《风吹野草》
《南加州感伤》，这些都是他在海外创作的极富力量的作品：他为南
加州日裔社区七八种不同的日文报纸创作了 23 幅图文并茂的系列
作品。[11]

不朽的梦二遗产

　　1934 年 11 月，画家兼狂热的梦二迷蕗谷虹儿（1898~1979）为女性杂志《令女界》的特刊撰稿介绍梦二，他借此表达了自己作为一位近乎狂热的追随者对梦二的极高人气的致敬："梦二一直不忘自己追求艺术的初心，直至生命之火燃尽之时。由于这种坚持在我们今天这个时代是极其难得的，所以我怀着崇敬和敬畏向他的死致敬。梦二大师啊！哦，圣竹久梦二。"[12]

　　时值梦二去世两个月，这些话立刻引起了众多艺术家、崇拜者和支持者的情感共鸣。这些声音将播下梦二遗产的种子。在我们今天看来，这些传承建立的基础是艺术家死后其作品通过汇编和出版在大众媒介中的传播，艺术家本人培育的品牌以及他的忠实追随者收藏了他的作品而使其精神永续。梦二的多种创作模式以及他对平面媒介的深度介入，意味着图像的销售、发行、交流、构成元素、媒介、商品以及消费等过程，直接关系到梦二受众的形成。就像梦二生前，大众媒介和出版业帮助其作品曝光和普及一样，梦二去世后，个人出版商和印刷厂也同样收集、汇编、再编梦二的作品并以作品集和精品艺术书籍的形式出版，极大地促进了他的图像在他去世后的传播，进而形成了梦二的遗产。

　　梦二过世后，他忠实的追随者和朋友们成立了梦二学会，有岛生马担任会长。早在 1936 年，包括有岛、恩地孝四郎和梦二的长子竹久虹之助在内的成员就出版了梦二的作品集，首先是出版了《竹久梦二遗作集》。梦二学会也很可能组织了梦二去世后的第一次作品展览。[13] 1940 年，在梦二逝世七周年之际，这群朋友和追随者由恩地牵头，决定出版梦二的自传小说《出帆》。梦二在世时，从连载这部

174

小说的《都新闻》那里收集了剪报并请求报社归还其原画，希望一如他多年前出版其他作品那般，能以书籍的形式出版这个系列作品。然而，这个愿望没能在他有生之年得以实现。为实现梦二的遗愿，恩地以编辑的身份与出版商葵书房合作，利用胶版印刷新技术将这套三卷本的小说印刷了 400 套。[14] 多年以后，在 1968 年和 1972 年，东京出版商龙星阁重新发行了该系列。龙星阁的创始人泽田伊四郎（1904~1988）购买了梦二许多图像的版权，并于 1966 年开始发行他的作品集。[15] 梦二的藏品和《出帆》的所有原作于 2018 年在东京站画廊举办的"梦二缭乱"展览上首次展出，展览吸引了超过 3 万名参观者，这不得不令人信服梦二经久不衰的人气。[16]

　　梦二的同侪和崇拜者在他生前及身后的努力使他的图形作品（尤其是与大众媒介相关的那些作品）易于在受众中传播，并在此过程中为我们今天得以欣赏他的遗作奠定了基础。梦二身故后的艺术合集使他受到更广泛的接受，其中东京出版商加藤润二（卒于 1976 年）和他的加藤版画研究所功不可没。加藤版画研究所成立于 1934 年，其活动远早于龙星阁，其出版物旨在为加藤认为应该受到更广泛欣赏的艺术品创造更多的曝光。研究所还出版了加藤亲自汇编的他认为最具有代表性的梦二作品集。[17] 其中包括加藤工作室创作的梦二画作的木刻版画以及许多他的画作的作品集。[18] 1937~1938 年，研究所发行了梦二于 1921 年为剧作家和艺术史学家永见德太郎创作的《美人十题》。这套作品是 10 幅美人单人像水彩画，由梦二在 1918 年与儿子不二彦一起去长崎旅行归来后创作而成。[19] 1940~1941 年，研究所还出版了一套名为《长崎六景》的套画，这也是梦二于 1921 年为永见创作的《长崎十二景》中的 6 幅水彩画的复制品。

　　加藤的努力促进了梦二艺术的传播，让后世的观众可以接触到它。然而，应该记住，尽管作品来源多样，但这些梦二身故后的作品

175

集都以梦二美人的单人像为特色，这也是梦二所有创作的主要内容。即使是梦二生前的合辑，由恩地孝四郎进行装帧设计的《梦二抒情画集》（1927）都是梦二的美人画。此类合集对于建立梦二的接受度和确立基于"梦二式美人"崇拜的作品经典性至关重要，"梦二式美人"的确塑造并重塑了人们对他的艺术的认知。

"梦二式美人"仍然备受推崇；对此极具说服力的是竹久梦二伊香保纪念馆展出的《黑船屋》（图 I.3）。作为梦二美人的标志性形象，《黑船屋》每年仅在 9 月 16 日，梦二生日前后的两周内在专门为它设计的榻榻米房间的壁龛中展出。在此期间，每天开放几次预约参观，每次仅限 8~10 人的团体观看，这更显它的地位超然。[20] 正是《黑船屋》等大尺寸的美人图像使得梦二作品在"二战"后重新流行起来。例如，《黑船屋》美人的特写镜头被用作村上春树翻译的短篇小说集《爱情故事十选》（Ten Selected Love Stories，2013）的封面设计。[21]而关于插画家梦二的地位的重要性的讨论则相对较新，仅在 1988 年左右才开始进行。[22] 因此，尽管对梦二美人的关注度仍然很高，但现在，梦二的许多个展都将注意力集中在他作为平面艺术家和设计师对大众媒介的贡献上，2018 年在东京站画廊的个展便是一个好例子。

岩波书店的高级常务董事兼梦二研究者长田干雄（1905~1997）、梦二的朋友和支持者堀内清（1890~1976）、清水初代（1918~2007）、出版公司清文堂的创始人大槻笹舟，原名缵八郎（1874~1920）的长女和财产保管人，以及版画艺术家川西英（1894~1965）等林林总总令人印象深刻的私人收藏，加上其他人的收藏，构成了博物馆目前收藏的大部分梦二的艺术作品。[23] 这些收藏家的用心投入对于延续梦二的遗产和理解梦二的多元化艺术实践具有极其重要的意义。

梦二的孙女竹久南（1933~？）本身是一名艺术家，也在积极编辑梦二的作品合集，并参加关于她祖父的展览、讲座和学术座谈会。

2016 年，她作为名誉嘉宾出席了在梦二的故乡冈山举行的首届"梦二国际研讨会"。[24] 研讨会以"梦二研究的未来"为主题，主办方是竹久梦二学会。这个学会于 2014 年纪念梦二 130 周年诞辰时成立，是相对较新的研究梦二的学术协会，学会尝试让海外的学者也参与进来，这表明学会高度重视梦二的作品研究。同时，学会承认需要对梦二做进一步的学术研究，尤其是要参与到国际论坛中去。2019 年是梦二 135 周年诞辰，与这场纪念活动同时举行的展览于 2020 年初在梦二家乡冈山举办，之后还前往东京、横滨、京都和大阪展出。

尽管这本书侧重于梦二对日本印刷文化及其媒介景观的参与，但他的影响超出了视觉艺术领域。他的作品启发了后世的作家、艺术家和文化人物，他们的创作范围涉及少女文化、版画、设计、人偶制作和电影等。例如，蕗谷虹儿以其在 20 世纪早期女性杂志中的插图及为后世的少女文化注入活力而闻名。梦二混乱的私生活和人们对他的狂热崇拜吸引了众多电影人，其中最为人津津乐道的是知名电影制片人和编剧铃木清顺（1923~2017）于 1991 年制作的电影《梦二》。[25] 本研究尝试将梦二的作品置于现代日本艺术和文化的更大的语境中，并将他在 20 世纪早期媒介景观中的贡献与我们今天的媒介文化联系起来，从而对他进行重新评价和定位。

在 1934 年 11 月的《令女界》杂志上，诗人兼学者土岐善麿（1885~1980）对梦二的遗产和梦二式的品牌创建做出了以下评论："我相信留下时代感鲜明的个人风格或形式的印记本身就是一种极高的才华和真正的成就。尽管竹久创造的'梦二式'现在可能已经成为过去，但它肯定会在艺术史上永垂不朽。"[26]

善麿的话是有预见性的。梦二式的流行经久不衰：它的审美吸引力和精心打造的梦二品牌形象在 20 世纪早期日本的媒介景观内广为传播，确实是一项真正的成就，并将在 21 世纪继续打动我们。

秋田雨雀：
《追忆竹久梦二特辑：哀伤之花》
（1934）

秋田雨雀（1883~1962）：《追忆竹久梦二特辑：哀伤之花》，
载《令女界》，1934 年 11 月。[1]

　　我已经阅读了 16 日随附的明信片。追悼竹久梦二君之死。我和
竹久君的交往由来已久，很遗憾近年来未能经常见面。我记得初见竹
久是在明治四十年（1907）左右，也许更早。当时，他就读于早稻田
实业学校，但正在学习绘画。他还没有形成自己的风格，仍然是一名
经常在早稻田商店的橱窗里展示明信片的业余艺术家。

　　大正三年四月（1914 年 4 月），竹久参与了我们剧院的活动。当
时，我的小戏剧《埋葬的春天》（Umoreta haru）在有乐座上演，而他
为这出戏剧创作了整个舞台背景。不仅如此，他还以该剧为灵感创作
了一幅油画，并装裱好寄给了我。我认为这大概是他制作的最大的作
品之一。我很珍惜这幅画，将它挂在我的小书房里做装饰。大正五年
（1916），我们和俄罗斯盲人诗人埃罗申科一起去水户地区演讲。[2]那

时的记忆于我尤为难忘，总想着什么时候写下这段回忆。梦二的艺术当然不能说是非常健康的类型，但他明治后期的作品向插画界传达的那种活力具有历史意义。他对儿童和儿童书籍艺术的影响尤为重要，需要得到充分的认可。

竹久君制作插图的时期恰逢奥斯卡·王尔德风靡日本。因此，竹久可能深受为王尔德的书绘制插画而闻名的（奥布里）比尔兹利的影响。我想竹久用那样的细线去表现肉体和服饰的方式也是来自比尔兹利的吧。梦二在他的早期职业生涯中，一直用那些几乎弱不禁风的线条描绘妇女和儿童的日常生活。这些作品固然是伟大的成就，但我认为它们根本没有那个时期的朝气和活力——我认为这些方面需要批判性地评估。

最后，面对竹久的离世，我意识到，我们应该更加尊重那些在历史上留下功绩的艺术家。我对美术界不太熟悉，但我认为文学界作家之间缺乏互助是非常令人遗憾的。在此之际，我要向那些为竹久的创作提供空间的杂志以及在他晚年时给予照顾的真朋友们表示感谢。

中村星湖：
《梦二君的青年时代》（附岛村抱月评论）
（1962）

中村星湖（1884~1974）对梦二插画的评论，其中包括岛村
抱月（1871~1918）的评论，《梦二君的青年时代》，载《书籍手
帐》，1962 年 7 月。[1]

"……竹久经常去那里拜访抱月老师。虽然说他是早稻田实
业学校的学生，但因为喜欢画画，会把他的素描和油画带来听
老师的批评指点。虽然也会有别的派系的访客，但由于竹久君
是早稻田的学生，尽管只是就读于实业学校，也受到老师的特别
照顾"。

"他的图像还有些业余，速写仍显青涩，但他的笔触颇为有趣，
倒不如让他去画日本画（Nihonga）。而且也说了让他试着创作些发
表在报纸上的小插画。但是……"

抱月老师曾经给我们看过小幅的梦二画稿。他还微笑着指出英语

题字中英语的书写错误。大家都知道，那是明治 40 年或 41 年（1907年或 1908 年）左右，当时老师受委托负责《东京日日新闻》的文艺专栏。

竹久梦二：
《梦二画集：春之卷》序
（1910）

竹久梦二：《梦二画集：春之卷》"序"（东京：洛阳堂，1910）。

16 岁那年的春天，我离开家乡来到这座城市。

那时我并没有打算当一个画匠。只想功成名就，在朱兰长廊的高阁里尽享荣华富贵。然而，随着时间的流逝，我在这座城市里一直漂泊不定，这让我不知何时开始甚至不敢与人打成一片。我漫步在银座高高的白墙街道上，低垂着双眼，心里五味杂陈，嘴里乱七八糟地哼着革命、自由、流浪和自杀的奔放曲调。

那正是河野君（棒球运动员）穿着那件红色夹克，站在场地上投球的时代。我经常逃学，躺在运动场的草地上。我眺望着早稻田和目白之间那片连绵不断的平原，思绪跟着漂浮在湛蓝天空中的白云飞去了遥远的地方。

我想成为一名诗人。

然而，写诗并不能让我维持生计。

　　有一次，我用图画代替文字作诗，却意外地被选登在了杂志上，胆怯的我无比惊喜。

　　从那以后，我不得不以"画"散文为职业。但我不想去美术学校或者向绘画老师学习。想起那时的事情，就禁不住思念远在纽约的好朋友增田君。增田君，你对我的任性画作满怀同情又热心支持。现在，我仍然画着那些自我放纵的图像。今后，我也希望继续创作属于自己的图像。

　　出版这本画集之际，我要感谢那些一直支持我的自由绘画创作的人，包括中泽弘光、西村渚山、已故的浦上正二郎和岛村抱月。我还要感谢在出版过程中提供帮助的坪谷水哉和河冈潮风[1]以及刊登了那些画的杂志《女学世界》《太阳》《中学世界》《少女世界》《秀才文坛》《女子文坛》《少女》《笑》《无名通讯》《家庭》的诸位编辑。

恩地孝四郎：
《评〈梦二画集：春之卷〉》
（1910）

<div style="text-align: right">附录四</div>

恩地孝四郎：《评〈梦二画集：春之卷〉》，载竹久梦二《梦
二画集：夏之卷》（东京：洛阳堂，1910）。

　　今天放学回家路上，我和一位朋友（也喜欢你的画）一边并着肩翻看着《梦二画集》一边沿着九段坂向富士见町走去。回到家，我又和妹妹凑在一起，细细翻阅了画集。妹妹也和我一样喜欢你的画。妹妹的朋友来访，她也喜欢你的插画，因为她想让我剪下其中的一页给她。我不知怎的有点怀念你。得到这本画集，我从心底觉得开心。妈妈甚至说，"只要有那样的东西你就开心了呢"，不知怎的，我就想写这封信了。起初，我本想写下对这本集子的感受，结果写成了这样。但是我太胆小了，害怕给不认识的人寄信，所以我将从这本书给我的第一印象写起。

　　我从在书店的玻璃陈列柜上看到这本书的那一刻起，便觉得这是一本好书。看了那张广告上的善睐明眸后，我是多么想看这本书啊！

在店里看到之后，我真的欣喜若狂。可在这一系列作品中，让我最不安的也是眼睛。没错，就是眼睛。在我看来，眼睛里缺少了一些情感。当然，希望您回归到骷髅时代的想法是愚蠢的。但和那个时候相比，我不知道您画笔的热情是否减少了。我很担心画笔熟练之后便不再奔放。但我喜欢序言之后的那幅画，令人感觉清新、朝气蓬勃。我也喜欢春米的那幅画——也许是您的古风作品。我害怕《春雨》《红日》《就这样分手的话》《思慕》等作品的倾向，也不想在您的画里看到《发光的轨道》《如果毕业的话》那样的风格。那样的画不是很接近俳谐吗？我曾经写信给亲近的朋友说应该称您的画为诗画。而且，我认为像诗一样的画正是您画作的价值所在，觉得很怀念。风景画呢？我都喜欢，但希望它们更直白，直白如冒烟的山。希望它们能和女性画像一起被你继续画下去。我很喜欢《一只袖》之后的那幅画，但它似乎有点像未醒[1]的画，有些差强人意。我想我此刻已经知无不言了，母亲在催促我睡觉，现在已经是晚上 10 点 10 分了，我的指尖都冻僵了，所以我明天早上继续。……我以为可以向《少女》的出版商询问你的地址，结果他们那里没有你的地址，所以我登门拜访了洛阳堂。这对我来说从未有过。白胡子大叔说："我不知道确切的街道号码，但应该在招魂社后门附近。"一想到大哥您住在那我就很开心。妹妹说："你可以去那边放一封信？"……我喜欢宵待草，因此我也喜欢《宵待草君》（ *You Are My Evening Primrose* ），我还喜欢您最近出版的那幅画，有种柔和的感觉，让人感到亲切——这本作品集让我获得了那种感觉，里面有很多我喜欢的充满柔和亲切感的画。《！？》[190]《宁静的下午》《死去的蝴蝶》《寂》《海滨》《阿春的手指》《亲和力》《被选中的》《成年》等也很喜欢。我也喜欢《海》和其他一些画集中没有收录的作品，特别是《鸭跖草》和《野花》。我觉得，画风如果不是朝着《远道而来》和《户山之原》中皱眉的表情发展下去，而

是朝着《鸭跖草》的风格发展下去就好了。实际上，我也不喜欢《墙壁》和《受月之邀》那一类的风格。——可这是为什么呢？另外，在我看来《四十男》《不如归的读者》《迷路的猫》等可以说有些浅薄，不太理想。大哥，您可是在以前的《平民新闻》上发表过《即使人类战斗，岩石也不会嚎叫》的人啊，所以这些画应该也是无奈之举吧。但是您嘲讽的心态是否太强烈呢？我要搁笔了（这封信是在光线昏暗的小茶几上写的，不知所云……）

竹久梦二：
《评〈梦二画集：夏之卷〉插图》
（1910）

竹久梦二：《评〈梦二画集：夏之卷〉插图》（东京：洛阳堂，
1910）。[1]

我想补充一些我对书籍"插图"（或准确地说"插画"）的看法。

我认为插图在日本杂志中占据了过多空间。先来看看《太阳》杂志的情况。第一页是一幅装饰奇特的名人肖像画。卷首的画就很滑稽。风景画看起来像是刻版的死板印刷，还有花草画看起来像是人造花的速写。我禁不住怀疑起这些插画的必要性。《文章世界》中的插画，或是古董一样遥不可及，或是官能描写非常刺眼。《中学世界》中的插画，或干枯如扫帚，或胡言乱语如烟囱里冒出的烟，抑或独断专横如高利贷。还有其他的插图仿佛就是年轻有为的艺术家只为消遣随手而画的速写。例如：路灯男，火盆前的女人，两只狗，人力车夫和柳树，石匠，按摩、猫、竹子和麻雀，以及牡丹和中国狮子。我总觉得这些画陈腐且无用。我认为这些应该是作者速写本里的练习，不

应该玷污杂志的页面。其他杂志用插画填补多余的空间，或者隔离文本。在我看来，日本的插画从一开始就偏离正道了。正如我向您解释过的那样，插图分为两类：发乎于情的插图和受命于外的插图。发乎于情的插图是关于一个人的内心生活和情感回忆的陈述；而受命于外的插图是小说或诗歌的补充，或作为艺术杂志研究的素描。

　　如果我们分开来看的话，就能够为杂志选择出有必要且有效的插图，这样，插图的立场也能变得更加清晰。

　　我愿意画发乎于情的插图。

　　到目前为止，我为杂志所画的插图都属于这一类。当然，我当时并没有意识到这一点，所以自然没有得到公众的认可。从今以后，我愿意等待，等待我们的"无声诗"出现在杂志页面上的那一天。

竹久梦二:
《东京灾难画信》
（1923）

竹久梦二:《东京灾难画信》,《都新闻》,第 1~21 图。1923
年 9 月 14 日至 10 月 4 日。[1]

我想添加一个关于我研究和翻译这一系列的个人笔记。2011 年 3
月 11 日东北大地震袭击日本东北部,随后发生无数次余震并引发巨
大海啸,当时我正在东京进行博士学位论文研究。正是在这次事件之
后,以及在日本为恢复、调和讲述这场灾难而付出集体努力期间,我
的早稻田大学主管导师丹尾安典教授建议我研究梦二对关东大地震的
反应,这也是他有生以来经历的最严重的自然灾难。这次经历让我翻
开了这个作品系列,能够更好地理解和洞察梦二对 1923 年地震的发
自内心的反应。我在翻译和分析这个系列的过程中脑海里不断浮现出
2011 年的这场灾难,它的影响巨大,甚至在多年后,许多人仍然无法
重返家园。

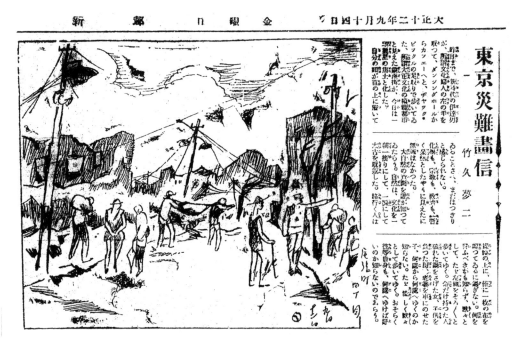

194

第 1 图　1923 年 9 月 14 日
（大正十二年）

1.

就在昨天，新时代的时髦男子还牵着所谓的文化女性的左手，像195
杰克·皮克尔一样带着她们从舞厅游走到咖啡馆，在号称大正时代文
化中心的银座街道上昂首阔步。今天，那里已经变成了一望数里的
焦土。

我甚至无法确定头颅是否还长在自己的脖子上。

似乎化学、宗教，甚至政治都戛然而止，这实在令人倍感
讶异。

谁会知道大自然意欲何为？大自然的巨大力量摧毁了文明，使我
们一夜之间退回到史前时代。走在街上的人，身上只有薄薄一层衣物
蔽体。他们不知道该说什么，只是默默地沿着街道的左边走下去。有

些人九死一生——一个背着破锅的女人，一个背着孩子的母亲，用车拉着老妇人的孩子——他们都慌乱而沉默地走着。我不知道他们要去哪里。他们自己可能也不知道。

□ 町四丁目 九月十二日（插图中的文字）

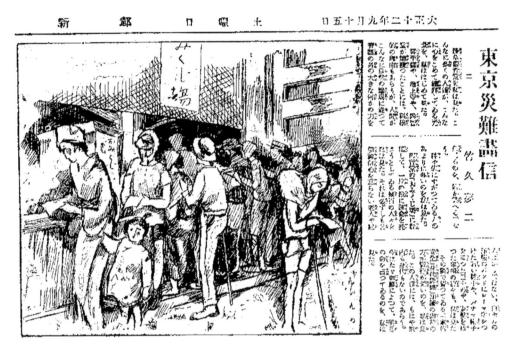

196

2.

197

　　我参观了浅草观音寺。这么多人在这里虔诚礼拜的景象，我还是第一次看到。

　　金刀比罗神社、增上寺或观音寺在火灾中幸存下来可能有科学道理。这些人在受到大自然暴行突袭时想要相信一种未知的、更强大的力量也是无可厚非的。

　　我看到太多人依赖神灵和佛陀。看到数百人聚集在观音堂的"神签[2]场"，将自己的命运寄托在一纸签文上。这些人不一定都是日日虔诚参拜的信徒。我也看到穿着白色西装，系着字母花纹皮带的年轻绅士、戴着巴拿马草帽的三十来岁男子和梳着束发的年轻姑娘。

　　我看到旁边摊位上神官们在出售"家内安全"符和"身代隆盛"符，但买的人不多。这些人们或许已经失去家庭和财产。我看到他们现在只能依靠神签来占卜自己明日是否还活着。

　　神签；九月九日（插图中的文字）

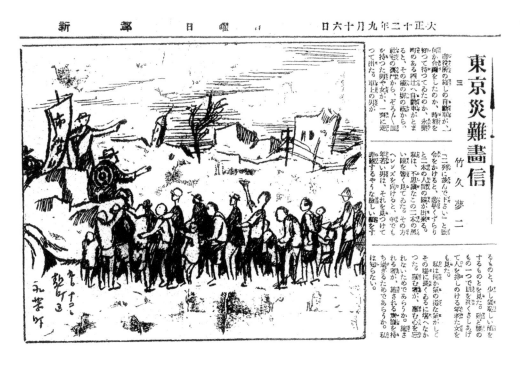

第3图　1923年9月16日
（大正十二年）

3.

或是有约定的信号抑或有人知道确切时间，不管怎样，当市政厅的一辆自行车停在永乐町的十字路口时，眨眼之间，周围围栏后面和公司后门涌出许多男男女女，全都捧着盘子，将自行车围了个水泄不通。

骑自行车的人喊道："请站成两排。"人群顿时分成两行。我盯着这两条奇怪的黑线看了一会儿。当我举起相机用镜头对准两行队伍时，看到一个年轻人对着镜头露出貌似责备的严厉表情，而另一个人似乎面露羞愧。还有一个年长的女人，使劲挺直腰杆把盘子高高举起，挤进人群。

我有点同情他们，不忍心再待在那里。或许赈济的人忘记了

仁慈。也许接受赈济的人认为他们得到的东西是理所当然的。我不知道。

九月十二日，口 区，永乐町（插图中的文字）

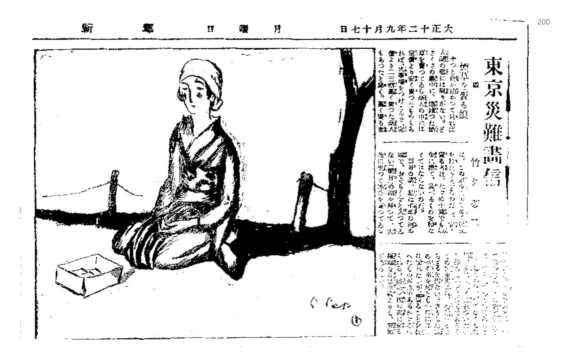

第 4 图　1923 年 9 月 17 日
（大正十二年）

4.

卖烟草的女孩

即使人类幸存下来，也没有克服他们的贪婪。我听说有商家趁着灾后的混乱，以比通常零售价高出二、三成的价格出售烟草。以较高价格出售烟草的商人正试图发灾难财，而以较低价格出售烟草的商人则想要尽可能多地赚些现金以果腹。

三号的早晨，我在不忍池边看到一个女孩坐在地上，开箱出售"朝日"烤烟，里面只有二十支左右。一旦箱里的烟草卖光了，换了面包，这个女孩将如何继续生活？

这么漂亮的姑娘，卖完了一切可以卖的东西，她最后会出卖她自己吗？一想到她，我的心就沉了下去。很难说她一生的命运会如何，

但可以肯定的是什么迫使她出卖自己。与恐惧催生的极端自我主义比

起来，更可怕的是彻底的失败和颓废。

　　九月五日（插图中的文字）

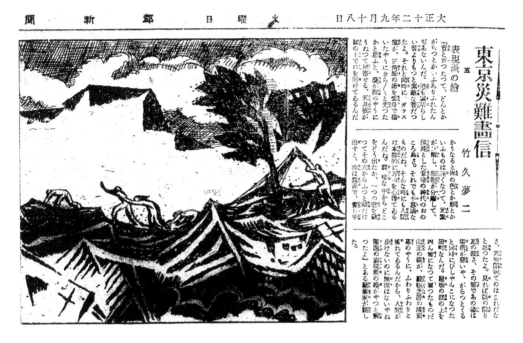

第5图　1923年9月18日
（大正十二年）

5.

表现主义绘画

"说到地震的声音：这不仅仅是普通的爆炸声或巨响。这是一种比想象中的曲调更美妙的声音。那声音响起的同时，玻璃窗就像用云母颜料描画的三角派的画一样折射出璀璨的光芒，榻榻米地板如大波浪一样起伏，天花板在我腿部上方咧着大嘴。整个世界一片混沌，事物的形色都化为虚无，令人恍如身处诸神时代的自凝岛，一片混沌，永无天日。但即使身在此时，人类也能本能地保持方向感，这令人百思不得其解。我不知何故从墙上破裂的一个洞里逃离了那伸手不见五指的黑暗。当我从墙洞里探出头来的时候，正午的天空是那么的明亮，仿佛鸿蒙初开。我环顾四周，只见一片瓦砾。这也

难怪，因为整个田町区受到了地震的强烈冲击，在震动中崩塌了。我无法行走，因为山王森林就像小剧场表演中那浅葱色的主幕一样飘动，我只得顺着起伏的屋顶匍匐前行。我终于理解了德国表现主义绘画"，一位艺术家说。

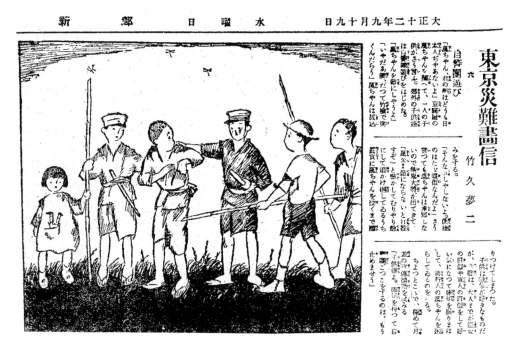

新　郊　日　曜　水　　日九十月九年二十正大

東京災難畫信

自警團遊び

竹久夢二

第6图　1923年9月19日
（大正十二年）

6.

扮演自警团

"小万，你的脸怎么看起来不太像日本人，"一个孩子一把抓住
了豆腐店家的男孩小万问道。郊区的孩子们开始玩起扮演自警团的
游戏。

"让小万当敌人吧。"

"我不要。你们是不是要拿竹枪捅我？"小万退缩了。

"我们不会那样做。我们只是假装一下。"可是小万还是不肯答
应，于是饿鬼大将来了。

"万公！你不当敌人，我就打死你！"他威胁着小万非要让他当敌
人，追着小万跑时真的把他打哭了。

　　孩子是喜欢战争游戏的，但现在连成年人都模仿巡警和军人，气势十足地挥舞着短棍，让路过的"小万"们一脸困惑。

　　我想在这里使用一个非常陈词滥调的宣传口号:

　　"孩子们，我们不要再到处乱扔棍棒了，也不要再玩假扮自警团的游戏了。"

206

第7图　1923年9月20日
（大正十二年）

7.

被服厂遗迹

　　地震后的第二天，被服厂已经变成了一片尸海。就算是战场上的尸体，恐怕也没有这般骇人。刚刚还活着的人被无缘无故或毫无征兆地夺去生命。层层相叠的尸体显示了他们在痛苦和绝望中一直挣扎到最后一刻的样子。有一具尸体可能是相扑选手，他看起来仍然像在擂台上与一个看不见的敌人搏斗。一个抱着孩子死去的女人看起来很悲伤，可面容依然美丽。但面对一具血淋淋的用最后一口气苦苦挣扎的男性尸体时，我已无法描绘出这令人心碎的画面。

　　我于十六日火化尸体的最后一天画了这幅速写。我不知道这片空地以后会作何用途，但我希望建座令人愉快的寺庙，在这片空地及两

国周边的河岸一带种植些柳树，至少为死者营造一片没有工厂烟雾的绿色乐土。过去的事情我不知道，但如果像柳桥这样的地方真的有很多柳树，或者要是绿町名副其实有很多绿色，也许我们可以不必遭受这样的灾难。

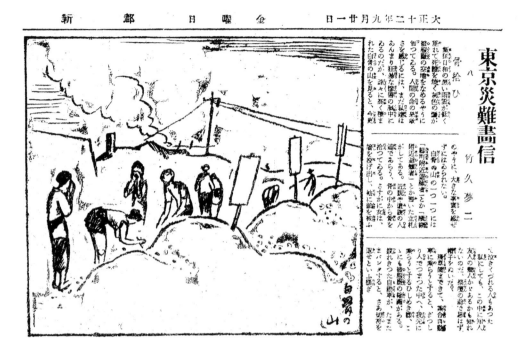

第8图 1923年9月21日
（大正十二年）

8.

拾骸骨

那天，低沉的天空中飘着一团阴森诡异的黑云，这天气似乎要令人发狂。尸体火化产生的灰色烟雾在被服厂周围的广阔空地上蔓延。此刻，我们仍然在可怕的灾难漩涡中打转，无法真正感受到人类生活的虚无。但当我看到这里到处都是成堆的枯骨时，不禁为这件事的严重性震惊。

一堆堆枯骨前都立有指示牌。上面写着"绿町地区的遇难者"或"横纲地区的遇难者"。近亲或幸存的家庭成员从骨堆中收集亲人的骸骨。一个女人再也无法继续下去了，扔下她用来捡骨头的筷子，以袖掩面，失声痛哭。

　　即使如我，可能也有几个熟人或朋友在这一堆堆骸骨之中。我有一种想脱下帽子，在这个祭坛前鞠躬的冲动。

　　当我试图在浅草桥站搭汽车时，人群一拥而上，那种争先恐后与绝望的场景，就像（灾难当天）被服厂区的缩影。最后，当那辆破旧的汽车不堪重负，轮胎漏气时，（再次爆发了骚动）人们开始要求退还车费。

　　骨山（插图中的文字）

210

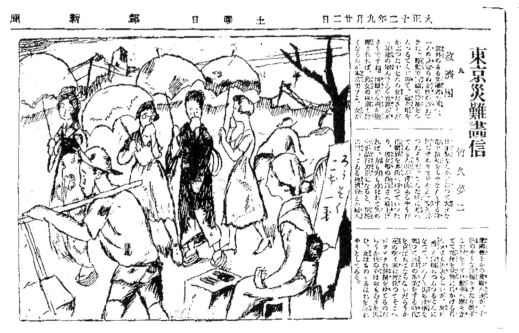

211

9.

救济会

有一个陌生的女人来拜访住在郊区的文学家。她大约十七八岁年纪，短发，穿着破旧的藏青色棉布窄袖和服，戴着泳帽。据说，她说了这样的话，"看来我们希望的社会很快就会到来。随着阶级歧视的废除，男性对女性的歧视很快就会消失。女人把头发梳成日式发髻、系上宽大的腰带、举止像淑女的时代将一去不复返了"。似乎有很多人认同她的想法。救援会和妇人爱国会的这些精英女性们天真地认为，把红灯区关进后巷，终止她们的生意，会让男人和女人都成为品行端庄的模范人物。灾后，她们穿着不合身的或花哨的衣服，把横幅挂在车上到处去废墟观光。这种行为是荒谬和不负责任的。我们是否

应该为（事实上确实有）穿着破旧衣服的女性愿意承担男性的工作并声称要一起工作而感到高兴呢？为了可以建造临时庇护所，我们必须砍掉所有枝头挂满美丽花朵的树木吗？社会开始失去优雅，女性开始失去物哀之美。

蜡烛，两支一钱（插图中的文字）

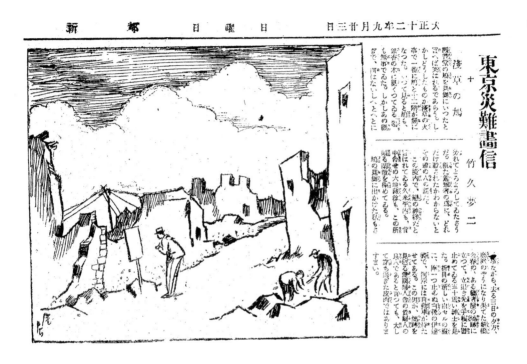

第 10 图　1923 年 9 月 23 日
（大正十二年）

10.

浅草的鸽子

说去观音堂看鸽子肯定会被嘲笑的。浅草发生火灾后，不知为何，我很担心鸽子和十二阶。当我到达那里时，在银杏树上筑巢的鸽子和鸡都安然无恙。但显然，它们在这一切骚乱中，因饥饿而变得虚弱了。附近有人告诉我，它们很多被杀掉成为幸存者的口粮。

在（观音堂）院内，被尊为恋爱之神的久米平内塑像与六界地藏像相背而立。这景象加剧了荒凉感。

离开鸽子后，我穿过了新桥金春的一家艺伎馆，那里已经变成了一片荒地。一位五十岁左右的绅士站在艺伎馆的废墟前，似乎正在笔记本上记下它的新地址。他穿着一身新的白色毛呢套装，脚上是一

双干净得无可挑剔的花花公子白鞋，他的车在河边等着他。如果这位先生正是救济会或妇人爱国会某位精英女性的丈夫，那倒也不算太讽刺。

　　浅草［？］(插图中的文字)

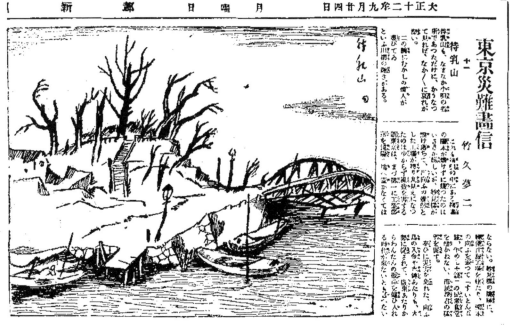

第 11 图　1923 年 9 月 24 日
（大正十二年）

11.

待乳山

待乳山在小吹（"小曲"）爱好者中也算是颇负盛名了，现在看来竟黯然失色。

颇有些川柳[3]中唱到的"臂弯中的情人年老色衰"的味道。

端歌中唱到的，广为人知的柳岛的桥本（餐厅），幸免于难，这让我不知怎的有些高兴。但妙见堂被烧毁，河对岸工业区便毫无遮挡，这肯定会破坏对岸的景致。新东京必须首先考虑将其工业区搬到一个不碍事的地方，或者可以在妙见堂原址上建一个廉价的服装厂，或者在桥本（餐厅）的一侧设立一个"水团五钱，牛肉饭十钱"的大众食堂。我想请公众认真考虑一下这个建议。

即使是对面向岛上的入金和水神这些在地震和火灾中幸存的地区，可能也会迅速变成雇用无数广东大厨包饺子的地方。

待乳山（插图中的文字）

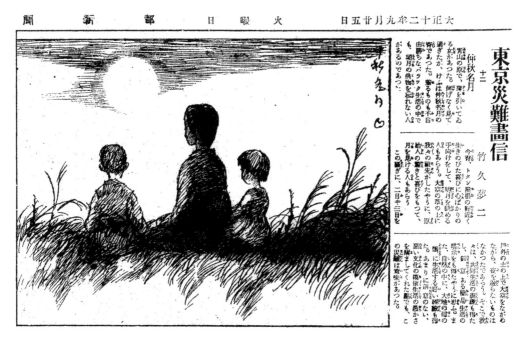

第 12 图　1923 年 9 月 25 日
（大正十二年）

12.

中秋名月

我看到一个女人在青山的田地里拔蒲苇草。我无意中路过，才发现今晚是中秋名月之夜。即使在住临时棚屋的贫困时期，有些人也不会忘记准备满月的供品。

今夜一定有人从铁皮屋顶的屋檐上仰望明月，感恩他们在灾难中幸存下来。就像远古时代的人一样，也一定有人正在享受明月清辉下田野的奇妙景象。

在这一切骚乱中，大多数人都会在没有任何避难所的情况下待上两三个晚上，凝望广阔的苍穹。这几天，我们确实学会了如何与他人相处，获得了创造力和关于生活得更简单的提示。我们生活在大

自然中，也体验了受大自然摆布的生活。这场悲剧很有意义，因为它让我们意识到我们的生活方式和文化已经变得多么缺乏创意和充满矛盾。

　　中秋名月（插图中的文字）

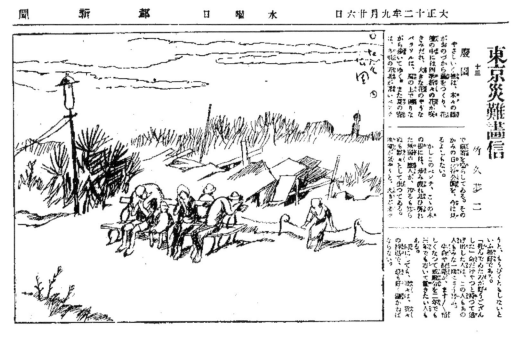

218

第 13 图　1923 年 9 月 26 日
（大正十二年）

13.

废园

这是一条风景宜人的小路，浓荫蔽日，花坛里四季都开满鲜花。我沿着小路漫步，将撑开的阳伞搭在肩膀上打着转儿，看起来好似一朵大大的花儿。一个夏夜，一个满怀遗憾的少年，坐在蓝色的长椅上，吹奏着银色的长笛。日比谷公园的那些美好时光一去不复返了。

流离失所的人们，走路走到筋疲力尽；他们三三两两沉默地坐在长椅上和树下。即使他们面临（另一场）地震或火灾，他们似乎也没有力气挪动了。

"还不如死了好"，所有逃过一劫的人说。

　　这与那些拼命固守自己的生命和财富，甚至要求实施限制和巡逻等戒严令长达两三年多的人形成鲜明对比。

　　无论如何，我们只能以自己的方式尽力而为。

日比谷公园（插图中的文字）

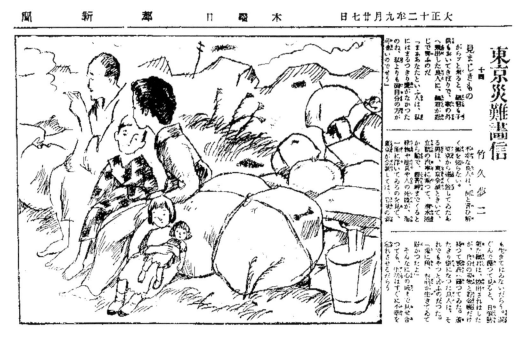

第 14 图　1923 年 9 月 27 日
（大正十二年）

14.

不该看到的东西

大地震动时，一位丈夫冲出屋子，留下他的妻子和孩子。妻子责备道：

"喂，你怎么这样？你一点也不爱我，只顾自己。"

倒霉的丈夫竟一时语塞。

一位从东京离家远行的男子，听说东京受灾后，赶紧买了火车票，再从清水港换船前往观音岬。当他看到海上漂浮的残垣断壁和尸体时，他以为爱妻一定没能逃过这座城市的灭顶之灾。他含着泪回到家。谁料，他一向要强的妻子设法从着火的房子里收拾了些衣物并带上银行存折，逃到了她父母的家。而丈夫除了一袋换洗衣物一无所有，

他最后说：

　　"无论如何，你活着就好。"

　　在彼此敞开心扉之后，他们很快就会在日常生活中忘记悲伤。

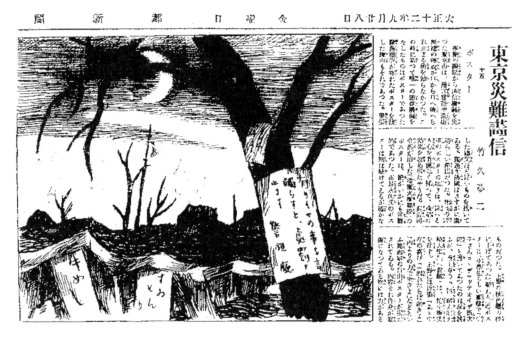

第 15 图　1923 年 9 月 28 日
（大正十二年）

15.

海报

事件发生后，东京市通信系统随即瘫痪。道听途说和荒谬的故事层出不穷。唯一剩下的通信方式是海报。欧洲战争时期的海报如此出色一定是这个原因。冲突中的德国和法国公民制作了最精彩的海报。近日，军队总部发布的一张题为《地震火灾瘟疫》的海报平平无奇，却成功俘获了不安的民心，产生了很大的影响。市长永田［秀次郎办公室］发布的海报虽不能鼓舞人心，但很能舒缓情绪。在上野的一棵樱花树的树枝上挂着一张寻人启事海报，文字是一个小孩的笔迹，写道："信子，请在这里等我。新次郎。"这样的海报让人不禁潸然泪下，其他海报虽然沉闷倒也管用，比如增上寺的海报，

上面写着"雷藤太郎已撤离到大崎大鸣门"。这些天在上野附近，人们可以看到志愿者制作的公益海报，例如《啊，幸存的喜悦》，或《跌倒就站起来》，或《凭着你的内在力量活下去》。这些海报上意味深长的标语很有力量。

散布谣言者将受到处罚。警察局；水团；牛肉饭（插图中的文字）

第 16 图　1923 年 9 月 29 日
（大正十二年）

16.

海报 2

"请把你的衣服捐赠给有需要的受灾者。食物供给已经到位，临时收容所也已基本完工。现在需要的是衣服。这些可能会有志愿者慷慨捐赠。说话的功夫，早晚都变得越来越冷了。没有换洗衣物的受灾者正亟须援助，他们只能等着衣服尽快分发。可要等到何时呢？"

这是贴在须田町的一座铜像底座上的一幅海报。这一定是一位年轻的艺术生创作的。图片和文字都很笨拙，但它表现出的对他人的热情和爱心令人着迷。而军方制作的其他海报，一张名为《极端主义者的命运》，描绘了一对正在争吵的父子，另一张名为《难以

消化的食物》，描绘了一个孩子喝着标有"克鲁泡特金"和"虚无主义"的酒，吃着标有"马克思"的馅饼。这些海报上的信息是如此露骨和粗暴。如果这些海报能唤起人们的思考和情感，那就更有力量了。

226

第 17 图　1923 年 9 月 30 日
（大正十二年）

17.

子夜吴歌

"佐佐木，你值夜班的时间到了。"自警团的士官每晚都像这样叫醒负责夜班的人。

"是，我马上来。"值夜班时，你几乎无法入睡。即使你因白天的工作疲惫不堪，也只能在轮班时保持清醒。男人披上雨衣，拿着棍子走了出去。

"啊，好冷啊。"外面就像长安的月夜。"你为什么不多穿一件？"妻子关心地说。

"不用，我没事。男人一旦走出家门，就是勇敢的武士。"

丈夫外出"打仗"，妻子不敢安睡。于是她在炭炉里生起火

来为他准备一些热可可。

终于，传来木梆子的声音，也许是她那没守夜经验的丈夫敲打发出的，声音穿过附近的小街道，消失在远处。

秋风吹不尽，

总是玉关情。

何日平胡虏，

良人罢远征？（诗歌的第二节）

228

229

第 18 图　1923 年 10 月 1 日
（大正十二年）

18.

漫长的星期日

　　浅草和日比谷公园的临时避难所外还会举行常见的民俗节日。门口挂着红白相间的门帘和红纸灯笼，还有卖旧衣服和家居用品的摊档。这一切恍如每年 4 月 21 日在京都东寺举行的御会式。一群似乎是从京都来访的女性，她们彼此聊着：

　　"你觉得如何？"

　　"哦，我已经累了。看够了。"有一位来自丸之内那边的公司员工。也许他今天休息，出来见识一下年糕红小豆汤店的著名美女（侍应）。甚至还有一位地震逃难者，他似乎终于能够穿上一件漂亮的衣服。人们在街上闲逛，却焦躁不安。没有上学的孩子们正在享受一个漫长的星期日。一切是如此欢乐，热闹得简直就像地狱极乐的幻境，

或像是听到了马戏团的行进曲一样。

一个纠察队员早就厌倦了等待未知的敌人，独自一人一边喝着自酿的清酒，一边想起家乡的乡村节日。他一动不动地站在那里，沉浸在白日梦中。

关东煮；乌冬面（插图中的文字）

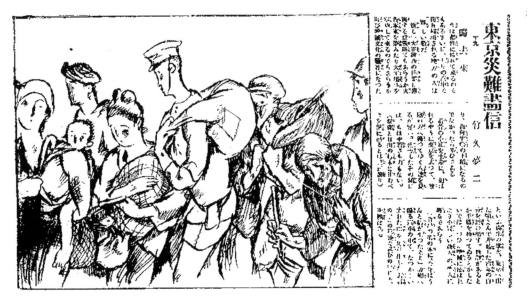

第 19 图　1923 年 10 月 2 日
（大正十二年）

19.

归去来

虽然每天到达东京的火车班列源源不绝，但这些天来东京的人应该没有那么多期待了。

也许这些人曾带着雄心壮志而来，比如为新的大正维新贡献力量，成为一名伟大的企业家或创办一家大公司。如果这些人没有成为机器文化的牺牲品或沉入城市生活的下层，那已经值得庆幸了。

人们背着亲人的骨灰作为一份纪念品离京返乡，他们憔悴的脸上没有任何活力或青春的迹象。我记得刚到东京的那段阴郁的日子，曾经读过昆虫之歌："白蚁（Hamushi）本该生活在山中的朽木上，离开自己的家乡，是它自己的错。"没有一门技术或不

能从事一个行业将意味着一个人最终只会被机器或狡猾的小商人利用。

　　"听说今年后院的柿子树丰收了，"火车上一位返乡的年轻人说。正是如此简单的快乐才能带来真正的幸福。

第 20 图　1923 年 10 月 3 日
（大正十二年）

20.

关于现金交易

一个住在平民区的男人选择了九月中旬的良辰吉日结婚。那天，他从公司请假去了三越百货。事件发生时，他刚刚支付了一张双人毯的费用。当他终于在一阵骚动中设法逃出去时，却发现自己的公司大楼已经完全消失了。回到家，他发现自己的房子也被完全烧毁了。那天晚些时候，他终于来到了井之头的亲戚处。他很担心住在鹤见的新娘，但去那里的交通已经中断了，走路又太危险，于是他开始学骑自行车。练习到第七天，他的胳膊和腿都伤痕累累，才有信心骑上自行车去鹤见。当他终于到达时，（他看到）那里几乎没有受到震灾的影响，新娘也是一副若无其事的样子。当他回到家时，一脸沮丧，他解释说：

"在这种情况下，我被告知最好推迟婚礼。"

"因为地震而取消婚礼是不是太无情了？"

"是的，但我失去了工作和所有的钱。我对此无能为力。"

"事实上，我可能得拜访所有老客户并且拜托他们都用现金交易，就像居酒屋一样。"

"我想唯一的安慰就是你学会了骑自行车。"

234

第 21 图　1923 年 10 月 4 日
（大正十二年）

21.

巴比伦的昔日

市内汽车司机正要广播："白木屋有人下吗？"可白木屋已经被夷为平地。

"这里曾经是气派的银座，城里最热闹的地方，"一位绅士在乘坐公共交通工具时对一个来自乡下的少年说。"著名演员勘弥曾在此登台演过戏剧《阿国与五平》。我的天呐，那时曾经一票难求啊。"4

有人在帝国剧院前以 5 分钱一条的价格出售菊五郎格子手巾和非法贩卖带有残忍图画的明信片。

有些商人利用人们的炫耀心理，出售来历不明的物品，比如，看起来像是从尸体的手指上取下的或从烧焦的遗骸中挖出的戒指。

在鬼门关闯过两三次都死里逃生的人，已经不怕死了。浅草公园里，每晚四五场暴力打斗已经见惯不惊。

酒精，女人，谁知道我们什么时候会死。只有无所不能的观音大士知道。哦，还有打斗知道。

东京又回到了古巴比伦时代。

<div align="right">

注　释

</div>

序

题词：这首三行诗于 1913 年首次发表在梦二的诗集《星期日》（*Dontaku*）中。

237　1. Ogawa Shōko, *Motto shiritai Takehisa Yumeji: Shōgai to sakuhin* (Tokyo: Tokyo Bijutsu, 2009), 11.

2. 这也与新流行的音乐和表演形式相一致，如浅草歌剧和民间歌剧之一的御伽歌剧。

3. 2014 年，CD *Yumeji no uta: Senoo gakufu hyoshie ni yoru kakyoku shū* (Belta Recording Company, Crown Tokuma Music) 发行，其中包括由梦二生前创作的诗歌改编的歌曲。

4. 其中包括东京竹久梦二美术馆、冈山梦二乡土美术馆、竹久梦二伊香保纪念馆、金泽汤涌梦二博物馆、山形县酒田市竹久梦二美术馆和日光竹久梦二美术馆。梦二画廊于 2011 年在梦二居住的东京杂司谷街区开业（该画廊的梦二作品收藏不多，但与梦二的孙女竹久南保持着联系）。

5. 梦二博物馆的藏品主要来自重要的私人藏品，如竹久梦二伊香保纪念馆的长田干雄藏品、金泽汤涌梦二博物馆的堀内清藏品、金泽汤涌梦二博物馆的清水初代藏品，以及京都国立现代美术馆的川西英藏品。

6. 这座房子和工作室的复制品最初位于东京，现位于冈山，由日本冈山梦二乡土美术馆所有并维护。

7. Ishikawa Keiko, ed., *Takehisa Yumeji "Zasshi no tanoshimi ten": Mijika na geijutsu ni miru Taishō roman* (Tokyo: Takehisa Yumeji Bijutsukan, 1997), 1.

8. 最近的研究发现，梦二是第一个将约翰纽伯里的《鹅妈妈的旋律》翻译成日语的人（早在 1910 年）。参见 Horie Akiko and Taniguchi Tomoko, eds., *Kodomo paradaisu: 1920−30 nendai ezasshi ni miru*

modan kizzu raifu (Tokyo: Kawade Shobo Shinsha, 2005), 64。

9. 有关多模态方法，请参见 Gunther Kress, *Multimodality: A Social Semiotic Approach to Contemporary Communication* (New York: Routledge, 2010); John A. Bateman, *Multimodality and Genre* (New York: Palgrave Macmillan, 2008); 以及 Gunther Kress and Theo van Leeuwen, *Reading Images: The Grammar of Visual Design*, 2nd ed. (London: Routledge, 2006)。詹妮弗·魏森费尔德提醒我讨论梦二时注意多模态问题，对此深表感谢。

10. Arjun Appadurai, "Disjuncture and Difference in the Global Cultural Economy," *Theory, Culture & Society* 7 (1990): 298–99.

11. Appadurai, "Disjuncture and Difference in the Global Cultural Economy," 296–97; 及 Benedict Anderson, *Imagined Communities: Reflections on the Origin and Spread of Nationalism* (1983; repr. London: Verso, 2006)。

12. 平版印刷是一种平版印刷或平面工艺，在印刷的区域之外经过处理以排斥油墨。珂罗版印刷是一种光机械印刷工艺，指将版基涂上感光膜，用底片敷在胶膜上曝光以再现图像的技艺。胶印是商业印刷中广泛使用的工艺，其工艺是将图像转移或胶印到橡胶辊上，然后用轮转印刷机印刷。铜版印刷属于凹版印刷的一种，其通过印刷表面的雕刻区域创建图像。木版印刷也属于凹版印刷的一种，是将图像雕刻成木刻印版。照相制版是使用摄影术来复制艺术作品的一种光学机械工艺。木刻印版是一种凸版印刷法，通过雕刻版木来制作图像。参见 Linda C. Hults, *The Print in the Western World: An Introduction History* (Madison: University of Wisconsin Press, 1996), 4, 830, 753, 3, and 10。

13. 我要感谢布里尔出版社的日本视觉文化（IVC）系列审查委员称梦二为"媒介企业家"。

14. 最早研究梦二的日本学者有长田干雄、河北伦明、小仓忠夫和高阶秀尔。

15. Takahashi Ritsuko, *Takehisa Yumeji: Shakai genshō toshite no "Yumeji-shiki"* (Tokyo: Brucke, 2010).

16. "竹久梦二：浪漫与怀旧的艺术家展"（2017 年 5 月 1 日至 6 月 12 日）展出了阿姆斯特丹日本版画博物馆的梦二藏品。请参阅随附的展览目录：Nozomi Naoi, Sabine Schenk, and Maureen de Vries, *Takehisa Yumeji*, ed. Amy Reigle Newland (Leiden: Hotei Publishing, 2015)。另见相关文章：Nozomi Naoi, "Beauties and Beyond: Takehisa Yumeji and the Yumeji-shiki," *Andon* 98 (2015): 29–39; 以及 Sabine Schenk, "Takehisa Yumeji's Designs for Music Score Covers," *Andon* 98 (2015): 40–48。由海伦·梅里特和味冈千晶撰写的早期出版物中包含对梦二的简要介绍。文学学者芭芭拉·哈特利、黛博拉·沙蒙和莱斯利·温斯顿也将梦二的插图纳入他们的分析中。

17. 关于梦二的大部分出版物是由纪念梦二的博物馆的（前）策展人和学者撰写的，包括荒木瑞子、原田敦子、石川桂子、桑原规子、西恭子、太田昌子、高桥律子、谷口朋子，还有山田优子。

18. 诸如杉浦非水（1876~1965）、小村雪岱（1887~1940）、渡边与平（1888~1912）等艺术家。

19. Machida Shiritsu Kokusai Hanga Bijutsukan, ed., *Yumeji 1884–1934: Avangyarudo toshite no jojō*

(Machida: Ōtsuka Kōgeisha, 2001), 366. 引自 Nakazawa Reisen, "Yumeji dai ikkai ten no koro," *Hon no techō* (January 1962)。作者的该翻译出现在 Naoi 的文章 "Beauties and Beyond" 的第 36 页。

20. 梦二确实与京都府立图书馆馆长汤浅吉郎有私人联系，但这绝不是他选择这个地点的全部原因。

21. 参见 Kinoshita Naoyuki, *Bijutsu to iu misemono: Aburae chaya no jidai* (Tokyo: Heibon sha, 1993)，以及 Omuka Toshiharu, *Kanshū no seiritsu: Bijutsuten, bijutsu zasshi, bijutsushi* (Tokyo: Tōkyō Daigaku Shuppankai, 2008)。

22. 将此类机构作为艺术史的一部分进行研究标志着柄谷行人、北泽宪昭和佐藤道信等学者于 20 世纪 80~90 年代提出的方法论的范式转变。

239　23. 美术这个词经常被当作西方舶来品来讨论，它并不是西方艺术意义上的任何一个单一的美术概念，而是德语 "工艺美术"（Kunstgewerbe）、法语 "美术"（beaux-arts）和英语 "美术"（fine-arts）的翻译组合。参见 Kitazawa Noriaki, *Kyōkai no bijutsushi: "Bijutsu" keiseishi nōto* (Tokyo: Brucke, 2000), 8–10。

24. 文展（文部省美术展览会）由一群时任文部大臣牧野伸显（1861~1949）的部下受到法国沙龙体系的启发而创立的。文展的评审于每年秋天举行，分为日本画、西洋画和雕塑三个类别，每个类别都设有专门的评委组。1919 年，文展改为帝展（帝国美术学院展），1935 年更名为新文展（新文部省美术展览会），最后更名为日展（日本美术展览）。1958 年，赞助方从政府变为公益社团法人。

25. Omuka, *Kanshū no seiritsu*, 10–11. 五十殿利治将其描述为审美意识的标准化。

26. Omuka, *Kanshū no seiritsu*, 10–11.

27. 参见 Takahashi, *Takehisa Yumeji*。

28. Laurel Rasplica Rodd, "Yosano Akiko and the Taishō Debate over the 'New Woman,' in Gail" Lee Bernstein, ed., *Recreating Japanese Women, 1600–1945* (Berkeley: University of California Press, 1991), 175–77. 我还要感谢匿名读者让我注意到其中一些运动。

29. 日本摩登女郎的图像也被传播到如中国、韩国等其他地方，这值得注意。参见 Itō Ruri, Tani E. Barlow, and Sakamoto Hiroko, eds., *Modan gaaru to shokuminchiteki kindai, Higashi Ajia ni okeru teikoku, shihon, jendā* (Tokyo: Iwanami, 2010)。我要感谢匿名读者让我注意到这一点。

30. Sarah Frederick, "Girls' Magazines and the Creation of Shōjo Identities," 引自 *Routledge Handbook of Japanese Media*, ed. Fabienne Darling-Wolf (London: Routledge, 2018), 25。

31. 后者在 Marc Steinberg, *Anime's Media Mix: Franchising Toys and Characters in Japan* (Minneapolis: University of Minnesota Press, 2012), viii 中进行了论证。弗雷德里克还将媒介组合的概念引入了她对印刷文化和女孩杂志的分析中。参见 Frederick, "Girls' Magazines," 23。

32. 亚历山大·扎尔滕和马克·斯坦伯格等媒介研究学者也认为福泽谕吉（1835~1901）和社会学家 / 电影理论家权田保之助（1887~1951）等 20 世纪早期的思想家是最早从事媒介理论和大众媒介研究

的学者。参见 Marc Steinberg and Alexander Zahlten, eds., *Media Theory in Japan* (Durham: Duke University Press, 2017), 14。

33. 该标题是梦二去世后才确定的，出现在如町田市立国际版画美术馆的目录《梦二 1884–1934》等出版物中。梦二的许多插图都没有标题。在最近的出版物中，同样的插图被称为"白衣骸骨和女人"。参见 Chiyoda Kuritsu Hibiya Tosho Bunkakan Bunkazai Jimushitsu, ed., *Yumeji Ryōran* (Tokyo: Curators, 2018), 317。

34. Sarah Frederick, *Turning Pages: Reading and Writing Women's Magazines in Interwar Japan* (Honolulu: University of Hawaii Press, 2006), 2–3.

35. Andreas Huyssen, *After the Great Divide: Modernism, Mass Culture, Postmodernism* (Bloomington: Indiana University Press 1986), 52; 以及 Rita Felski, *The Gender of Modernity* (Cambridge, MA: Harvard University Press, 1995), 21。

36. 20 世纪初通过小众杂志传入日本的西方艺术影响主要来自欧洲，尤其是法国、德国、意大利、俄罗斯和英国。 240

第一章　现代美人与梦二式

1. Takehisa Yumeji, *Kujūkuri e* (Tokyo: Seitōsha, 1940).

2. 引自 Ogawa, *Motto shiritai Takehisa Yumeji*, 10。

3. Shinmura Izuru, *Kōjien* (Tokyo: Iwanami Shoten, 1991). 另见 Takahashi, *Takehisa Yumeji*, 13。

4. Takahashi, *Takehisa Yumeji*, 34–35.

5. 引自 Masaki Fujokyū, *Takehisa Yumeji jonan ichidaiki 3–4* (Tokyo: Bungei Shunju, 1935), 32。另见 Takahashi, *Takehisa Yumeji*, 17–18。

6. Takahashi Ritsuko, "'Yumeji-shiki' no seiritsu to Kanazawa Yuwaku Yumeji-kan shozō no bijinga ni tsuite," in *Takehisa Yumeji: Kanazawa Yuwaku Yumeji-kan shūzōhin sōgō zuroku*, ed. Kanazawa Yuwaku Yumeji-kan (Kanazawa: Kanazawa Bunka Shinkō Zaidan, 2013), 129. 引自 Tokugawa Musei, "Yumeji wo kataru," *Shosō 3*, no. 3 (October 1936)。

7. Ogura Tadao, "Yumeji no shōgai: Gaka toshite no shuppatsu," *Taiyō 20* (Autumn 1977): 26. 引自 1907 年 1 月 24 日《平民新闻》。

8. 和服黄八丈因染制过程中使用了伊豆半岛附近的八丈岛上的原生植物而命名。

9. 正文堂用梦二在柳屋等商店出售的原画雕刻了这幅版画的木版。参见 Kanazawa Yuwaku Yumeji-kan, *Takehisa Yumeji*, 151–53。

10. Kawase Chihiro, "Kuroneko o daku onna," *Kanazawa Yuwaku Yumeji-kan*, no. 13 (March 2013): 3.

11. 引自 Takehisa Yumeji, "Jinbutsu-ga oyobi moderu," *Sandei mainichi*, October 3, 1926。另见 Takahashi,

Takehisa Yumeji, 20。

12. 引自 Takahashi, Takehisa Yumeji, 27-28。日语原文出自 Murō Saisei, *Zuihitsu onna hito* (Tokyo: Shinchōsha, 1955), 155。库拉拉·鲍指的是自 1922 年起活跃在好莱坞无声电影和有声电影界的美国演员克拉拉·鲍（1905~1965）。

13. 关于身体政治和女性身体在社会中的定义方式，参见 Marsha Meskimmon, *The Art of Reflection; Women Artists' Self-Portraiture in the Twentieth Century* (New York: Columbia University Press, 1996), 165-67; Miya Elise Mizuta Lippit, *Aesthetic Life: Beauty and Art in Modern Japan* (Cambridge, MA: Harvard University Asia Center, 2019) ；以及 Miriam Silverberg, "The Modern Girl as Militant," in *Recreating Japanese Women, 1600-1945*, ed. Gail Lee Bernstein (Berkeley: University of California Press, 1991), 245。

14. Margit Nagy, "Middle-Class Working Women during the Interwar Years," in *Bernstein, Recreating Japanese Women, 1600-1945*, 208.

15. 引自 Hoshi Ruriko, ed., *Koi suru onna tachi*, vol. 2, *Yumeji Bijutsukan* (Tokyo: Gakken, 1985), 142-43。原文出自 1934 年 11 月出版的杂志《令女界》中由秋田宇极撰写的一篇题为 "Takehisa Yumeji tsuioku tokushū Kanashimi no hanataba shū" 的文章。

16. 取自 *Yumeji gashū: Haru no maki*。参见 *Chūgaku sekai*, 13, no. 1 (Tokyo: Hakubunkan, 1910)。另见 Takahashi, *Takehisa Yumeji*, 16。

17. 这并不是说早期以美人为题材的浮世绘没有被当代女性消费，而是说它们往往与进入吉原花街的艺术家（如喜多川歌麿）的特权观点和渠道直接相关。参见 Julie Nelson Davis, "Kitagawa Utamaro and His Contemporaries, 1780-1804," in *The Hotei Encyclopedia of Japanese Woodblock Prints*, ed. Amy Reigle Newland (Amsterdam: Hotei Publishing, 2005), 1:135-66。

241 18. Meskimmon, *The Art of Reflection*, 25.

19. Griselda Pollock, *Vision and Difference: Femininity, Feminism and the Histories of Art* (London: Routledge, 1988), 87.

20. T. J. Clark, "A Bar at the Folies-Bergère," in *The Painting of Modern Life: Paris in the Art of Manet and His Followers* (Princeton, NJ: Princeton University Press, 1985), 205-68.

21. Nagata Mikio, ed., *Takehisa Yumeji* (Tokyo: Sōgensha, 1975), 133. Also in Takahashi, Takehisa Yumeji, 21.

22. Miya Elise Mizuta Lippit, "美人/Bijin/Beauty," *Review of Japanese Culture and Society*(December 2013), 19。

23. 我借用了米歇尔·福柯关于作者功能的概念，即作者在意识形态上构建的角色。见 Michel Foucault, "What Is an Author?," in *Language, Counter-Memory, Practice*, ed. Donald F. Bouchard (Ithaca, NY:

Cornell University Press, 1977), 125。

24. Helen Merritt, *Modern Japanese Woodblock Prints: The Early Years* (Honolulu: University of Hawaii Press, 1990), 27.

25. Matsumura Akira, ed., *Daijirin*, 3rd ed. (Tokyo: Sanseidō, 2006).

26. Ogawa, *Motto shiritai Takehisa Yumeji*, 53.

27. 梦二和岸他万喜于 1906 年相识并于次年结婚；1909 年二人离婚，但后来又同居并育有三个孩子。

28. 梦二在其商店广告中提到过这些物品。参见 Nakau Ei, *Taishō modan āto: Yumeji ryōran* (Tokyo: Ribun Shuppan, 2005), 48。

29. Ono Tadashige, *Hanga: Kindai Nihon no jigazō* (Tokyo: Iwanami Shoten, 1961) 中提及《中泽弘光氏（谈）》。

30. Chiyoda Kuritsu Hibiya Tosho Bunkakan Bunkazai Jimushitsu, *Yumeji ryōran*, 107. 不仅女学生购买，而且据悉，作家萩原朔太郎（1886~1942）和尼姑作家瀨户内晴海也在港屋购买过物品（112）。

31. 我要感谢匿名读者让我注意到商品和物品—消费者关系等概念。

32. Grant McCracken, "Culture and Consumption: A Theoretical Account of the Structure and Movement of the Cultural Meaning of Consumer Goods," *Journal of Consumer Research* 13 (June 1986): 79-80.

33. McCracken, "Culture and Consumption," 77.

34. McCracken, "Culture and Consumption," 79.

35. Arjun Appadurai, ed., *The Social Life of Things: Commodities in Culture Perspective* (Cambridge: Cambridge University Press, 1986), 56.

36. Appadurai, *The Social Life of Things*, 23.

37. 中原于 1939 年开设的"向日葵"(Sunflower) 商店，后来发展成为一家出版公司，出版发行了许多中原的书籍，以及他和诸如内藤瑠根（1932~2007）、铃木悦郎（1924~2013）等其他设计师品牌的商品。见 Kanazawa Yuwaku Yumeji-kan, *Takehisa Yumeji*, 151-53。

38. 此广告出现在《白桦》第 5 卷第 11 号（1914 年 11 月）的杂志封底。另见 Nakau, *Taishō modan āto*, 48。京都和大阪指的是大阪的柳屋和京都的筑紫屋。参见 Kanazawa Yuwaku Yumeji-kan, *Takehisa Yumeji*, 151-53。

39. 这种传统的娱乐方式在江户时代非常流行。木偶剧文乐融合了叙事性的吟唱以及净瑠璃中的三味线音乐，并加入木偶表演。参见 Naoi, Schenk, and de Vries, *Takehisa Yumeji*, 43-48。 242

40. Naoi, Schenk, and de Vries, *Takehisa Yumeji*, 43.

41. 引自 Nagata, *Takehisa Yumeji*, 9。另见 Takahashi, *Takehisa Yumeji*, 27。有岛生马缅怀离世的艺术家梦二。

42. McCracken, "Culture and Consumption," 77.

第二章　社会主义平台

1. Kress and Van Leeuwen, *Reading Images*, 230.

2. Kress and Van Leeuwen, *Reading Images; Bateman, Multimodality and Genre; and Kress, Multimodality*.

3. Kress and Van Leeuwen, *Reading Images*, 228.

4. 梦二的多媒介制作和艺术资源超越了他自己的艺术创作，因为他还在媒介中担任了不同的编辑角色，例如担任杂志《新少女》插图的编辑经理。参见 Ishikawa Keiko, ed., *Takehisa Yumeji "Zasshi no tanoshimi ten": Mijika na geijutsu ni miru Taishō roman* (Tokyo: Takehisa Yumeji Bijutsukan, 1997), 4–5。

5. 1905 年，岛村在该大学担任教授职务。在他的帮助下，梦二得以为校刊《早稻田文学》绘制插图。参见 *Shin Nihon jinbutsu taikan* (Shimane: Jinji Chōsa Tsūshinsha, 1957), 40。

6. Machida Shiritsu Kokusai Hanga Bijutsukan, *Yumeji 1884–1934*, 357. 引自 Nakamura Seiko, "Seinen jidai no Yumeji kun," *Hon no techō* (July 1962). 日文全文及英文翻译见附录二。

7. Machida Shiritsu Kokusai Hanga Bijutsukan, *Yumeji 1884–1934*, 357. 引自 Nakamura Seiko, "Seinen jidai no Yumeji kun"。

8. Nishi Kyōko, "Takehisa Yumeji no shoki koma-e," in *Machida Shiritsu okusai Hanga Bijutsukan, Yumeji 1884–1934*, 312.

9. Iino Masahito, "Dokuro no jidai; Takehisa Yumeji ni okeru hankō no genki," 参见 Machida Shiritsu Kokusai Hanga Bijutsukan, *Yumeji 1884–1934*, 306–7。插画未署名一事引起了一定的讨论。然而，饭野和其他学者将其风格、题材和主题选择与梦二在《平民新闻》上发表的其他 34 幅插图进行了比对以验证真伪。事实上，比这张图片早几天发表在《直言》中的插图被认为是他的第一幅插图（《直言》19，1905 年 6 月 11 日）。

10. 荒木瑞子称，据梦二在邑久高等小学校的同学说汉字"洺"很可能读作"麻美"。出自 Araki Mizuko, presentation at the International Symposium: Thinking of Takehisa Yumeji: Toward a New Perspective, Okayama University, Okayama, March 21, 2016。

11. 梦二的评论是对第一届文展的回应。参见 Machida Shiritsu Kokusai Hanga Bijutsukan, *Yumeji 1884–1934*, 359。引自 Takehisa Yumeji, "Watashi ga aruite kita michi" (The path that I have taken), *Chūgakusei* (January 1923)。转载自 Takehisa Yumeji, *Sunagaki* (Tokyo: Nobel Shobō, 1976), 21。

12. Lawrence Smith, Victor Harris, and Timothy Clark, *Masterpieces of Japanese Art in the British Museum* (London: British Museum Press, 1990), 197.

243　13. Machida Shiritsu Kokusai Hanga Bijutsukan, *Yumeji 1884–1934*, 357–58. 引 自 Takehisa Yumeji,

"Watashi no tōshoka jidai," *Chūgaku sekai* 13, no. 7 (June 10, 1910)。亥之子丸子是一种通常在 10 月食用的传统饭团。

14. Omuka, *Kanshū no seiritsu*, 142.

15. Omuka, *Kanshū no seiritsu*, 146.

16. Machida Shiritsu Kokusai Hanga Bijutsukan, *Yumeji 1884–1934*, 356. 引自 Takehisa Yumeji, "Watashi no saisho no shakkin," *Gendai* (December 1930)。

17. Machida Shiritsu Kokusai Hanga Bijutsukan, *Yumeji 1884–1934*, 356. 引 自 Arahata Kanson's autobiography, *Kanson jiden* (Tokyo: Iwanami Bunko, 1975); Ogura Tadao, "Yumeji no shōgai"，21–27。

18. 例如，饭野正仁认为梦二的社会主义活动主要发生在 1905~1907 年。参见 Iino, "Dokuro no jidai,"306。另见 Nishi Kyōko, "Takehisa Yumeji to Minshūka undō," *Tōyō Daigaku ningen kagaku sōgō kenkyūjyo kiyō* 10 (2009): 93–110。梦二也为此处未讨论的其他社会主义出版物撰过稿，例如《大阪（日本）平民新闻》《社会新闻》《熊本评论》《东京社会新闻》。

19. 这张照片出现在添田哑蝉坊的书《哑蝉坊流生记》（*Azenbō Ruisei ki*）的开头几页中。参见 Machida Shiritsu Kokusai Hanga Bijutsukan, *Yumeji 1884–1934*, 308–9。

20. *Heimin shinbun*, October 2, 1904, in Rōdō Undōshi Kenkyūkai, ed., *Shūkan Heimin shinbun II*, vol. 47, *Meiji shakai shugi shiryō shū* (Tokyo: Meiji Bunken Shiryō Kankōkai, 1962), 379, English column.

21. John Crump, *The Origins of Socialist Thought in Japan* (1983; repr. New York: Routledge, 2011), 36.

22. Crump，*The Origins of Socialist Thought in Japan*，37.

23. Crump，*The Origins of Socialist Thought in Japan*，141.

24. *Heimin shinbun*, November 15, 1903, in Rōdō Undōshi Kenkyūkai, ed., *Shūkan Heimin shinbun I*, vol. 1, *Meiji shakai shugi shiryō shū* (Tokyo: Meiji Bunken Shiryō Kankōkai, 1962), 1.

25. *Heimin shinbun*, November 15, 1903, in Rōdō Undōshi Kenkyūkai, ed., *Shūkan Heimin shinbun I*, vol. 1, *Meiji shakai shugi shiryō shū* (Tokyo: Meiji Bunken Shiryō Kankōkai, 1962), 1.

26. *Heimin shinbun*, November 15, 1903, in Rōdō Undōshi Kenkyūkai, ed., *Shūkan Heimin shinbun I*, vol. 1, *Meiji shakai shugi shiryō shū* (Tokyo: Meiji Bunken Shiryō Kankōkai, 1962), 1.

27. *Heimin shinbun*, August 7, 1904, in Rōdō Undōshi Kenkyūkai, ed., *Shūkan Heimin shinbun I*, vol. 39, *Meiji shakai shugi shiryō shū* (Tokyo: Meiji Bunken Shiryō Kankōkai, 1962), 321, English column.

28. *Heimin shinbun*, November 20, 1904, in Rōdō Undōshi Kenkyūkai, ed., *Shūkan Heimin shinbun II*, vol. 54, *Meiji shakai shugi shiryō shū* (Tokyo: Meiji Bunken Shiryō Kankōkai, 1962), 437, English column.

29. 文章解释了针对《平民新闻》的九项指控以及三起案件："第一，荣同志作为出版人被判入狱两个

月；另外两案正在起诉中。"参见 *Heimin shinbun*, December 25, 1904, in Rōdō Undōshi Kenkyūkai, *Shūkan Heimin shinbun II*, vol. 59, *Meiji shakai shugi shiryō shū* (Tokyo: Meiji Bunken Shiryō Kankōkai, 1962), 477, English column。

30. *Chokugen*, in Rōdō Undōshi Kenkyūkai, ed., *Chokugen I, Meiji shakai shugi shiryō shū*(Tokyo: Meiji Bunken Shiryō Kankōkai, 1960), iii-vi.

244 31. *Chokugen*, February 5, 1905, in Rōdō Undōshi Kenkyūkai, ed., *Chokugen I*, vol. 2, no. 1, *Meiji shakai shugi shiryō shū* (Tokyo: Meiji Bunken Shiryō Kankōkai, 1960), 1, English column.

32. Crump, *Origins of Socialist Thought*, 43.

33. *Chokugen*, February 5, 1905, in Rōdō Undō shi Kenkyūkai, *Chokugen I*, vol. 2, no. 1, *Meiji shakai shugi shiryō shū* (Tokyo: Meiji Bunken Shiryō Kankōkai, 1960), 1, English column. 托尔斯泰在信中直言不讳地表达了他反对社会主义的观点，但还是以热烈的问候结束。

34. Omuka, *Kanshū no seiritsu*, 17.

35. Omuka, *Kanshū no seiritsu*, 18.

36. 学者饭野和荒木称这一阶段为骷髅时代。参见 Iino, "Dokuro no jidai," 311。桑原规子也提到了荒木瑞子及其对梦二于 1905 年 6 月到 1908 年 5 月间参与社会主义运动的相关研究，该时期被称为 "骷髅印章时代"。参见 Kuwahara Noriko, *Onchi Kōshirō kenkyū: Hanga no modanizumu* (Tokyo: Serika Shobō, 2012), 35。

37. *Heimin shinbun*, June 19, 1904, in Rōdō Undōshi Kenkyūkai, ed., *Shūkan Heimin shinbun I,* vol. 32, *Meiji shakai shugi shiryō shū* (Tokyo: Meiji Bunken Shiryō Kankōkai, 1962), 259, English column.

38. *Kōjien* (Tokyo: Iwanami Shoten, 1998), https://www.sanseido.biz，访问于 2017 年 10 月 16 日。

39. 芋钱虽然主要是一名画家，但他也为杂志和报纸制作了许多木刻插图和漫画，其中包括周刊《平民新闻》和《读卖新闻》。参见 Helen Merritt and Yamada Nanako, *Guide to Modern Japanese Woodblock Prints: 1900-1975*(Honolulu: University of Hawai'i Press, 1992), 115。

40. William Acker, *T'ao the Hermit; Sixty Poems by T'ao Ch'ien* (London: Thames and Hudson, 1952), 365-427.

41. *Heimin shinbun*, November 17, 1904, in Rōdō Undōshi Kenkyūkai, ed., *Shūkan Heimin shinbun I*, vol. 10, *Meiji shakai shugi shiryō shū* (Tokyo: Meiji Bunken Shiryō Kankōkai, 1962), 13, English column.

42. "鄙振"这个名字来自"夷曲"一词，是一种在 1904~1905 年流行的滑稽短歌（短诗）。它采用当时流行的滑稽的表达方式来描绘当代事件。参见 Matsumura Akira, ed., *Daijirin*, 3rd ed. (Tokyo: Sanseidō, 2006)。梦二不但给这本杂志提供诗歌和散文，甚至从 1907 年起担任了该杂志的编辑。参见 Ogura, "Yumeji no shōgai," 21-27。

43. 它升级为全市的骚乱，并引发了人们对日俄战争的停战条约《朴茨茅斯条约》的进一步抗议，这导致了政府对抗议者的镇压和严厉惩罚。参见 *Heimin shinbun*, in Rōdō Undōshi Kenkyūkai, ed., *Nikkan Heimin shinbun, Meiji shakai shugi shiryō shū* (Tokyo: Meiji Bunken Shiryō Kankōkai, 1961), iii-xi。

44. *Hikari*, November 20, 1905, in Rōdō Undōshi Kenkyūkai, ed., *Hikari II*, vol. 1, *Meiji shakai shugi shiryō shū* (Tokyo: Meiji Bunken Shiryō Kankōkai, 1960), 7, English column.

45. *Heimin shinbun*, September 18, 1904, in Rōdō Undōshi Kenkyūkai, ed., *Shūkan Heimin shinbun II*, vol. 45, *Meiji hakai hugi hiryō shū* (Tokyo: Meiji Bunken Shiryō Kankōkai, 1962), 363, English column.

46. *Hikari*, May 20, 1906, in Rōdō Undōshi Kenkyūkai, ed., *Hikari II*, vol. 1, no. 13, *Meiji shakai shugi shiryō shū* (Tokyo: Meiji Bunken Shiryō Kankōkai, 1960), 99, English column.

47. 这篇文章的标题是"军国主义的怪象［原文如此］"。参见 *Hikari*, August 5, 1906, in Rōdō Undōshi Kenkyūkai, *Hikari II*, vol. 1, no. 18, *Meiji shakai shugi shiryō shū* (Tokyo: Meiji Bunken Shiryō Kankōkai, 1960), 139, English column。

48. *Hikari*, December 20, 1905, in Rōdō Undōshi Kenkyūkai, *Hikari II*, vol. 1, no. 3, *Meiji shakai shugi shiryō shū* (Tokyo: Meiji Bunken Shiryō Kankōkai, 1960), 23, English column.

49. 讽刺／漫画的可复制性使其成为全球背景下强大的视觉（和口头）工具。参见 "Caricature," *Lotus Magazine* 9, no. 6 (March 1918): 314-18。

50. Moriyama Seiichi, "Nichiro sensō to Takehisa Yumeji," *Morichika Unpei o kataru kai kaihō* no. 20 (April 17, 2016): 14.

51. *Hikari*, October 5, 1906, in Rōdō Undōshi Kenkyūkai, *Hikari II*, vol. 1, no. 23, *Meiji shakai shugi shiryō shū* (Tokyo: Meiji Bunken Shiryō Kankōkai, 1960), 179, English column.

52. *Hikari*, October 25, 1906, in Rōdō Undōshi Kenkyūkai, *Hikari II*, vol. 1, no. 25, *Meiji shakai shugi shiryō shū* (Tokyo: Meiji Bunken Shiryō Kankōkai, 1960), 195, English column.

53. *Hikari*, December 25, 1906, in Rōdō Undōshi Kenkyūkai, *Hikari II*, vol. 1, no. 31, *Meiji shakai shugi shiryō shū* (Tokyo: Meiji Bunken Shiryō Kankōkai, 1960), 243, English column.

54. *Heimin shinbun*, January 15, 1907, in Rōdō Undōshi Kenkyūkai, ed., *Nikkan Heimin shinbun*, vol. 1, *Meiji shakai shugi shiryō shū* (Tokyo: Meiji Bunken Shiryō Kankōkai, 1961), 1, English column.

55. *Heimin shinbun*, January 15, 1907, in Rōdō Undōshi Kenkyūkai, ed., *Nikkan Heimin shinbun*, vol. 1, *Meiji shakai shugi shiryō shū* (Tokyo: Meiji Bunken Shiryō Kankōkai, 1961), 1.

56. *Heimin shinbun*, January 15, 1907, in Rōdō Undōshi Kenkyūkai, ed., *Nikkan Heimin shinbun*, vol. 1, *Meiji shakai shugi shiryō shū* (Tokyo: Meiji Bunken Shiryō Kankōkai, 1961), iii, introductory explanation written by Hasegawa Hiroshi，解说词由长谷川博撰写。

245

57. *Heimin shinbun*, January 15, 1907, in Rōdō Undōshi Kenkyūkai, ed., *Nikkan Heimin shinbun*, vol. 5, no. 7, *Meiji shakai shugi shiryō shū* (Tokyo: Meiji Bunken Shiryō Kankōkai, 1961), vi-vii.

58. Crump, *Origins of Socialist Thought*, 325; and Stephen Large, "The Romance of Revolution in Japanese Anarchism and Communism during the Taishō Period," *Modern Asian Studies* 11, no. 3 (1977): 441-67.

59. Crump, *Origins of Socialist Thought*, 326.

60. Naoi, Schenk, and de Vries, *Takehisa Yumeji*, 17.

61. *Chokugen*, February 5, 1905, in Rōdō Undōshi Kenkyūkai, *Chokugen I*, vol. 2, no. 1, *Meiji shakai shugi shiryō shū* (Tokyo: Meiji Bunken Shiryō Kankōkai, 1960), 1, English column.

62. Vera Mackie, "Narratives of Struggle: Writing and the Making of Socialist Women in Japan," in *Society and the State in Interwar Japan*, ed. Elise K. Tipton (London: Routledge, 1997), 127.

63. 1924 年 12 月，"促成妇女取得参政权同盟会"成立；《保安条例》于 1925 年（与男性普选权法案同年）颁布，并为组织召开 1930 年 4 月的全国妇女选举权大会做出了巨大努力。参见 "Feminism in Japan," in *Oxford Research Encyclopedia of Asian History*, online publication January 2018, accessed March 20, 2019。我还要感谢匿名读者让我注意到这种复杂情况的重要性。

64. Barbara Hartley, "Text and Image in Pre-war Japan: Viewing Takehisa Yumeji through Sata Ineko's 'From the Caramel Factory,'" *Literature and Aesthetics* 22, no. 2 (December 2012): 159, 169.

65. Barbara Sato, "Contesting Consumerisms in Mass Women's Magazines," in *The Modern Girl around the World: Consumption, Modernity, and Globalization*, ed. Alys Eve Weinbaum, Lynn M. Thomas, Priti Ramamurthy, Uta G. Poiger, and Madeleine Yue Dong (Durham: Duke University Press, 2008), 263. 特别感谢我以前的学生雷吉娜·洪（Regina Hong）就此主题给出见解。

246
66. Mukasa Shun'ichi, "Nazo no hassei: Otsuki-san ikutsu kō," *Jinbun ronsō: Mie Daigaku Jinbun Gakubu Bunkagakuka kenkyū kiyō* 16 (1999): 25-34.

67. *Heimin shinbun*, April 14, 1907, in Rōdō Undōshi Kenkyūkai, ed., *Nikkan Heimin shinbun*, vol. 75, *Meiji shakai shugi shiryō shū* (Tokyo: Meiji Bunken Shiryō Kankōkai, 1961), 306, English column.

68. 参见 Machida Shiritsu Kokusai Hanga Bijutsukan, *Yumeji 1884-1934*, 363. From Nagata Mikio, ed., *Yumeji Nikki*, vol. 1 (Tokyo: Chikuma Shobō, 1987), 摘录自 1910 年 9 月 20 日。

69. Machida Shiritsu Kokusai Hanga Bijutsukan, *Yumeji 1884-1934*, 363. 载于 Nagata, *Yumeji nikki*, vol. 1, 摘录自 1910 年 10 月 27 日。

70. Kanzaki Kiyoshi, *Taigyaku jiken: Kōtoku Shūsui to Meiji tennō* (Tokyo: Ayumi Shuppan, 1977).

71. Masako Gavin and Ben Middleton, eds., *Japan and the High Treason Incident* (Oxford: Routledge, 2013), 2. 感谢匿名读者让我注意到这一点。

72. 该法律于 1947 年从《刑法》中删除。参见 Gavin and Middleton, *Japan and the High Treason Incident*, 1-2。

73. Crump, *Origins of Socialist Thought*, 327; Gavin and Middleton, *Japan and the High Treason Incident*, 4.

74. Gavin and Middleton, *Japan and the High Treason Incident*, 2, 8.

75. Machida Shiritsu Kokusai Hanga Bijutsukan, *Yumeji 1884-1934*, 363-64. 引自 Kamichika Ichiko's entry in "Watashi ga shitte iru Yumeji"。"普通成员"是指许多以梦二为师的年轻艺术家和作家。他们在他的工作室聚会，形成了所谓的"梦二学校"。这将在第四章中论述。

76. Susan Strong McDonald, "Onchi Koshiro: Taishō Modernist" (PhD diss., University of Minnesota, 2002), 82-83. McDonald 指的是恩地为《梦二的艺术：那个人》写的引言中的话。该文首次发表于 *Shosō*, issue 15, vol.3, no.3（July 1936）。

77. Ogura, "Yumeji no shōgai," 26.

78. Anderson, *Imagined Communities*, 15.

79. Kress and van Leeuwen, *Reading Images*, 172.

第三章　复制可复制品

1. 例如，三间印刷厂（Mitsuma Insatsujo）于 1914 年安装了最先进的大型印刷机，于 1920~1924 年为《妇人世界》和《妇女界》等女性杂志印刷卷首插图。小芝制版印刷（Koshiba Seihan Insatsu）于 1915~1916 年为《妇人画报》等杂志制作卷首插图。参见 Kirin Beer, ed., *Biiru to Nihonjin* (Tokyo: Sanseidō, 1984), 200-201; Iwakiri Shin'ichirō, *Meiji hanga shi* (Tokyo: Yoshi-kawa Kōbunkan, 2009), 286-87; 以及 Kendall Brown, *Dangerous Beauties and Dutiful Wives: Popular Portraits of Women in Japan*, 1910-1925 (Mineola: Dover Publications, 2011), xv。

2. Lawrence Alloway, "The Arts and the Mass Media," *Architectural Design*, February 1958, 34-35.

3. John Clark, *Modernities of Japanese Art* (Leiden: Brill, 2013), 61.

4. Ogura Tadao, "Yumeji no shōgai: Gaka toshite no shuppatsu," *Taiyō* 20 (Autumn 1977): 27.

5. 参见 Takehisa Yumeji, *Yumeji gashū: Haru no maki* (Tokyo: Rakuyōdō, 1910) 的序言。

6. 引自 Ogawa Shōko, ed., Seitan 120nen kinen: Okayama, Ikaho futatsu no furusato kara Takehisa Yumeji ten (Tokyo: Asahi Shinbunsha Bunka Jigyōbu, 2004), 133。另见 Nagata Mikio, ed., *Yumeji nikki* (Tokyo: Chikuma Shobō, 1987)。1987 年长田复刻出版了他的四卷日记。

7. Ogawa, *Seitan 120nen kinen*, 133; Nagata, *Yumeji nikki*, 133.

8. 参见 Uno Kōji, "Rakuyōdō to Tōundō," in *Bungaku teki sanpo* (Tokyo: Kaizōsha, 1942), 106。另见 Machida Shiritsu Kokusai Hanga Bijutsukan, *Yumeji 1884-1934*, 360-61。

247

9. Chiyoda Kuritsu Hibiya Tosho Bunkakan Bunkazai, *Yumeji ryōran*, 59.

10. 插绘也被称为插画，使用了词语"插入"和"图像"而不是词语"图片"。插画有时也被称为切片，它指的是在文本插图中插入的木刻版画。

11. 这可以追溯到江户时代的"绘本"或图画书。参见 Ozaki Hotsuki, *Sashi-e no 50-nen* (Tokyo: Heibonsha, 1987), 6-8。

12. Helen Merritt and Yamada Nanako, *Woodblock Kuchi-e Prints: Reflections of Meiji Culture* (Honolulu: University of Hawaii Press, 2000), 4.

13. Kajita Hanko, "Shōsetsu no sashi-e oyobi kuchi-e ni tsuite," *Waseda bungaku* (June 1907) Kendall Brown, *Dangerous Beauties and Dutiful Wives*, vii 也有提及。

14. Kendall Brown, *Dangerous Beauties and Dutiful Wives*, 4-7. 据山田奈奈子称，1895~1914 年，杂志《文艺倶乐部》绘制的 295 幅卷首插图中，有 228 幅是与小说无关的美人图。参见 Yamada Nanako, Bijinga kuchi-e saijiki / Anthology of bijin-ga kuchi-e (Tokyo: Bunsei Shoin, 2008)。

15. Kendall Brown, *Dangerous Beauties and Dutiful Wives*, vi and iii-xxii, 参见 Matsumoto Shinako, *Sashi-e gaka Eihō—Hirezaki Eihō den* (Tokyo: Sukaidoa, 2001), 5。

16. Ozaki, *Sashi-e no 50-nen*, 15.

17. 出自 Nakamura Fusetsu, "Sashi-e no hanashi," *Bunsho sekai*.2,no.1 (1907)。引自 Omuka, *Kanshū no seiritsu*, 149。

18. Aiga Tetsuo, ed., *Hanga,* vol. 11, *Genshoku gendai Nihon no bijutsu* (Tokyo: Shōgakukan, 1978), 178. 另见 Merritt, *Modern Japanese Woodblock Prints*, 30。

19. 参见 Hamamoto Hiroshi, "Wakaki hi no Yumeji," *Shosō* 3, no. 3 (August 1936)。Machida Shiritsu Kokusai Hanga Bijutsukan, *Yumeji 1884-1934*, 361.

20. 参见竹久梦二《梦二画集》的序言。完整的日文和英文翻译文本，参见附录三。该段引用中的部分语段（英语译文由作者翻译）也发表在 Naoi, Schenk, and de Vries, *Takehisa Yumeji*, 49。

21. 参见 "Yumeji gashū: Haru no maki hihyō," in Takehisa Yumeji, *Yumeji gashū: Natsu no maki* (Tokyo: Rakuyōdō, 1910)。

22. Yumeji, "*Yumeji gashū: Haru no maki hihyō*"，见附录四。

23. Yumeji, "*Yumeji gashū: Haru no maki hihyō*"，见附录四。

24. 1909 年 12 月 21 日，竹久梦二写给恩地孝四郎的信件（现收藏于竹久梦二博物馆）。引自 Kuwahara, *Onchi Kōshirō kenkyū*, 32。

25. 竹久梦二，《梦二画集：春之卷》，引自 Kurita Isamu, ed., *Takehisa Yumeji—ai to shi no tabibito—* (Okayama: Sanyō Shuppansha, 1983), 78。见附录五。

26. 罗马作家普鲁塔克（46-119）引用了凯奥斯岛的西蒙尼德斯在公元前 6 世纪末或 5 世纪初的话。见

Vernon Hyde Minor, *Art History's History*, 2nd ed. (Upper Saddle River, NJ: Prentice Hall, 2001), 39。

27. 我要感谢莎拉·弗雷德里克让我注意到这种与现代日本文学产生共鸣的想法。参见 Elise Tipton and John Clark, eds., *Being Modern in Japan: Culture and Society from the 1910s to the 1930s* (Honolulu: University of Hawaii Press, 2000), 154。

28. Edward Fowler, The Rhetoric of Confession: Shishōsetsu in Early Twentieth-Century Japanese Fiction (Berkeley: University of California Press, 1988), 47. 248

29. 在日本现代艺术语境中，冈仓觉三于 1882 年 8 月发表的作品《读〈书法不是美术〉论》是针对小山正太郎 1882 年 5 月发表的随笔《书法不是美术》的反论。

30. 完整列表请参阅 Kanazawa Yuwaku Yumeji-kan, ed., *Takehisa Yumeji*, 193–95。

31. 引自 Kurita, *Takehisa Yumeji—ai to shi no tabibito*—, 60。该段引用中的一小段（英语译文由作者翻译）也发表在 Naoi, Schenk, and de Vries, *Takehisa Yumeji*, 42。

32. 我要感谢莎拉·弗雷德里克让我注意到这个文学概念。

33. Gérard Genette, *Paratexts: Thresholds of Interpretation*, trans. Jane E. Lewin (Cambridge: Cambridge University Press, 1997)，1–3。

34. Genette, *Paratexts*, 9.

35. 见 Pollock, *Vision and Difference*, 147；Meskimmon，*The Art of Reflection*, 165–67。

36. Ishikawa Keiko, ed., *Takehisa Yumeji "Zasshi no tanoshimi ten"*.

37. 1927 年，第一本日本杂志出版大约 60 年后，大日本雄辩会讲谈社发行了《国王》。它是第一本销量过百万的杂志。随后，《主妇之友》在 1930 年代初期也成为销量过百万的杂志。见 Insatsu Hakubutsukan, ed., The Birth of a Million Seller: Magazines as Media in the Mei-ji-Taishō Era (Tokyo: Toppan Printing, 2008), 178–91。

38. Frederick, *Turning Pages*, 2.

39. Laurel Rasplica Rodd, "Yasano Akiko and the Taishō Debate over the 'New Woman,'" *Recreating Japanese Women*, 1600–1945, ed. Gail Lee Bernstein (Berkeley: University of California Press, 1991), 176.

40. 创刊于 1885 年的《女学杂志》被认为是第一份针对女性读者广泛发行的期刊。20 世纪初期，迎合女性读者的新杂志达到了临界数量。参见 Insatsu, *The Birth of a Million Seller*, 178–91。

41. 见 Merritt and Yamada, Woodblock Kuchi-e Prints。

42. Matsuyama Tatsuo, ed., "Fujin gurafu zenshū: Takehisa Yumeji modan dezain no tanjo," *Hanga geijutsu* no. 71 (1991): 96, 113.

43. Frederick，*Turning Pages*，17.

44. Frederick，*Turning Pages*，8.

45. Frederick，*Turning Pages*，8.

46. Merritt and Yamada, *Woodblock Kuchi-e Prints*, 13.

47. Deborah Shamoon, *Passionate Friendship: The Aesthetics of Girls'* Culture in Japan (Honolulu: University of Hawaii Press, 2012), 58.

48. Shamoon, *Passionate Friendship*, 61；and Double: *The Feminism of Ambiguity in the Art of Takabatake Kashō," in Rethinking Japanese Feminisms*, ed. Julia C. Bullock, Ayako Kano, and James Welker (Honolulu: University of Hawaii Press, 2018), 137–38.

49. Shamoon, *Passionate Friendship*, 63.

50. 参见 Saga Keiko, "*Jogaku sekai* ni miru dokusha kyōdōtai no seiritsu katei to sono henyō: Taishō ki ni okeru romanchikku na kyōdōtai no seisei to suitai o chūshin ni," *Mass Com-munication kenkyū* 78 (2011): 129–47; and Sato, "Contesting Consumerisms in Mass Women's Magazines," 283。特别感谢我以前的学生雷吉娜·洪为这个主题提供见解。

51. Frederick, "Girls' Magazines and the Creation of *Shōjo* Identities," 28–30.

52. Yoshiya Nobuko, *Watakushi no mita hito* (Tokyo: Asahi Shinbunsha, 1972), 201–10. 感谢莎拉·弗雷德里克向我介绍了这篇文章。

53. Merritt and Yamada, *Woodblock Kuchi-e Prints*, 91, 96, 104.

54. 前田爱指出，除了纯文学，还包括私小说、心境小说、通俗小说、家庭小说和社会小说。参见 Maeda Ai, *Kindai Nihon no bungaku kūkan: Rekishi kotoba jōkyō* (Tokyo: Shin'yōsha, 1983)。另见 Frederick, *Turning Pages*, 21。

55. Maeda Ai, "The Development of Popular Fiction in the Late Taishō Era: Increasing Readership of Women's Magazines," trans. Rebecca Copeland, in *Text and the City: Essays on Japanese Modernity*, ed. James A. Fujii (Durham: Duke University Press, 2004), 164, 188.

56. Maeda, "The Development of Popular Fiction in the Late Taishō Era," 167–68.

57. Maeda, "The Development of Popular Fiction in the Late Taishō Era," 173. 到 1925 年为止，高中毕业的女性人数已占该年龄段女性总人数的 10% 以上。

58. Maeda, "The Development of Popular Fiction in the Late Taishō Era"，179.

59. Frederick, *Turning Pages*, 6.

60. 例如，1893 年芝加哥世界博览会设有一个单独的女性展馆，专门展出女性艺术家的画作。见 Kendall Brown, *Dangerous Beauties and Dutiful Wives*, xv。

61. Ishii Hakutei, "Bunten no Nihonga," *Taiyō* 21, no. 13 (October 1915): 138–39. 感谢早稻田大学的奥间政作让我注意到了这一点。

62. Ogura, "Yumeji no shōgai," 21–27. Postcard design in magazine *Hagaki bungaku (Postcard*

literature), November 1, 1905.

63. Machida Shiritsu Kokusai Hanga Bijutsukan, *Yumeji 1884–1934*, 356，引自 Arahata Kanson's autobiography, *Kanson jiden* (Tokyo: Iwanami Bunko, 1975)；Ogura, "Yumeji no shōgai," 21–27。

64. Onchi Kōshirō, "Yumeji no geijutsu: Sonohito"，*Shosō* 15 (August 1936), Onchi Kōshirō, *Chūshō no hyōjō: Onchi Kōshirō hanga geijutsu ronshū* (Tokyo: Abe Shuppan, 1992), 220–28.

65. Ishikawa Keiko，"Senow Gakufu ni suite：Gakufu shuppan shūhen jijō to Yumeji no shig-oto," Machida Shiritsu Kokusai Hanga Bijutsukan，*Yumeji 1884–1934*，336–42.

66. Ishikawa, "Senow Gakufu ni tsuite," 336–42；and Schenk, "Takehisa Yumeji's Designs for Music Score Covers"．

67. Ōtake Yoshihiko, "Toshi to kōgai no renketsuten ni tanjō shita shōhi bunka no dendō: Mitsukoshi to Isetan," *Toshi kara kō gai e: 1930 nendai no Tokyo* (Tokyo: Setagaya Bungakukan, 2012), 138.

68. Nozomi Naoi, "The Modern Beauty in Taishō Media," *The Women of Shin Hanga: The Joseph and Judy Barker Collection of Early Twentieth-Century Japanese Prints*, ed. Allen Hockley (Hanover, NH: University Press of New England, 2013), 23–42.

69. Mitsukoshi, ed., *Kabushiki gaisha Mitsukoshi hachijūgonen no kiroku* (Tokyo: Mitsukoshi, 1990), 44. 1923 年关东大地震和灾难后对家居用品的需求加速了目标消费者的变化。关于百货公司的兴起与大众媒介之间的关系的讨论可参见 Naoi, "The Modern Beauty in Taishō Media," 23–42。

70. Louise Young，"Marketing the Modern: Department Stores, Consumer Culture, and the New Middle Class in Interwar Japan," *International Labor and Working-Class History 55* (Spring 1999): 66.

71. 川端玉章（1842~1913）治下的著名日本画家们参与了该项目。其他百货公司，如松屋和高岛屋，也 聘请了著名的西洋画家，如冈田三郎助（1869~1939）。参见 Julia Sapin, "Merchandising Art and Identity in Meiji Japan: Kyoto Nihonga Artists' Designs for Takashimaya Department Store, 1868–1912," *Journal of Design History* 17, no. 4 (2004): 318–19。 ²⁵⁰

72. Young, "Marketing the Modern," 52.

73. Sugiura Hisui, "Mitsukoshi kenshō kōkokuga ni tsuite," *Bijutsu shinpō* 10, no. 6 (April 1911): 198；and Nakayama Kimiko, "Sugiura Hisui no ashiato: Shin shūzōhin kara," *Ehime-ken Biju-tsukan kiyō* 4 (2005): 2–4.

74. Ono Tadashige, *Hanga: Kindai Nihon no jigazō* (Tokyo: Iwanami Shoten, 1961), 206–11.

75. Harada Heisaku, "Takehisa Yumeji no Nihon bijutsushijō no ichi to jyojōteki," *Bijutsu Forum* 21, no. 16 (2007): 91–96.

76. Heisaku, "Takehisa Yumeji no Nihon bijutsushijō no ichi to jyojōteki," 92.

77. Omuka, *Kanshū no seiritsu*, 141.

78. Daniel Bell, "Modernism and Capitalism," *Partisan Review* 45 (1978): 206–22.

第四章　为印刷媒介创造一个替代空间

1. Onchi Kōshirō, "Kako kensaku," *Ecchingu* (Etching) 86 (December 1939): 8. 引自 Kuwahara, *Onchi Kōshirō kenkyū*, 38。

2. Tōkyō Kokuritsu Kindai Bijutsukan and Wakayama Kenritsu Kindai Bijutsukan, eds., *Onchi Kōshirō* (Tokyo: Toppan Printing, 2016), 276, 引自 Onchi Kōshirō, "Yumeji no gei-jutsu: Sonohito," *Shosōust*,19, 转载自 Onchi, *Chūshō no hyōjō*, 220–28。

3. Alicia Volk, 在 Alicia Volk, "When the Japanese Print Became Avant-garde: Yorozu Tetsugorō and Taishō-Period Creative Prints," *Impressions* 26 (2004): 47 中也讨论了创意版画制作的精雕细琢和未经打磨的本质。

4. Wakayama Kenritsu Kindai Bijutsukan, *Takehisa Yumeji to sono shūhen ten* (Wakayama: Inshōsha, 1988).

5. Kuwahara Noriko, *Onchi Kōshirō* (Tokyo: National Museum of Modern Art, Tokyo, and Mu-seum of Modern Art, Wakayama, 2016), 33.

6. 关于梦二与同时代的西洋画家之间的关系的进一步讨论，参见 Kuwahara Noriko, "Takehisa Yumeji to Taishōki no Yōgaka tachi: Kōfūkai, Fyūzankai, Nikakai no shūhen," in *Taishōki bijutsu tenrankai no kenkyū* (Tokyo: Tokyo Bunkazai Kenkyūjo, 2005)。

7. John Clark, "Artistic Subjectivity in the Taishō and Early Shōwa Avant-Garde," in *Japanese Art after 1945: Scream against the Sky*, ed. Alexandra Munroe (New York: H. N. Abrams,1994); and Gennifer Weisenfeld, *MAVO: Japanese Artists and the Avant-Garde, 1905–1931*(Berkeley: University of California Press, 2002).

8. 译文出自 Kawakita Michiaki, *Modern Currents in Japanese Art*, trans. Charles S. Terry (New York: Weatherhill, 1974)。最初发表于 1910 年的杂志《昴》。

9. Kuwahara, *Onchi Kōshirō kenkyū*, 28. 引自 Onchi Kōshirō, "Sōsaku hanga kairan," *Atorie* (January 1928): 8。

10. 参见 Omuka Toshiharu, "Research on the New Art Movement during the Taishō Period," in *Modern Boy Modern Girl: Modernity in Japanese Art 1910–1935*, ed. Jackie Menzies (Sydney: Art Gallery of New South Wales, 1998), 20; Renato Poggioli, *The Theory of the Avant-Garde*, trans. Gerald Fitzgerald (Cambridge, MA: Harvard University Press, 1968), 9; Clark, "Artistic Subjectivity," 20。

11. Alicia Volk, "Authority, Autonomy, and the Early Taishō Avant Garde," *Positions: East Asia Cultures Critique* 21, no. 2 (Spring 2013): 468; Volk, "When the Japanese Print Became Avant-garde," 60;

and Heather Bowen-Struyk, "Proletarian Arts in East Asia," *Asia-Pacific Journal* 5, issue 4, no. 13 (April 2, 2007), 4.

12. Inaga Shigemi, "The Impossible Avant-garde in Japan," *Yearbook of Comparative and General Literature* 41 (1993): 68–69.

13. Huyssen，*After the Great Divide*，x.

14. Clark, "Artistic Subjectivity"；and Omuka, "Research on the New Art Movement," 20.

15. 参见 Volk 的论述，"When the Japanese Print Became Avant-garde"，45–48。

16. Kuwahara, *Onchi Kōshirō kenkyū*, 34. 引自 Okada Saburōsuke, "Takehisa Yumeji ron: Henka no ōi hito," *Joshi bundan* 7, no. 12 (October 1911): 17–18。

17. Kuwahara, *Onchi Kōshirō kenkyū*, 34. 引自 Onchi Kōshirō, "Yumeji no geijutsu: Sonohito," *Shosō* 15, vol. 3, no 3（1936 年 8 月）：239。

18. National Museum of Modern Art, Tokyo, and Museum of Modern Art, Wakayama, eds., *Onchi Kōshirō* (Tokyo: Toppan Printing, 2016), 227.

19. Tanaka Seiko, *Tsukuhae no gakatachi: Tanaka Kyōkichi, Onchi Kōshirō no seishun* (Tokyo: Chikuma Shobō, 1990), 50.

20. Onchi, "Yumeji no geijutsu", 221. 引自 McDonald, "Onchi Koshiro", 84。

21. 许多成员后来成为文学和艺术界的杰出人物，包括武者小路实笃（1885~1976）、志贺直哉（1883~1971）、柳宗悦等。

22. Erin Schoneveld, "Shirakaba and Rodin: A Transnational Dialogue between Japan and France," *Journal of Japonisme* 3 (2018)；and Erin Schoneveld，*Shirakaba and Japanese Modernism: Art magazines, Artistic Collectives, and the Early Avant-garde, Japanese Visual Culture*18 (Leiden：Hotei Publishing，2019).

23. 发行的前 5 年（1910~1914 年）中，所有的特刊都是献给某位艺术家的，例如：奥古斯特·罗丹，1910 年 8 月（第 1 卷，第 8 期）；文森特·梵高，1911 年 10 月（第 2 卷，第 10 期）；爱德华·蒙克，1912 年 4 月（第 3 卷，第 4 期）；瓦西里·康定斯基，1913 年 9 月（第 4 卷，第 9 期）；威廉·布莱克，1914 年 4 月（第 5 卷，第 4 期）。

24. Tanaka, T*sukuhae no gakatachi*, 51. 他们总共获得了来自 39 位艺术家的约 190 件作品，其中包括一些西方版画真品和一些复制品。这里展出的大多数艺术家是法国人和德国人。

25. Volk，"When the Japanese Print Became Avant-garde"，47.

26. Volk，"When the Japanese Print Became Avant-garde"，51.

27. Volk，"When the Japanese Print Became Avant-garde"，75. 藤森和田中留下了这次活动的日记和速写。

28. Volk，"When the Japanese Print Became Avant-garde"，61.

29. Volk，"When the Japanese Print Became Avant-garde"，75. 引自梦二的文章，"Watashi ga aruite kita michi"。

30. Tanaka, *Tsukuhae no gakatachi*, 49.

31. Kuwahara, *Onchi Kōshirō kenkyū*, 39. 恩地和田中很可能是在编写这本书时相识的。

32. National Museum of Modern Art, Tokyo, and Museum of Modern Art, *Wakayama, Onchi Koshiro*, 40. 另见 Merritt, *Modern Japanese Woodblock Prints*, 129–30。

33. 这包括参与创意版画运动的艺术家和万铁五郎等独立艺术家，以及以前的文学和艺术团体。梦二学校的前身可能有潘之会（1908~1912）和木炭会。我要感谢艾丽西亚·沃尔克让我注意到这一点。另见 "When the Japanese Print Became Avant-garde," 45–46。

34. Tanaka, *Tsukuhae no gakatachi*, 50.

35. Tanaka, *Tsukuhae no gakatachi*, 50.

36. Merritt，*Modern Japanese Woodblock Prints*，129–30.

37. Merritt，*Modern Japanese Woodblock Prints*，67.

38. Merritt，*Modern Japanese Woodblock Prints*，178.

39. Chris Uhlenbeck and Amy Reigle Newland, "Early Twentieth-Century Japanese Prints: Waves of Renewal, Waves of Change," *Waves of Renewal: Modern Japanese Prints 1900 to 1960: Selections from the Nihon no hanga Collection, Amsterdam*, ed. Chris Uhlenbeck, Amy Reigle Newland, and Maureen de Vries (Leiden: Hotei Publishing, 2016), 27–31.

40. Merritt，*Modern Japanese Woodblock Prints*，178.

41. Merritt，*Modern Japanese Woodblock Prints*，178.

42. Tanaka，Tsukuhae no gakatachi，112.

43. 田中想出了"月映"这个名字，他仿照《源氏物语》，特意将"月"（moon）和"映"（glow）两个字重新解读成"tsuki bae"。参见 Kuwahara, *Onchi Kōshirō kenkyū*，65，大正三年（1914）3月22日的信件。

44. 摘自 1914 年秋天出版的公开版《月映》的广告传单。参见 Kuwahara, *Onchi Kōshirō kenkyū*, 68。这份声明要求成员提供资金支持，以换取每六个月印制一期。第一期是恩地的自印木刻作品《拿着红色果实的女孩》。见 Tanaka, *Tsukuhae no gakatachi*, 149。

45. 月映出版物和活动的前身包括杂志《明星》、《方寸》（1907~1911）、《假面》（1913~1915）等。参见 Claire Cuccio, "Inside Myojo (Venus, 1900–1908): Art for the Nation's Sake (Japan)" (PhD diss., Stanford University, 2005)。

46. 第一期私人版于 1914 年 3 月下旬出版，第二期在 4 月下旬出版，第三期在 5 月初出版，第四期在 5

252

月下旬出版，第五期在 6 月下旬出版，第六期在 7 月下旬出版。

47. Tanaka, *Tsukuhae no gakatachi*, 145-50.

48. 公开发行的刊物如下：1914 年 11 月 10 日，第 2 期；1914 年 12 月 16 日，第 3 期；1915 年 1 月 28 日，第 4 期；1915 年 3 月 7 日，第 5 期；1915 年 5 月 5 日，第 6 期；1915 年 11 月 1 日，第 7 期。

49. Tanaka, *Tsukuhae no gakatachi*, 149.

50. Tanaka, *Tsukuhae no gakatachi*, 145.

51. Tanaka, *Tsukuhae no gakatachi*, 113;and Kuwahara, *Onchi Kōshirō kenkyū*, 67. 不幸的是，第一期没有现存的版本。如今，第 2~6 期每期仅存一份，藏于和歌山县立近代美术馆。见 Kuwahara, *Onchi Kōshirō kenkyū*, 104-7。

52. 有关《月映》第 II 期（1914 年）中"港屋"的广告的进一步讨论，参见 Yamada Yuko, "Shūzōhin chōsa hōkoku：Hanga shū 'Tsukuhae' ni okeru Minatoya kōkoku hoka niten", *Kanazawa Cultural Promotion Foundation Annual Bulletin* 4 (2007 年 3 月)。

53. Tanaka, *Tsukuhae no gakatachi*, 145.

54. Tanaka, *Tsukuhae no gakatachi*, 146, 引自 Fujimori, "Yume-san no omoide," Shosō 15, vol. 3, no. 3（1936 年 8 月)。

55. Yamada, "Shūzōhin chōsa hōkoku," 33.

56. Tanaka，*Tsukuhae no gakatachi*，147.

57. Kuwahara, *Onchi Kōshirō kenkyū*, 70.

58. "院展"继承了冈仓天心等人于 1898 年创立的日本美术院的传统。1914 年冈仓去世后，院展举办了包括日本画、西洋画和雕塑在内的展览，但不接受版画参展，而 1920 年的参展作品仅限日本画。见 Merritt, *Modern Japanese Woodblock Prints*, 130-31。

59. Kuwahara, *Onchi Kōshirōkenkyū*, 74.

60. 诸如 Tanaka Seikō、苏珊·斯特朗·麦克唐纳等学者。

61. Kuwahara, *Onchi Kōshirō kenkyū*, 87. 桑原将他的第二阶段定义为包含《月映》的非公开及公开出版刊物中的半抽象画，而第三阶段则为后期刊物中出现的抽象画。

62. Kuwahara, *Onchi Kōshirō kenkyū*, 74-76. 此标志的变体已用于该出版物的封面设计（例如，第 6 期和第 7 期的封面）。

63. Kuwahara, *Onchi Kōshirō kenkyū*, 14.

64. Takahashi, *Takehisa Yumeji*, 95.

65. 1918 年 6 月，即恩地在《感情》杂志上发表"抒情画"的两个月前，梦二在京都府立图书馆举办了他的第二次个展"竹久梦二抒情画展览"。其他创作来源也受到了关注，例如瓦西里·康定斯基的诗歌。参见 Takahashi, *Takehisa Yumeji*, 95-97。

66. Takahashi, *Takehisa Yumeji*, 90, 191。在影响恩地作品的诸多因素中，伊丽莎白·德·萨巴托·斯文顿提到了立体主义、达达主义和超现实主义。参见 Elizabeth de Sabato Swinton, *The Graphic Art of Onchi Koshiro, 1891–1955* (New York: Garland Publishing, 1986), xxiii。

67. Kuwahara, *Onchi Kōshirō kenkyū*, 131. 引自 Takehisa Yumeji, "Sōga ni tsuite," in *Sōga* (Tokyo: Okamura Shoten, 1914)。

68. Tanaka, *Tsukuhae no gakatachi*, 115.

69. Tanaka, *Tsukuhae no gakatachi*, 115.1914 年 10 月 6 日，写给他的熟人山本俊一。

70. Kuwahara，*Onchi Kōshirō kenkyū*，77–78. 桑原还提到花园图案参考了三木露风题为《废园》的一首诗歌。

71. Kuwahara，*Onchi Kōshirōkenkyū*，82.

72. Kuwahara，*Onchi Kōshirōkenkyū*，82.

73. Kuwahara，*Onchi Kōshirōkenkyū*，88.

74. Takahashi, *Takehisa Yumeji*, 248. 高桥引用了梦二作品中采用单眼图案的 29 件作品。

75. Takahashi, *Takehisa Yumeji*, 253. 恩地后来写到了雷东的影响。

76. Takahashi, *Takehisa Yumeji*, 264. 田中还认为，梦二后来所用的三角形内包单眼的图案很可能来自他对基督教和共济会的兴趣。

77. 单眼图案作为梦二作品中反复出现的主题，在其他设计中也常见，例如为杂志《若草》设计的作品和《童谣集：风筝》的装帧设计。

78. Takahashi, *Takehisa Yumeji*, 214.

79. Tanaka, *Tsukuhae no gakatachi*, 144.1914 年 10 月 6 日的信件。

80. National Museum of Modern Art, Tokyo, and Museum of Modern Art, Wakayama, Onchi Kōshirō, 231. 参见 Hakushū，*Chijo junrei*，1–2。

81. Kuwahara，*Onchi Kōshirō kenkyū*，45–46. 引自 Minami Kunzō，"Hanga ni tsukite"，*Gendai no yōga* 23 (February 1914)：45。

82. Kuwahara，*Onchi Kōshirō kenkyū*，12–13. 直到田中和藤森死后，月映派的版画才得到认可。

83. Kuwahara, *Onchi Kōshirō kenkyū*, 46. 引自 Kimura Sōhachi, "Mokuhanga to iumono," *Gendai no yōga* 23 (February 1914): 42。

84. National Museum of Modern Art, Tokyo, and the Museum of Modern Art, Wakayama, *Onchi Kōshirō*, 138, 296. 引自 Onchi, "Shuppan sōsaku"，*Shosō* no. 13.

85. Kuwahara，*Onchi Kōshirō kenkyū*，12–13.

86. 田中晚年创作插画，如创作萩原朔太郎的诗集《吠月》中的插画，1916 年恩地参与了这部诗集的设计。

254

87. 在职业生涯的后期，他成为一名活跃的书籍设计师。恩地撰写的关于书籍出版的文章于 1952 年被收录到《书籍的美术》一书之中。

88. Takahashi, *Takehisa Yumeji*, 143-44.

89. Takahashi, *Takehisa Yumeji*, 148.

90. Kuwahara Noriko, "Onchi Koshiro: The Development of His Postwar Abstraction," in National Museum of Modern Art, Tokyo, and Museum of Modern Art, Wakayama, *Onchi Kōshirō*, 282-89.

91. Merritt, *Modern Japanese Woodblock Prints*, 153. 1951 年，恩地创立了国际版画协会。1957 年，第一届东京国际版画双年展在东京国立近代美术馆举办。

第五章　天翻地覆的世界

1. Machida Shiritsu Kokusai Hanga Bijutsukan, *Yumeji 1884-1934*, 231，引自 Arishima Ikuma, "Yumeji tsuitō"，*Hon no techō* (January 1962)。有岛和梦二的关系极为亲密，冈山梦二童年故居前立有一块石碑，上书有岛手书：竹久梦二曾居住于此。他还在东京杂司谷的墓碑上写下："竹久梦二葬于此"。参见 Nagata, *Takehisa Yumeji*, 9。另见 Takahashi, *Takehisa Yumeji*, 27。

2. 生马后来评论到，9 月 1 日与梦二一生中的关键时刻息息相关：1923 年，关东大地震；1924 年，情人叶子离开了他；1934 年，他自己离世。参见 Kurita, *Takehisa Yumeji*, 114-16。引自 Arishima, "Yumeji tsuitō"。

3. 地震发生时梦二和他的情人叶子和他的儿子藤彦（不二彦？）住在位于东京的涩谷宇田川（现在的涩谷区，宇田川町 31）的家中。参见 Shibuya Kuritsu Shōtō Bijutsukan, ed., *Kaikan 30 shūnen kinen tokubetsu ten: Shibuya Utopia 1900-1945* (Tokyo: Tosho Insatsu, 2011), 242-43。

4. 我很感谢 Gennifer Weisenfeld，她对梦二这个系列在更大的概念化层面以及写作方法上提出了建议。

5. Diane Lewis, "Moving History: The Great Kanto Earthquake and Film and Mobile Culture in Interwar Japan" (PhD diss., University of Chicago, 2011), 1。关于更多细节，Lewis 参考了 J. Charles Schencking, "The Great Kantō Earthquake and the Culture of Catastrophe and Reconstruction in 1920s Japan," *Journal of Japanese Studies* 34, no. 2 (Summer 2008): 299。

6. Matsumura Akira, ed., Daijirin, 3rd ed. (Tokyo: Sanseidō, 2006), s.v. "Kantō dai shinsai".

7. 梦二的地震速写也出现在其他出版物上，包括 1923 年 10 月 1 日出版的《改造》杂志的地震特刊杂志《灾难杂记》、1923 年 10 月 6 日出版的《文书俱乐部》、1923 年 10 月 7 日出版的《妇人世界》、1923 年 10 月 14 日出版的《朝日周刊》和 1923 年 12 月 25 日出版的《震灾画谱》。

8. 《都新闻》，1923 年 9 月 14 日。见 Takehisa Minami, ed., *Takehisa Yumeji "Tokyo shinsai gashin" ten shū* (Tokyo: Gyarari Yumeji, 2011)；以及附录六，第 1 图。 255

9. 《古事记》提到自凝岛与日本的创世神话中的神明伊邪那美和伊邪那岐有关。小剧场是一种从江户到

明治中期常见的平民剧场。英语译文摘自 Gennifer Weisenfeld, *Imaging Disaster: Tokyo and the Visual Culture of Japan's Great Earthquake of 1923* (Berkeley: University of California Press, 2012), 109–11。

10. Weisenfeld, *Imaging Disaster*, 85–86. 例如，魏森费尔德提到了一幅小卡通画，描绘了一位穿着西装的绅士在一场未来主义、立体主义和表现主义展览中专注地看着一幅抽象的现代绘画，并附有标题：“不知何故，我觉得在那次地震之后，我更了解这些画了。”有田茂所作《时事漫画》，作为《时事新报》的周日别册发行。

11. Kuwahara, *Onchi Kōshirō kenkyū*, 90.

12. Myungchae Kang, Seizo Uchida, and Fumiyo Suzaki, "The Construction Process of the Memorial Hall (Completed in 1930) for Great Kantō Earthquake," *Journal of Architecture and Planning* 82, no. 734 (2017): 1030; and J. Charles Schencking, *The Great Kantō Earthquake and the Chimera of National Recon-struction in Japan* (New York: Columbia University Press, 2013), 29–35.

13. Yamada Shōji, *Kantō daishinsai ji no chōsenjin gyakusatsu to sono go: Gyakusatsu no kokka sekinin to minshū sekinin* (Tokyo: Sōshisha, 2011); 和 Weisenfeld, *Imaging Disaster*, 66–68.

14. 英语译文也出自 Weisenfeld, *Imaging Disaster*。

15. Sonia Ryang, "The Great Kanto Earthquake and the Massacre of Koreans in 1923: Notes on Japan's Modern National Sovereignty," *Anthropological Quarterly* 76, no. 4 (2003). 另见 Weisenfeld, *Imaging Disaster*, 68。

16. Gennifer Weisenfeld, "Saigai to shikaku: Kantō daishinsai no shikaku hyōshō o megutte / Disaster and Vision: On the Visual Representations of the Great Kantō Earthquake," *Kioku to rekishi: Nihon ni okeru kako no shikakuka o megutte / Memory and History: Visualising the Past in Japan, ed. Tan'o Yasunori* (Tokyo: Waseda Daigaku Aizu Yaiichi Kinen Hakubutsukan, 2007), 47.

17. 与生马私交甚好的人包括他的弟弟里见弴（1888~1983）、油画家山下新太郎（1881~1966）和安井曾太郎（1888~1955）、小说家岛崎藤村（1872~1943）、藤岛武二和梦二。参见 Weisenfeld, *Imaging Disaster*, 290–93。

18. Kurita, *Takehisa Yumeji*, 114–16.

19. 引自李白诗歌。译文出自伯顿·沃森的 *Chinese Lyricism: Shih Poetry from the Second to the Twelfth Century, with Translations*（纽约：哥伦比亚大学出版社，1971），144。

20. Watson, *Chinese Lyricism*, 145.

21. Lewis, "Moving History," 3; and Weisenfeld, *Imaging Disaster*, 2.

22. 我要感谢丹尾安典（Tan'o Yasunori）让我注意到这一点。

23. Machida Shiritsu Kokusai Hanga Bijutsukan, *Yumeji 1884–1934*, 231.

24. 圣尼古拉堂由俄罗斯人圣尼古拉斯（1836~1912 年）建立，是日本为数不多的东正教教堂之一。 ₂₅₆

25. "有残忍图画的明信片"这个表达最有可能指的是当时流传的许多展示废墟及有怪诞的尸体图像的明信片。编织图案菊五郎格子包含文字キ（ki）和吕（rō），是借用演员菊五郎（三代尾上菊五郎，1784~1849）的名字的双关语。

26. Nagata, *Yumeji nikki*, vol. 3, 1919-1930 (Tokyo: Chikuma Shobō, 1987), 89-93. 摘录自 1923 年 9 月 1 日。

27. Nagata, *Yumeji nikki*, 3: 89-93.

结　语

1. Onchi Kōshirō, "Yumeji no geijutsu: Sonohito," *Shosō* 15（1936 年 8 月），转载自 Onchi, *Chūshō no hyōjō*，220-28。

2. Onchi, *Chūshō no hyōjō*, 224. 恩地将梦二与插画家小杉未醒、太田三郎、石井柏亭和小川芋钱作比较。

3. Chiyoda Kuritsu Hibiya Tosho Bunkakan Bunkazai Jimushitsu, *Yumeji Ryōran*, 314-16.

4. Onchi Kōshirō, "Yumeji no geijutsu: Sonohito," *Shosō* 15（1936 年 8 月），转载自 Onchi, *Chūshō no hyōjō*，226-27。

5. Onchi Kōshirō, *Chūshō no hyōjō*, 367.

6. 这些计划因 1934 年梦二的去世而中断。参见 Unno Hiroshi, *Takehisa Yumeji* (Tokyo: Shinchōsha, 1996); Ono, *Hanga*, 218。

7. Harry Harootunian, *Overcome by Modernity: History, Culture, and Community in Interwar Japan* (Princeton, NJ: Princeton University Press, 2000), 26. 我很感激池田安里让我注意到这一点。

8. Walter LaFeber, *The Clash: A History of U.S.-Japan Relations* (New York: W. W. Norton, 1997), 173.

9. LaFeber，*The Clash*，135.

10. Sodei Rinjirō, *Yumeji: Ikoku e no tabi* (Kyoto: Minerva Shobō, 2012), 140-41.

11. 转载自《日美新闻》《罗府新报》和《加州日报》。参见 Sodei, *Yumeji*, 289。

12. 文字出自画家蕗谷虹儿（1898~1979）之手。参见 Hoshi, *Koi suru onna tachi*, 142-43。出自 Fukiya Kōji, "Takehisa Yumeji Tsuioku Tokushū: Kanashimi no Hanataba shū", Reijokai (November 1934)。

13. Shizuoka-shi Bijutsukan, ed. *Takehisa Yumeji to Shizuoka yukari no bijutsu: Shizuoka ga hagukunda korekutā, Shizuoka ga unda sakka, Shizuoka ni miserareta sakka*（Shizuoka: Shizuoka-shi Bijutsukan, 2012）.

14. Chiyoda Kuritsu Hibiya Tosho Bunkakan, *Yumeji ryōran*, 314.

15. Chiyoda Kuritsu Hibiya Tosho Bunkakan，*Yumeji ryōran*，8-9.

16. 2018 年 7 月 2 日，由千代田区立日比谷图书文化馆展览策展人井上海证实。

17. 这些作品集包括《梦二名作集》（1938-39）、《梦二诗画集》（1941）、《梦二小品集 雪夜传说》（1963）和《梦二明信片集》（1964）。

18. *Katō Hanga Kenkyūjo annai*, 1937.

19. Shizuoka-shi Bijutsukan, *Takehisa Yumeji*, 53-58.

257 20. Kogure Susumu, *Meiga "Kurofuneya" 78-nen no tabiji (Taishō 8)*. 出自在竹久梦二伊香保纪念馆观赏《黑船屋》时分发的传单。

21. Murakami Haruki, *Ten Selected Love Stories* (Tokyo: Chūō Kōron Shinsha, 2013). 这是近年来使用《黑船屋》图像的众多例子之一。

22. Takahashi Ritsuko, "'Yumeji-shiki' no seiritsu to Kanazawa Yuwaku Yumeji-kan shozō no bijin-ga ni tsuite," *Takehisa Yumeji: Kanazawa Yuwaku Yumeji-kan shūzōhin sōgō zuroku,* ed. Kanazawa Yuwaku Yumeji-kan (Kanazawa: Kanazawa bunka shinkō zaidan, 2013), 128-31. 直到 1988 年，"竹久梦二和他的时代"展览展示了梦二的许多插画后，他才被开始被当作插画家来讨论。这些展览中展出的他的美人画被描述为"梦二式美人"或"梦二式美人画"。高桥和其他学者认为，"梦二式"一词并未在他有生之年与他的大型画作产生联系，这是后来才产生的。

23. 私人收藏家还向日本的其他博物馆捐赠了作品，包括静冈市美术馆、日比谷图书文化馆、町田市立国际版画美术馆和京都国立现代美术馆。

24. 作者是本次研讨会（2016 年 3 月 21 日）的特邀嘉宾。

25. 2017 年 7 月，箭影公司（Arrow Film）发行了最新的铃木清顺电影合集。

26. Hoshi, *Koi suru onna tachi*, 142-43. 原 文 出 自 "Takehisa Yumeji tsuioku tokushū Kanashimi no hanataba shū", *Reijokai* (November 1934)。

附录一

1. 引自 Hoshi, *Koi suru onna tachi*，142-43。

2. 瓦西里·雅科夫列维奇·埃罗申科，1890~1952 年。

附录二

1. 引自 Machida Shiritsu Kokusai Hanga Bijutsukan, *Yumeji 1884-1934*, 357。

附录三

1. 这里他指的是西洋画家中泽弘光（1874~1964）、《中学世界》的主编西村渚山（1878~1946）、作家兼

诗人岛村抱月（1871~1918）、博文馆主编坪谷水哉（卒于1949年）和作家河冈潮风（1887~1912）。

附录四

1. 未醒（Misei）指的是艺术家小杉放庵（1881–1964）。

附录五

1. 引自 Kurita, *Takehisa Yumeji*, 78。

附录六

1. 转载于 Takehisa Minami, *Takehisa Yumeji*。
2. 神签是在日本神社出售的写有运势的纸条。
3. "小呗"（字面意思是"小曲"）是指在三味线的伴奏下演唱的民谣，川柳是一种幽默诗。
4. 勘弥指来自著名歌舞伎演员世家的守田勘弥。最有可能是指第十三代勘弥（1885~1932）或第十四代勘弥（1907~1975）。守田家族是江户时代的一个著名家族，其创始人于1679年去世。守田家族是当 258 时的三大歌舞伎家族之一，并一直延续到明治时代后期。

参考文献

259 Abe Nobuo. *Biazurē kara Yumeji e*. Tokyo: Gakushū Kenkyūsha, 1988.

Acker, William. *T'ao the Hermit; Sixty Poems by T'ao Ch'ien*. London: Thames and Hudson, 1952.

Aiga Tetsuo, ed. *Hanga*, vol. 11, *Genshoku gendai Nihon no bijutsu*. Tokyo: Shōgakukan,1978.

Akiyama Kiyoshi. *Kyōshūron—Takehisa Yumeji no sekai*. Tokyo: Seirindō, 1971.

——. *Takehisa Yumeji: Yume to kyōshū no shijin*. Tokyo: Kinokuniya Shoten, 1968.

Alloway, Lawrence. "The Arts and the Mass Media." *Architectural Design*, February 1958, 34–35.

Anderson, Benedict R. O'G. Imagined Communities: Reflections on the Origin and Spread of *Nationalism*. 1983; repr. London: Verso, 2006.

Anno Midori. "Takehisa Yumeji no jojō to kakushin." *Bunka hyōron* 102 (March 1970): 104–14.

Aoki Shigeru. "Binbō gaka no meshi no tane wa nan datta no ka?" *Geijutsu shinchō* (March 1994): 40–44.

Aono Suekichi. "Josei no bungakuteki yōkyū." *Tenkanki no bungaku, Kindai bungei hyōron zōsho series*. Tokyo: Nihon Tosho Center, 1990.

Appadurai, Arjun. "Disjuncture and Difference in the Global Cultural Economy." *Theory, Cul- ture & Society* 7 (1990): 295–310.

——, ed. *The Social Life of Things: Commodities in Cultural Perspective*. Cambridge: Cambridge University Press, 1986.

Bacon, Alice Mabel. *Japanese Girls and Women*. New York: Columbia University Press, 2001.

——. *Meiji Nihon no onnatachi*. Tokyo: Misuzu Shobō, 2003.

Bae, Catherine. "All the Girl's a Stage: Representations of Femininity and Adolescence in Japa- nese Girls' Magazines, 1930s-1960s." PhD diss., Stanford University, 2008.

Barthes, Roland. "The Rhetoric of the Image." In *Image—Music—Text*, translated by Stephen Heath, 32-51. New York: Hill and Wang, 1977.

Bateman, John A. *Multimodality and Genre*. New York: Palgrave Macmillan, 2008. Bell, Daniel. "Modernism and Capitalism." *Partisan Review* 45 (1978): 206-22.

Benjamin, Walter. "The Work of Art in the Age of Its Technological Reproducibility: Second Version." In The Work of Art in the Age of Its Technological Reproducibility and Other Writ-ings on Media, edited by Michael W. Jennings, Brigid Doherty, and Thomas Y. Levin, 19-55. Cambridge, MA: Harvard University Press, 2008.

Bowen-Struyk, Heather. "Proletarian Arts in East Asia." *Asia-Pacific Journal* 5, issue 4, no. 13 (April 2, 2007).

Brown, Kendall H. *Dangerous Beauties and Dutiful Wives: Popular Portraits of Women in Japan, 1905-1925*, iii-xxii. Mineola: Dover, 2011.

Brown, Yu-Ying. *Japanese Book Illustration*. London: British Library, 1988.

Bryson, Norman. "Westernizing Bodies: Women, Art, and Power in Meiji Yōga." *In Gender and Power in the Japanese Visual Field*, edited by Joshua S. Mostow, Norman Bryson, and Mari- beth Graybill, 89-118. Honolulu: University of Hawaii Press, 2003.

Chiba-shi Bijutsukan. *Takehisa Yumeji ten: Egaku koto ga ikiru koto / Takehisa Yumeji*. Chiba- shi: Chiba-shi Bijutsukan, 2007.

——, ed. *Nihon no hanga 1, 1900-1910: Han no katachi hyakusō*. Chiba: Chiba-shi Bijutsukan and Kushigata Chōritsu Shunsen Bijutsukan, 1997.

——. *Nihon no hanga, 1921-1930: Toshi to onna to hikari to kage to*. Tokyo: Tokyo Shinbun, 2001.

——. *Nihon no hanga 4, 1931-1940: Munakata Shikō tōjō*. Chiba: Chiba-shi Bijutsukan, 2004. Chiyoda Kuritsu Hibiya Tosho Bunkakan Bunkazai Jimushitsu (Hibiya Library and Museum), ed. *Yumeji ryōran*. Tokyo: Curators, 2018.

Chūō Kōronsha. *Fujin kōron no gojūnen*. Tokyo: Chūō Kōronsha, 1965.

Clark, John. "Artistic Subjectivity in the Taishō and Early Shōwa Avant-Garde." *In Japanese Art after 1945: Scream against the Sky*, edited by Alexandra Munroe, 41-53. New York: H. N. Abrams, 1994.

———. *Modernities of Japanese Art*. Leiden: Brill, 2013.

Clark, John, and Elise K. Tipton, eds. *Being Modern in Japan: Culture and Society from the 1910s to the 1930s*. Honolulu: University of Hawaii Press, 2000.

Clark, T. J. "A Bar at the Folies-Bergère." *In The Painting of Modern Life: Paris in the Art of Manet and His Followers*, 205–68. Princeton, NJ: Princeton University Press, 1985.

Croissant, Doris. "Icons of Femininity: Japanese National Painting and the Paradox of Moder- nity." *In Gender and Power in the Japanese Visual Field*, edited by Joshua S. Mostow, Norman Bryson, and Maribeth Graybill, 119–40. Honolulu: University of Hawaii Press, 2003.

Crump, John. *The Origins of Socialist Thought in Japan*. New York: Routledge, 2011.

Cuccio, Claire. "Inside Myojo (Venus, 1900–1908): Art for the Nation's Sake (Japan)." PhD diss., Stanford University, 2005.

Davis, Julie Nelson. "Kitagawa Utamaro and His Contemporaries, 1780–1804." *In The Hotei Encyclopedia of Japanese Woodblock Prints*, vol. 1, edited by Amy Reigle Newland, 134–66. Amsterdam: Hotei Publishing, 2005.

Deutsch, Saks Sanna. *The Feminine Image: Women of Japan*. Honolulu: Honolulu Academy of Arts, 1985.

Dower, John, Anne Nishimura Morse, Jacqueline Atkins, and Frederic Sharf. *The Brittle Decade: Visualizing Japan in the 1930s*. Boston: MFA Publications, 2012.

Edo-Tōkyō Hakubutsukan, ed. *Yomigaeru ukiyoe: Uruwashiki Taishō Shin hanga ten / Beautiful Shin-hanga: Revitalization of Ukiyo-e*. Tokyo: Asahi Shinbunsha, 2009.

Endō Hiroko. *"Shōjo no tomo" to sono jidai*. Tokyo: Hon no Izumisha, 2004.

Felski, Rita. *The Gender of Modernity*. Cambridge, MA: Harvard University Press, 1995. Foucault, Michel. "What Is an Author?" *In Language, Counter-Memory, Practice*, edited by Don-ald F. Bouchard, 124–27. Ithaca, NY: Cornell University Press, 1977.

Fowler, Edward. *The Rhetoric of Confession: Shishōsetsu in Early Twentieth-Century Japanese Fiction*. Berkeley: University of California Press, 1988.

Frederick, Sarah. "Girls' Magazines and the Creation of Shōjo Identities." In *Routledge Handbook of Japanese Media*, edited by Fabienne Darling-Wolf, 22–38. London: Routledge, 2018.

———. *Turning Pages: Reading and Writing Women's Magazines in Interwar Japan*. Honolulu: University of Hawaii Press, 2006.

Fujitani, Takashi. *Splendid Monarchy: Power and Pageantry in Modern Japan*. Berkeley: Univer- sity of California Press, 1998.

Furukawa Fumiko, ed. *Yumeji kyōdo bijutsukan shozō-Takehisa Yumeji meihin 100sen*. Osaka: Tōhō Shuppan, 2007.

Gavin, Masako, and Ben Middleton, eds. *Japan and the High Treason Incident*. Oxford: Rout-ledge, 2013.

Genette, Gérard. *Paratexts: Thresholds of Interpretation*. Translated by Jane E. Lewin. Cambridge: 261 Cambridge University Press, 1997.

Goddard, Timothy Unverzagt. "Reading 'Calligraphy Is Not Art' (1882) by Okakura Kakuzō." *Josai University Review of Japanese Culture and Society* (December 2012): 168-75.

Greenberg, Clement. "Avant-Garde and Kitsch." *Partisan Review* 6, no. 5 (Fall 1939): 34-49.

Hagiwara Tamao. "Taishō-ki Nihon bunka no ichi sokumen: Takehisa Yumeji no 'Minatoya ezōshi ten' ni miru ikoku shumi to Tokyo Nihonbashi kaiwai." *Bulletin of the Niigata Prefec- tural Museum of Modern Art* 5 (2002): 1-14.

Hamasaki Reiji and Itō Nobuko, eds. *Hanga o tsuzuru yume: Utsunomiya ni kizamareta sōsaku hanga undō no kiseki*. Utsunomiya: Shimotsuke Shinbunsha, 2000.

Harada Atsuko. "Takehisa Yumeji no 'shōgyō bijutsu' katsudō ni tsuite—Minatoya ezōshi ten; Dontaku zuansha no mondai o chūshin ni." *Miyagi-ken bijutsukan kenkyū kiyō* 4 (March 1989): 105-20.

Harada Heisaku. "Takehisa Yumeji no Nihon bijutsushijō no ichi to jyojōteki." 21, no. 16 (2007): 91-96.

Harootunian, Harry. *Overcome by Modernity: History, Culture, and Community in Interwar Japan*. Princeton, NJ: Princeton University Press, 2000.

Hartley, Barbara. "Text and Image in Pre-war Japan: Viewing Takehisa Yumeji through Sata Ine- ko's 'From the Caramel Factory.'" *Literature and Aesthetics* 22, no. 2 (December 2012): 153-73.

Hayashi Eriko. "Onna kara geijutsu o shibori totta egoisuto—Takehisa Yumeji (Rekishi ni kagay-aita hito tachi/ningen 28sai)." *Bart* 1, no. 2 (June 1991).

Hickey, Gary, and Amy Reigle Newland. "Novel Images: Kuchi-e from the Clough Collection at the National Library of Australia." *Andon* 93 (2012): 5-18.

Hijikata Masami. *Miyako shinbun-shi*. Tokyo: Nihon Tosho Center, 1991.

Hockley, Allen, ed. *The Women of Shin Hanga: The Judith and Joseph Barker Collection of Japanese Prints*. Hanover, NH: University Press of New England, 2013.

Hopper, Helen M. *A New Woman of Japan: A Political Biography of Katō Shizue*. Boulder, CO: Westview Press, 1995.

Hori Osamu. "Fūzoku toshite no 'yumeji shiki.' " *Seikatsu zōkei* 41 (March 1996): 44–50.

——. "Takehisa Yumeji no sakufū ni tsuite (bigakukai dai 40kai zenkoku taikai hōkoku)." *Bigaku* 40, no. 3 (1989).

Horie Akiko and Taniguchi Tomoko, eds. *Kodomo paradaisu: 1920-30 nendai ezasshi ni miru modan kizzu raifu.* Tokyo: Kawade Shobo Shinsha, 2005.

Hoshi Ruriko, ed. *Koi suru onna tachi*, vol. 2, *Yumeji Bijutsukan.* Tokyo: Gakken, 1985.

Hosono Masanobu. *Takehisa Yumeji to jojōga tachi.* Tokyo: Kodansha, 1987.

Hults, Linda. *The Print in the Western World: An Introductory History.* Madison: University of Wisconsin Press, 1996.

Huyssen, Andreas. *After the Great Divide: Modernism*, Mass Culture, Postmodernism. Blooming– ton: Indiana University Press, 1986.

Iino Masahito. "Dokuro no jidai: Takehisa Yumeji ni okeru hankō no genki." *In Yumeji 1884- 1934: Avant-garde toshite no jojō*, edited by Machida Shiritsu Kokusai Hanga Bijutsukan, 306–11. Machida: Ōtsuka Kōgeisha, 2001.

Ikeda Shinobu. *Nihon kaiga no joseizō: Jendā bijutsushi no shiten kara.* Tokyo: Chikuma Shobō, 1998.

Ikeuchi Osamu. *Onchi Kōshirō: Hitotsu no denki.* Tokyo: Genki Shobō, 2012.

Inaga Shigemi. "The Impossible Avant-Garde in Japan." *Yearbook of Comparative and General Literature* 41 (1993): 67–75.

Inoue, Mariko. "Kiyokata's Asasuzu: The Emergence of the Jogakusei Image." *Monumenta Nipponica* 51, no. 4 (Winter 1996): 431–60.

Insatsu Hakubutsukan, ed. *The Birth of a Million Seller: Magazines as Media in the Meiji-Taishō Era.* Tokyo: Toppan Printing, 2008.

Ishida Mitsuo and Kikuchi Tsukasa. "Takehisa Yumeji 'Yumeji shiki bijin' to Hayakawa Yoshio 'onna no kao' o heichi shi kōsatsu shita koto." *Bulletin of Science and Engineering*, Takushoku University 9, no. 2 (October 2004): 9–14.

——. "Tenbō; kaisetsu: Korekara no irasutorē shon no arikata ni tsuite, Takehisa Yumeji kara manabu koto." *Bulletin of Science and Engineering*, Takushoku University 8, no. 3 (March 2002): 3–17.

Ishii Hakutei. "Bunten no Nihonga," *Taiyō* 21, no. 13 (October 1915).

Ishikawa Keiko. *Takehisa Yumeji no oshare tokuhon.* Tokyo: Takehisa Yumeji Bijutsukan, 2005.

——, ed. *Takehisa Yumeji "Zasshi no tanoshimi ten": Mijika na geijutsu ni miru Taishō roman.* Tokyo: Takehisa Yumeji Bijutsukan, 1997.

Ishikawa Keiko and Taniguchi Tomoko. *Takehisa Yumeji: Bi to ai e no shōkei ni ikita hyōhaku no gajin.*

Tokyo: Rikuyōsha, 1999.

——. Takehisa Yumeji—Taishō modan: Dezain bukku. Tokyo: Takehisa Yumeji Bijutsukan, 2003. Itō Ruri, Tani E. Barlow, and Sakamoto Hiroko, eds. Modan gaaru to shokuminchiteki kindai, Higashi Ajia ni okeru teikoku, shihon, jend ā. Tokyo: Iwanami, 2010.

Iwakiri Shin'ichirō. "Insatsu kara mita Yumeji sakuhin." In Yumeji 1884-1934: Avant-garde toshite no jojō, edited by Machida Shiritsu Kokusai Hanga Bijutsukan, 318-25. Machida: Ōtsuka Kōgeisha, 2001.

——. "Media toshiteno hanga: Kindai hanga yōranki no kōsatsu." In Kōza Nihon bijutsushi, vol. 6, edited by Yasuhiro Satō, 177-206. Tokyo: Tokyo Daigaku Shuppankai, 2005.

——. Meiji hanga shi. Tokyo: Yoshikawa Kōbunkan, 2009.

Iwakiri Shin'ichirō et al. Hashiguchi Goyō ten: Seitan 130-nen. Tokyo: Tokyo Shinbun, 2011. Kaburagi Kiyokata. Kaburagi Kiyokata bunshū. Edited by Yamada Hajime. Tokyo: Hakuhōsha, 1979-1980.

——. Kaburagi Kiyokata tenrankai shuppinsaku, sashie zuroku: Kanten (Bunten, Teiten, Nitten) e no shuppinsaku. Kamakura: Kamakura-shi Kaburaki Kiyokata Kinen Bijutsukan, 2007.

Kaibara, Ekiken. The Way of Contentment and Women and Wisdom of Japan: Greater Learning for Women. Washington DC: University Publications of America, 1979.

Kanazawa Yuwaku Yumeji-kan, ed. Takehisa Yumeji: Kanazawa Yuwaku Yumeji-kan shūzōhin sōgō zuroku. Kanazawa: Kanazawa Bunka Shinkō Zaidan, 2013.

Kang, Myungchae, Seizo Uchida, and Fumiyo Suzaki. "The Construction Process of the Memo- rial Hall (Completed in 1930) for the Great Kantō Earthquake." Journal of Architecture and Planning 82, no. 734 (2017): 1029-38.

Kanzaki Kiyoshi. Taigyaku jiken: Kōtoku Shūsui to Meiji tennō. Tokyo: Ayumi Shuppan, 1977. Karatani Kōjin. Nihon kindai bungaku no kigen. Tokyo: Kōdansha, 1980.

——. Origins of Modern Japanese Literature. Translated and edited by Brett de Bary. Durham: Duke University Press, 1993.

——, ed. Kindai Nihon no hihyō: Meiji Taishō hen. Tokyo: Fukutake Shoten, 1992.

Katō Junzō, ed. Kindai Nihon hanga taikei. Vols. 1-3. Tokyo: Mainichi Shinbunsha, 1975-76. Kawakita Michiaki. "Kindai bijutsu no nagare." In Nihon no bijutsu 24. Tokyo: Heibonsha, 1965.

——. Modern Currents in Japanese Art. Translated by Charles S. Terry. New York: Weatherhill, 1974.

——. "Takehisa Yumeji: Sasurai no shishū." In Nihon kindai kaiga zenshū, vol. 8. Tokyo: Kōdansha, 1963.

Kawase Chihiro. "Kurofune o daku onna." Kanazawa Yuwaku Yumeji-kan, no. 13 (March 2013).

263

Kinoshita Naoyuki. *Bijutsu to iu misemono: Aburae chaya no jidai*. Tokyo: Heibonsha, 1993.

Kirin Beer, ed. *Biiru to Nihonjin*. Tokyo: Sanseidō, 1984.

Kitazawa Noriaki. *Kyōkai no bijutsushi:"Bijutsu" keiseishi nōto*. Tokyo: Brucke, 2000.

——. *Me no shinden:"Bijutsu" juyōshi nōto*. Tokyo: Bijutsu Shuppansha, 1989.

Kress, Gunther. *Multimodality: A Social Semiotic Approach to Contemporary Communication*. New York: Routledge, 2010.

Kress, Gunther, and Theo van Leeuwen. *Reading Images: The Grammar of Visual Design*. 2nd ed.London: Routledge, 2006.

Kurita Isamu, ed. *Takehisa Yumeji—ai to shi no tabibito*. Okayama: Sanyō Shuppansha, 1983.

——. *Takehisa Yumeji shashinkan 'onna'*. Tokyo: Shinchōsha, 1983.

Kusaka Shirō. "Takehisa Yumeji no awaki onna tachi—sansō jidai no seikatsu to geijutsu." *Chūō kōron* 92, no. 3 (1977): 262–71.

Kuwahara Noriko. "1910 nendai ni okeru Onchi Kōshirō no 'jojō' —Takehisa Yumeji tono kankei o chūshin ni." *Gendai geijutsu kenkyū* 2 (December 1998): 41–56.

——. *Onchi Kōshirō*. Tokyo: National Museum of Modern Art, Tokyo, and Museum of Modern Art, Wakayama. 2016.

——. *Onchi Kōshirō kenkyū: Hanga no modanizumu*. Tokyo: Serika Shobō, 2012.

——. "Takehisa Yumeji to Taishōki no Yōgaka tachi: Kōfūkai, Fyūzankai, Nikakai no shūhen." In *Taishōki bijutsu tenrankai no kenkyū*. Tokyo: Tokyo Bunkazai Kenkyūjo, 2005.

Kyōto Kokuritsu Kindai Bijutsukan, ed. *Kawanishi Hide korekushon shūzō kinenten: Yumeji to tomo ni*. Kyoto: Kyōto Kokuritsu Kindai Bijutsukan, 2011.

LaFeber, Walter. *The Clash: A History of U.S.-Japan Relations*. New York: W. W. Norton, 1997.

Large, Stephen. "The Romance of Revolution in Japanese Anarchism and Communism during the Taishō Period." *Modern Asian Studies* 11, no. 3 (1977): 441–67.

Lewis, Diane. "Moving History: The Great Kanto Earthquake and Film and Mobile Culture in Interwar Japan." PhD diss., University of Chicago, 2011.

Lillehoj, Elizabeth. *Woman in the Eyes of Man: Images of Women in Japanese Art*. Chicago: Field Museum, 1995.

Lippit, Miya Elise Mizuta. *Aesthetic Life: Beauty and Art in Modern Japan*. Cambridge, MA: Harvard University Asia Center, 2019.

——. "美人 /Bijin/Beauty." *Review of Japanese Culture and Society*, December 2013, 1–20.

Lowy, Dina. *The Japanese "New Woman": Images of Gender and Modernity*. New Brunswick, NJ:

Rutgers University Press, 2007.

Machida Shiritsu Kokusai Hanga Bijutsukan, ed. *Yumeji 1884-1934: Avangyarudo toshite no jojō.* Machida: Ōtsuka Kōgeisha, 2001.

Mackie, Vera. *Feminism in Modern Japan; Citizenship, Embodiment and Sexuality.* Cambridge: Cambridge University Press, 2003.

——. "Narratives of Struggle: Writing and the Making of Socialist Women in Japan." In *Society and the State in Interwar Japan,* edited by Elise K. Tipton, 126–45. London: Routledge, 1997.

Maeda Ai. *Kindai dokusha no seiritsu.* Tōkyō: Chikuma Shobō, 1989.

——. *Kindai Nihon no bungaku kūkan: Rekishi kotoba jōkyō.* Tokyo: Shin'yōsha, 1983.

——. *Text and the City: Essays on Japanese Modernity.* Edited by James A. Fujii. Durham: Duke University Press, 2004.

Masaki Fujokyū. *Takehisa Yumeji jonan ichidaiki* 3–4. Tokyo: Bungei Shunju, 1935. Matsumoto Shinako. *Sashi-e gaka Eihō—Hirezaki Eihō den.* Tokyo: Sukaidoa, 2001.

Matsuyama Tatsuo, ed., "Fujin gurafu zenshū: Takehisa Yumeji modan dezain no tanjo." *Hanga geijutsu,* no. 71 (1991).

McCracken, Grant. "Culture and Consumption: A Theoretical Account of the Structure and Movement of the Cultural Meaning of Consumer Goods." *Journal of Consumer Research* 13 (June 1986): 71–84.

McDonald, Susan Strong. "Onchi Koshiro: Taishō Modernist." PhD diss., University of Minne- sota, 2002.

Meech-Pekarik, Julia. *Japonisme Comes to America: The Japanese Impact on the Graphic Arts 1876-1925.* New York: H. N. Abrams, 1990.

Menzies, Jackie, Chiaki Ajioka, and Art Gallery of New South Wales. *Modern Boy Modern Girl: Modernity in Japanese Art 1910-1935.* Sydney: Art Gallery of New South Wales, 1998.

Merritt, Helen. *Modern Japanese Woodblock Prints: The Early Years.* Honolulu: University of Hawaii Press, 1990.

Merritt, Helen, and Yamada Nanako. *Guide to Modern Japanese Woodblock Prints: 1900-1975.* Honolulu: University of Hawaii Press, 1992.

——. *Woodblock Kuchi-e Prints: Reflections of Meiji Culture.* Honolulu: University of Hawaii Press, 2000.

Meskimmon, Marsha. *The Art of Reflection: Women Artists' Self-Portraiture in the Twentieth Century.* New York: Columbia University Press, 1996.

Michener, James A. *The Modern Japanese Print, An Appreciation: With Ten Original Prints by*

264

Hiratsuka Un'ichi, Maekawa Sempan, Mori Yoshitoshi, Watanabe Sadao, Kinoshita Tomio, Shima Tamami, Azechi Umetaro, Iwami Reika, Yoshida Masaji [and] Maki Haku. Rutland: C.E. Tuttle, 1962.

Miller, Laura, and Jan Bardsley. *Bad Girls of Japan*. New York: Palgrave MacMillan, 2005. Minichiello, Sharon A., and Kendall H. Brown. Taishō Chic: Japanese Modernity, Nostalgia, and Deco. Honolulu: Honolulu Academy of Arts, 2001.

Minor, Vernon Hyde. *Art History's History*. 2nd ed. Upper Saddle River, NJ: Prentice Hall, 2001.

Mitsukoshi, ed. *Kabushiki gaisha Mitsukoshi hachijūgonen no kiroku*. Tokyo: Mitsukoshi, 1990. MOA Bijutsukan. *Kindai Nihon no mokuhanga*. Atami: Emu Ō Ei Shōji, 1989.

Molony, Barbara. "Activism among Women in the Taishō Cotton Textile Industry." In *Recreating Japanese Women, 1600-1945*, edited by Gail Lee Bernstein, 217–38. Berkeley: University of California Press, 1991.

Morse, Samuel C., ed. *Reinventing Tokyo: Japan's Largest City in the Artistic Imagination*. Hanover, NH: University Press of New England, 2012.

Mukasa Shun'ichi. "Nazo no hassei: Otsuki-san ikutsu kō." *Jinbun ronsō: Mie Daigaku Jinbun Gakubu Bunkagakuka kenkyū kiyō* 16 (1999): 25–34.

Mullins, R. Mark. ed., *Handbook of Christianity in Japan*. Leiden: Brill, 2003.

Mulvey, Laura. "Visual Pleasure and Narrative Cinema." In *Visual and Other Pleasures*. Bloomington: Indiana University Press, 1989.

Munroe, Alexandra. *Japanese Art after 1945: Scream against the Sky*. New York: H. N. Abrams, 1994.

Murakami Haruki, *Ten Selected Love Stories*. Tokyo: Chūō Kōron Shinsha, 2013.

Murō Saisei. *Zuihitsu onna hito*. Tokyo: Shinchōsha, 1955.

Nagata Mikio. *Takehisa Yumeji*. Tokyo: Sōgensha, 1975.

——. "Takehisa Yumeji nenpu." *Hon no techō* 7, no. 2 (April 1962).

——, ed. *Yumeji nikki*. Tokyo: Chikuma Shobō, 1987.

Nagoya Daigaku Kokugo Kokubun Gakkai, ed. *Shirakaba sōmokuroku*. Nagoya: Nagoya Daigaku Kokugo Kokubun Gakkai, 1960.

Nagy, Margit. "Middle-Class Working Women during the Interwar Years." In *Recreating Japanese Women, 1600-1945*, edited by Gail Lee Bernstein, 199–216. Berkeley: University of California Press, 1991.

Najita, Tetsuo, and Victor Koschmann. *Conflict in Modern Japanese History: The Neglected Tradition*. Princeton, NJ: Princeton University Press, 1982.

265

Nakahara Keiko. *Nihon no "kawaii" zukan*. Tokyo: Kawade Shobō Shinsha, 2012.

Nakajima Hiroji. "Takehisa Yumeji no kawaka." *Rikkyō University Community Fukushi gakubu kiyō* 6 (2004): 89–110.

Nakamura Miyuki. "Takehisa Yumeji to taishō-ki no bijutsu." *Shimonoseki Shiritsu Bijutsukan kenkyū kiyō* 9 (March 2003): 17–21.

Nakau Ei. *Taishō modan āto: Yumeji ryōran*. Tokyo: Ribun Shuppan, 2005.

Nakayama Kimiko. "Sugiura Hisui no ashiato: Shin shūzōhin kara." *Ehime-ken Bijutsukan kiyō* 4 (2005).

Nakayama Mihoko. "Fukusei bijutsu ni okeru shōjo zō no hensen—Takehisa Yumeji kara Naka- hara Junichi he-." *Hikaku bungaku kenkyū* 90 (June 2007): 24–46.

Naoi, Nozomi. "Beauties and Beyond: Takehisa Yumeji and the *Yumeji-shiki*." *Andon* 98 (2015): 29–39.

——. "The Modern Beauty in Taishō Media." In *The Women of Shin Hanga: The Joseph and Judy Barker Collection of Early Twentieth-Century Japanese Prints*, edited by Allen Hockley, 23–42. Hanover, NH: University Press of New England, 2013.

——. "The State and Future of Yumeji Studies: Nihon no Hanga Exhibition and Beyond." *Take- hisa Yumeji Research Society Journal (Takehisa Yumeji Gakkai: Gakkaishi)*, Takehisa Yumeji Studies (*Takehisa Yumeji kenkyū*) 1, no. 1 (December 2017): 43–49.

Naoi, Nozomi, Sabine Schenk, and Maureen de Vries. *Takehisa Yumeji*. Edited by Amy Reigle Newland. Leiden: Hotei Publishing, 2015.

Narita, Ryūichi. *Taishō demokurashī*. Tokyo: Iwanami Shoten, 2007.

National Museum of Modern Art, Tokyo and the Museum of Modern Art, Wakayama, eds. *Onchi Kōshirō*. Tokyo: Toppan Printing, 2016.

Newland, Amy Reigle, and Shinji Hamanaka. *The Female Image: Twentieth Century Prints of Japanese Beauties / Onnae, kindai bijin hanga zenshū*. Tokyo: Abe Publishing, 2000.

Nishi Kyōko. "Takehisa Yumeji no 'Jiyūga ron' to bijutsu kyōiku." *Joshi bijutsu daigaku* 35 (2005): 32–41.

——. "Takehisa Yumeji no senga." *Joshi bijutsu daigaku kiyō* 24 (October 1993): 191–210.

——. "Takehisa Yumeji no shoki koma-e." In *Yumeji 1884-1934: Avant-garde toshite no jojō*, edited by Machida Shiritsu Kokusai Hanga Bijutsukan, 306–11. Machida: Ōtsuka Kōgeisha, 2001.

——. "Takehisa Yumeji to Minshūka undō." *Tōyō Daigaku ningen kagaku sōgō kenkyūjyo kiyō* 10 (2009): 93–110.

Nolte, Sharon H., and Sally Ann Hastings. "The Meiji State's Policy toward Women, 1890–1910."

In *Recreating Japanese Women, 1600-1945*, edited by Gail Lee Bernstein, 151–74. Berkeley: University of California Press, 1991.

Ogata Akiko, ed. *Sengo no shuppatsu to josei bungaku*. Tokyo: Yumani Shobō, 2003.

Ogawa Shōko. *Motto shiritai Takehisa Yumeji: Shōgai to sakuhin*. Tokyo: Tokyo Bijutsu, 2009.

———, ed. *Seitan 120nen kinen: Okayama, Ikaho futatsu no furusato kara Takehisa Yumeji ten*. Tokyo: Asahi Shinbunsha Bunka Jigyōbu, 2004.

Ogura Tadao, ed. *Takehisa Yumeji . Aoki Shigeru: Art Gallery Japan 20th Century Japanese Art*. Tokyo: Shūeisha, 1986.

———. "Yumeji no shōgai: Gaka toshite no shuppatsu." *Taiyō* 20 (Autumn 1977): 21–27.

Oh, Younjung. "Art into Everyday Life: Department Stores as Purveyors of Culture in Modern Japan." PhD diss., University of Southern California, 2012.

Okabe Masayuki. "Bijutsu ronsōshi—Takeshisa Yumeji to kindai dezain (fūkei, karada, shinzō). *Koku bungaku* 45, no. 8 (2000): 80–85.

Okamoto Yumi, Junko Nishiyama, Kyōji Takizawa, and Imai Keisuke. *Kindai Nihon hanga no mikata*. Tokyo: Tokyo Bijutsu, 2004.

Ōki Shimon. "Shūsei, Junko, Yumeji—shin shiryō, Yamada Junko no sukurappu bukku wo megutte." *Kanazawa Cultural Promotion Foundation Annual Bulletin* 6 (2009): 21–44.

Omuka Toshiharu. "The Formation of the Audiences for Modern Art in Japan." In *Being Mod- ern in Japan: Culture and Society from the 1910s to the 1930s*, edited by Elise K. Tipton and John Clark, 50–60. Honolulu: University of Hawaii Press, 2000.

———. *Kanshū no seiritsu: Bijutsuten, bijutsu zasshi, bijutsushi*. Tokyo: Tōkyō Daigaku Shup- pankai, 2008.

———. "Research on the New Art Movement during the Taishō Period." In *Modern Boy Modern Girl: Modernity in Japanese Art 1910-1935*, edited by Jackie Menzies, 81–94. Sydney: Art Gallery of New South Wales, 1998.

Onchi Kōshirō. *Chūshō no hyōjō: Onchi Kōshirō hanga geijutsu ronshū*. Tokyo: Abe Shuppan, 1992.

———. *Hon no bijutsu*. Tokyo: Shuppan Nyūsusha, 1973.

———. *Kōshirō Onchi, 1891-1955: Woodcuts: July 11-September 20, 1964*. San Francisco: Achen- bach Foundation for Graphic Arts, 1964.

———. *Nihon no gendai hanga*. Tokyo: Sōgensha, 1953.

———. *Onchi Kōshirō hangashū*. Tokyo: Keishōsha, 1975.

———. *Shin Tōkyō hyakkei: Mokuhangashū*. Tokyo: Heibonsha, 1978.

——. *Sōhon no shimei: Onchi Kōshirō sōtei bijutsu ronshū*. Tokyo: Abe Shuppan, 1992.

Ono Tadashige. *Hanga: Kindai Nihon no jigazō*. Tokyo: Iwanami Shoten, 1961.

Ōoka Makoto. "Takehisa Yumeji no shi (Takehisa Yumeji)." *Sansai* 242 (March 1969): 65–69.

Orbaugh, Sharalyn. "Busty Battlin' Babes: The Evolution of the Shōjo in 1990s Visual Culture."

In *Gender and Power in the Japanese Visual Field*, edited by Joshua S. Mostow, Norman Bryson, and Maribeth Graybill, 201–28. Honolulu: University of Hawaii Press, 2003.

Ōta Samurō. *Sashi-e no egakikata*. Tokyo: Sūbundō, 1934.

Ōtake Yoshihiko. "Toshi to kōgai no renketsuten ni tanjō shita shōhi bunka no dendō: Mitsu- koshi to Isetan." In *Toshi kara kō gai e: 1930 nendai no Tokyo*. Tokyo: Setagaya Bungakukan, 2012.

Ozaki Hotsuki. *Sashi-e no 50-nen*. Tokyo: Heibonsha, 1987.

Pflugfelder, M. Gregory. "'S' is for Sister: Schoolgirl Intimacy and 'Same-Sex Love' in Early Twentieth-Century Japan." In *Gendering Modern Japanese History*, edited by Barbara Mol- ony and Kathleen Uno, 133–90. Cambridge, MA: Harvard University Press, 2005.

Poggioli, Renato. *The Theory of the Avant-Garde*. Translated by Gerald Fitzgerald. Cambridge, MA: Harvard University Press, 1968.

Pollock, Griselda. *Vision and Difference; Femininity, Feminism and the Histories of Art*. London: Routledge, 1988.

Price, Lorna, and Letitia O'Connor, eds. *Taisho chic: Japanese Modernity, Nostalgia, and Deco*. Honolulu: Honolulu Academy of Arts, 2001.

Rimer, J. Thomas, and Toshiko M. McCallum, eds. *Since Meiji: Perspectives on the Japanese Visual Arts, 1868-2000*. Honolulu: University of Hawaii Press, 2012.

Rodd, Laurel Rasplica. "Yosano Akiko and the Taishō Debate over the 'New Woman.'" In *Recreating Japanese Women, 1600-1945*, edited by Gail Lee Bernstein, 175–98. Berkeley: University of California Press, 1991.

Rōdō Undōshi Kenkyūkai, ed. *Chokugen I: Meiji shakai shugi shiryō shū*. Tokyo: Meiji Bunken Shiryō Kankōkai, 1960.

——. *Hikari II: Meiji shakai shugi shiryō shū*. Tokyo: Meiji Bunken Shiryō Kankōkai, 1960.

——. *Nikkan Heimin shinbun: Meiji shakai shugi shiryō shū*. Tokyo: Meiji Bunken Shiryō Kankōkai, 1961.

——. *Shūkan Heimin shinbun I-II: Meiji shakai shugi shiryō shū*. Tokyo: Meiji Bunken Shiryō Kankōkai, 1962.

Ryang, Sonia. "The Great Kanto Earthquake and the Massacre of Koreans in 1923: Notes on Japan's

Modern National Sovereignty." *Anthropological Quarterly* 76, no. 4 (2003), 731-48.

Saga Keiko. "*Jogaku sekai* dokusha tōkōbun ni miru bibun no shutsugen to shōjo kihan: Yoshiya Nobuko Hana Monogatari izen no bunshō hyōgen wo megutte" (Historical formation of the figurative style in the reader's column of "Shōjo Sekai" and "girl" norm: Before Yoshiya Nobuko's "Hanamonogatari"). *Mass Communication kenkyū* 80 (2011): 101-16.

——. "*Jogaku sekai* ni miru dokusha kyōdōtai no seiritsu katei to sono henyō: Taishōki ni okeru romantic na kyōdōtai no seisei to suitai o chūshin ni." *Mass Communication Kenkyū* 78 (2011): 129-47.

Sakahara Fumiyo. *Yumeji wo kaeta hito: Kasai Hikono*. Tokyo: Ronsōsha, 2016.

Sand, Jordan. *House and Home in Modern Japan: Architecture, Domestic Space, and Bourgeois Culture, 1880-1930*. Cambridge, MA: Harvard University Asia Center, Harvard University Press, 2003.

Sano Bijutsukan, ed. *Komura Settai: Edo no nokoriga, Kiyomizu Sannenzaka Bijutsukan korekushon yori*. Shizuoka: Sano Bijutsukan, 2012.

Sapin, Julia E. "Merchandising Art and Identity in Meiji Japan: Kyoto Nihonga Artists' Designs for Takashimaya Department Store, 1868-1912." *Journal of Design History* 17, no. 4 (2004):317-36.

Sato, Barbara. "An Alternate Informant: Middle-Class Women and Mass Magazines in 1920s Japan." In *Being Modern in Japan: Culture and Society from the 1910s to the 1930s*, edited by Elise K. Tipton and John Clark, 137-53. Honolulu: University of Hawaii Press, 2000.

——. "Commodifying and Engendering Morality: Self-Cultivation and the Construction of the 'Ideal Woman' in 1920s Mass Women's Magazines." In *Gendering Modern Japanese History*, edited by Barbara Molony and Kathleen Uno, 99-132. Cambridge, MA: Harvard University Press, 2005.

——. "Contesting Consumerisms in Mass Women's Magazines." In Weinbaum, Thomas, Ramamurthy, et al., *The Modern Girl around the World*, 263-87.

——. *The New Japanese Woman: Modernity, Media, and Women in Interwar Japan*. Durham: Duke University Press, 2003.

Satō, Dōshin. *Meiji kokka to kindai bijutsu: Bi no seijigaku*. Tokyo: Yoshikawa Kōbunkan, 1999.

——. *Modern Japanese Art and the Meiji State: The Politics of Beauty*. Translated by Hiroshi Nara. Los Angeles: Getty Research Institute, 2011.

——. "*Nihon bijutsu*" tanjō: kindai Nihon no "kotoba" to senryaku. Tokyo: Kōdansha, 1996.

Satō Kōichi. *Nihon no shōnenshi . shōjoshi*. Tokyo: Ōzorasha, 1994.

268

Satō Yōko. "Nichiō bunka no sōgo eikyō ni tsuite: 'Myōjō' 'hōsun' to yōroppa bungei zasshi." *Bulletin of Center for Japanese Language, Waseda University* 7 (1995): 25–76.

Schencking, Charles. *The Great Kantō Earthquake and the Chimera of National Reconstruction in Japan.* New York: Columbia University Press, 2013.

——. "The Great Kanto Earthquake and the Culture of Catastrophe and Reconstruction in 1920s Japan." *Journal of Japanese Studies* 34, no. 2 (Summer 2008): 295–31.

Schenk, Sabine. "Takehisa Yumeji's Designs for Music Score Covers." *Andon* 98 (2015): 40–48.

Schoneveld, Erin. *Shirakaba and Japanese Modernism: Art Magazines, Artistic Collectives, and the Early Avant-Garde.* Japanese Visual Culture 18. Leiden: Hotei Publishing, 2019.

——. "Shirakaba and Rodin: A Transnational Dialogue between Japan and France." *Journal of Japonisme* 3 (2018): 52–83.

Sekiya Sadao. *Takehisa Yumeji: Seishin no henreki.* Tokyo: Tōyō Shorin, 2000.

Setagaya Bungakukan, ed. *Seitan 120nen: Shijin gaka, Takehisa Yumeji ten.* Tokyo: Setagaya Bungakukan, 2004.

——. *Toshi kara kōgai e: 1930-nendai no Tōkyō.* Tokyo: Setagaya Bungakukan, 2012.

Shamoon, Deborah. *Passionate Friendship: The Aesthetics of Girls' Culture in Japan.* Honolulu: University of Hawaii Press, 2012.

Shibuya Kuritsu Shōtō Bijutsukan, ed. *Kaikan 30 shūnen kinen tokubetsu ten: Shibuya Utopia 1900-1945.* Tokyo: Tosho Insatsu, 2011.

——. *Sōsaku hanga no tanjō: Kindai o kizanda sakkatachi: Tokubetsu ten.* Tokyo: Shibuya Kuritsu Shōtō Bijutsukan, 1999.

Shinagawa Yōko. *Takehisa Yumeji to Nihon no bunjin—bijutsu to bungei no andorogyunusu.* Tokyo: Tōshindō, 1995.

Shizuoka-shi Bijutsukan, ed. *Takehisa Yumeji to Shizuoka yukari no bijutsu: Shizuoka ga hagukunda korekutā, Shizuoka ga unda sakka, Shizuoka ni miserareta sakka.* Shizuoka: Shizuoka-shi Bijutsukan, 2012.

Sievers, Sharon. *Flowers in Salt: The Beginnings of Feminist Consciousness in Modern Japan.* Stanford, CA: Stanford University Press, 1983.

Silverberg, Miriam. *Erotic Grotesque Nonsense: The Mass Culture of Japanese Modern Times.* Berkeley: University of California Press, 2009.

——. "The Modern Girl as Militant." In *Recreating Japanese Women, 1600-1945*, edited by Gail Lee Bernstein, 239–66. Berkeley: University of California Press, 1991.

Smith, Lawrence, Victor Harris, and Timothy Clark. *Masterpieces of Japanese Art in the British Museum*. London: British Museum Press, 1990.

Sodei Rinjirō. *Yumeji: Ikoku e no tabi*. Kyoto: Minerva Shobō, 2012.

———. *Yumeji Kashū kyakuchū / Yumeji in California*. Tokyo: Shūeisha, 1985.

Starrs, Roy. *Modernism and Japanese Culture*. Houndmills, Basingstoke: Palgrave Macmillan, 2011.

Steinberg, Marc. *Anime's Media Mix: Franchising Toys and Characters in Japan*. Minneapolis: University of Minnesota Press, 2012.

Steinberg, Marc, and Alexander Zahlten, eds. *Media Theory in Japan*. Durham: Duke University Press, 2017.

Stephens, Amy, ed. *The New Wave—Twentieth Century Japanese prints from the Robert O. Muller Collection*. London: Bamboo Publishing, 1993.

Stewart, Susan. *On Longing: Narratives of the Miniature, the Gigantic, the Souvenir, the Collection*. Durham: Duke University Press, 1993.

Sugiura Hisui. "Mitsukoshi kenshō kōkokuga ni tsuite." *Bijutsu shinpō* 10, no. 6 (April 1911). Suzuki Suzue. "Takehisa Yumeji: Haikara kara modan e." Journal of Aoyama Gakuin Woman's Junior College 47 (1993): 151–69.

Suzuki Tokiko, Chino Kaori, and Mabuchi Akiko, eds. *Bijutsu to jendā: Hi taishō no shisen = Art & Gender, the Asymmetrical Regard*. Tokyo: Brucke, 1997.

Swinton, Elizabeth de Sabato. *The Graphic Art of Onchi Koshiro, 1891-1955*. New York: Garland, 1986.

———. *Onchi Koshirō ron*. Tokyo: Tokyo Kokuritsu Kindai Bijutsukan, 1976.

Takagi Hiroshi. *Kindai tennō sei to koto*. Tokyo: Iwanami Shoten, 2006.

Takahashi Ritsuko. "Nihon ni okeru avan gyarudo no hōga—Takehisa Yumeji ni naizai suru jyojō to zen'ei." *Kajima Bijutsu Zaidan Nenpō* 23 (2005): 188–99.

———. *Takehisa Yumeji: Shakai genshō toshite no 'Yumeji-shiki.'* Tokyo: Brucke, 2010.

———. "Takehisa Yumeji, shinshō fūkei toshite no 'yama.' " *Kanazawa Cultural Promotion Foundation Annual Bulletin* 1 (2004): 7–22.

———. " 'Yumeji-shiki' no seiritsu to Kanazawa Yuwaku Yumeji-kan shozō no bijin-ga ni tsuite." In *Takehisa Yumeji: Kanazawa Yuwaku Yumeji-kan shūzōhin sōgō zuroku*, ed. Kanazawa Yuwaku Yumeji-kan, 128–31. Kanazawa: Kanazawa bunka shinkō zaidan, 2013.

Takashina Shūji. "Seikimatsu no gaka 'Takehisa Yumeji' (Takehisa Yumeji)." *Sansai* 242 (March

1969): 56–59.

——. "Yumeji no sukurappu bukku." In *Yumeji bijutsukan* 1, 110–19. Tokyo: Gakken, 1985.

Takashina Shūji, Thomas Rimer, and Gerald Bolas. *Paris in Japan: The Japanese Encounter with European Painting*. St. Louis: Washington University, 1987.

Takehisa Minami, ed. *Takehisa Yumeji "Tokyo shinsai gashin" ten shū*. Tokyo: Gyarari Yumeji, 2011.

Takehisa Minami and Ōhira Naoteru. "Takehisa Yumeji no 'hitotsu me' hyōgen ni kansuru kōsatsu." *Geijutsugaku gakuhō* (Reports of Art Studies) 11 (2004): 1–16.

——. *Takehisa Yumeji "Senō gakufu" hyōshiga daizenshū*. Tokyo: Kokusho Kankōkai, 2009. Takehisa Yumeji. *Ayatori kaketori*. Tokyo: Shunyōdō, 1922.

——. *E mono gatari: Kyōningyō*. Tokyo: Rakuyōdō, 1911.

——. *Hana no omokage / Images of Beauty*. Tokyo: Ryūseikaku, 1969.

——. *Kodomo no sekai / The Children's World*. Tokyo: Ryūseikaku, 1970.

——. *Kujūkuri e*. Tokyo: Seitōsha, 1940.

——. *Nihon dōyōshū ayatori kaketori*. Meicho fukkoku Nihon jidō bungakukan, 17. Tokyo: Horupu Shuppan, 1971.

——. *Sakura saku kuni: Hakufū no maki, Kōtō no maki*. Tokyo: Rakuyōdō, 1911–12.

——. *Sakura saku shima: Haru no kawatare*. Tokyo: Rakuyōdō, 1912. A digital version can be accessed through Kokuritsu Kokkai Toshokan—Kindai Digital Library, http://kindai.ndl. go.jp/index.html.

——. *Sakura saku shima: Mishiranu sekai*. Tokyo: Rakuyōdō, 1912. A digital version can be accessed through Kokuritsu Kokkai Toshokan—Kindai Digital Library, http://kindai.ndl. go.jp/index.html.

——. *Sōga*. Tokyo: Okamura Shoten, 1914.

——. *Sunagaki*. Tokyo: Nobel Shobō, 1976.

——. *Takehisa Yumeji dōyōshū tako*. Fukkoku. Sōsho Nihon no dōyō. Tokyo: Ōzorasha, 1997.

——. *Wasureenu hito*. Tokyo: Ryūseikaku, 1969.

——. *Yama e yosuru*. Tokyo: Shinchōsha, 1919.

——. *Yumeji ehon: Yonbusaku no uchi—Haru no maki, Natsu no maki, Aki no maki, Fuyu no maki—*. Edited by Gendai Shinsha. Tokyo: Nōberu Shobō, 1975–76.

——. *Yumeji etehon* 1–4. Tokyo: Okamura Shoten, 1923.

——. *Yumeji gashū: Haru no maki, Natsu no maki, Aki no maki, Fuyu no maki, Hana no maki, Tabi no maki, Tokai no maki*. Tokyo: Rakuyōdō, 1909–11.

——. *Yumeji shigashū*. Tokyo: Katō Hanga Kenkyūjo, 1941.

Takehisa Yumeji and Onchi Kōshirō [cover design]. *Yumeji Jojōga senshū jō/ge*. Tokyo: Hōbunkan,

1927.

———. *Zondag* 5-6. Tokyo: Jitsugyō no Nihonsha, 1913-14.

Takehisa Yumeji Ikaho Kinenkan, ed. *Taishō no neiro . Taishō no akari . kagirinaki yumeji no sekai*. Gunma: Ōtsuka kōgeisha, 1991.

Tanaka Seikō. *Tsukuhae no gakatachi: Tanaka Kyōkichi, Onchi Kōshirō no seishun*. Tokyo: Chi- kuma Shobō, 1990.

Tarumi, Chie. *Modern Girl*. Edited by Hirofumi Wada. Tokyo: Yumani Shobō, 2006.

Tipton, Elise K. "The Café: Contested Space of Modernity in Interwar Japan." In *Being Modern in Japan: Culture and Society from the 1910s to the 1930s*, edited by Elise K. Tipton and John Clark, 119-36. Honolulu: University of Hawaii Press, 2000.

Tipton, Elise K., and John Clark, eds. *Being Modern in Japan: Culture and Society from the 1910s to the 1930s*. Honolulu: University of Hawaii Press, 2000.

Tocco, Martha. "Made in Japan: Meiji Women's Education." In *Gendering Modern Japanese History*, edited by Barbara Molony and Kathleen Uno, 39-60. Cambridge, MA: Harvard University Press, 2005.

Tokugawa Musei. "Yumeji wo kataru." *Shosō* 3, no. 3 (October 1936).

Tōkyō Kokuritsu Kindai Bijutsukan, ed. *Koshiro Onchi and Tsukuhae: July 20-August 15*, Tokyo: Tokyo Kokuritsu Kindai Bijutsukan, 1976.

———. *Nihon no āru nūvō 1900-1923: Kōgei to dezain no shin jidai = Art Nouveau in Japan 1900- 1923: The New Age of Crafts and Design*. Tokyo: Tokyo Kokuritsu Kindai Bijutsukan, 2005.

Tōkyō Kokuritsu Kindai Bijutsukan and the Wakayama Kenritsu Kindai Bijutsukan, eds. *Onchi Kōshirō*. Tokyo: Toppan Printing, 2016.

Tsuji Nobuo. *History of Art in Japan*. Translated by Nicole Collidge Rousmaniere. Tokyo: Uni- versity of Tokyo Press, 2018.

Tsurutani Hisashi. *Yumeji no mita America*. Tokyo: Shin Jinbutsu Ōraisha, 1997.

Uhlenbeck, Chris, and Amy Reigle Newland. "Early Twentieth-Century Japanese Prints: Waves of Renewal, Waves of Change." In *Waves of Renewal: Modern Japanese Prints 1900 to 1960: Selections from the Nihon no hanga Collection, Amsterdam*, edited by Chris Uhlenbeck, Amy Reigle Newland, and Maureen de Vries, 11-32. Leiden: Hotei Publishing, 2016.

Unno Hiroshi. *Nihon no Āru nūbō*. Tokyo: Seidosha, 1978.

———. *Takehisa Yumeji*. Tokyo: Shinchōsha, 1996.

Uno Kōji. "Rakuyōdō to Tōundō." In *Bungaku teki sanpo*. Tokyo: Kaizōsha, 1942.

Uno Yasuko. "Takehisa Yumeji no fukusō hyōgen to yōsōka." *Kateika kyōiku* 71, no. 4 (April 1997): 33–37.

Volk, Alicia. "Authority, Autonomy, and the Early Taishō Avant Garde." *Positions: East Asia Cultures Critique* 21, no. 2 (Spring 2013).

——. *In Pursuit of Universalism: Yorozu Tetsugoro and Japanese Modern Art*. Berkeley: Univer- sity 271 of California Press, 2010.

——. "When the Japanese Print Became Avant-Garde: Yorozu Tetsugorō and Taishō-Period Creative Prints." *Impressions* 26 (2004): 44–65.

Volk, Alicia, and Helen Nagata. *Made in Japan: The Postwar Creative Print Movement, 1945-1970*. Seattle: University of Washington Press and Milwaukee Art Museum, 2005.

Wakayama Kenritsu Kindai Bijutsukan, ed. *Onchi Kōshirō: Iro to katachi no shijin*. Tokyo: Yomi- uri Shinbunsha Bijutsukan Renraku Kyōgikai, 1994.

——. *Takehisa Yumeji to sono shūhen ten*. Wakayama: Inshōsha, 1988.

Watanabe Kazutami. "Takehisa Yumeji no ichimai no hagaki (nikki oyobi nikki bungaku—reki- shi, 'bungaku sei,' seisa 'tokushū' —nikki samazama." *Bungaku* 2, no. 3 (July 1991): 42–45.

Watson, Burton. *Chinese Lyricism: Shih Poetry from the Second to the Twelfth Century, with Translations*. New York: Columbia University Press, 1971.

Weinbaum, Alys Eve, Lynn M. Thomas, Priti Ramamurthy, Uta G. Poiger, and Madeleine Yue Dong, eds. *The Modern Girl around the World: Consumption, Modernity, and Globalization*. Durham: Duke University Press, 2008.

Weisenfeld, Gennifer. "Designing after Disaster: Barrack Decoration and the Great Kanto Earth- quake." *Japanese Studies* 18, no. 3 (1998): 229–46.

——. *Imaging Disaster: Tokyo and the Visual Culture of Japan's Great Earthquake of 1923*. Berkeley: University of California Press, 2012.

——. "Japanese Typographic Design and the Art of Letterforms." In *Bridges to Heaven: Essays on East Asian Art in Honor of Professor Wen C. Fong*, edited by Jerome Silbergeld, Dora C.Y. Ching, Judith G. Smith, and Alfreda Murck, 827–48. Princeton, NJ: Princeton University Press, 2011.

——. *MAVO: Japanese Artists and the Avant-Garde, 1905-1931*. Berkeley: University of Califor- nia Press, 2002.

——. "Nihon ni okeru Shōgyō dezainshi to sono kenkyū" / "Art History and the Study of Japa- nese Commercial Design." *Bijutsu Forum* 21 (November 2001): 123–30.

——. "Saigai to shikaku: Kantō daishinsai no shikaku hyōshō o megutte / Disaster and Vision: On the

Visual Representations of the Great Kantō Earthquake." In *Kioku to rekishi: Nihon ni okeru kako no shikakuka o megutte / Memory and History: Visualising the Past in Japan*, edited by Tan'o Yasunori, 42–53. Tokyo: Waseda Daigaku Aizu Yaiichi Kinen Hakubutsukan, 2007.

Winston, Leslie. "Seeing Double: The Feminism of Ambiguity in the Art of Takabatake Kashō." In *Rethinking Japanese Feminisms*, edited by Julia C. Bullock, Ayako Kano, and James Welker, 133–53. Honolulu: University of Hawaii Press, 2018.

Winther-Tamaki, Bert. *Maximum Embodiment: Yoga, the Western Painting of Japan, 1912-1955*. Honolulu: University of Hawaii Press, 2012.

Wohr, Ulrike, ed. *Gender and Modernity: Rereading Japanese Women's Magazines*. Kyoto: International Research Center for Japanese Studies, 1998.

Yamada Hajime, ed. *Meiji tsuikai*, vol. 2, *Kaburaki Kiyokata bunshū*. Tokyo: Hakuhōsha, 1979.

Yamada Nanako. *Bijinga kuchi-e saijiki / Anthology of bijin-ga kuchi-e*. Tokyo: Bunsei Shoin, 2008.

——. *Kuchi-e meisaku monogatarishū*. Tokyo: Bunsei Shoin, 2006.

——. *Mokuhan kuchi-e sōran: Meiji, Taishōki no bungaku sakuhin o chūshin to shite*. Tokyo: Bunsei Shoin, 2005.

Yamada Shōji. *Kantō daishinsai ji no chōsenjin gyakusatsu to sono go: Gyakusatsu no kokka sekinin to minshū sekinin / The Great Kantō Earthquake, the Korean Massacre and Its After- math: The Responsibility of the Japanese Government and People*. Tokyo: Sōshisha, 2011.

Yamada Yūko. "Shūzōhin chōsa hōkoku: Hanga shū 'Tsukuhae' ni okeru Minatoya kōkoku hoka niten." *Kanazawa Cultural Promotion Foundation Annual Bulletin* 4 (2007): 31–42.

——. "Takehisa Yumeji garon: 'Nihonga ni tsuite no gainen.' " *Kanazawa Cultural Promotion Foundation Annual Bulletin* 3 (2006): 23–34.

——. "Takehisa Yumeji no (Jojōga) ni tsuite—Taishō-ki ni okeru shikaku bunka no ichi kōsatsu (tokushū Jojō wa ikani shite kanō ka—kaiga, bungaku, ongaku wo ōdan shite)." *Taishō imaguri* 3 (2007): 8–23.

——. "Takehisa Yumeji no 'Kindai' gurafikkusu kō—sono zōkei wo tokka suru jojōsei ni tsuite." *Kanazawa Cultural Promotion Foundation Annual Bulletin* 5 (2008): 27–40.

Yamamoto Kazuya, ed. *Oshiminaki seishun: Takehisa Yumeji no ai to kakumei to hyōhaku no shōgai*. Tokyo: Nōberu Sobō, 1969.

Yamatane Museum of Art, ed. *Bijinga no tanjō*. Tokyo: Ōtsuka Kōgeisha, 1997.

Yokohama Bijutsukan, ed. *Onchi Kōshirō: Iro to katachi no shijin*. Tokyo: Yomiuri Shinbunsha, Bijutsukan Renraku Kyōgikai, 1994.

Yoshiya Nobuko. *Watakushi no mita hito*. Tokyo: Asahi Shinbunsha, 1972.

Young, Louise. "Marketing the Modern: Department Stores, Consumer Culture, and the New Middle Class in Interwar Japan." *International Labor and Working-Class History* 55 (Spring 1999): 52-70.

索引*

（梦二的插图和其他作品也在相应的条目下）

N

图书在版编目(CIP)数据

摩登梦二：设计二十世纪日本的日常生活 / (日)
直井望著；罗媛，蔡慧颖译. -- 北京：社会科学文献
出版社，2023.11
　书名原文：YUMEJI MODERN：Designing the
Everyday in Twentieth-Century Japan
　ISBN 978-7-5228-2224-2

　Ⅰ.①摩… Ⅱ.①直… ②罗… ③蔡… Ⅲ.①艺术-
设计-作品集-日本-现代 Ⅳ.①J131.31

中国国家版本馆CIP数据核字（2023）第164979号

摩登梦二：设计二十世纪日本的日常生活

著　　者 / ［日］直井望（Nozomi Naoi）
译　　者 / 罗　媛　蔡慧颖

出 版 人 / 冀祥德
责任编辑 / 杨　轩
文稿编辑 / 公靖靖
责任印制 / 王京美

出　　版 / 社会科学文献出版社（010）59367069
　　　　　　地址：北京市北三环中路甲29号院华龙大厦　邮编：100029
　　　　　　网址：www.ssap.com.cn
发　　行 / 社会科学文献出版社（010）59367028
印　　装 / 南京爱德印刷有限公司

规　　格 / 开　本：787mm×1092mm 1/16
　　　　　　印　张：21　字　数：263千字
版　　次 / 2023年11月第1版　2023年11月第1次印刷
书　　号 / ISBN 978-7-5228-2224-2
著作权合同
登 记 号 / 图字01-2021-5117号
定　　价 / 158.00元

读者服务电话：4008918866